CASTAGNARY

SALONS

(1872-1879)

AVEC UNE PRÉFACE DE EUGÈNE SPULLER

ET UN PORTRAIT A L'EAU-FORTE PAR BRACQUEMOND

TOME DEUXIÈME

PARIS
BIBLIOTHÈQUE-CHARPENTIER
G. CHARPENTIER et E. FASQUELLE, ÉDITEURS
11, RUE DE GRENELLE, 11

1892

SALONS

CASTAGNARY

SALONS

(1857-1870)

Avec une préface de EUGÈNE SPULLER

et

un portrait a l'eau-forte par BRACQUEMOND

TOME SECOND

PARIS
BIBLIOTHÈQUE-CHARPENTIER
G. CHARPENTIER et E. FASQUELLE, Éditeurs
11, RUE DE GRENELLE, 11

1892
Tous droits réservés.

SALON DE 1872

I

L'art français avant la guerre. — Prépondérance de la France au dehors ; évolution artistique au dedans, qu'en reste-t-il ? — Le ministre, le directeur, le jury. — Deux systèmes : protection, liberté. — Le Salon de 1872 n'exprime pas la pensée française. — *Portrait de M. Thiers*, par Mlle Nélie Jacquemart.

Ouvrant comme il ouvre, après une interruption de deux ans et au lendemain des calamités qui ont mis notre faiblesse à nu, le salon de 1872 devait être une enquête, rien de moins, rien de plus. Il s'agissait bien d'épurer, de composer à coups d'arbitraire et de violence un choix plus ou moins digne d'être placé sous les yeux d'un public difficile ! Ce qu'il fallait, c'était être exact, sincère et complet. L'opinion ne demandait pas davantage, mais elle demandait tout cela. Car il est une chose qui importe plus que l'agrément des visiteurs ou la gloriole de M. Charles Blanc, c'est que la France sache si sa puissance intellectuelle et morale a été atteinte.

Avant la guerre, nous avions une vie artistique très brillante et très féconde.

D'abord, nous étions les premiers en Europe, ce qui est toujours flatteur. Les peuples nous regardaient et nous enviaient. Etrangers au mouvement d'idées qui nous

emportaient de l'art classique à l'art romantique, puis de l'art romantique à l'art naturaliste, ils acceptaient de nous le fait accompli, se bornant à choisir parmi nos systèmes celui qui allait le mieux à leur tempérament, parmi nos grands hommes celui qui convenait le plus à la nature de leur goût. Leurs enfants venaient prendre chez nous l'étincelle sacrée. Tous se faisaient honneur d'étudier à notre école de prendre part à nos expositions. Et plus l'on allait, plus notre prépondérance s'accusait. En Espagne on cherchait le grand art dans l'imitation d'Ingres. En Italie, tandis que Florence préconisait Paul Delaroche, Naples se réclamait d'Eugène Delacroix. L'Allemagne oubliait Cornelius et Kaulbach pour nous suivre dans l'étude de la nature. Quant à la Belgique, travaillée en des sens divers et réfléchissant en même temps toutes nos divisions, elle présentait l'image d'une petite France en raccourci.

Ensuite nous avions pour les choses de l'art une compétence singulière. Non seulement nous produisions de quoi faire face à la consommation du monde entier, mais nous discutions avec vivacité de nos produits, nous en parlions avec une passion sans égale. A chaque salon, c'étaient des éclats de voix dans les lieux de réunion où l'on cause, et dans les journaux toute une littérature coulait, celle dont Diderot a fourni le premier type et est demeuré le modèle. Nous travaillions sur le vif, ce qui est toujours une originalité. Tandis que la lourde Allemagne se saturait d'esthétique et d'archéologie, ici, en France, penchés sur un phénomène qui se reproduisait pour la première fois depuis le XIVe siècle, nous essayions la physiologie de l'art. Voyant naître sous nos yeux, grandir, décroître et mourir les écoles, nous recherchions les lois de leur développement et les conditions de leur vie. Cette étude n'était point le privilège de quelques lettrés, elle se répandait dans les masses. Malgré la résistance de l'Etat et des académies, c'est-à-dire de la routine traditionnelle et de la sottise triomphante, une opinion publique se formait. Théoriciens et producteurs

avaient fini par se mettre d'accord. Une nouvelle forme du goût, faisant justice des écarts de l'école romantique, demandant à l'école classique sa science et ses moyens pour les appliquer, non plus à la mythologie et à la légende antiques, mais à la société même dont nous faisons partie, tendait à s'imposer. C'était de toutes parts une sorte de ralliement des esprits qui faisait plaisir à voir et donnait les plus belles espérances.

Que reste-t-il de cette influence souveraine si longtemps exercée au dehors? Que reste-t-il de cette sourde germination d'idées en train de s'accomplir au dedans? En admettant que nous soyons toujours les maîtres de la brosse et du ciseau, que pensent aujourd'hui nos artistes? Comment les événements de la guerre les ont-ils influencés? Quelles impressions en ont-ils reçues? Quels enseignements en ont-ils retirés? Cette terrible leçon du malheur n'a-t-elle point existé pour eux? Tandis que la France entière sent le besoin de se renouveler, de s'élever, de monter son âme et de la façonner aux devoirs sévères, continueront-ils tranquillement leurs paysages, leurs intérieurs, leurs natures mortes, leurs exhumations du moyen âge ou de l'antiquité? Ne comprendront-ils pas qu'ils ont un plus haut langage à parler à leurs contemporains que ces muettes ou frivoles images? Ne sentiront-ils pas que, l'art faisant partie de l'éducation publique, tout artiste est coupable qui, par la dignité de sa personne, aussi bien que par l'élévation de sa pensée, reste au dessous du rôle que la société lui assigne?

Ces questions valaient bien, j'imagine, l'injustifiable prétention qu'on a émise en haut lieu de composer un Salon sévèrement choisi où ne seraient admis que quelques privilégiés. Mais pour les apprécier et en sentir l'importance à l'égal du public, il fallait, dans ces sphères administratives, la présence de trois éléments qui se rencontrent peu :

Un ministre bien conseillé,
Un directeur bien inspiré,
Un jury bien disposé.

Les trois éléments ont manqué à la fois.

Le ministre a été mal conseillé Dans cette matière qu'il ne connaît pas, il ne pouvait avoir de parti pris. Si quelqu'un était venu lui dire : « Monsieur Jules Simon, prenez garde ! vous êtes républicain, et vous méconnaissez l'esprit de la République ; vous êtes intelligent et vous rétrogradez non seulement sur M. Maurice Richard, mais sur M. de Niewerkerke. L'Empire, qui a eu son exposition des refusés, qui a supprimé les catégories de médailles, qui a brisé le privilège académique, qui a voulu étendre à tous les artistes le droit de suffrage, l'Empire refuserait de signer le programme anti-libéral et anti-démocratique auquel on vous demande de mettre votre nom ; » si quelqu'un était venu lui dire cela, il se serait rappelé que, n'ayant point encore exprimé son opinion sur ce sujet, il n'avait aucune raison de la changer, et il aurait demandé un autre programme.

Le directeur a été mal inspiré. Ce directeur, qui doit être républicain, puisque la République nous le ramène chaque fois qu'elle est proclamée, n'a pas l'excuse de son supérieur. Il connaît la matière, ayant pâli sur des livres d'art et ayant même attaché son nom à plusieurs ouvrages recommandés aux gens du monde. Il est vrai qu'il la connaît, non en physiologiste qui aime et respecte la vie de quelque façon qu'elle se produise, mais en anatomiste qui opère sur des cadavres. C'est un grammairien et un annotateur. S'il lui fallait analyser l'art français contemporain, il demanderait d'abord à le tuer, et il le disséquerait après. A ce vice de méthode qui le rend peu tendre aux producteurs de son temps, il en joint un autre : il est autoritaire. Il a la religion de l'Etat, comme Louis XIV. Il s'indigne de ce que nous ayons eu un instant la pensée de réduire le rôle de l'administration « à accrocher des tableaux et à aligner des statues. » Ce qu'il veut, c'est gouverner l'inspiration de l'artiste, c'est régenter le goût du public. « L'Etat, a-t-il osé écrire dans ce fameux rapport au ministre que j'ai sous les yeux, doit avoir une doctrine en art. » Avoir une doctrine, c'est-à-

dire exclure des expositions l'œuvre qui découle d'une doctrine opposée ou simplement dissidente ; interdire la publicité à l'artiste coupable de penser autrement que l'Etat ; le condamner, lui à l'obscurité, et sa famille à la misère : tout cela, parce que le sculpteur ou le peintre ne verront pas par les mêmes yeux que M. le directeur des beaux-arts ! Si encore l'Etat promettait d'avoir toujours la même doctrine, on saurait à quoi s'en tenir. Mais par malheur les directeurs ne sont pas éternels, et l'Etat-Charles-Blanc ne pense pas comme avait pensé l'Etat-Niewerkerke. Comment parer à cette difficulté ? Faudra-t-il que l'artiste change de doctrine aussi souvent que l'Etat changera de directeur ? Mais alors c'est la honte s'ajoutant à la misère : l'avilissement par le scepticisme ou la mort par la faim, tel est le dilemme que M. Charles Blanc ne craint pas de poser à ses subordonnés.

Ces abominables idées ont trouvé un exécuteur dans le jury. Le jury ! il est bien difficile de passer à côté sans en parler. Celui-ci m'a rappelé le comité des finances auquel P.-J. Proudhon fait allusion dans ses *Confessions d'un révolutionnaire*, et la jolie anecdote qui accompagne son récit. Pierre Leroux s'était fait inscrire à ce comité, qui comptait un certain nombre d'illustrations ; il y vint une fois et ne reparut plus : « Ce sont des imbéciles, » dit-il en partant. Le mot, observe sentencieusement Proudhon, « n'était pas juste quant aux personnes, mais il était profondément vrai quant au comité ». C'est là d'ailleurs un phénomène d'observation assez fréquent. Des gens qui, tous individuellement sont intelligents et instruits, ne font que des sottises, une fois rassemblés.

Le cas du jury de peinture n'a pas été autre. Je ne parle pas ainsi à cause de l'incident Courbet, quoiqu'il ait tourné à l'avantage de ce grand peintre, contrairement au but bien évident des membres qui l'avaient soulevé ; je parle à cause de l'immolation de tableaux et de statues à laquelle le jury s'est livré. Il a tant sabré, tant coupé, tant retranché, tant élagué, que beaucoup d'excellentes choses ont été renvoyées à leurs auteurs, et

que, dans celles qu'on propose maintenant à notre admiration, il y en a une quantité prodigieuse qui sont exécrables, ou même, ce qui est pis, nulles. Et le choix a été si maladroitement fait, que ce malheureux Salon de 1872, qui, venant après la guerre et les terribles événements de l'an passé, devait avoir forcément une physionomie originale et saisissante, est absolument dépouillé de tout caractère. Il est difficile de lui trouver une signification. On s'y promène sans savoir ni dans quel pays, ni à quelle date on est. A peine oserait-on dire si c'est la République qui règne, ou l'Empire qui continue. Quelques épisodes de guerre comme ceux de MM. Protais, Dupray et de Neuville, quelques Alsaciennes comme celles de M. Marchal mis à part, rien ne rappelle nos deux dernières années, et les angoisses qui nous ont assaillis, et les horribles drames auxquels nous avons assisté. On se croirait loin de la Seine, loin de Paris, dans je ne sais quelle froide exposition de province ou de Belgique. Il n'y a là dedans ni l'âme, ni la vie de la France.

Oh! combien plus touchante, plus pathétique, plus nationale, et en somme meilleure à tous les points de vue, eût été une exposition largement ouverte à tous, ne faisant exception d'aucun talent, d'aucune école, d'aucune personnalité; disant aux travailleurs : « Entrez! la patrie a vu la mort de trop près pour distinguer désormais entre ses enfants. Elle les veut tous, elle a besoin de tous. Une place pour votre œuvre? la voici. La République sera aussi libérale que l'empire a été parcimonieux. Elle recherche les fruits en espérance aussi attentivement que les fruits mûrs. Les jeunes artistes lui sont même plus chers que les vieux, car c'est sur l'avenir surtout qu'elle compte. Mais venez tous, il faut que tous soient présents ici. Dans l'état de meurtrissure où le Germain nous a laissés, notre premier mouvement, en reprenant connaissance, doit être de nous tâter et de savoir si nos blessures sont mortelles. Les commissions parlementaires scrutent en ce moment l'administration, la justice, l'armée ; elles sondent le corps, il faut examiner l'esprit.

Pensons-nous encore en peinture, en sculpture, en architecture, et qu'est-ce que nous pensons? Voilà la chose qu'il importe avant tout de savoir. »

Et en posant ainsi la question, nous étions dans la vérité de notre idée, dans la vérité des institutions républicaines.

Car, en matière d'administration artistique, il n'y a que deux principes : l'un vrai, la liberté; l'autre faux, la protection.

La protection, — système de M. Charles Blanc, — est d'origine despotique. Elle a pour but la glorification du monarque; pour moyens la faveur et l'intrigue; pour résultat, la dépravation des consciences. En habituant l'artiste à tenir les yeux toujours fixés sur le pouvoir central, seul dispensateur des travaux et des récompenses, elle le dégrade, elle l'avilit, elle rapetisse son caractère, elle souille en lui les sources de l'inspiration. Dans l'histoire elle est contemporaine des académies, et ne marche qu'entourée d'un cortège de règlements, jurés, médailles, cérémonies, distribution d'éloges et de rubans. De tous les ouvriers en décadence, c'est elle qui va le plus vite et qui s'acquitte le mieux de sa tâche.

La liberté — système que nous préconisons — est d'origine municipale. Son idéal, c'est la glorification de l'humanité. Ayant le concours pour moyen, elle prend l'opinion publique pour juge. En habituant l'artiste à ne jamais considérer que la cité, le pays, elle élève son point de vue, le force à purifier son esprit, en fait un citoyen et un homme. Elle résiste aux entraves dans lesquelles la routine essaye d'emprisonner l'esprit d'invention. N'aspirant à d'autre récompense qu'à l'estime publique et au contentement de soi-même, elle abandonne aux enfants les prix et les médailles. Elle seule crée la vie, engendre le mouvement. C'est elle qui, du XIIIe au XVIe siècle, dans les républiques d'Italie, dans les communes de France, dans les villes bourgeoises de Flandre, dans les cités impériales d'Allemagne, à Venise, à Florence, à Pise, à Sienne, à Lucques, à Gênes, à Milan, à Parme, à Bologne, à Mar-

seille, à Arles, à Toulouse, à Lyon, à Reims, à Dijon, à Paris, à Gand, à Bruges, à Anvers, à Cologne, à Nuremberg, à Augsbourg, dans cent autres lieux, a allumé ces innombrables foyers d'activité intellectuelle qui brillent de la nuit du Moyen Age à l'aurore des temps modernes, poussière d'étoiles terrestres, véritable voie lactée de la civilisation et de l'art.

Comment se fait-il qu'ayant à choisir entre ces deux régimes, celui de la tutelle et celui de l'émancipation, M. Jules Simon, qui était tenu par son passé, par son éducation, par ses doctrines, par le respect qu'il doit au gouvernement dont il fait partie, se soit prononcé pour la tutelle? C'est un point sur lequel M. Charles Blanc seul peut répondre. Mais M. Charles Blanc ne répondra pas, parce que lui-même déjà est mécontent du résultat qu'il a obtenu. La logique de sa tentative le poussait à être exclusif jusqu'au bout, à ne recevoir que des œuvres parfaites, à faire un Salon avec cent tableaux et deux statues. Il ne l'a pas osé, et son entreprise reste condamnée par là même. Car à quoi a-t-il abouti ? Il a bien pu empêcher une exposition démocratique, il n'a pas su faire une exposition purement autoritaire. Incertain, confus, mélangé d'éléments disparates, le Salon qu'il a organisé ou fait organiser, demeure sans signification comme sans portée. La pensée intime et profonde de l'art français n'y est point exprimée; la qualité du choix n'y est pas atteinte. A tous les points de vue, c'est une œuvre mauvaise, et qu'il ne faudra pas recommencer. On ne la recommencera pas, si les artistes, foulés aux pieds cette année, veulent enfin secouer leur inertie et prendre en mains la direction de leurs intérêts.

Sous le bénéfice de ces observations, nous pouvons gravir l'escalier qui conduit au premier étage du palais de l'Industrie. C'est là que sont exposées, dans un ordre à peu de chose près alphabétique, les 1,536 tableaux que le jury a épargnés.

Nous rechercherons tout d'abord, si vous le permettez, le *Portrait de M. Thiers*, par Mlle Nélie Jacquemart.

C'est la grande curiosité du Salon, et, au moment où l'auteur y travaillait, quelques journaux à nouvelles ont prononcé le mot de chef-d'œuvre. La recherche d'ailleurs ne sera pas longue : le portrait est situé dans la pièce d'entrée, comme si M. le président avait désiré faire lui-même aux visiteurs les honneurs du premier Salon ouvert par la République.

On ne saurait trop admirer le soin qui a présidé à la confection du panneau dont le tableau de Mlle Jacquemart occupe le centre. Les tons ont été choisis pour que rien, dans l'entourage immédiat, ne fît trou ou saillie, et que le regard du spectateur fût de tous les côtés ramené à l'objet principal sur lequel on avait résolu d'appeler son attention. Le but est absolument atteint, et je plains les deux ou trois malheureux artistes dont les toiles ont été ainsi sacrifiées à la glorification de Mlle Jacquemart. Mais parlons du portrait.

J'ai rappelé tout à l'heure le mot de chef-d'œuvre : chef-d'œuvre était démesurément hyperbolique. Le *Portrait de M. Thiers* ne vaut pas, tant s'en faut, certaines œuvres précédentes du même auteur, le *Général Canrobert*, *M. Duruy*.

Le président de la République est représenté debout, la tête nue, le corps vu à mi-jambes. Il est vêtu d'une redingote marron soigneusement boutonnée, la main gauche ramenée au corps, l'autre appuyée sur une table, où sont jetés quelques volumes : Tacite, Vauban. Aucun insigne. Cette simplicité sied au chef d'un État comme le nôtre. Elle est dans les données de la République sérieusement entendue et sincèrement pratiquée. Mais elle est gâtée par je ne sais quelle sorte d'apprêt officiel qui arrête et qui choque : le personnage est costumé, il n'est pas vêtu ; sa redingote tout flambant neuf le drape, elle ne l'habille point.

Mlle Nélie Jacquemart a acquis assez de talent, pour qu'elle soit obligée maintenant de réfléchir à son art. Cultivant particulièrement le portrait, elle devrait savoir qu'un peintre ne peut se contenter de modeler une tête

et des mains. Il est tenu d'exprimer un caractère, des mœurs, des habitudes. Le caractère s'exprime par la partie osseuse de la tête : mais les mœurs et les habitudes ne se peuvent guère indiquer que par les parties molles du visage, et elles se complètent par le vêtement, par les accessoires, si l'on juge à propos d'en ajouter. Il faut que le vêtement soit celui du modèle, qu'il lui ait servi, que ses plis soient naturels et commandés par la désinvolture propre du corps; un peu d'usure même ne messiérait point. Dans le tableau de Mlle Jacquemart, non seulement le pardessus est neuf comme s'il sortait de chez le tailleur, mais les livres ont l'air de se trouver là par hasard et semblent n'avoir guère été feuilletés : de façon que l'homme est dépaysé dans son habit, et les livres dépaysés sur le guéridon qui les supporte.

Ce sont là des fautes morales qu'un portraitiste de la force de Mlle Jacquemart ne devrait point commettre. Quant aux fautes matérielles, elles sont plus visibles encore et se montrent aux yeux les moins experts. Le bras gauche du portrait, celui qui est ramené au long du corps, fait l'effet d'un bras estropié ; le bras droit, celui qui s'appuie sur la table, est cassé au-dessus du poignet. Ces erreurs de dessin seraient peu de chose, si la tête était particulièrement réussie. Malheureusement il n'en est rien. La ressemblance n'est pas de la plus grande exactitude, et quant au modelé, qui est à la vérité fin et délicat, il manque par trop d'énergie et de vigueur dans les parties essentielles.

Comme on le voit, chef-d'œuvre est un mot dont il fallait s'abstenir. Mlle Nélie Jacquemart n'a pas fait un chef-d'œuvre. Elle est restée au-dessous d'elle-même; elle avait donné davantage, il y a deux ans, en peignant le maréchal Canrobert; et, sans sortir de ce salon, nous trouverons des portraits meilleurs que le sien, ceux de M. Ferdinand Gaillard, par exemple, auquel le public n'a pas encore fait de réputation et qui pourtant s'annonce de plus en plus comme un talent hors ligne.

II

Questions à résoudre. — Le meilleur tableau du Salon : la *Femme couchée*, de Gustave Courbet. — Les débutants. — Ceux qui arrivent. — Un revenant : Thomas Couture. — Alma-Tadema. — Biard. — Puvis de Chavannes.

A l'ouverture de chaque Salon, un certain nombre de questions se posent, auxquelles le critique doit répondre tout d'abord, pour peu qu'au désir de satisfaire la curiosité de son lecteur, il joigne une certaine décision de l'esprit. Ces questions sont en général les suivantes : « Quel est le meilleur tableau, la meilleure statue, et quels sont les plus mauvais? Y a-t-il des débuts éclatants, des réapparitions inespérées? Comment s'appellent les nouveaux venus et comment s'appellent les revenants? Quelles sont, en tous les genres, les particularités distinctives, celles qui différencient l'exposition actuelle de ses aînées? » En parlant, dans mon premier feuilleton, du portrait de M. Thiers par M^{lle} Nélie Jacquemart, je suis allé au-devant d'une de ces interrogations; je vais tâcher de répondre aujourd'hui aux autres.

Le meilleur tableau du Salon de 1872 se trouve en ce moment rue Notre-Dame-de-Lorette, entre la rue Pigalle et la place Saint-Georges, dans la boutique d'un marchand de tableaux nommé Ottoz. Ce tableau, c'est la *Femme couchée*, de Gustave Courbet, celle-là même que M. Meissonier a fait exclure par des considérations politiques de l'ordre le plus élevé, mais qui malheureusement pour leur auteur n'ont pas été goûtées par l'opinion. Pourquoi M. Meissonier s'est infligé à lui-même le ridicule et pourquoi il a excité les anciens jurés de la princesse Mathilde à assumer la honte de refuser la maîtresse œuvre du Salon, c'est un mystère facilement pénétrable pour ceux

qui connaissent à quel degré de servitude morale l'empire de Napoléon III avait réduit les artistes. Mais, ayant à parler ici de beaux-arts et non de dignité humaine, nous ne remuerons pas ces souvenirs. Nous rappellerons seulement qu'aussitôt après avoir fait leur coup, les membres du jury, reculant devant le scandale, firent répandre dans le public le bruit que les tableaux refusés étaient mauvais, et que la mesure d'exclusion prise par le jury n'avait pas d'autre cause. Sur ce, quelques personnes bénévoles, de celles qui croient difficilement à la perversité humaine, qui acceptent comme honnêtes et loyales les décisions d'une autorité quelle qu'elle soit, s'imaginèrent qu'après les événements auxquels il avait été mêlé, le peintre de la *Remise de chevreuils* avait bien pu en effet ressentir un certain affaissement, et, dans ses œuvres nouvelles, se trouver inférieur à lui-même. Pour rassurer ces honnêtes personnes et leur montrer combien étaient mensongers les récits inspirés par les membres du jury, nous rétablirons les dates.

La *Femme couchée* n'est point une œuvre récente; elle a été exécutée à Munich en 1869, un an avant le premier siège de Paris, et dans une des plus belles périodes du talent de l'artiste, puisqu'elle est placée chronologiquement entre l'*Hallali du cerf* et la *Vague*.

C'était au moment de l'exposition bavaroise. Courbet était allé à Munich avec un choix de ses grandes œuvres, et il y avait obtenu le plus légitime succès. En voyant se produire pour la première fois, chez eux et dans ses meilleurs spécimens, cette peinture saine et franche, qui n'emprunte ses sujets qu'au monde environnant, qui ne se propose d'autre but que d'exprimer la vie sous tous ses aspects, les artistes allemands furent surpris. Le vieil idéalisme germain se sentit en face d'une force nouvelle et inconnue. Dans cette ville artificielle, qui ressemble à une rêverie de la Grèce, l'impression fut analogue à celle que cause, dans les poëtes anciens, la descente d'un vivant au séjour des ombres. Les jeunes gens firent à l'ar-

tiste français un accueil enthousiaste, et les vieillards eux-mêmes, professeurs et académiciens, s'empressèrent autour de lui. C'était à qui voulait le voir peindre, surprendre le secret de cet art si large, si souple, et en même temps si vrai. Rendez-vous fut pris dans l'atelier du baron Remberg, à l'Académie : Kaulbach offrit son plus beau modèle; Foltz, Piloty, Schwind accoururent. Fier des attentions dont il était l'objet et se sentant environné de sympathies, le peintre fut en veine. En quelques séances, usant tour à tour du couteau et de la brosse, il fit, au grand émerveillement de l'assistance, cette figurine couchée, la plus fine et la plus délicate peut-être qui soit sortie de ses mains : pose ravissante, modelé délicieux, étoffes superbes, fond splendide. Le soir du jour où ce chef-d'œuvre fut achevé, il se but beaucoup de bière dans les brasseries de Munich, et il se tint, comme on pense, beaucoup de propos délirants; mais même parmi les buveurs ivres, il ne s'en trouva aucun pour imaginer que jamais des artistes français pussent en venir à refuser un morceau de cet ordre : les Bavarois ne prévoyaient pas M. Meissonier.

Nous engageons les amis de la bonne peinture à visiter la *Femme couchée*, dans la boutique où elle a trouvé asile contre les susceptibilités du peintre du cheval de l'empereur. Ils y prendront un plaisir extrême, surtout le soir, à la pleine lumière du gaz, et ils pourront se convaincre une fois de plus que, sous le pinceau des vrais artistes, l'art français s'élève à la hauteur du grand art de toutes les époques. Voici une petite femme qui supporterait sans souffrir le voisinage de l'*Antiope*. M. Meissonier, en vertu de son idiosyncrasie propre, lui ferme les portes du palais de l'Industrie : soit ; mais si elle vient jamais frapper à celles du salon carré du Louvre, c'est Giorgione, Titien et Corrége qui se lèveront pour la recevoir.

L'autre tableau, soumis par Courbet au suffrage de M. Meissonier, était un tableau de fruits. — des pommes rouges sur une table de jardin avec un fond de verdure et

de ciel. On le voit chez M. Durand-Ruel. Je n'en dirai ici qu'un mot, et ce mot le voici. Pour les fruits et pour tout ce qui se range sous la dénomination de *natures mortes*, la beauté consiste dans le rendu et résulte de l'exécution. Or, on a contesté beaucoup de choses à Courbet, on ne lui a jamais contesté de savoir peindre ; ses plus violents détracteurs ont été obligés de reconnaître la supériorité de son métier. Et, comme c'est la seule qualité qui soit ici en jeu, on peut affirmer hardiment que les pommes rouges de Courbet sont admirables, et que, cette fois encore, M. Meissonnier s'est lourdement trompé.

Il faut aimer les débutants : c'est l'avenir, c'est l'espoir de la moisson prochaine. Pour moi, je me fais un devoir chaque année de les rechercher et, s'il est possible, de les encourager. Quel bonheur d'aider les premiers pas, de leur rendre facile la route qui a été si dure à leurs devanciers ! Mais cette année pas un ne répond à l'appel. Où sont-ils ? Morts au champ d'honneur, pour la plus grande gloire du jury. Qui ne s'attendait, après deux ans de jachères, à une végétation exceptionnelle d'art? à une armée formidable de jeunes gens ? Eh bien ! la végétation a été coupée sur pied, l'armée a été renvoyée dans ses foyers. Meissonier et ses complices ont commis cette œuvre de destruction. Ils ont cassé l'avenir dans son œuf et l'ont jeté à terre. Vous pouvez errer dans ces salles à la recherche de nouveaux venus, c'est à peine si vous en rencontrerez un ou deux : M. B. de Gironde, un élève de Bonnat, qui, dans une étude assez brutale intitulée le *Sommeil*, montre tout à la fois son amour pour la couleur noire et son mépris du dessin correct ; M. Emery Duchesne, autre élève de Bonnat, dont l'*Écolière*, bien dessinée, n'est pas sans un certain charme. Le reste, légion turbulente, race odieuse et honnie, a été mis à la porte. C'est à leur absence incontestablement que le Salon de 1872 doit ce calme, cette uniformité, ce manque d'intérêt, et enfin cet ennui discrètement tamisé qui a déjà diminué d'un tiers le nombre des visiteurs.

En avant des débutants, exterminés cette année par

décision supérieure, marche la troupe compacte et serrée de ceux qui, exposant depuis plusieurs années déjà, arrivent peu à peu à se faire remarquer et à sortir de pair: MM. Vayson, Dupray, de Nittis, Beauvais, Pelouse, Charnay. Je reviendrai sur quelques-uns d'entre eux ; mais dès à présent il convient de dire que la scène de *Chasse dans la Camargue*, de M. Paul Vayson, est une peinture droite et franche, l'un des meilleurs tableaux du Salon ; que les *Fusiliers marins*, de M. Dupray, ont un mérite de vérité et de justesse peu ordinaire ; et que la *Route de Naples à Brindisi*, de M. de Nittis, brossée avec esprit, serait irréprochable si le blanc de la chaussée ne prenait parfois la teinte et l'aspect d'un liquide.

Si l'année n'a pas eu ses conscrits, en revanche elle voit arriver des vétérans, même des vétérans imprévus.

En voici un qui reparait après vingt ans d'absence, que tout le monde croyait mort. — Thomas Couture. Non seulement il respire, mais, par un miracle de préservation, il est intact. Le voilà sous nos yeux, tel que la génération qui vit se préparer l'orage de 1848 le put admirer, cultivant Rome, l'allégorie et le gris d'argent. Épiménide dans sa caverne ne s'était pas conservé mieux. Dans quel antre, dans quel abime profond et sourd a-t-il donc vécu qu'il n'a pas entendu le craquement des sociétés, qu'il ne s'est pas aperçu du changement de direction dans les idées? Rien n'est resté debout des contemplations et des rêves de sa jeunesse. Ce monde gréco-romain, où les pasticheurs des dernières années de Louis-Philippe avaient prétendu tailler un art et une littérature pour la France, et dont il fut un moment le décorateur inconscient, s'est écroulé tout d'une pièce. La révolution de février a jeté bas cette simagrée de résurrection. Initiateurs, apôtres, victimes même, tous ceux qui, dans différentes mesures et à différents titres, avaient pris part au mouvement, ont disparu. Rachel est morte, dont les succès au théâtre avaient servi de prétexte à la levée de boucliers ; Ingres est mort, qui, dans la *Stratonice*, avait donné la première note artistique du genre ; Ponsard est mort, qui

dans *Lucrèce* en avait donné la première note littéraire. Leurs disciples et leurs successeurs sont partis ou ont apostasié. Gérôme, l'auteur du *Combat de coqs*, a changé à la fois de manière et de sujets ; Hamon, qui sur la lisière de l'école cueillait l'idylle en fleurs, s'est retiré du monde ; Emile Augier, se lançant dans la comédie contemporaine, a passé armes et bagages à l'ennemi. La société tout entière, en évoluant sur elle-même, est revenue à l'étude directe des réalités sociales et cherche maintenant à retrouver la tradition rationaliste du xviiie siècle. Plus rien, ni en nous ni autour de nous, ne rappelle les chimères d'alors, et c'est le moment que le vieillard choisit pour reparaître avec son même cortège de Romains, de coupes, de tuniques, de sandales, traités avec le même laisser-aller décoratif dans le même ton de plâtre rosé !

Et que vient nous dire ce spectre, cet habitant de l'autre monde ? Je défie l'esprit le plus avisé d'en saisir un traître mot.

Un homme drapé à l'antique est assis sur un lit au pied d'un mur. Enchaîné par le bras et par le pied, il appuie sa tête sur sa main droite. Une couronne de lauriers entoure son front rêveur. A ses pieds deux vases, dont l'un supporte des fruits et dont l'autre renversé à terre, laisse couler des pièces d'or. Une lyre, également couronnée de lauriers, est à sa gauche. Au-dessus, gravée dans la muraille, je lis l'inscription suivante : *Potior mihi periculosa libertas quam secura et aurea servitus.* — « J'aime mieux les périls de la liberté que la sécurité dorée de la servitude. » J'allais oublier une paire de ciseaux tombés à terre et le nom bizarre inscrit dans le catalogue : le *Damoclès*.

Le *Damoclès*, soit ; mais que signifie cette charade ? M. Couture a-t-il voulu nous placer sous les yeux un fait qui se serait passé dans les temps anciens ? Je ne demande pas mieux, mais alors pourquoi n'a-t-il pas pris un fait pittoresque, c'est-à-dire se racontant et s'expliquant de soi-même ? A-t-il voulu, sous couleur antique, faire allusion aux douloureuses années que nous venons de tra-

verser, et, par le spectacle de notre récent esclavage, réveiller en nous l'esprit de liberté? Cela m'agréerait davantage, mais encore une fois la lumière me manque. Cette figure enchaînée qui s'intitule le Damoclès, que représente-t-elle? Si c'est la France, pourquoi est-elle habillée en poète romain, avec une lyre à ses côtés, une couronne de lauriers à son front? Si c'est seulement la poésie de l'empire, pourquoi a-t-elle aux pieds une paire de ciseaux, et des ruissellements d'or? Si enfin ce n'est que le journalisme officiel, comme la paire de ciseaux et les pièces de monnaie le pourraient faire supposer, pourquoi est-elle couverte de chaînes? De tous côtés, on se heurte à des extravagances ou à des impossibilités.

Si M. Couture était un homme de notre temps, s'il avait vécu de nos préoccupations et de nos idées, il saurait une chose, admise aujourd'hui par tous : c'est que le peintre est limité à ce qui se peut exprimer au moyen du pinceau. Son art s'arrête à cette borne précise : au delà il tombe dans le vide. Peut-on exprimer par le pinceau « que l'on préfère les périls de la liberté aux tranquillités de la servitude? » Non. Cela ne fait pas image ; cela ne peut être expliqué qu'au moyen de paroles, cela ne peut faire l'objet d'une peinture. Car toute peinture qui, pour être comprise, nécessite l'emploi d'un dictionnaire et a besoin de s'étayer sur une notice explicative, cesse d'être un tableau. Elle devient un rébus. Et, fût-il bien dessiné et peint agréablement, ce qui n'est pas le cas du Damoclès, ce rébus n'appartient pas à l'art, est indigne d'arrêter l'attention d'un public sérieux.

Cette question du choix des sujets est certainement très grave. Nous la retrouverons bien des fois, sous bien des formes, et peut-être, à l'occasion, en reparlerons-nous; car c'est là le principal vice de notre temps. Les peintres connaissent mal ce qui est de leur art et ce qui n'en est pas. On ne peut s'imaginer combien on rencontre parmi eux de gens habiles, très experts dans leur métier, et qui ne font rien d'utile, faute de savoir à quel ordre de créations leur métier s'applique. Chaque Salon en

révèle quelque nouveau. Vice de naissanc ou lacune d'éducation, ces malheureux semblent assister, les yeux fermés, au spectable social. Ils ne saisissent rien ni des formes, ni des tons, ni des inépuisables sujets que contiennent la nature et la vie; et pour trouver de quoi peindre, ils sont obligés de se réfugier dans une fantaisie sans règle appréciable, comme M. Couture, ou dans une érudition sans contrôle possible, comme M. Alma-Tadema. Erudition ou fantaisie, dans un ordre différent, ce sont deux obscurités égales.

Le tableau de M. Alma-Tadema, en effet, ne demande pas un moins long commentaire que celui de M. Couture. Pour le comprendre, il faut d'abord être avisé par quelqu'un d'instruit qu'il s'agit de l'empereur romain Claude. Ensuite il faut lire l'histoire de ce Claude pour apprendre qu'arrêté, tremblant de peur derrière un rideau, il fut proclamé empereur au moment où il se croyait conduit au supplice. Le sujet une fois révélé, il reste encore à étudier l'action des divers personnages, à examiner si elle cadre bien avec le récit des historiens. Toute cette besogne est fastidieuse, et quand votre œil n'est pas attiré par les qualités picturales de l'œuvre, vous êtes fort tenté de la supprimer. Ainsi, dans le tableau de M. Alma-Tadema, que me fait son empereur Claude, et l'exactitude des costumes et l'authenticité de l'ornementation architecturale, s'il est vrai que la seule partie intéressante, la seule qui retienne la vue, la seule par conséquent qui rentre dans l'art du peintre, est un pavé en mosaïque et un piédestal de marbre imités jusqu'au trompe-l'œil? La facture du marbre, voilà ce qui domine dans cette composition qui aurait pu être dramatique si elle n'avait pas cherché avant tout à être étrange. M. Alma-Tadema fait admirablement le marbre. Il le fait si bien que cette partie de son talent a déteint sur tout le reste. Comme sous les doigts du roi Midas tout se changeait en or, tout se change en marbre sous le pinceau de M. Alma-Tadema. Les costumes sont en marbre, comme les figures; et je vois tel soldat tombé dont le surcot vert avec des entre-

lacs de dessins semble bien plutôt tiré de la carrière qu'acheté au magasin d'étoffes.

Après la fantaisie transcendante d'un Couture et la pesante érudition d'un Alma-Tadema, il est peut-être inconvenant de s'arrêter aux frivolités anecdotiques de M. Biard. Mais la curiosité de la foule n'a pas de règle ; renseignée par la chronique, elle va de ci, de là, s'arrêtant au beau, au trivial, au grotesque, à l'amusant, à tout ce qui fait saillie sur le fond banal du Salon. M. Biard est de ceux qui font saillie ; il a le privilège de faire rire ; et quoique sa peinture ne relève de l'art à aucun titre, nous devons signaler son voyage de *Suez à Calcutta*, épisode de mal de mer. Ce n'est pas une recommandation que nous donnons au peintre ; c'est un moment de gaieté que nous réservons au promeneur.

Le tableau de M. Biard est une excentricité de joyeux compère, celui de M. Puvis de Chavannes une singularité de sentimentaliste redoublé. Le premier est trop bas dans l'échelle pour être de l'art ; le second est trop haut pour en être encore. Excès contraires : même résultat. Une belle et robuste créature affirmant l'éternité de la vie sur le sépulcre des combattants tombés eût pu donner à nos yeux altérés de réalités l'idée de la résurrection et par conséquent de l'*Espérance*. Mais cette chétive petite fille qui tient à la main un brin d'herbes en face d'enfantins tumulus, quel rehaut de cœur peut-elle nous inspirer ? Quel réconfort peut nous apporter la vue de sa triste et maigrelette personne ? Pour une *Espérance*, elle est bien défaillante. Et ce ciel, et ces pierres ? et toute cette nature frappée de mort et de stérilité ? Mais je m'arrête ; car je sais que j'ai devant moi, sinon un talent supérieur, du moins une conviction peu commune, et ce qu'il faut craindre le plus de blesser, c'est la bonne foi désintéressée.

III

Disparition de la peinture mythologique et religieuse. — Les peintres de nature morte. — Les peintres de fruits et de fleurs. — Les peintres de portraits. — Les paysagistes.

Une conquête du bon sens et du goût qu'il ne faut pas manquer d'enregistrer, c'est la diminution croissante, nous pourrions dire la presque disparition des tableaux mythologiques et religieux. Le Calvaire et l'Olympe reculent également. Sur les douze cents toiles que contient le Salon, c'est à peine s'il y en a quarante dont les sujets soient empruntés à la double légende chrétienne et païenne, et sur ces quarante, c'est à peine si une critique indulgente en trouverait un à épargner. L'*Hérodiade* montée en couleurs de M. Henri Levy ne vaut pas mieux que le *Narcisse* exsangue de M. Machard; l'informe *Massacre des innocents* de M. Gustave Doré n'est pas plus mauvais que l'*Hercule* si dessiné de M. Bin. Le talent de l'artiste décroît à mesure que l'infirmité du genre se révèle, ce qui est un bon signe. La foule, non moins bon signe, se tient admirablement devant ces images : elle s'en désintéresse au point de ne pas même y chercher un prétexte à moqueries. Elle les regarde d'un air indifférent, et elle passe. C'est comme si on lui avait parlé sanscrit. De fait, quand une société en est arrivée à s'éprendre de la nature, à boire aux sources mêmes des réalités vivantes, toutes les rêveries, toutes les idéalisations enfantées par l'humanité en bas âge lui deviennent insipides. Si elle les recherche, c'est pour en déterminer le contenu en les soumettant à l'analyse de la raison, nullement pour en propager le culte en les faisant figurer dans des représentations destinées à agir sur l'esprit. Gens de la seconde moitié du XIXe siècle, nous en sommes là. Chaque jour nous nous détachons davantage des hallucinations de l'antique religiosité. Encore

quelque laps de temps, et dans les créations du peintre aussi bien que dans celles du poète, la croix de Jésus aura rejoint le char d'Apollon. Des *Marie* à la crèche, des *Samaritaine* au puits, des *Madeleine* au désert, des ermites et des pénitents, de tout le long cortège des martyrs ensanglantés et des saintes émaciées, chacun de nous a assez. Ce monde biblique, allégorique et mystique a fait son temps. Il était moins humain, moins riant que le monde des dryades, des naïades, des nymphes, divinisation charmante des forces naturelles issue du clair génie de la Grèce, et il a vieilli plus vite. Qu'ils disparaissent tous les deux ; qu'on les enferme au garde-meubles de l'histoire, là où gisent toutes les défroques du passé, et que la République française mette soigneusement la clef dans sa poche. J'aperçois au livret une *Tentation de Jésus-Christ*, par M. Michel Dumas ; une *Mort de saint Joseph*, par M. Claudius Jacquand ; un *Thésée*, de M. Horace de Callias, qui portent la mention sacramentelle : M. INST. P. ET B.-A., c'est-à-dire commande du ministère de l'instruction publique et des beaux-arts. J'imagine bien que ce sont là des legs de l'administration impériale, et que M. Jules Simon n'est pas coupable de ces acquisitions. Mais la chose ne doit plus se reproduire. La République n'est pas faite pour entretenir un art que l'opinion délaisse et que le goût condamne. Elle se doit à elle-même de lui couper les subsides. C'est une mesure réclamée à la fois par la raison moderne et par la politique : la séparation de l'Église et de l'État ne saurait mieux commencer qu'en peinture.

Il n'y a pas que les sujets mythologiques et religieux qui s'en aillent, il y a les sujets historiques. Dans ce débordement de toiles de toutes sortes, on en compte au plus quinze ou vingt ayant trait à des événements de l'antiquité, du moyen âge ou des temps modernes. C'est, à proprement parler, les détritus de deux écoles en décomposition, l'école classique et l'école romantique. Le public ne s'y arrête guère, sauf quand il est attiré par l'étrangeté de la scène représentée, comme dans

l'*Empereur Claude*, de M. Alma-Tadema ; les *Porteurs de mauvaises nouvelles*, de M. le Lecomte du Nouy, ou par la décadence croissante d'un artiste dont le talent n'a jamais justifié le renom, comme dans *Giacomina*, étude d'un costume Florentin du xv° siècle, par M. Cabanel. De ce fond détachons la *Mort du duc d'Enghien*, de M. J.-P. Laurens, dont l'impression est assez dramatique, et nous aurons épuisé le chapitre des beaux ouvrages. Une réflexion pourtant. Ici encore nous rencontrons trois commandes de l'Etat : un *Auguste* présentant une constitution à diverses provinces de la Gaule celtique, par M. Sébastien Cornu ; un *Mazarin mourant*, par M. Vetter, et une *Bataille de Traktir*, par M. Sorieul. Comme les précédentes, nous n'en faisons pas de doute, ce sont des legs de M. de Niewerkerke. Il faut les acquitter, puisque la responsabilité n'est pas admise en matière d'administration artistique comme elle l'est ou va l'être en matière d'administration militaire ; mais au moins sachons tirer une leçon de l'obligation qui nous incombe et jurons de ne plus donner dans le travers des commandes. L'Etat n'est ni un Mécène, ni un Petit Manteau-Bleu ; il ne doit pas plus favoriser les personnes que secourir les misères. Comptable des deniers publics, sa seule fonction est d'opérer le placement au mieux des intérêts de tous.

Débarrassé de toutes ces questions préjudicielles, nous n'avons plus devant nous que les portraits, les paysages, les natures mortes, les scènes de la vie humaine, c'est-à-dire la substance même du salon de peinture, la matière dont il est composé et qui fait sa véritable valeur, s'il en a une. Nous allons parcourir rapidement chacune de ces catégories.

La vogue a des caprices. Il y a quelques années, c'était à qui s'extasierait devant les cristaux et les cuivres de M. Desgoffes. Cette belle ardeur s'est calmée. Aujourd'hui, quoique leur perfection soit restée la même, on passe froid devant eux. D'où vient ce retour? De ce qu'en peinture, les qualités de métier sont dominantes. On peut y suppléer un moment par la beauté de l'idée, l'élégance

de la composition, l'inattendu du sujet : à la longue cet intérêt s'use, et tout ce qui n'est pas conservé par un dessin juste, par une riche et harmonieuse couleur, risque fort de disparaître. M. Desgoffes a un métier petit, mesquin, désagréable, qui s'arrête trop vite. Excellent pour rendre les marbres, les ors, les ivoires, tout ce qui est absolument inanimé, il ne peut rien devant une feuille, devant une fleur, là où la vie commence. Ses fleurs sont en verre ou en émail, comme ses bimbeloteries mêmes. Avec le temps, ces défauts ont paru, et les amateurs se sont lassés de ce fini implacable. Ils se lasseront de la brosse facile et abondante de M. Vollon, si M. Vollon s'obstine à ne pas mettre ses objets en perspective, à ne pas prendre de plus vigoureux partis en lumière. Nous ne parlons pas du *Polichinelle bleu*, laborieux et médiocre ; nous parlons du *Chaudron*. C'est un tableau qui danse, comme dessin et comme couleurs. Il manque absolument d'effet, et pas un des objets qui y sont compris n'est posé d'aplomb. Bien habile qui pourrait expliquer dans quel équilibre se trouve l'objet principal, le chaudron ! Il n'est ni accroché au mur, ni posé à terre ; il demeure en l'air, et, comme après tout ce n'est pas la complaisance qui lui manque, il se tient immobile, de façon à nous présenter sans obstacle un fond qui change sous l'œil, et, selon le point de vue, devient un fond de cuivre ou bien un lambeau de soie.

Les fleurs nous placent dans un autre milieu et sont plus agréables à contempler que ces détails de cuisine. Aussi nous bornerons-nous à citer en passant le *Dîner* de M. Villain et les *Poissons* de M. Valadon, pour aller plus vite admirer les *Fleurs des champs* de Mlle Darru. Quel éclat ! Quelle vérité ! Humidité, fraîcheur, touche large et juste, tout y est ; c'est la nature même. M. Paul Vayson, dans ses *Pensées*, n'a pas montré un moins vif sentiment de la réalité, et comme c'est un peintre qui possède toutes les qualités, il a fait des fleurs telles qu'on pourrait indifféremment les planter à sa fenêtre ou les les accrocher à son mur. Une *Branche de pommier*

avec ses feuilles et ses fleurs, de M. Victor Leclaire, est aussi un morceau exquis. Que citer encore? M. Firmin Girard? Il mériterait plus d'éloges s'il avait simplifié son sujet et choisi délibérément entre les fleurs, la marchande ou la charrette. M. Kreyder? Il est sans rival dans cette spécialité des arbustes en pied avec un bout de verdure. Toujours certaines duretés dans quelques parties qui ne sont pas assez fondues, assez noyées dans l'atmosphère; mais quel charme dans les fleurettes de la prairie et dans certaines grappes de boutons blancs qui penchent à terre! J'allais oublier Philippe Rousseau, l'un des maîtres du genre. J'aime moins le *Printemps*, où cage, oiseaux, écharpe, chapeau de paille, rubans, lilas, sont rassemblés dans un pêle-mêle très naturel. Mais quel chef-d'œuvre que le tableau des *Confitures*! et, dans ce tableau des confitures, quel chef-d'œuvre en particulier que la soupière!

Des natures mortes, passer aux deux portraits de M. Carolus Duran, ce n'est pas changer de genre; ici comme là, il s'agit d'exécution matérielle.

Avant M. Carolus Duran, tout le monde en France s'accordait à croire que le portrait est chose d'intérieur, d'intimité privée. Les femmes se faisaient peindre pour leur mari, pour leurs enfants. Les artistes, en les peignant, cherchaient à traduire la douceur de leur âme, ou l'élévation de leur esprit, ou la noblesse de leurs sentiments. Ayant affaire à des traits onctueux, à des physionomies en quelque sorte flottantes, ils s'appliquaient davantage à l'expression. Une fois terminée, la douce image était accrochée au mur; et là, dans le rayonnement paisible du foyer domestique, elle laissait deviner les charmes qui retiennent au logis ou racontait les vertus qui fondent les familles.

M. Carolus Duran a changé tout cela. On faisait des portraits pour le dedans; il en fait pour le dehors, pour la rue. On cherchait des attitudes discrètes, réservées; il fait des enseignes parlantes qui pourraient être affichées à la porte d'un Worth ou de tout autre tailleur

pour femmes. Jamais la créature humaine, jamais la physionomie et la pensée, n'ont été sacrifiées avec plus de sans gêne à l'accoutrement. Les têtes ne sont rien, les étoffes tiennent toute la place. Et quelles étoffes! les satins les plus voyants et les plus chatoyants. Le peintre ne comble pas ses modèles, il les accable. Il y a tout à la fois mauvais choix et surcharge. La femme semble un bœuf gras qu'on aurait endimanché et couvert de tous ses ornements. Sur chacun de ses modèles, on a vidé une armoire de soieries. Elles sont merveilleusement brossées, dit-on, et disposées de façon harmonieuse. J'en conviens. Mais quelle vulgarité dans le goût et quel tapage dans l'effet! Si M. Carolus Duran a entrepris d'imiter Rubens dans ses grandes toilettes de la galerie Médicis, il est victime d'une idée fausse : il ne se rend pas compte de l'abime qui sépare le portrait de la peinture décorative. Autant dans les grandes cérémonies que l'imagination de Rubens a créées, les costumes d'apparat sont autorisés, commandés même par le nombre des personnages et la dimension de la scène, autant ils sont déplacés dans le portrait, qui est l'individu pris isolément et présenté par son côté normal. M. Carolus Duran se croit peut-être au point culminant de l'art; à mon humble avis, il est à l'opposé. En 1869, dans le portrait de cette grande jeune femme habillée qui sortait en ajustant ses gants, son genre était encore supportable ; devant l'élégance de la personne et la justesse du mouvement de marche, on oubliait la recherche du costume. Mais il ne fallait pas aller plus loin dans cette voie. En 1870, pourtant, M. Carolus Duran exagérait l'exhibition mondaine dans la femme au petit chien, qui soulevait une portière de velours. Cette année, il a dépassé toute mesure. C'est toujours de l'exhibition, mais avec une parade en plus sur le pas de la porte. On ne saurait descendre plus bas dans la trivialité.

Rapprochez de ces compositions bruyantes à l'excès, où tout est clinquant et se trouve donné à l'apparence, les deux portraits de M. Ferdinand Gaillard, auxquels

j'ai déjà fait allusion une fois, et qui sont sans contredit les meilleurs du Salon. Quelle différence dans l'idée, et comme on sent qu'on a affaire à un esprit supérieur. Pas de guipures ici, pas de taffetas, pas de volants, pas d'éventails roses. Non : un visage de *vieille femme* en pleine lumière, et rien de plus. Mais ce visage est étudié avec la sincérité et la précision d'un Holbein, et si puissamment expressif que la couleur et le cadre disparaissent pour ne plus laisser voir que la réalité vivante. Chose singulière ! tandis que M. Gaillard exécutait ce portrait d'un travail si minutieux et si patient, il brossait à grands traits la toile où se dresse, dans son costume de marin, le torse maigre de M. F. d'E... Manière opposée, même résultat, c'est-à-dire même naturel et égal sentiment de la vie. Si la lumière qui éclaire le visage de M. F. d'E... était d'un ton moins artificiel, j'aimerais peut-être mieux ce dernier, étant porté par préférence vers la peinture largement traitée ; mais l'auteur oublie de me dire s'il a peint son marin dans une casemate, dans son atelier ou en plein air. Sa coloration peut être juste, elle n'est pas expliquée dans le tableau même, et c'est un défaut. Dans ces conditions, force m'est de m'en tenir à l'irréprochable *vieille* et de dire : Voilà le meilleur portrait du Salon.

Le paysage est toujours la force et la gloire de notre école française. Quoique le jury ait passé sur lui comme une charrue dans un pré vert, il en reste d'assez beaux et d'assez nombreux spécimens pour montrer aux étrangers que sous ce rapport au moins nous n'avons pas dégénéré.

Le plus grand effort de l'année doit être porté à l'actif de M. Jules Breton. Il faut en féliciter le jeune maître, car toute bonne intention mérite d'être récompensée. M. Jules Breton a voulu faire des paysans de taille naturelle. C'est une tentative dont je ne sens pas l'absolue nécessité, — la grandeur étant dans le caractère et non dans la taille, comme François Millet l'a prouvé maintes fois, — mais elle ne me choque point. J'aurais voulu seulement que le problème fût plus résolument abordé

par l'artiste : des enfants de quinze ans, surtout des jeunes filles, même en cas de réussite, ne pouvaient devenir une preuve. M. Jules Breton n'a pas réussi suffisamment à mon gré. Chose bizarre! on dit que ce peintre ne travaille jamais qu'en plein air, ayant sous les yeux le modèle dont il s'inspire, et ce qui lui manque, c'est précisément le trait de nature, l'accent de vérité. Il a la manie d'arranger; et qui ne sait qu'arranger la nature, c'est le plus souvent la déranger. Aussi, il arrive au joli, jamais au grand. Elle est ravissante cette jeune fille en petit fichu, qui vient, les bras arrondis autour de sa cruche posée sur l'épaule, puiser de l'eau à la *Fontaine*, mais elle n'a rien de vrai. Tout en elle est composé : le mouvement de ses bras, l'expression de son visage, la pose de son pied sur le sol. Tout hors d'elle est composé : la jeune fille qui déjà puise de l'eau, les pierres qui bornent la fontaine, le bouquet d'iris qui pousse dans le sol imbibé. Un dessinateur trouverait que le bras s'arrondit mal et forme un double coude, que la figure n'est pas d'aplomb, que le bout du pied gauche, sur lequel tout le corps repose, ne peut tenir sans une extrême et prompte fatigue. Ce sont là des erreurs de métier qui n'importent peu et que je n'ai aucun goût à relever. Ce qui me blesse, car ceci touche à l'ordre intellectuel, c'est-à-dire à l'invention, c'est de sentir chez l'auteur la préoccupation à peu près exclusive d'être poétique et gracieux. La *Jeune fille gardant des vaches* n'a pas le même défaut ou ne l'a qu'à un degré moindre. Elle est un peu courte sans doute, mais elle s'enlève admirablement sur le sol, et la sauvagerie de son expression est tout à fait juste. Pourquoi faut-il que le paysage ici déplaise? Pour rester dans l'harmonie morale de la figure, il fallait un fond très simple, très largement traité. Faute de l'avoir compris, M. Jules Breton s'est jeté dans des complications de détails si singulièrement exécutés, que le feuillage de ses arbres ressemble à du foin. Il a ruiné en partie l'effet de son tableau.

Nous ne dirons qu'un mot de Daubigny, de Corot, de

Chintreuil : ces maîtres sont à la hauteur de leur vieille réputation.

M. Français fait depuis quelques années du paysage classique où tout est dessiné, depuis le brin d'herbe qui fleurit à terre jusqu'à la feuille qui tremble à la cime des arbres. C'est une façon détournée de poser sa candidature à l'Académie. Il serait à souhaiter que la vénérable assemblée lui ouvrît ses portes au plus vite; car l'attente se prolonge et nous avons hâte de voir le gai paysagiste des bords de la Seine revenir à sa première manière, si charmante et si parisienne!

M. Harpignies a placé dans sa *Belle journée d'hiver* une chasse microscopique ; mais, quoique monochrome et modelé par teintes plates, le paysage est vraiment beau. M. Hanoteau, empêché sans doute, ne s'est fait représenter que par une *Chaumière*, où brillent quelques-unes de ses solides qualités. M. Fromentin a changé de pays : d'Afrique, il est remonté à Venise, sans que son talent gagnât à ce déplacement. Les deux vues qu'il expose, le *Môle* et le *Grand canal*, sont justes d'aspect, mais si petitement peintes, que l'ami de la couleur y trouverait à peine un carré grand comme la main pour se régaler la vue. Il n'en est pas de même du *Combat de l'Alabama*, de M. Manet, marine qui fait un peu façade, mais qui est d'une grande franchise; ni de la *Plage d'Honfleur*, par M. Jules Héreau, toile d'une grande puissance, qui, grâce au vapeur fuyant dans le lointain, ajoute la poésie au caractère; ni enfin des deux *Plages d'Yport*, par M. Emile Vernier, si lumineuses et si gaies à contempler. Ce sont là des œuvres de coloristes, et plus que tout autre élément de l'art, la couleur est captivante.

IV

Parmi les paysages, il en est encore qui méritent plus qu'une simple mention.

Au premier rang se place le *Vallon* de M. Auguin, où la nature molle et douce de la Saintonge se trouve admirablement résumée, et où la mélancolie du soir est traduite avec des accents dont la poésie s'impose. Il y a longtemps que cet intelligent artiste lutte au fond de la province, n'ayant reçu jamais d'autre encouragement que les éloges de quelques amis et connaisseurs. On me dit que cette année il est l'objet d'un témoignage plus effectif, et que l'un de ses deux tableaux, celui précisément que je viens de nommer, a été acquis par l'administration. Ce serait un acte de stricte justice.

La *Citerne sous les oliviers* de M. Lansyer présente une échappée sur les côtes d'Italie. A travers le feuillage d'un antique olivier, construit et dessiné avec une sûreté extrême, reluit la splendeur bleue de la Méditerranée. Rarement tant d'air et tant de lumière furent jetés dans une toile.

Le *Départ d'un troupeau* de M. Théodore Jourdan nous initie aux mœurs pastorales de la Provence. Chaque année, au printemps, les troupeaux, bêtes, chiens et gens, émigrent vers les Alpes, où les attend l'herbe née aux premiers baisers du soleil. On les voit cheminer par les grandes routes, drus et pressés comme les flots de la mer, se poussant, se culbutant, agitant leurs toisons confuses dans la poussière dorée que leur marche soulève. En tête vont les chèvres, dressant leur front cornu et portant au cou la lourde clochette qui rallie les retardataires. Çà et là, dans l'épaisseur du tourbillon roulant, les bergers debout tâchent de maintenir le bon ordre. M. Jourdan a rendu ce tableau pittoresque en homme qui a le sentiment de la nature, et qui est depuis longtemps familiarisé avec le spectacle qu'il a entrepris de reproduire.

M. Stanislas Lépine nous ramène dans des horizons plus proches et plus accoutumés de nos yeux. La *Vue de Saint-Denis*, qu'il expose cette année, continue la série des bords de la Seine par laquelle ce gentil paysagiste s'est fait connaître ; et, quoique dans un cadre agrandi,

ne le cède en rien à ses aînées, ni pour l'exactitude ni pour la finesse. M. Charles Lapostolet, avec un peu de lourdeur, mais non sans réussite, opère dans les mêmes parages. Non loin de là, sur le territoire de Seine-et-Marne, M. Eugène Lavieille montre, dans une *Moisson à l'heure de midi*, ce que peut donner l'émotion d'un véritable artiste quand elle a pour interprète un pinceau délicat et instruit.

Citons encore la charmante *Mare aux biches* que M. Joseph Gall emprunte au bois de Boulogne, les solides *Vaches* que M. de La Rochenoire fait paître dans un pré normand, le vigoureux *Effet d'automne* que M. Pradelles a saisi dans un chemin creux près de Bordeaux, et les verdoyants *Bords du Lizon* que M. J.-J. Cornu, le peintre de Dijon, a rendus avec une vérité si scrupuleuse.

Faut-il ranger dans la catégorie des paysages l'*Ambulance internationale* de M. Castres, et la *Visite de noces* de M. Fleury-Chenu? Pourquoi pas? La neige y tient la plus grande place, et, malgré les positions déjà acquises, il ne faut pas craindre de dire que celle de M. Castres vaut mieux que celle de M. Fleury-Chenu. Ce dernier, à force de faire le même tableau, s'épuise et reste dans des tons glaireux absolument inacceptables. Tudieu! mon maître, si c'est un parti pris chez vous de nous donner toujours des effets de neige, au moins variez-les, et sachez nous les présenter dans leur diversité infinie. Depuis six ans, vous nous apportez le même ciel sombre et la même dégradation de blancs du premier plan à l'horizon. Cela n'est point difficile. Faites-nous une bonne fois de la neige sous un ciel bleu, en pleine lumière, en plein soleil, et nous pourrons dire si vous êtes véritablement un artiste ou seulement un laborieux ouvrier; nous saurons ce que vous valez.

Terminons ce chapitre par une considération générale. Pour quiconque a examiné le Salon avec soin, et regardé l'un après l'autre tant et de si charmants paysages inspirés de la simple nature française, il est visible que

l'orientalisme est mort. M. Fromentin délaissant l'Afrique pour venir prendre repos à Venise, c'est plus qu'une abdication, c'est la constatation d'un décès. Et non-seulement l'orientalisme, mais encore l'italianisme est mort, comme le démontrent le quasi-insuccès de M. Fromentin et la froideur croissante du public devant les compositions de M. Bouguereau. Quant à l'helvétianisme, depuis la disparition de Karl Girardet, il n'en a plus été question. Reste donc pour domaine unique des paysagistes français, la France, terre incomparable, où toutes les latitudes sont représentées ; où, du nord au midi, les grands soleils succédant aux brumes légères offrent à l'imagination de l'artiste les thèmes les plus riches et les plus variés. Et en effet, de toutes parts le mouvement de concentration s'accomplit, les émigrants refluent vers la métropole. Venise ne peut retenir bien longtemps Fromentin, sa patrie l'appelle. En vain Daubigny s'est égaré cette année jusqu'aux plages de Hollande, il n'y fera qu'une courte halte et nous reviendra, comme nous reviendront peu à peu tous ces jeunes gens qui, sur la foi des succès obtenus par les Decamps et les Marilhat, s'embarquèrent jadis pour les régions lointaines. L'exemple fatal d'Henri Regnault ne les retiendra pas en chemin: le bruit fait autour de cet apprenti coloriste est une surprise du goût français qui ne saurait avoir de durée. La France, où toutes les beautés et toutes les séductions se rencontrent, dont Corot chante les idylles gracieuses, dont Millet écrit la vie rustique en traits grandioses, dont Courbet reproduit les roches ensoleillées ou les prés ombreux avec un éclat qui ne fut jamais atteint, la France va redevenir ce qu'elle n'aurait pas dû cesser d'être, ce qu'elle eût été constamment sans les expéditions de Morée et d'Algérie : la mère des peintres français, l'inspiratrice auguste de tous ceux qui, devant l'étranger indifférent ou hostile, sentiront le besoin d'affirmer les énergies de l'âme française. Après le cosmopolitisme géographique de l'école romantique, nous allons avoir l'art indigène, l'art local, l'art patriote, l'art enfin

exprimant des idées françaises sous des images françaises. Au point de vue de la moralité de l'art, et de l'élévation intellectuelle des artistes, c'est un incontestable progrès.

Les peintres d'histoire n'ont pas une vue aussi nette de leur genre spécial que les peintres de paysage. Cela tient à un défaut de réflexion d'abord, ensuite à la détestable influence que la mode exerce sur eux. On s'aperçoit bien vite du mal et de ses causes en parcourant ce salon, dont presque toutes les toiles semblent avoir été faites au point de vue de la vente immédiate. Il s'agit bien de traduire la société moderne, d'en exprimer le caractère et les idées, de donner à ses types ce cachet de grandeur que les classiques appelaient le style et qui seul fait les œuvres durables ! Un Millet dressant au bord du sillon ses paysans farouches, un Courbet plaçant sur la grande route ses sinistres casseurs de pierres, un Daumier poursuivant les erreurs et les vices contemporains des âpretés de son crayon indomptable, peuvent se proposer un objet aussi désintéressé. Qu'importe à des artistes de cette trempe que le marchand vienne ou non frapper à leur porte? ils ont conscience de leur force; ils savent qu'ils travaillent pour la postérité; ils attendront vingt ans, s'il le faut, un quart d'heure de succès; mais, pas une seule minute de ces vingt ans, ils ne songeront à sacrifier leur conviction au goût public, à approprier leurs manières aux fantaisies régnantes. Moins austères sont les peintres de notre génération. Ils travaillent pour vendre; ils ont pour idéal de plaire, et ils estiment avoir réussi quand les marchands viennent chez eux se disputer leurs précieuses toiles avant même qu'elles soient terminées. C'est M. Meissonier, c'est M. Gérôme, qui nous ont fait ces mœurs dont leurs élèves profitent aujourd'hui. Par eux et par leurs œuvres le salon de 1872 semble un prolongement des vitrines de la rue Laffitte.

Parmi les tentatives dont nous devons nous occuper, une de celles qui marquent le plus la conscience et l'effort est l'*Alsace* de M. Marchal. Le peintre, croyons-nous, n'a

pas encore produit une œuvre aussi simple et aussi forte. L'entreprise était difficile, impossible même, puisqu'il s'agissait d'exprimer une idée générale au moyen d'un objet individuel. M. Marchal s'en est tiré à souhait. Il est allé aussi loin qu'il lui était possible dans la réalisation de son sujet. Il a fait dire à son pinceau tout ce que son pinceau pouvait dire. Ce n'est pas sa faute si la peinture a des limites et il ne faut pas lui en vouloir de n'avoir trouvé, pour exprimer la douleur patriotique, que les soucis, réservés jusqu'à ce jour, à l'expression des chagrins privés.

Ce qui compense cette espèce d'insuffisance dans l'idée, c'est la solidité de la facture. L'*Alsace* de M. Marchal est une robuste fille qui ne se laissera pas entamer par la souffrance. Si dure que soit la captivité, elle y résistera ; si tard que nous venions, elle nous attendra. Sur chacun de ses traits, marqués à l'empreinte de sa race, on lit : Fermeté, constance.

M. Henner, qui pouvait, lui aussi, envoyer une *Alsace*, et assurément la plus touchante de toutes, s'est fait représenter par un *portrait* et par une *idylle*. Le portrait, qui est celui d'un jeune garçon vêtu de noir, est plein de distinction et de naturel ! Quant à l'idylle, c'est une composition à deux personnages fort ingénue et fort charmante ; elle n'a qu'un tort, celui de rappeler, par la disposition et le sujet, ce délicieux *Concert champêtre* du Louvre qu'on attribue à Giorgione et qui pourrait bien être de Titien.

Les épisodes militaires qui relèvent de la critique sérieuse sont peu nombreux. Ils se bornent aux tableaux de MM. Dupray, de Neuville, et Protais. Je regrette de ne pouvoir y joindre la *Défense de Saint-Quentin*, de M. Armand Dumaresq. Malheureusement, l'œuvre est faiblement peinte, et je dois me borner aux tableaux qui méritent particulièrement l'attention du public. De ce nombre sont, comme je viens de le dire, le *Bivouac devant le Bourget*, de M. de Neuville, et *Une grand' garde*, de M. Dupray. Le tableau de M. de Neuville est peut-être un peu décousu, la composition manque de centre ; mais la

plupart des figures sont remarquables par le naturel et la vérité, et l'impression du froid terrible contre lequel les soldats essayent de lutter est parfaitement rendue. Le tableau de M. Dupray me plaît mieux ; il est brossé d'une main habile et a ce qui manque au précédent, l'unité. Le petit groupe, tapi dans la porte cochère, est d'une justesse étonnante ; le soldat tombé mort présente un morceau de dessin achevé. Ce n'est pas la première fois que M. Dupray expose, mais c'est la première qu'il emporte le succès, et cette année le succès est aussi grand que légitime. Des deux tableaux de M. Protais, la *Séparation* et les *Prisonniers*, le meilleur est incontestablement les *Prisonniers*. Les attitudes et les expressions y sont plus simples et plus vraies que dans la *Séparation*, où le groupe d'officiers se serrant la main a quelque chose d'affecté et de mélodramatique, mais M. Protais a toujours eu un faible pour l'arrangement, c'est-à-dire pour la convention.

Ce que M. Fantin-Latour avait fait d'abord avec les médecins, plus tard avec les peintres, il l'a essayé cette année avec les poètes. Il a placé à un *Coin de table* quelques célébrités du Parnasse contemporain, parmi lesquelles j'ai reconnu seulement MM. Paul Verlaine, Camille Pelletan et Ernest d'Hervilly. Ce n'est pas un tableau, c'est une collection de portraits mal groupés et mal agencés, ce qui est un vice radical dans une composition de cette nature. Ces portraits d'ailleurs auraient gagné à être enlevés plus vivement. Ils avaient au moins le droit d'être brossés avec la même vigueur que les fleurs, les fruits et tous les objets de nature morte qui ornent la table placée devant eux.

Près du tableau de M. Fantin-Latour se trouve l'*Indolence*, de Mlle Eva Gonzalès, toile remarquable par la simplicité de la composition et l'harmonie de la couleur. Ces deux qualités dénotent des dons précieux ; si, comme elle paraît le faire, Mlle Gonzalès continue à travailler, il n'est pas douteux qu'elle ne prenne rang parmi nos artistes les plus distingués. Soigner son dessin, et se créer

un système de coloration plus personnel. telles me paraissent devoir être ses deux préoccupations immédiates. Il lui sera d'autant plus facile de faire des progrès dans ce sens, que déjà je les trouve en voie de réalisation dans la *Plante favorite*, petit pastel délicieux, qui, sans contredit. est le meilleur de tous ceux exposés.

La *Jeune fille tenant une épée* est un morceau très fin et très harmonieux ; mais pourquoi M. Gustave Jacquet, son auteur, construit-il péniblement des sujets factices, au lieu d'en prendre de tout faits dans la réalité ambiante, qui en est pleine ? Je poserai la même question à M. Pille, qui, comme M. Jacquet. parait avoir une grande dextérité de doigts, et qui pas plus que lui ne semble savoir à quel ordre de faits et d'idées s'applique son art.

Hâtons-nous vers la sculpture ; mais auparavant, un mot sur quelques peintures retirées du Salon sur la demande du ministère.

On se rappelle cet épisode.

M. Charles Blanc fait appeler un matin les artistes dont les œuvres, déjà admises au Salon et placées, touchaient directement à la guerre. Il leur déclare qu'en vue des négociations pendantes, de grands ménagements sont devenus nécessaires avec la Prusse, et il leur demande de retirer leurs envois. C'était un sacrifice : tous consentent. J'ai parlé des tableaux de M. Courbet, exclus par les sottes rancunes du jury ; je manquerais à tous mes devoirs si je ne disais un mot des tableaux retirés par MM. Ulmann, Detaille et Bayard. Les uns sont chez Goupil et les autres chez Durand-Ruel.

M. Ulmann a représenté le *Déménagement d'une ferme alsacienne* par les soldats allemands. La scène se passe dans la cour. Par-dessus les murs, on aperçoit les toits d'une rue qui brûle. La grande porte ouverte laisse sortir des uhlans emportant le mobilier qu'ils ont empilé sur une charrette. Celui-ci pousse devant lui des moutons, celui-là met une pièce de vin en perce. Dans la maison, le déménagement continue : deux soldats prussiens apparaissant au seuil, soulevant une vaste pendule en cuivre

qu'ils ont enlevée dans quelque chambre. Pendant ce temps, le vieux père, plongé dans la douleur, dévore ses larmes, assis sur les marches de l'escalier; la vieille mère demande grâce à un officier qui la regarde à peine; et, couchée à terre, une jeune femme pâle presse contre son sein amaigri deux enfants en bas âge. Ce tableau est très animé et semble avoir été saisi sur le vif. M. Ulmann l'a composé avec art et y a mis toute sa science de dessinateur. Qu'y manque-t-il? Un plus grand parti pris de lumière. Il n'y a pas harmonie entre la scène représentée et le ton général employé. Aussi l'aspect reste froid. On voit bien qu'il se passe un drame, mais on n'en est pas affecté. C'est comme si un acteur venait vous débiter sans action et sans flamme quelque catastrophe horrible. Avec certains sacrifices de détails, avec plus d'accent dans le clair-obscur, M. Ulmann dramatisait son récit et passionnait les âmes. Mais depuis quand le secret d'émouvoir s'est-il appris à l'école de Rome?

M. Detaille a peint aussi un déménagement prussien. Mais cette fois, l'action est terminée et les meubles sont en route pour l'Allemagne. C'est par des chemins de neige que s'avance en se profilant sur l'horizon le long convoi des charrettes. Comme son maître Meissonier, M. Detaille est inhabile au paysage, mais, plus que son maître peut-être, il possède le secret des physionomies et des attitudes. Dans son tableau, la Prusse apparaît sous un jour nouveau. Ce n'est plus, comme tout à l'heure, le soldat brutal dévalisant la maison sous le regard des paysans affolés; c'est l'usurier, c'est cette tourbe de marchands, de brocanteurs, d'aventuriers et d'escrocs qui suivent les armées conquérantes, et dont l'Allemagne a renouvelé le spectacle en plein XIX° siècle. A vil prix, ils ont acheté du soldat l'objet volé; il l'ont entassé pêle-mêle sur des voitures, et les voilà qui s'en vont, vêtus de leur longue robe, coiffés de bonnets fourrés, toujours sales, fauves et infâmes, emportant pour les revendre aux Gretchen d'outre-Rhin nos montres et les pendants d'oreille de nos femmes. La Prusse peut se regarder dans

ce miroir, elle fera en se voyant une laide grimace.

Malheureusement, comme il est arrivé pour M. Ulmann, M. Detaille est resté inférieur au sujet qu'il avait à rendre. Il fallait y mettre de l'émotion : c'est une denrée qu'on ne tient pas dans l'école sèche et maigre de Meissonnier.

M. Emile Bayard a peut-être montré plus de puissance et d'élévation dans son dessin allégorique de la *Guerre*. C'est un fusain à trois compartiments enfermés dans le même cadre, et qui forme ainsi une sorte de triptyque, où la pensée est une. Cette pensée, née des douleurs mêmes de la patrie, est exprimée dans la composition qui occupe le panneau central : les jeunes morts célèbres ou aimés, Henri Regnault, Franchetti, Seveste, Perelli, Rochebrune, Coinchon, Richard, y sont groupés, étendus autour du génie de la vengeance, qui se tient debout, ailes déployées, en agitant des flammes. J'aime mieux cette exhortation chaleureuse que la description détaillée de M. Detaille. M. Detaille entretient mon mépris, M. Bayard, ma haine. Pour ce qui nous reste à faire, la haine vaut mieux.

V

Il y a en sculpture trois morceaux exceptionnels : un groupe, une figure, un bas-relief. Le groupe est de M. Carpeaux ; la figure, de M. Mercié ; le bas-relief, de M. Noël. Si, pour compléter la série, je mentionnais un buste, je serais forcé de répéter le nom de M. Carpeaux, qui a fait le buste du peintre Gérôme.

M. Carpeaux, personne ne songe à le contester, a le génie de la sculpture ; il pense et parle en marbre ou en bronze. Depuis la mort de Rude et de David d'Angers, c'est lui qui tient le sceptre, comme depuis la mort de Delacroix et d'Ingres, Courbet le tient dans un autre ordre. Tous les deux ont le sentiment de la vie, l'exprimant par des moyens différents mais égaux. Ce qui les caractérise, c'est la lucidité parfaite de leur intelligence artistique.

Ils savent ce qu'ils veulent dire et ne vont jamais au delà de ce que leur art peut donner. Comme les grands artistes de tous les temps, ils réunissent les deux facultés maîtresses : l'invention et l'exécution. La peinture n'eût pas existé, que Courbet l'eût trouvée ; la sculpture n'existerait pas, que Carpeaux l'inventerait. On ne peut pas concevoir d'autre mode de traduction pour leurs idées. La langue qu'ils ont choisie est la forme propre des conceptions sorties de leur cerveau.

Pour nous en tenir au sculpteur et pour pénétrer plus profondément l'intimité de sa manière, il convient de dire que M. Carpeaux est préoccupé surtout du mouvement. La *Flore* du pavillon des Tuileries, la *Ronde* du nouvel Opéra, la *Fontaine* de cette année sont des étapes successives dans cette voie périlleuse, et où jamais, que nous sachions, aucun artiste n'avait osé entrer. Animer le marbre, le soustraire aux lois de la pesanteur, le rendre si vivant et si leste, que l'œil du spectateur accepte sans étonnement de le voir entrer dans une danse comme à l'Opéra, ou dans une marche d'ensemble comme au palais de l'Industrie, c'est un problème difficile que seul peut-être Pierre Puget, l'auteur du *Persée* si sûr de lui qui vient délivrer Andromède, eût osé aborder. Quand, au lieu d'une figure, il y en a quatre et qu'il s'agit de composer ces quatre figures marchant en rond de façon qu'elles soient tenues et disciplinées par la nécessité de porter un poids unique, le problème devient terrible. M. Carpeaux a résolu ces difficultés en maître souverain de la forme et de la matière : ses quatre figures vivent et agissent dans un mouvement circulaire admirablement rhythmé.

Il faudra voir ce beau groupe en place, car il forme le corps principal de la fontaine qu'on doit ériger dans le jardin du Luxembourg, en face de l'Observatoire, et c'est même cette position qui donne la raison du sujet : *les quatre parties du monde soutenant la sphère*. Je n'ai aucune notion sur le plan de l'architecte chargé du monument ; mais je pense que la sphère sera surmontée

d'une vasque, du centre de laquelle le jet montera en panache, et je me figure que ces quatre corps de femmes mouvementés dans le sens de l'horizontalité formeront un contraste tout à fait récréatif et charmant, contemplés à travers la transparence des eaux retombant de toutes parts en nappes perpendiculaires. On trouve ces corps maigres et efflanqués, on assure que n'était la double proéminence qui, en gonflant leur poitrine, accuse leur sexe, on les prendrait pour des hommes. Critique inacceptable. L'artiste eût commis la plus impardonnable des fautes, il eût porté atteinte à l'harmonie morale qui est en tout sujet la première loi de l'art, si à ces marcheuses éternelles il eût donné les rotondités luxuriantes dont les casanières danseuses de l'Opéra s'accommodent si bien.

La seule expression pour caractériser le *David* de M. Mercié, c'est de dire qu'elle est une œuvre de génie. J'ignore ce que deviendra plus tard son auteur (prix de Rome de quatrième année), s'il justifiera ou non les promesses qu'on est en droit de fonder sur lui; mais, qu'il grandisse ou s'abaisse, il a dès à présent marqué son passage : sa statue restera dans l'école française. Singulière destinée que celle des sujets! Voilà un lieu commun en art : *David vainqueur de Goliath*. La majorité des artistes s'y essaye, sans en tirer autre chose que des banalités. Arrive ce jeune homme auquel personne ne songeait : du premier coup, il fait un chef-d'œuvre. Rarement, en effet, conception fut plus originale. Debout sur la jambe gauche, le pied droit posé sur la tête de géant qu'il vient de trancher, David remet son yatagan au fourreau, sans même regarder le public qu'il a autour de lui, attentif seulement à l'action qu'il exécute. Pas un muscle ne trahit la forfanterie ou l'ostentation. Il était entré sans crainte dans la lutte, il en sort sans joie. L'insolent Philistin vaincu, les Hébreux délivrés, il sent que sa tâche est finie et il rengaine son arme avec la placidité d'un fataliste oriental. La figure se compose avec la même simplicité. De la tête aux pieds, le mouvement se suit sans interruption avec une justesse, une

vérité parfaites. Et la vérité n'est pas seulement dans l'inflexion du corps et des membres, disciplinés à ne action rigoureuse, elle est dans le rendu des muscles, des veines et de la peau. Ce jeune prix de Rome est un naturaliste à la façon de Donatello, à la façon de Claux Sluter, à la façon des premiers maîtres du xv⁵ siècle, chez qui la grande tournure de l'ensemble ne dispensait jamais de la réalité des détails. Il approche de si près la vie, qu'une rumeur s'est élevée dans l'exposition, et que des voix parties d'en bas l'ont accusé d'avoir moulé sur nature... Comme si l'on pouvait mouler une figure entière dans ce mouvement! Comme si surtout on pouvait se livrer à cette opération à l'académie de France, dans des ateliers ouverts à tous, sous l'œil de camarades volontiers jaloux et envieux! Mais ne donnons pas à cette calomnie plus d'importance qu'elle n'en a : inventée pour ébranler le jury des récompenses, elle est tombée à terre avant d'arriver jusqu'à lui.

La *Morte*, de M. Noël, autre prix de Rome de 4ᵉ année, est, comme les deux précédentes, une œuvre saisissante d'originalité. La jeune femme est étendue sur la couche funèbre, la tête penchée, l'œil fermé, la bouche nerveusement contractée par la souffrance ; elle vient de rendre le dernier soupir. Entendant le râle, la vieille mère a couru, s'est précipitée, a saisi le cadavre de ses mains tremblantes, et elle regarde, cherchant avidement s'il ne reste point quelque lueur d'espoir. Ces deux visages l'un sur l'autre, — le vivant, dur et crispé; le mort, doux et calme — forment un de ces contrastes qu'on n'oublie pas. Peut-être le corps de la mère est-il trop accusé; l'œuvre eût gagné à ce qu'il fût abaissé de relief et en partie noyé dans le fond. Mais ce qui est incomparable, c'est l'expression des sentiments. Pour retrouver une douleur aussi humaine, aussi pathétique, aussi profondément ressentie, il faut évoquer deux souvenirs dont le rapprochement ne paraîtra pas étrange à ceux qui connaissent l'histoire de l'art : le *Massacre de Scio* d'Eugène Delacroix, et la *Pieta* de Michel-Ange.

En quittant ces compositions illuminées du rayon créateur, nous descendons dans la région des œuvres, belles encore au point de vue de l'art, mais où le travail a malheureusement plus de place que l'inspiration, le métier plus de part que l'idée. Telle est la caractéristique de beaucoup d'excellentes statues, comme le *Guerrier au repos*, figure très-simple et très-harmonieuse de M. Leenhoff; la *Jeune Tarentine* de M. Schœnewerk, mouvementée plus que de raison, mais caressée avec amour; la *Jeanne d'Arc* de M. Chapu, dont les bras sont magnifiques, mais dont la pose n'a rien de nécessaire; le *Spartacus* de M. Barrias, dont l'idée, sans être absolument sculpturale, se trouve cependant exprimée par les seuls moyens de la sculpture; la *Poésie* de M. Taluet, où se retrouve le faire consciencieux des élèves de David d'Angers; le *Mirabeau* de M. Truphème, dont l'énergie passionnée frise peut-être un peu la redondance et l'emphase; la *Victoria mors* de M. Moulin, qui est une allégorie difficile à comprendre, même après explications; le *Pierre Corneille*, très-naturel, mais un peu creux et trop lourdement drapé, de M. Falguière; le *Rétiaire* et le *Mirmillon* de M. Guillemin; l'*Histrion* de M. Ludovic Durand; l'*Apprêt du bain* de M. Itasse; la *Malédiction de l'Alsace* de M. Bartholdi. J'en passe, et de non moins bons, pour m'arrêter plus longtemps à deux œuvres de grande sincérité et par là même de haut caractère : la *Ruth* de M. Victor Chappuy et le *Robespierre* de M. Max Claudet. La *Ruth* de M. Chappuy marche courbée, ramassant les épis tombés et s'en faisant une gerbe qui grossit à mesure qu'elle avance. C'est une figure ingénue que son auteur pourra pousser davantage dans le marbre, mais qui dès à présent, par sa naïveté rustique, charme singulièrement. Le *Robespierre* de M. Max Claudet, dont les membre du jury semblent avoir eu peur, quoiqu'il fût mort, et que pour cette raison ils ont relégué dans un coin sombre, est étudié avec grand soin. M. Max Claudet, de Salins, son auteur, est un esprit net et précis, à qui l'idéalisation répugne, et

qui fait les choses telles qu'elles sont où telles qu'elles ont dû être. Robespierre était vêtu ainsi et ainsi étendu le 10 thermidor à la Convention. Cette statue couchée est une page d'histoire. Disons en passant que la ville de Salins doit à M. Claudet un admirable buste de Max Buchon, le savoureux conteur en vers et en prose, l'un des pères du réalisme moderne.

Parmi les bustes, très-nombreux comme d'habitude, j'ai cité le plus beau, le peintre *Gérôme*, par M. Carpeaux. C'est une esquisse vivement enlevée et extraordinairement vivante. Près de lui, tout pâlit : le portrait de *lady Wallace*, par M. Lebourg ; le portrait de *Montesquieu*, par M. Cougny, même le portrait du *Président de la République*, par M. Carrier-Belleuse. La main de l'habile praticien l'a cette fois trompé : cette tête de marbre a un certain air de vie, mais elle manque de finesse et d'esprit. M. Thiers est difficile à pourtraire.

Bornons ici ce compte rendu, quittons le Salon pour n'y plus revenir ; mais, tout en gagnant la porte, jetons un dernier coup d'œil sur l'*Hercule* en train d'étouffer le lion de Némée, de M. Clère. C'est une pensée patriotique qui a conduit la main du sculpteur. Hercule porte sur le bras ces mots : *Vir Gallus* ; le lion a l'aigle de Prusse gravée sur le flanc. L'allusion est transparente et fait battre le cœur. Courage, hercule gaulois !

SALON DE 1873 [1]

I

La République n'est pas responsable des actes de l'administration ni de ceux du jury. — L'art français est en progrès.

Nous supplions les artistes qui ont été refusés, ceux à qui on a enlevé le privilège de l'exemption, ceux qu'on a placés trop haut ou à contre-jour, tous ceux qui ont à se plaindre en un mot, de ne point reporter à la République la responsabilité de l'injure qu'on leur a faite ou du préjudice qu'on leur a causé.

La République n'est pour rien dans cette affaire. Ce n'est ni elle qui gouverne ni ses principes qui dirigent. A peine tolérée dans le monde politique, elle n'a pas droit de cité dans le monde des arts. Elle n'y va jamais, et l'on peut dire avec vérité que si, au palais de l'Elysée, elle est rarement reçue, au palais du Louvre on l'exclut tout à fait.

La République, en tant que gouvernement présent et

[1] Ce Salon portant en divers passages la trace des préoccupations politiques du moment, il est utile de savoir que les trois premiers chapitres ont été publiés dans la dernière quinzaine du gouvernement de Thiers, et les trois autres sous le coup de la crise présidentielle du 24 mai.

futur de la France, est donc innocente de tout le mal arrivé. Le coupable, le seul coupable, c'est le régime de « l'essai loyal », ou plutôt, — comme en cette partie il n'y a eu aucun essai, ni loyal ni autre, — le coupable, c'est M. Thiers, et M. Thiers personnellement.

M. Thiers est un grand homme d'Etat, nous l'avons reconnu plus d'une fois; M. Thiers rend à son pays des services immenses, nous le proclamons tous les jours ; mais M. Thiers a sur les arts des idées légèrement arriérées, nous demandons à le dire. Les idées de M. Thiers sur les arts paraissent remonter loin. Elles semblent dater du temps où, dans le *Constitutionnel*, il plaçait sur la même ligne, pour « former ensemble la génération nouvelle, soutenir l'honneur de notre école et marcher avec le siècle vers le but que l'avenir leur présente », MM. Drolling, Dubufe, Destouches et Eugène Delacroix ! Ceci se passait il y a cinquante ans, en 1822. Depuis cette époque, M. Thiers a acquis sans doute, mais il ne s'est guère modifié. Il disait en 1867, visitant l'exposition de Courbet au pont de l'Alma : « M. Courbet aime trop la vérité, il ne faut pas aimer trop la vérité. » Ce musée des copies, si glacial et si peu fréquenté, c'est une idée de M. Thiers. On se rappelle qu'après 1830, étant ministre, il envoya Sigalon copier à Rome la fresque de Michel Ange. Ne pouvant doter la France d'une institution à son goût, il se rabattit sur sa propre demeure où il était maître, et peupla sa maison de copies à l'aquarelle destinées à lui rappeler les chefs-d'œuvre universellement acceptés comme tels par l'opinion dans tous les pays. Quoi d'étonnant que ses idées éclectiques et autoritaires, refoulées par les événements politiques, se fassent jour, à présent que M. Thiers est roi et qu'il a pour auxiliaires M. Jules Simon, son ministre, et M. Charles Blanc, son directeur, tous les deux serviteurs très humbles de sa volonté souveraine?

Chose humiliante et irritante vraiment pour un républicain : les artistes sont aujourd'hui dans une servitude pire que sous la monarchie. Je ne connais pas un pein-

tre qui ne puisse s'écrier avec quelque raison : « Ramenez-moi à M. de Niewerkerke et à la princesse Mathilde. Sous Napoléon III, nos affaires allaient aussi bien et nous étions plus considérés. On ne nous employait pas à faire des copies, on nous encourageait dans notre pensée intime et originale. Point de personnalité si hautaine, ni si accusée, qui ne fît son chemin. Quels obstacles a-t-on dressés sur la route d'un Millet, d'un Daubigny, d'un Breton, d'un Bonvin? Tous les quatre sont arrivés avec le temps à la récompense suprême, la Légion d'honneur. Les artistes réfractaires au régime n'avaient eux-mêmes rien à craindre pour leur travail. On ne les récompensait pas, c'est vrai, mais du moins on les laissait se manifester. Tout le temps que l'empire a duré, Courbet a pu produire et exposer son œuvre, sans rencontrer un Meissonier sur ses pas. Bien plus, et malgré l'hostilité déclarée du grand peintre, on vit un jour le surintendant des beaux-arts escalader les marches de son atelier, lui acheter ce paysage admirable qui figura au Luxembourg après le 4 septembre, et que malheureusement pour lui le Luxembourg a dû rendre à la liste civile. Quant à nous, les petits, les arrivants, nous étions en pleine faveur. Formulions-nous un grief, nos plaintes étaient patiemment écoutées. Chaque année, on nous débarrassait d'une entrave, on nous enlevait une lisière. La liberté des expositions, nous eussions fini par la conquérir, et elle nous était presque promise par M. Maurice Richard, quand l'intelligent Émile Ollivier eut l'adresse de nous mettre en guerre avec la Prusse et de nous faire casser les reins. »

J'entre en colère quand j'entends ce langage. Mais que répondre? Je ne puis qu'en vouloir à M. Charles Blanc, à M. Jules Simon, qui sont républicains, et qui par leur conduite attirent à la République de tels reproches.

Car, comment le nier? l'empire en vieillissant était devenu libéral avec les artistes. Tout jeune, dans le premier enivrement de son sanglant triomphe, il avait essayé, lui aussi, de « sauver l'art ». Sauver l'art est, pa-

rait-il, la manie de tout pouvoir qui débute. On entre dans la vie active, on a une ardeur dévorante, on ne croit pas aux difficultés. Bonaparte venait de sauver la société en la massacrant sur le boulevard. Rien n'aurait pu l'arrêter ; il fallait qu'il sauvât tout ce qu'il y avait à sauver. Le 20 juillet 1852, à l'occasion du salon qui suivit le coup d'Etat, M. de Niewerkerke, expliquant les sévérités du règlement qu'on allait introduire, dit en propres termes : « Le gouvernement doit se charger d'une mission non moins importante que celle de récompenser au nom du pays, il doit décourager les fausses vocations et les faux talents qui obstruent toutes les voies ouvertes à l'art. » Vous entendez?... Décourager les fausses vocations et les faux talents, c'est-à-dire ce que le gouvernement juge tel. Et le gouvernement, qui est-ce à ce moment? C'est M. de Maupas, préfet de police ; c'est M. de Persigny, ministre de l'intérieur ; c'est M. Bonaparte, prince-président. La phrase politique : « que les méchants tremblent et que les bons se rassurent, » n'avait pas été plus sinistre.

Ce fut là le commencement, les velléités ambitieuses du premier jour. Mais, au bout de dix ans, quand on regarda derrière soi pour voir le résultat obtenu, on s'aperçut que rien n'était fait. L'art, qu'on avait voulu soutenir, tombait en ruines ; celui qu'on avait prétendu tuer dans le germe poussait des rameaux inespérés de verdeur et de force. Voyant ce bel ouvrage, on s'arrêta court. Comprenait-on qu'il est des progrès auxquels on ne résiste pas, des forces spontanées auxquelles on ne fait pas obstacle? Comprenait-on que la pensée humaine est en évolution constante, que dans l'art comme dans les lettres il est des genres qui arrivent à éclosion à l'instant même où d'autres meurent et disparaissent? Je l'ignore et ne le pense pas. Mais le fait est qu'on s'arrêta, qu'on se relâcha des rigueurs primitives, qu'on se lança dans une série d'essais plus ou moins étudiés, qu'on brisa la vieille organisation académique, qu'on mit le jury à l'élection, que, pour plus d'impartialité, on

y fit entrer des écrivains; qu'on élargit les portes du Salon pour recevoir plus d'exposants; qu'on stimula l'esprit d'association chez les artistes; qu'on leur demanda des plans, des vues, des idées; que M. Maurice Richard les appela plusieurs fois chez lui et eut avec eux des conférences sur ces sujets! qu'enfin, au moment où l'empire croula, « la fédération des artistes libres, » qui devait sauver le Louvre et le Luxembourg, existait déjà en germe : si ce n'était pas le nom, c'était déjà la chose.

Ces tentatives de réformes, ces projets d'émancipation, que la République eût dû reprendre pour son compte et mener à bonne fin, tout cela a fui loin de nous. Nous voilà retombés, comme aux premiers jours de l'empire, sous la férule des pédants. M. le ministre Jules Simon a fait amende honorable à l'Institut et lui a remis le jugement des prix de Rome, c'est-à-dire la direction même de l'enseignement artistique en France. M. le directeur Charles Blanc a réduit la place autrefois consacrée au Salon; il a supprimé la catégorie des exempts, stylé à la rigueur les membres du jury, rendu l'admission impossible pour les trois quarts des artistes. Pourquoi ces moyens violents? Pour sauver l'art menacé. Toujours la même maladie. M. Jules Simon est un sauveur. M. Charles Blanc est un sauveur; M. Jules Simon sauve l'Institut, M. Charles Blanc sauve l'école de Rome, et M. Thiers, brochant sur le tout, sauve l'art tout entier. M. Thiers tient pour les classes dirigeantes en art comme en politique; il voit les flots montants de la démocratie naturaliste menacer l'idéal de sa jeunesse, et il arrive avec le Musée des copies, dans l'espoir de former, sur ce terrain nouveau, une seconde « conjonction des centres. » Pendant ce temps, pour colorer la chose d'un semblant de vérité générale, M. Charles Blanc lance des proclamations où il dit « que l'Etat doit avoir une doctrine en matière d'art. » Ce qui est une contre-vérité en histoire aussi bien qu'en politique. Il pense aussi sans doute, mais il n'ose pas ajouter : « la théorie de l'Etat en matière d'art, c'est la mienne. »

On pourrait laisser passer sans mot dire ces présomptueux efforts et attendre du temps seul la démonstration de leur impuissance. Mais, à l'abri de cette couverture, — M. Thiers, M. Jules Simon, M. Charles Blanc, — un jury de privilégiés, représentant une minorité de privilégiés, se livre aux excès les plus graves et cherche à ameuter, contre la République, le chœur des intérêts irrités.

Composé en grande partie de médiocrités compromises sous l'empire, regrettant du fond cœur le temps de « la princesse » et aspirant à le revoir, ce jury a trouvé l'occasion excellente pour faire des mécontents. Où on ne leur avait demandé que de la sévérité, ils ont mis de l'injustice. Rien ne leur a coûté, ni le favoritisme poussé jusqu'au scandale, pour eux, pour leurs élèves, pour leurs amis et les élèves de leurs amis; ni la haine poussée jusqu'à la fureur contre leurs antagonistes ou leurs adversaires d'école. Qu'ont-ils espéré? apporter leur appoint dans le jeu de la réaction et créer une classe d'ennemis à l'ordre de choses. Ils savaient bien qu'il est criminel de réduire un honnête homme à la misère, de lui enlever ses moyens d'existence, de rabaisser ses produits et de le ruiner lui-même dans l'opinion publique; ils ont passé par dessus ces considérations sentimentales et, pour le plaisir de faire échec à la République, ils ont admis plus de mauvais tableaux que de bons, ils en ont rejeté plus de bons qu'ils n'en ont admis de mauvais!

Eh bien! leur misérable calcul est déjoué. Le Salon qu'ils ont fait a donné lieu à bien des ressentiments, à bien des récriminations. Mais, dans l'esprit même des victimes, la République sort indemne de ces colères. Il n'y a qu'une chose qui ait souffert, c'est l'honneur du jury mêlé à une telle besogne. La République! Il fallait vraiment être aveugle pour s'imaginer qu'on pourrait la compromettre à ces exécutions violentes. Elle n'est pas en cause ici. Le programme de « la doctrine de l'Etat en matière d'art » n'est pas son programme. Pas

davantage elle n'est pour les exclusions, pour les placements contre lumière, pour les jalousies basses, pour les persécutions mesquines. Le jour où, continuant d'émerger de la conscience populaire, elle aura poussé ses nappes grandissantes, à travers les assemblées municipales et départementales, jusqu'au sein de la grande Constituante qui doit codifier la raison générale de la nation et fonder nos institutions futures, ce jour-là, par l'organe d'un ministre qui sera nettement et sincèrement républicain, elle dira aux artistes :

« Je vais vous rendre la justice après laquelle vous soupirez. Jusqu'à ce jour l'État vous a tenu sous sa main, en tutelle; il vous jugeait, vous admettait, vous récompensait, vous martyrisait, et le plus souvent l'opinion publique n'était d'accord avec l'État ni sur le châtiment ni sur la récompense. Ce système inventé par la corruption des monarchies a fait son temps. Le moment est venu pour vous d'être hommes et libres. Mineurs, je vous émancipe; esclaves, je vous affranchis. A partir d'aujourd'hui, vous n'obtiendrez plus de moi que deux choses, mais qui valent mieux que tout le reste : la liberté et la publicité. La liberté pour vous, pour votre travail, pour vos conceptions particulières et personnelles ; la publicité pour la société, parce que l'éducation générale est intéressée à vos travaux, et le seul moyen de les porter à la connaissance du public, c'est de les exposer Ce double devoir rempli, je redeviens spectateur et acheteur comme tout le monde. Que si vous avez besoin de récompenses, vous en trouverez toujours de proportionnées à votre mérite dans l'estime que vos contemporains et la postérité feront de vous. »

Ainsi parlera la République ; et, si quelque protestation s'élève du groupe des privilégiés, une immense clameur, partie aussitôt de la foule des victimes, viendra prouver à tous que le problème des rapports de l'Art avec l'État est définitivement résolu, — et bien résolu.

A chaque Salon qui se présente, deux questions sont généralement posées, toutes deux difficiles à résoudre

aux esprits indécis. Le Salon est-il bon ou mauvais? l'art est-il en progrès ou en décadence?

Pour ma part, je n'éprouve aucun scrupule à répondre nettement.

Reprenons les questions.

Le Salon de 1873 est-il bon ou mauvais? Il est bon. Un Salon qui contient cent toiles remarquables à des degrés divers, est un bon Salon. Or, en additionnant les œuvres de paysagistes comme Corot, Daubigny, Chintreuil, Harpignies, Jules Héreau, Gustave Colin, Lansyer, Lépine, Vayson, Vernier, Boudin, Pelouze, Hanoteau, Bernier, César de Cock, Emile Breton, Beauvais, Vuillefroy; les œuvres de portraitistes comme Manet, Henner, Nélie Jacquemart, Jalabert, Bonnegrâce, Carolus Duran; les fleurs et les natures mortes de Philippe Rousseau, Louise Darru, Claude; les tableaux de figures d'Alphonse de Neuville, Jules Breton, Boudin, Feyen-Perrin, Hamon; en y ajoutant les toiles très particulièrement remarquables de débutants ou de quasi-débutants, comme la *Boucherie Ducourroy* de M. Albert Aublet, le *Jeune citoyen de l'an V* de M. Jules Goupil, et quelques autres que sans doute je ne manquerai pas de découvrir encore, — on arrive au chiffre fixé, et cela suffit.

Seconde question : l'art français est-il en progrès ou en décadence? Cela dépend de la façon de l'entendre.

Oui, l'art académique, l'art de convention, l'art de l'école des beaux-arts et de l'école de Rome, l'art de tradition, l'art qui s'inspire de la mythologie, de la religion, de l'histoire, l'art où les groupes se pondèrent et où les lignes se répondent, l'art factice, l'art artificiel, l'art sans signification, sans but et sans portée, l'art sans rapport avec la société qui le crée, cet art-là, le grand art, l'art ennuyeux, est en décadence. Il descend la pente avec une rapidité de quarante mille lieues par seconde. C'est fini, il est condamné, il va périr. L'an passé, on voyait encore quelques compositions savamment compliquées, protestant contre l'indifférence universelle; cette année, il n'y en a plus. Les quatre seules grandes machines

qu'on ait pu trouver, on les a mises dans le salon carré, pour en montrer une dernière fois au public; elles parties, personne n'en reverra plus. Ceux qui ont l'esprit tourné à la Bossuet peuvent écrire à l'avance cette oraison funèbre; mon oracle est plus sûr que celui de Calchas.

Mais cet art-là n'est pas français, il ne l'a jamais été. C'est un art d'importation étrangère que l'État entretient à grands frais, sans qu'on sache précisément pourquoi, et avec lequel il eût tué, tuerait encore notre jeune école, si elle pouvait être tuée.

Heureusement elle est dans toute la vigueur de la jeunesse, et rien ne peut entamer sa puissante vitalité. Vous me demandez si l'école française est en décadence? Regardez donc. Depuis Théodore Rousseau, qui lui a imprimé son premier caractère jusqu'à Courbet et Millet qui l'ont continuée en l'élargissant, quelle magnifique succession d'œuvres, également originales et belles. Y a-t-il dans l'histoire d'aucun peuple un moment plus fécond et plus riche? Vous pouvez aligner, auprès des noms de nos peintres, des noms de peintres empruntés à d'autres pays : vous ne trouverez nulle part un aussi brillant groupe à la même date. Vous pouvez rapprocher de nos paysages français modernes les meilleurs paysages des autres nations : l'avantage nous restera. Ainsi la continuité, l'éclat, l'abondance des œuvres et des maîtres, l'unité dans la méthode et dans la direction, l'adaptation étroite à nos mœurs et à nos idées : qu'en faut-il de plus pour constituer une école nationale, où tout le génie de notre race pourra se porter?

II

Les meilleurs tableaux du Salon. — *Batailles* : Alph. de Neuville; — *genre* : Albert Aublet; — *portraits* : Henner; — *natures mortes* : Philippe Rousseau; — *fleurs* : Paul Vayson; — *animaux* : Van Marcke; — *marine* : Lansyer; — *paysages* : Daubigny; — *histoire* : Jules Breton.

On m'a dit : Puisque vous répondez aux questions d'une

façon si nette et si décidée, voulez-vous nous permettre de vous en poser d'autres ?

Volontiers.

Et l'on m'a demandé quel était, des tableaux exposés au Salon, le meilleur en chaque genre.

Je vais essayer de le dire en parcourant la série.

Le meilleur tableau de bataille est sans contredit celui de M. Alphonse de Neuville, les *Dernières cartouches*. Il l'emporte, même sur la *Retraite* de M. Detaille, mince de peinture et froide d'impression, quoique juste d'aspect. Et non-seulement il dépasse les toiles de même famille, mais il a toute la valeur d'un chef-d'œuvre. Je ne crois pas que jamais l'émotion du combat désespéré, de la lutte agonisante, ait été portée aussi loin que dans cette admirable page. On ne peut la regarder sans se sentir un serrement à la gorge. J'ai vu des spectateurs, après une contemplation prolongée, se détourner et aller dans un autre coin de la salle essuyer une larme.

D'où vient cette puissance d'impression ? De ce que par un trait de génie rare assurément, l'épisode choisie par le peintre se trouve être la caractéristique de toute la bataille. L'œil ne voit qu'un détail, qu'un incident, mais à l'entour de cet incident l'esprit reconstruit invinciblement l'ensemble. Cette poignée d'hommes barricadés dans une maison qui plie et s'effondre sous la grêle des projectiles, c'est l'image de l'héroïque armée française, acculée par une suprême folie dans le bas-fond de Sedan, et succombant sous les décharges de l'artillerie formidable qui la cerne et la domine de toutes les hauteurs. Ainsi les vrais artistes agrandissent le cadre de leurs sujets, et dans un court fragment condensent la vérité des actions les plus vastes.

Quant à eux, les vaillants soldats, les combattants sublimes, ils sont tout entiers à l'effort de leur résistance indomptable. Ce n'est point pour le spectateur qu'ils sont ainsi groupés, ils ne s'occupent que de l'ennemi qui s'approche. En vain le toit crève et les cloisons volent en éclats, ils ne songent qu'à utiliser leurs dernières res-

sources et vendre le plus chèrement possible ce qui leur reste de vie. Les munitions sont au plus bas, les cartouches vont manquer : il ne faut plus qu'un seul coup soit perdu. Aussi c'est le lieutenant, le meilleur tireur de la compagnie, qui a pris le fusil chargé. Debout, à la fenêtre, s'abritant derrière les matelas et les oreillers entassés, il épaule... Le capitaine blessé s'est relevé, et, se hissant le long d'une armoire contre laquelle il s'appuie pour ne pas tomber, comme un joueur qui suit sur le tapis la fortune de son or, la tête et le corps projetés en avant, le visage pâle, l'œil fixe, il regarde si la balle va porter... Oh! elle portera, j'en suis sûr, et déjà même dans la rue le premier assaillant a dû rouler par terre. Mais qu'est-ce qu'un homme, qu'est-ce que dix hommes tués, quand l'ennemi se présente par milliers? Le courage ici ne peut rien, il faut mourir. Soit, on mourra; mais au moins on n'aura pas capitulé, on aura fait son devoir jusqu'au bout, on aura mérité la reconnaissance de la patrie, et si un jour un artiste au cœur chaud trace d'un pinceau énergique l'image de ces hommes mourant à la lueur des détonations, dans les décombres d'un faubourg de Sedan, la patrie applaudira.

Le tableau de M. Alphonse de Neuville est tout à la fois la glorification de l'armée française et la flétrissure de Napoléon III.

Insisterai-je sur les qualités de mesure et de convenance déployées dans cette composition heureuse, où les types, les physionomies, les attitudes, ne sont pas moins observés que le lieu de la scène ; où tout est juste, naturel et vrai ; où l'auteur a évité, avec un tact exquis, tout ce qui aurait pu paraître entaché d'exagération, d'emphase, de déclamation héroïque ou sentimentale? Il me semble que j'en ai assez dit pour faire comprendre les beautés du tableau. Pas davantage je ne m'arrêterai à relever une réminiscence d'Horace Vernet, qui est d'autant moins acceptable qu'elle porte sur un détail connu et vanté de tout le monde, le poignet brisé du tableau de *Barrière de Clichy*. Dans une œuvre de cette nature,

où tant de qualités positives abondent, les défauts ne sont rien ; ne portant pas atteinte à la valeur de l'ensemble, ils n'entrent pas en ligne de compte pour l'appréciation définitive, et c'est le plus souvent la preuve d'un petit esprit que de s'y être étendu complaisamment.

Le meilleur tableau de genre du Salon est la *Boucherie Ducourroy* au Tréport, de M. Al. Aublet, un débutant, si je ne me trompe.

Cette toile est assez mal placée : elle se trouve sur une sorte de pan coupé, près de la porte qui mène de la salle A à la salle B. La situation a deux inconvénients : le premier et le plus grand, c'est qu'on peut passer à côté de la *boucherie* sans la voir ; le second, c'est que quand on l'a aperçue, on est empêché de la bien examiner par le jour qui vient de la porte.

Ce que M. Aublet a représenté, c'est la cour d'une boucherie en province. Au fond, l'écurie, avec le grenier à fourrages par-dessus ; à gauche, un auvent sous lequel pendent, accrochés par le tendon, d'énormes quartiers de viande ; à droite, une sorte de portique, fait de piliers de bois et d'une poutre transversale, colorés de ce rouge sang-de-bœuf qui est particulier à la profession. Au milieu de la cour, le boucher est en train de saigner un mouton, dont le sang coule dans un baquet disposé près de la table.

Tout cela, direz-vous, ne constitue pas un spectacle bien attrayant. C'est vrai ; mais, une fois le premier moment de répugnance passé, vous serez étonnés vous-mêmes de l'intérêt que vous y prendrez. L'exécution est excellente : elle donne la sensation d'une réalité saisie sur le vif. Les murs sont à la Decamps, mais simplement et largement traités. La dégradation de la lumière, passant de la cour sous le porche et par les ouvertures des portes, est rigoureusement observée.

Les clous plantés dans le mur, les déchirures du plâtre, les brindilles de foin qui pendent du grenier, sont autant d'accents de nature qui ajoutent à l'intensité de

l'expression. Une chose surtout étonne, c'est l'odeur de sang dont tout cet intérieur est imprégné. On voit que le pavé en a comme une longue habitude. Ce n'est pas la tache momentanée, passagère, qui s'écoule sur l'escalier de marbre de Regnault et qui ne paraîtra plus demain ; c'est la tache, permanente et que rien ne peut effacer, des lieux consacrés aux tueries. Elle a pénétré l'essence des objets. Vous sentez que dans cette petite cour humide on a saigné hier et on saignera demain. Entrer ainsi dans l'intimité des choses et en dégager à ce point le caractère, c'est faire de l'art, de l'art grave et élevé. Que valent auprès de cela les superficielles anecdotes des Berne-Bellecour, des Worms, des Vibert, qui excitent tant la curiosité ? A peu près ce que vaut une gaudriole de Commerson devant une pensée de la Rochefoucauld.

Et maintenant quel fonds faut-il faire sur l'auteur de ce remarquable début ? Le tableau de la *boucherie Ducourroy* est-il le coup d'essai d'un maître qui s'annonce, ou bien n'est-il qu'un produit du hasard, une rencontre heureuse qui ne doit pas avoir de lendemain ? J'avoue que je suis perplexe. Deux choses me tiennent en doute. D'abord les maîtres sous lesquels M. Aublet déclare avoir étudié : comment un peintre de tempérament pourrait-il sortir des mains de MM. Claudius Jacquand et Gérome ? Ensuite le second tableau que M. Aublet a exposé et où, de ses grandes qualités de tout à l'heure, il ne reste plus rien que du procédé. Voyez vous-même l'*Atelier* dans l'angle opposé de la *Boucherie* ; la comparaison est curieuse à faire. Quant à moi, avant de me prononcer sur l'avenir du jeune peintre, j'attendrai de nouvelles expositions et de nouveaux envois.

Le meilleur portrait du salon est celui de *Mlle E... D..*, par M. Henner. C'est un morceau d'un sentiment exquis. La jeune personne est vêtue de soie et de guipures noires. Elle se présente de face, les bras tombants et les mains jointes. Nulle prétention dans la pose du corps : la simplicité même de l'attitude accoutumée. Nul effort non plus dans l'expression du visage : un front calme, de

grands yeux noirs bien doux, la placidité dans la bonté. Voulez-vous contempler ce qu'on appelle au vrai l'élégance, la distinction, la noblesse et le charme natifs ? C'est ceci même. Le peintre n'avait sans doute qu'à voir, mais il a vu et exprimé. Ce qui lui appartient peut-être, c'est cette fleur rouge dans les cheveux, qui fait une si jolie tache à l'endroit nécessaire. Ce qui lui appartient sûrement, c'est cette façon supérieure de traiter les étoffes sombres : soie dentelles et velours. Là est une des particularités du beau talent de M. Henner. Après Courbet, — qu'il faut toujours mettre hors de pair quand on parle peinture, — c'est lui qui se tire le mieux des noirs et les modèle avec le plus de sûreté. Comparez pour exemple la jupe flottante de Mlle Croizette, dans le tableau de M. Carolus Duran, et vous verrez tout de suite la différence. Mais ces qualités de main ne sont que secondaires chez le peintre de la petite *Alsace*. M. Henner est artiste par l'élévation de la pensée. C'est un esprit réfléchi, qui tient l'art pour chose digne et profonde. Il sait que le portrait est l'expression la plus généralisée de l'individu, et, son modèle étant donné, il n'a qu'une préoccupation, le traduire en tenant compte de tous les éléments qui l'ont formé : caractère, tempérament, instincts, habitudes sociales et professionnelles. Ce n'est pas lui qui eût imaginé de placer une actrice sur un cheval au bord de la mer. Son *Général Chanzy* a commandé en chef et tenu la campagne sur la Loire pendant la guerre : pourtant il le fait aller à pied comme vous et moi. C'est moins ambitieux et plus vrai.

Le meilleur tableau de nature morte, c'est l'*Office* de M. Philippe Rousseau. Vous connaissez la manière de ce peintre qui s'est si soudainement élargie depuis quelques années. L'*Office* qu'il nous présente aujourd'hui vaut les *Confitures*, qui ont fait l'émerveillement du Salon précédent. C'est un dessus de buffet surchargé de vaisselle plate, de corbeilles de fruits, de flacons soigneusement bouchés. L'exécution est magistrale. Arrivée à cette hauteur, la nature-morte n'est plus un genre inférieur ;

elle devient du grand art, et je ne crains pas de dire qu'il y a plus de style dans les seuls abricots de M. Rousseau que dans tous les envois de Rome ensemble.

Observons en passant que la nature morte est un des triomphes de la moderne école française. Nous y sommes supérieurs, comme dans le paysage. Si les vieux Hollandais pouvaient revenir, ils se reconnaîtraient. Parmi nos jeunes gens qui en font presque tous, il en est un grand nombre qui la réussissent admirablement. On n'est guère peintre d'ailleurs sans avoir passé par là. Or, c'est sur la nature-morte, comme sur le paysage et les fleurs, que le jury intelligent a frappé le plus dru cette année. Nous avons une force qui nous distingue et nous élève au-dessus de l'étranger : vite il faut l'attaquer, la ruiner, la détruire. Quel patriotisme ! Ils sont allés jusqu'à refuser Villain, qui est un des maîtres du genre, un des originaux de notre époque. Et dans ce jury qui commettait cette action stupide et odieuse, il y avait Vollon, Vollon qui est aussi un maître de la nature-morte, Vollon qui connaît Villain, qui sait ce qu'il vaut, qui l'aime et l'apprécie ; et Vollon n'a pas protesté ! et Vollon n'a pas jeté sa démission à la figure de tels juges ! Mais de quelle pâte sont donc pétris les artistes de ce siècle, pour que de telles choses soient possibles ?

Les plus belles fleurs sont celles de Paul Vayson. Quel éclat ! quelle fraîcheur ! et quelle sûreté dans l'exécution de ces *pensées* ! Ce n'est pas de la peinture, c'est une plante qui, placée dans une atmosphère favorable, entourée de soins attentifs, s'épanouit sous vos yeux, dans toute la splendeur d'une floraison première. Mme Louise Darru, quoique artiste jusqu'au bout des ongles, n'approche pas de cette vérité ; ses *Fleurs des champs*, ses *Fleurs d'hiver*, ont çà et là des lourdeurs qui les déparent. Je cite les sommités, car ici les exécutants pullulent. Hélas ! la plus grande partie a été déportée dans le salon des refusés, où nous les retrouverons. Les fleurs sont, comme le paysage et la nature-morte, un genre que la France a renouvelé et où elle laisse bien loin derrière elle

ses rivaux ; n'est-il pas tout naturel qu'il ait le jury contre lui, et que ces messieurs se soient fait un devoir de proscrire en masse ce dont le pays s'honore? Et moi qui donnerais vingt tableaux comme le *Chant du sabre* de M. Gustave Boulanger pour une seule pensée détachée de la bourriche de M. Vayson !!!

Les meilleurs animaux sont les *Bœufs* de Van Marcke. Les moutons de Schenck manquent de relief ; ceux de Brissot en ont jusqu'à la dureté. Les bœufs de Van Marcke sont au point juste. Quel solide élève de Troyon que ce peintre-là ! Il connait sa *bête* mieux que son maitre, presque aussi bien que Brascassat ; mais, s'il est plus souple et plus vivant que celui-ci. il est loin d'avoir les grandes qualités pittoresques de celui-là. Les animaux de Troyon font partie intégrante du paysage ; ils sont nés du même coup d'œil, dans le même jour. sous la même atmosphère. Ceux-ci paraissent un peu étrangers au milieu où ils étalent leurs magnifiques croupes ; ils sont trop faits pour eux-mêmes et pas assez fondus dans l'harmonie générale. Monsieur Van Marcke, vous êtes un bon animalier ; il faut devenir un bon paysagiste.

Pour la marine, je crois qu'il n'y a pas à discuter, la meilleure est l'*Anse de Treffentec à marée montante*. de Lansyer. Pourquoi ? Parce que c'est elle qui donne la plus grande impression de la mer. Rien ici pour détourner l'attention. La plage est unie et le rivage est bas. Dans cette anse reculée, sur les galets et les fragments de roche, l'Océan, légèrement gonflé, déferle avec lenteur. L'une après l'autre, les vagues arrivent du large, se rapprochent, dressent sur une ligne circulaire leur arête blanchissante, se brisent, et courent sur le sable en chassant devant elles un long cordon d'écume. Ce spectacle mélancolique et grandiose, vous l'avez vu bien des fois ; l'artiste vous le remet sous les yeux avec une vigueur de rendu qui surprend, en même temps que dans votre esprit se réveille le souvenir des sensations dont la contemplation de la mer est toujours accompagnée : l'odeur et le goût de la brise marine, le grondement tumultueux du

flot, le tremblement de la falaise, le tournoiement des oiseaux aquatiques, la voile qui passe et disparait à l'horizon. Aucune de ces choses n'est sur la toile, parce qu'il n'est pas donné à la couleur de les peindre ; mais, c'est la saveur de la réalité, que tout en elle s'enchaine et se suit, et plus l'image présentée par le peintre est vraie, plus la somme d'idée qu'elle éveillera sera complète. Quel poète que celui qui, placé en face de la nature, s'interdit d'inventer et borne son ambition à traduire ce qu'il voit !

Quant au paysage, je comprends qu'on hésite : il y en a au Salon vingt de premier ordre. Lequel choisir ? Les uns sont pour la *Pluie et le Soleil*, ou bien la *Marée basse* de Chintreuil ; les autres pour le *Passeur* de Corot ; ceux-ci pour le *Saut-du-loup* d'Harpignies ; ceux-là pour la *Tamise* de Jules Héreau : moi, je rends hommage aux beautés de ces toiles diverses, mais je tiens pour le *Soleil couchant* de Daubigny, grand effet exprimé en quelques traits simples et nerveux.

Nous sommes au bord de l'Océan, le soir tombe, le flot s'est retiré. Sur la grève, laissée à sec par le jusant, les varechs font çà et là de larges trainées noires. Tout à fait au plus profond de l'horizon, le soleil dessine à travers le brouillard son disque rouge, dont les feux viennent se refléter en se décomposant dans les flaques d'eau du rivage. Le ciel est chargé, la mer est grise, l'ombre monte. Les pêcheurs reviennent, le filet sur l'épaule ; ils ont labouré tout le jour dans les champs de la mer et ils aspirent au logis. Ils vont d'un pied lassé, cependant que la nuit épanche ses ténèbres et, couvrant l'immensité, convie le monde au repos... Rien de plus solennel et de plus religieux.

On objecte que l'effet est extraordinaire, inaccoutumé, et qu'on n'a jamais vu le soleil sous la forme d'une orange. L'effet est plus fréquent qu'on se l'imagine. Bien des gens en ont été témoins. Pour moi, ce que je trouve surtout de rare, ce n'est point le phénomène naturel placé sous nos yeux, c'est le talent prodigieux de l'homme qui, posant son soleil aussi profondément dans le ciel,

a su donner au spectateur une telle sensation de l'espace.

J'imagine qu'avec les huit tableaux que je viens d'analyser, vous auriez déjà un joli commencement de galerie. Voulez-vous aller plus loin, compléter vos acquisitions par une œuvre qui ne soit ni un paysage, ni une marine, ni un tableau d'animaux, ni un tableau de fleurs, ni une nature morte, ni un portrait, ni une scène de genre, ni un épisode de bataille; mais quelque chose de supérieur par l'idée, et approchant de ce qu'on entendait autrefois par un tableau d'histoire : prenez la *Bretonne*, de M. Jules Breton.

Voilà qui est fort et grand. Je ne crois pas que le pinceau de cet artiste éminent se soit jamais élevé à ces hauteurs. Plus de recherche poétique ici, plus de sentimentalité fausse; mais au contraire la perception très nette du degré d'idéalisation que comporte l'art. Cette paysanne endimanchée, qui marche, un chapelet dans une main et un cierge dans l'autre, en murmurant des prières, c'est l'image de la Bretagne contemporaine. Regardez-la : elle est venue dans cet enclos par tradition d'enfance, et par tradition aussi elle s'est agenouillée au pied de ce calvaire et a prié pour ceux qui ne sont plus. Mais la netteté de son œil bleu clair, la beauté intelligente de son front pur protestent contre l'éducation superstitieuse qu'elle a reçue et indiquent qu'elle est toute prête pour les vérités modernes. Même je ne crois pas me risquer beaucoup en prédisant que le jour où les écailles lui seront tombées des yeux, ce sera fini pour jamais de son mysticisme. Aucun retour au passé n'est à craindre, quand on examine ces pommettes saillantes et ce menton énergique. Républicaine et rationaliste, la forte femme nous fera les enfants que mérite la France, des enfants républicains et libres-penseurs. Ce jour-là M. Martin d'Auray et les jésuites ses amis pourront plier bagage. Ne nous inquiétons donc pas du cierge qu'elle brûle : ce cierge-là sera le dernier. N'est-ce pas déjà un grand signe du progrès démocratique, que de voir un

peintre prendre une paysanne pour modèle, et, par la
force du style aussi bien que par l'élévation du sentiment,
en faire la représentation typique de toute une race ? Il
y a dans cette idée le cachet de la République de 1870.
Quand les nouvelles couches sociales font ainsi irruption
dans l'art et trouvent moyen de se faire glorifier par
l'exaltation de leurs vertus, l'heure de leur entrée sur la
scène politique n'est pas loin.

III

Le salon des refusés. — Ce qu'il aurait dû être. — Ce que l'administration l'a fait. — Il n'en est pas moins la condamnation du jury. — MM. Firmin, Girard, Lançon d'Alheim, Merino, Denneulin, Lépine, Rouart, Sebillot, Tixier, Jongkind, Châtellier, Schoutteten, Jourdan, Feyen, Lecomte, Donzel, Arlin, Quost, Rozezenski, Eva Gonzalès, Charles Frère, Thompson, Mossa, Renoir, Lintelo, Boetzel, Benassit.

L'exposition des fleurs attire et retient les visiteurs dans le jardin. Depuis qu'elle est ouverte, la promenade est d'un charme exquis. On va entre une double rangée de plantes et d'arbustes. On respire les parfums, on contemple les couleurs. On s'arrête pour dire son mot sur les espèces nouvelles, et on se remet en marche. Tout entier à ce plaisir délicat, on a bien encore quelques regards pour les statues qui s'encadrent si harmonieusement de verdure : mais affronter la poussière dans les salles hautes, personne ne s'en sent le courage; on reste assis pour suivre nonchalamment le va-et-vient des promeneurs et admirer au passage la fraîcheur des toilettes.

Si nous profitions de cette diversion pour pousser une pointe chez les refusés? On crie fort de ce côté et il se

fait un bruit d'enfer. Les uns prétendent qu'il y a là un ramassis d'horreurs; les autres, une collection fort présentable, où même quelques chefs-d'œuvre se rencontrent. Il importe de savoir à quoi s'en tenir.

Mais d'abord expliquons-nous sur la tentative.

Très partisan des expositions libres, je le suis médiocrement des expositions de refusés. On va comprendre pourquoi. Dans les expositions libres, l'artiste se présente avec tous ses moyens; louange ou blâme, le jugement qu'il provoque est spontané ; entre le public et l'œuvre, le souvenir d'aucune décision hostile, d'aucun verdict flétrissant, ne s'interpose; la renommée du justiciable est intacte et l'appréciation du juge reste dégagée de toute fâcheuse influence. Dans les expositions de refusés, il est loin d'en être de même. L'artiste a déjà comparu devant un tribunal prétendu compétent et il a été condamné; il n'arrive devant le public qu'en appel pour ainsi dire. Se présentant dans ces conditions inférieures, avec un voisinage souvent compromettant, il court le double risque d'être passé sous silence ou englobé dans la condamnation générale qui nécessairement frappe la peinture grotesque et ridicule.

Cette année pourtant, grâce au chiffre effroyable des refusés, il y avait quelque chose à tenter. On pouvait porter au jury un coup terrible, le discréditer à tout jamais dans l'opinion, le contraindre même à abdiquer dans un avenir prochain. Pour cela, il eût fallu avoir à sa disposition la totalité des œuvres repoussées, et, faire parmi elles un choix sévère. Il y a au salon officiel un minimum de trois cents mauvaises toiles, indûment acceptées, par privilège et faveur. A ces œuvres médiocres, on pouvait aisément en opposer trois cents, supérieures par l'exécution comme par la pensée. Devant une contre-opposition ainsi combinée, l'avis du public n'eût pas été douteux, et le jury, pris en flagrant délit de partialité, était forcé de passer condamnation.

Il n'a pu en être ainsi. Pourquoi? Par deux raisons, qu'il importe d'exposer au public. La première, c'est que

la majorité des peintres exclus, — et non les moins sérieux, — s'est, par motifs tirés de convenances personnelles, abstenue d'envoyer au Salon des refusés; on n'aime pas toujours appeler l'attention sur un échec qu'on a subi, et quelquefois des intérêts majeurs commandent la résignation. La seconde, c'est que l'administration s'est opposée à ce que les mauvais tableaux fussent éliminés. Comme elle fournissait aux refusés le local dont ils disposent, elle avait, à la rigueur, le droit de leur dicter des conditions; elle en a profité pour leur imposer l'acceptation de toutes toiles qui seraient envoyées, ce qui ne peut s'expliquer que par un très vif désir de protéger le jury et peut-être de le sauver.

De cette situation et de ces exigences, il est résulté que le Salon des refusés ne comprend pas tous les bons tableaux sur lesquels il eût pu légitimement compter, et qu'il en comprend une foule de mauvais dont il eût dû être non moins légitimement débarrassé.

Sa physionomie se trouve ainsi altérée, et sa valeur de protestation affaiblie. Mais vainement le jury et l'administration, se frottant les mains, croient avoir échappé à la sentence qui les menace, ils ne sortiront pas vainqueurs de cette épreuve. Le Salon des refusés n'a rien de ridicule dans l'ensemble. Il contient un certain nombre d'œuvres excellentes ou recommandables, et il suffirait de tableaux comme ceux de MM. Firmin Girard, Lançon, Merino, d'Alheim, Denneulin, Quost, Lépine, Jongkind, d'autres encore, pour que l'œuvre du jury fût frappée de réprobation, et que l'administration — qui, maîtresse du règlement est aussi maîtresse de l'existence du jury, — fût mise en demeure d'aviser.

Placée dans le palais de l'Industrie, au salon carré, là où l'on a rassemblé les œuvres que l'on jugeait les plus dignes d'attention, entre la *Marine* de Lansyer et le *Soleil couchant* de Daubigny, la *Femme nue* de Firmin Girard eût été le point culminant du Salon officiel. C'est elle qui eût ameuté les curieux; c'est à l'entour d'elle que se fût livré le grand combat des doctrines opposées.

Est-ce à dire que ce soit un chef-d'œuvre?

Nous ne le prétendons pas.

Quand le temps aura passé sur elle, apaisé ses notes les plus vibrantes, effacé quelques-unes de ses duretés, on verra ce qu'il en faudra penser définitivement, et alors il n'est pas impossible que l'assentiment universel vienne venger le jeune peintre de l'outrage immérité qu'il aura subi. Pour le moment, tout ce qu'on peut dire, c'est que voilà une œuvre d'une originalité puissante, d'une audace de bon aloi, et qu'à moins d'avoir les yeux clos, fermés à tout jamais à la lumière du jour, personne ne pouvait se méprendre sur sa valeur.

M. Firmin Girard a placé sa naïade dans une oasis de verdure, à l'ombre de noisetiers verts, sur l'herbe d'un pré vert, au bord d'une eau dont la surface est tapissée par les disques verts des nénuphars. Elle est blonde et nue « comme Eve à son premier péché ». Couché sur le côté droit, le corps projeté en avant, le bras étendu, elle se penche et fait effort pour cueillir une fleur qui émerge non loin du bord. Un rayon de soleil, entrant par la trouée supérieure du massif, accroche de branche en branche et crible de paillettes les feuilles qui dépassent; puis, rencontrant à terre le corps de la baigneuse, il en divise la surface en deux parts, l'une jetée soudain en pleine lumière, l'autre à demi noyée dans l'ombre transparente. Quel acteur que ce rayon introduit dans une pareille scène! Il allume tout, il vivifie tout! Par lui, feuillages, fleurs, tapis d'herbe, verdure et chair vivante, tout éclate, tout resplendit, tout chante. C'est une fanfare de couleurs, accompagnant l'hymne de la beauté féminine. L'enfant n'en est point troublée ; toute entière à son jeu champêtre, elle continue de pencher vers la fleur et d'allonger son bras dont l'eau claire reflète les blancheurs de marbre. Et n'en sont point troublées les libellules qui voltigent çà et là sur les tiges flexibles. Et n'en est point troublé non plus, le martin-pêcheur, qui, de la rive élancé, près du bras blanc étendu, passe comme un éclair bleu.

Ce n'est pas facile de faire de la chair ; ce n'est pas facile de placer cette chair en plein paysage, partie dans la lumière et partie dans l'ombre ; ce n'est pas facile de distribuer sur cette chair les reflets des différentes colorations qui l'environnent. M. Firmin Girard s'est tiré de toutes ces difficultés avec une habileté consommée, avec une sûreté de pinceau qui n'a pas défailli un instant. J'aurais voulu un peu plus de justesse dans le dessin. Si la figure dans son ensemble se compose admirablement, le bras gauche est maigre, la ligne qui part des reins pour dessiner la hanche et la cuisse gauches manque d'ampleur ; il en résulte un défaut d'équilibre entre le torse robuste et le train de derrière un peu amoindri. Mais ces *desiderata* ne font qu'attacher davantage aux grandes qualités positives du tableau. Les parties de chair dans l'ombre, les reflets de verdure sur la chair, les miroitements de l'eau, la profondeur de la feuillée, l'air qui circule dans les branches, la forte unité de l'ensemble, tout s'accorde pour faire de cette page une des plus remarquables qu'on ait exécutées de nos jours. Il faut la regarder sans parti pris. Comme toutes les choses vraiment originales, elle étonne d'abord et presque repousse. Mais ne vous laissez pas aller à ce premier mouvement ; placez-vous au point d'optique juste ; examinez longtemps, dans tous les sens, et au besoin revenez : vous ne quitterez pas la place, je vous le jure, sans emporter la conviction que cette œuvre, non seulement honore le peintre qui l'a faite, mais qu'elle eût honoré le salon de 1873.

Allons plus loin, j'entends un autre tableau qui crie justice et non moins fort : c'est l'*Enterrement à Champigny*, de M. Auguste Lançon.

Nous sommes à l'un des bouts d'une longue et profonde tranchée creusée dans le sable d'une allée de forêt. Devant nous, les pieds en avant, allongés sur le dos et empilés les uns sur les autres, livides, crispés, tachés de sang et de boue, sont ceux qui tombèrent la veille dans la bataille, joyeux et confiants, ayant la certitude que

leur général « ne rentrerait que mort ou victorieux ». Du haut du talus, des hommes noirs, portant au bras la croix rouge, poussent des pelletées de terre sur les cadavres : ce sont les frères ignorantins. Plus haut encore, sous le ciel sinistre, volent des oiseaux noirs qui ne semblent pas les moins intéressés au lugubre drame : ce sont les corbeaux.

Pourquoi a-t-on refusé ce tableau où tout est irréprochable ; la composition, la couleur, l'effet, et qui contient de si remarquables parties de coloris et de dessin, les frères notamment dont le mouvement est si juste, les morts dont le raccourci est si fortement exprimé ? Est-ce à cause du rendu ? Ce n'est pas admissible : M. Lançon est un artiste consciencieux dont une longue série sur nature a façonné l'esprit et la main. Ce serait donc à cause du sujet ? Sans doute, il est terrible, mais il n'a rien de répugnant. Et puis qu'est-ce que le sujet fait au jury ? On ne le lui proposait pas pour sa salle à manger. Il n'avait qu'à laisser l'artiste s'arranger avec le public. A eux deux, ils se fussent bien vite entendus. L'*Enterrement à Champigny* est un tableau qui touche à notre histoire parisienne ; il raconte dans un style qui convient et avec les traits caractéristiques que seul un témoin peut mettre, un épisode de la lamentable guerre : il a sa place toute marquée dans le musée que la ville élève à sa propre gloire, le musée Carnavalet. Au point de vue de l'art comme au point de vue de l'objet à remplir, la municipalité ne saurait faire d'acquisition plus avantageuse.

La marine de M. Jean d'Alheim, *Environs d'Antibes*, est une des meilleures de l'année. Si l'on comparait avec le Salon officiel, il faudrait la placer tout de suite après celle de Lansyer. Ce n'est pas un mince éloge, et pourtant il n'a rien d'exagéré. Cette jolie plage, ces rochers lumineux, cette eau plane, ce lointain profond, ce ciel léger tacheté de petits nuages, tout cet ensemble si finement traité forme une composition aussi pittoresque que juste d'aspect. C'est la lumière même des côtes de la Méditerranée, et celui-là est un peintre qui sait, en traçant la

silhouette d'un lieu, lui restituer sa physionomie et en fixer la coloration véritable. M. d'Aiheim d'ailleurs n'a pas été complétement meurtri dans cette lutte inégale avec le jury. Le palais de l'Industrie a retenu, de lui, un petit *Dessous de bois*, dans une gamme de verts qui prouvent la souplesse et la variété de son talent.

Avez-vous vu quelque chose de plus spirituel, de plus fin, de plus vraiment *artiste*, que la *Refusée* de M. Merino? C'est le portrait en buste, et de dimensions réduites, d'une jeune personne, qui cache un œil malicieux et la plus grande partie d'un nez retroussé dans la pénombre formée par le rebord d'un immense chapeau de soie noire, à forme haute, qu'on m'a dit être le chapeau mâconnais. Ce monument étrange, d'où pendent deux ailes de dentelle noire délicatement ouvragées, est extrêmement curieux à contempler; mais ce qui ne l'est pas moins, c'est le singulier minois de la singulière rieuse qui s'abrite dessous. Car j'oubliais de vous dire qu'elle rit. La bouche grande, les lèvres grosses, carminées, distendues de toute leur longueur, elle fait étinceler, dans un rire qui ne s'arrête plus, la double rangée de ses dents blanches. De qui rit-elle ainsi sans éclat, mais sans fin? Elle rit de Boulanger qui est un mauvais peintre et qui en veut aux bons; elle rit de Fromentin, qui est un homme d'esprit et qui laisse compromettre son nom dans des maladresses et des injustices; elle rit de Vollon, qui est un brave homme et qui n'a pas assez d'énergie pour défendre Villain; elle rit du jury tout entier, qui a commis la grossière méprise de la refuser, elle, et de repousser Merino, peintre d'un talent notoire, qui, dans le cas spécial, avait eu la main particulièrement heureuse. Cette petite toile, d'une harmonie si chaude et si douce, est en effet un morceau exquis, rappelant les maîtres. L'auteur l'a baptisée la *Refusée*, sans doute après sa mésaventure. Mais j'apprends par le catalogue qu'elle n'a pas été refusée par tout le monde : M. Michel Lévy l'a achetée ; je la lui envie.

Une scène d'un bon comique, c'est le tableau de M. Denneulin, les *Enfants d'Apollon*. Ces enfants-là sont des

pompiers de village qui reviennent d'une expédition orphéonique. Ils sont dans le wagon, et le train les emporte à toute vitesse. Des bouteilles vides, des casques de travers, des faces allumées, nous disent leur état d'ébriété. On chante, on crie; le wagon est plein de tumulte et de fumée. On ne pouvait guère traiter ce sujet sans tomber dans la charge. M. Denneulin s'est tenu dans la note juste. Ses petits personnages bien dessinés, bien peints, intéressent et amusent. Types, attitudes, physionomies, tout est finement observé. Il y a plus d'art vrai dans cette naïveté franche que dans toutes les préciosités en faveur chez Goupil.

Je cite les toiles qui eussent fait éclat ou que les connaisseurs eussent nécessairement distinguées dans le palais de l'Industrie. Quant à celles qui y auraient tenu leur place en bon rang, sans faire fléchir le niveau du Salon, elles sont nombreuses.

Je rappellerai seulement le *Canal de Caen*, excellent effet de lune de M. Stanislas Lépine, dont le salon officiel possède aussi une *Neige*, prise de Montmartre; les deux *Paysages* de M. Rouart, particulièrement le petit, où l'entente de la composition s'unit à un si vif sentiment de la nature; le *Paysage d'hiver* de M. Paul Sebillot, avec ses menus arbres si bien dessinés et son mouvement de terrain; la *Rue de la Poissonnerie*, à Nevers, de M. Tixier, si pittoresquement présentée avec ses bateaux, son pont et son architecture de maisons qu'éclaire un soleil couchant; le *Canal de Hollande* de Jongkind, avec son aspect fantastique et ses frissonnements de lumière; l'*Effet de lune* de M. Chatellier, avec sa mer et ses fanaux qui s'éclairent dans la nuit; celui de M. Schoutteten, qu'on devrait peut-être réduire à sa partie centrale, c'est-à-dire à l'endroit où la lune se lève, derrière un promontoire, dans un azur sans nuages; enfin le *Départ pour la montagne*, de M. Théodore Jourdan, impression de nature, où le berger conduisant ses moutons dans un remous de poussière soulevée par le mistral, est d'un mouvement juste et des plus heureux.

Il y a des qualités dans la *Marine* de M. Feyen, quoique les nuages soient un peu noirs et bas; dans la *Route de Pontoise*, de M. Lecomte, quoique les verts soient un peu crus; dans l'*Ile des fleurs*, de M. Donzel, quoique la facture soit un peu vieillotte; dans l'*Étang de Bresse*, de M. Arlin, quoique le paysage soit sacrifié au ciel.

Si des paysages et des marines nous passons aux fleurs, nous en trouvons de fort belles de M. Quost. Ses *Fleurs de serre*, ses *jonquilles* et *giroflées* seraient remarquées en tout lieu. Au Salon officiel, après les fleurs de Wayson et de Mme Darru, elles eussent eu du succès pour la vigueur du coup de pinceau et la fraîcheur du coloris.

La nature morte est représentée par M. Rozezensky. *Chez mon pâtissier*, il y a un chaudron remarquable que Vollon contresignerait. Quel dommage que les marmitons soient trop petits! Le dindon qu'ils viennent de plumer est presque aussi gros qu'eux.

Remontons vers les tableaux de genre. J'ai cité celui de M. Denneulin comme exceptionnellement bon. Il y en a d'autres. Les *Oseraies*, de Mlle Eva Gonzalès, prouvent quel sentiment cette jeune artiste a de la couleur. C'est du plein air et de la vraie lumière. Il faut relever çà et là quelques négligences de dessin; mais la tonalité est si juste, et la composition fait si bien tableau, qu'un refus reste tout à fait inexplicable. Le *Montreur d'ours*, de M. Charles Frère, méritait-il la proscription? L'exécution, il est vrai, est monotone, mais que la silhouette est heureuse et le sujet bien distribué! La *Femme adultère au XVe siècle*, de M. Harry Thompson, n'est qu'un jeu d'esprit trop compliqué et où l'on rencontre trop de choses (on y rencontre jusqu'à MM. de Girardin et Dumas fils, vêtus en moines). Les chroniqueurs se sont moqués de cet anachronisme et ils ont eu raison; ce qu'ils ont oublié de dire, c'est que tel groupe, par exemple la femme qui sort de l'église au bras de son mari et à qui un amoureux baise la main par derrière, constitue un excellent morceau de peinture.

Voulez-vous des tentatives plus fortes, plus audacieuses, quoique très incomplètement réussies? Regardez l'*Anaïs*, de M. Mossa : il n'y a là qu'une robe de soie à raies jaunes; mais quelle robe et quelles raies! Regardez la *Route cavalière du bois de Boulogne*, de M. Renoir : il n'y a là qu'un buste d'amazone lancée au trot d'un cheval; mais quel buste et quelle expression de visage! Comme le haut du corps est enveloppé d'air, et comme on lit dans la physionomie la béatitude de se sentir emportée, de fendre le vent!

Il ne faut pas oublier un très bon *Portrait de vieille fille*, de M. Lintelo, modelé avec la conscience et la fermeté d'un ancien; un excellent *Portrait de M. Thiers*, par M. Bœtzel, où, artiste novateur, l'auteur a essayé de donner à la gravure sur bois l'aspect de l'eau-forte; enfin, une de ces spirituelles et vives aquarelles, où le peintre Benassit fait mouvoir des soldats et courir de petits cavaliers.

Est-ce tout?

Non, sans doute, ce n'est pas tout : mais le lieu est frais, la lumière est bonne, les toiles bien disposées, la promenade peu fatigante. Je serais coupable, si je ne vous laissais le soin de pousser plus loin les investigations et le plaisir de faire vous-même quelques découvertes.

IV

Paysages, — marines, — animaux, — fleurs, — fruits, — natures-mortes.

L'autre jour la direction des beaux-arts achetait à l'hôtel Drouot un délicieux Constable, le *Cottage*, et faisait effort pour en acquérir un second, d'un caractère sévère et presque grandiose, la *Baie de Plymouth*. Voilà qui est bien. Installer au Louvre un rudiment de l'école an-

glaise, y placer comme pièce d'attente le premier en date des peintres naturalistes, celui dont les œuvres, traversant la Manche au temps de la Restauration, vinrent révéler à nos jeunes artistes l'idéal qu'il n'entrevoyaient que vaguement, c'est un acte de bonne administration que nous avons loué et louerions encore.

Mais logique oblige.

On ne peut pas admirer Constable, sans ressentir aussi quelque tendresse pour les éminents naturalistes que son exemple a suscités parmi nous ; d'autant, que les initiés ont dépassé l'initiateur, et si prodigieusement servi l'honneur de la France, que de toute part c'est à elle qu'on rend la palme. Le paysage est reconnu comme la force vitale et la grande originalité de notre école moderne. Par le paysage et les genres qui en dépendent, animaux, fleurs, fruits, nous dépassons les peuples contemporains ; et on peut dire, sans faire injure à personne, que, si le paysage n'existait pas, depuis quarante ans il n'y aurait plus d'art dans notre pays. La grande peinture historique, par où doit s'exprimer notre civilisation, n'apparait encore que par fragments isolés et souvent contradictoires, dans David, Gros, Géricault, Delacroix, Courbet, Millet ; elle manque d'unité, de suite surtout ; et, quoique cent fois, dans cent œuvres merveilleuses, elle ait atteint le but, elle ne saurait constituer, quant à présent, ce qu'on appelle une tradition nationale. L'autre peinture, celle que l'État cultive dans ses deux serres chaudes de l'école des beaux-arts et de l'école de Rome, n'est qu'un art d'imitation et de seconde main, absolument nul en soi, puisqu'il est en même temps étranger à nos mœurs, excentrique à nos idées, indifférent à notre goût. Seul le paysage forme une tradition ; depuis quarante ans passés, il présente une succession non interrompue d'œuvres qui procèdent des mêmes doctrines, se maintiennent à la même hauteur, et vont croissant en nombre d'année en année. Seul aussi le paysage est national, et il l'est, non-seulement parce que l'image qu'il aime à retracer, qu'il poursuit dans l'infinie variété des

sites et des aspects, c'est l'image de la France, de la patrie vénérée, mais encore parce que le principe dont il se prévaut est le principe même qui anime notre littérature descriptive depuis Rousseau jusqu'à Mme Sand. Car, qu'on ne s'y trompe pas, Constable, dont je rappelais tout à l'heure les titres glorieux, n'a pas créé le paysage français : il lui a donné l'occasion de naître. Le sentiment naturaliste qui inspirait Constable, nous l'avions avant lui, et plus complet, j'ose le dire ; nous l'avions puisé dans certaines prédispositions natives, et il avait revêtu une première forme souveraine sous la plume de nos grands prosateurs, Jean-Jacques Rousseau, Bernardin de Saint-Pierre, Châteaubriand. Seulement, en peinture, inhabiles et timorés, n'ayant aucun modèle sous les yeux, nous cherchions sans trouver. Constable vint et mit fin à nos tâtonnements. La vue de ses tableaux exposés en 1824 fut une révélation pour tout le monde. Le respectable Paul Huet, qui lui-même en avait copié un, me racontait peu de jours avant sa mort que Delacroix, frappé d'admiration après les avoir vus, repeignit sous leur influence, au Louvre même et avant l'admission du public, la fameuse campagne où s'accomplit le *Massacre de Scio*. Les écailles étaient tombées, on voyait clair. Sans se préoccuper davantage du peintre anglais, chacun se mit à l'œuvre chacun chercha sa voie dans l'étude de la nature, et l'enthousiasme fût tel que, pendant vingt ans, ni l'ignorance du public, ni les persécutions de l'Institut ne purent le refroidir. Ainsi Constable nous a ouvert les yeux, il ne nous a pas engendrés.

Ceci constaté, si l'administration des beaux-arts se met à acheter des Constable, ce que nous ne saurions trop approuver, il faut, par voie de conséquence, qu'elle se réconcilie avec le paysage moderne, qu'elle prenne décidément en mains la cause de notre école nationale. Qu'aurait-elle de mieux à faire, après tant de désastres, que de défendre et favoriser ce qui fait la gloire de la France ? Pourquoi toujours s'évertuer à ressusciter les morts, à sauver des arts en voie de perdition, quand il

suffit de tendre la main aux vivants pour être utile et
s'acquérir des titres ineffaçables à la reconnaissance ?

Corot est le patriarche du paysage français. Depuis
cinquante ans, il peint. Si la gloire lui est venue tard, il
n'en a pas été de même du talent. Il était à la révolution
commencée par les deux tableaux de Constable, enrôlé
parmi les novateurs. Il a vu naître et grandir l'école,
grandissant lui-même et évoluant, sous la double action
de la réflexion et des années. Ce peintre du vaporeux a
commencé par des études d'Italie dont un classique approuverait la précision et la vigueur. Depuis, il est devenu le poëte tendre et délicat que tout le monde connait. J'ai déjà dit que, dans ses œuvres, je préférais les
études sur nature aux compositions personnelles. C'est
ce qui fait que je donne le *Passeur* pour supérieur à la
Pastorale. Une rivière, une barque, des gens sur la rive,
un fond de rochers dont le soleil éclaire les hautes arêtes : c'est une étude arrangée en tableau. Quand on
songe que la main qui a posé ces touches légères porte
le poids de soixante-dix-sept années, on est surpris et
émerveillé de tant de vaillance. L'illustre vieillard surnage seul de tout un passé disparu. Ses compagnons de
lutte sont morts. En le couronnant, on couronnerait
non-seulement un demi-siècle de travail et d'honneur,
mais, dans sa personne, la génération à jamais glorieuse
qui a renouvelé le paysage et dont il reste parmi nous le
dernier représentant.

Cet hommage rendu, rien ne nous empêche d'aller
vite. Les paysagistes sont si nombreux, que c'est à peine
si nous pourrons noter les principaux en passant.

Commençons par les célèbres :

J'ai dit de Daubigny que son *Soleil couchant* était le
plus beau paysage du Salon. Sa *Neige* n'est pas moins
importante, mais a quelques défauts : le blanc est
plaqué par longues bandes rugueuses et inutilement
empâtées. Heureusement le ciel, avec sa ligne horizontale de nuages roses, fait oublier ces négligences, et,
chose inappréciable, le mouvement du terrain donne à

merveille la sensation d'une plaine qui se continue au delà du cadre et s'étend à l'infini. — Le vieux Cabat n'existe plus qu'à l'état de souvenir. Saluons avec respect cette force disparue, et passons : peut-être un ami le dissuadera-t-il de paraître plus longtemps dans l'arène. — Chintreuil est au-dessus de lui-même; cet *Effet de pluie et de soleil* à la surface de ce marais dont quelques bœufs paissent l'herbe courte, est vraiment admirable, et il a un égal dans le ciel incandescent qui noie de sa lumière dorée tout le paysage de la *Marée basse*. Harpignies donne sa note la plus haute dans le *Saut du loup*, paysage un peu monochrome, mais d'un heureux agencement de lignes et d'un fier caractère. Si le premier plan était aussi parfait que le second, ce serait un chef-d'œuvre. — Jules Héreau monte d'année en année. Talent net, franc, sûr de lui, il cherche la force dans la simplicité et dans l'unité, et il y trouve parfois la grandeur. Ses deux vues de la *Tamise* sont magistrales; un jury stupide les a placées hors de la vue, croyant les placer hors de l'admiration : il s'est trompé. — Fleury Chenu, vaincu l'an dernier sur le terrain des neiges par M. Castres, a changé cette année et a fait un brouillard. L'impression est bonne, mais l'aspect toujours un peu glaireux. La question d'ailleurs est celle-ci : M. Fleury Chenu nous a fait pendant dix ans des neiges, nous fera-t-il pendant dix ans des brouillards? — Marchal a deux scènes de labour qui font antithèse, le *Matin*, le *Soir*. Les lignes du dessin sont simples, les silhouettes se détachent fortement sur le ciel. J'imagine que, reproduits par le crayon lithographique, ou à la manière noire, ces deux tableaux feront deux admirables gravures. Tels qu'ils sont, ils pèchent par la couleur. — Hanoteau a l'élégance robuste; il est entré depuis son grand succès dans une série de paysages sains et forts, où l'arbre et les verdures jouent un rôle plein d'intérêt, mais qu'il serait peut-être temps de diversifier, si l'artiste veut éviter le reproche de monotonie. — César de Cock est toujours le peintre des dessous de bois, fins, légers, ta-

misant la lumière, enfermant dans leur cadre de molles vapeurs qui bleuissent tendrement les fonds. — Feyen-Perrin ne craint pas de donner à ses créations une teinte de mélancolie. Sa *Cancalaise* est d'une belle venue et d'un haut style : accoudée au bord d'une fontaine qu'entoure une fraîche végétation, elle attend que le mince filet d'eau ait empli sa cruche en coulant, et songe, le regard à l'horizon. C'est un manteau de noblesse et de poésie jeté sur la réalité nue.

En descendant d'un degré, nous rencontrons les deux *Dessous de forêt*, de M. Vuillefroy, si consciencieusement étudiés, mais dont la lumière, vraie selon la nature, s'éparpille un peu trop pour l'unité du tableau ; — la *Vallée de Cernay*, de M. Pelouse, un jeune homme inconnu naguère et aujourd'hui sur le chemin des maîtres ; — les *Coupeuses d'herbe* de M. Pierre Billet, qui a le tort de se traîner trop longtemps dans les données de Jules Breton et qui devrait se dépayser un peu pour conquérir sa complète indépendance ; — d'*Anndour*, de M. Camille Bernier, qui manque décidément d'accent dans les grandes dimensions ; — le *Souvenir de la forêt d'Eu*, de M. Daliphard, énergique et puissant effet de neige avec forêt dépouillée et soleil couchant derrière ; — les *Chênes à l'automne*, d'Auguin, vigoureuse composition où les qualités du coloriste se joignent à celle du dessinateur ; — le *Crépuscule en hiver*, de Lavieille, note fine et juste d'un effet de soir par un temps de neige ; — l'*Orage sur les plateaux*, de M. Servin, où le ciel a le tort d'être un peu trop massif et de ressembler à un écroulement de basalte ; — la *Danseuse des rues*, de M. Gustave Colin, qu'on a soustraite au jugement en la reléguant dans les frises.

Enfin, c'est M. Mouillon, à qui son grand succès de l'an passé aurait dû épargner le désagrément d'être placé au dessus d'une porte ; — M. Armand Beauvais, dont le *Chemin des caves*, excellent dans ses parties lumineuses, atteste les rapides progrès ; — M. Émile Breton, toujours un peu superficiel ; — M. Louis Caillou, que je n'avais

pas encore remarqué et qui menace M. César de Cock pour les dessous de bois; — M. Defaux, qui ne craint ni les détails ni les grands espaces, et qui soigne les fonds presque mieux que les premiers plans; — M. Th. Jourdan, dont le *Retour à la ferme* atteste le pinceau soigneux et habile; — M. Stanislas Lépine, dont les qualités, finement pittoresques, sont particulièrement goûtées des vrais amateurs.

Aux peintres de paysage, il faut joindre suivant la classification de Constable lui-même, les peintres de marine, les peintres d'animaux, de fleurs, de fruits, et ceux de simple nature morte.

J'ai nommé Lansyer. Ses *Récifs de Kilvouarn* ne valent pas, tant s'en faut, l'*Anse de Treffentec*, qui est admirable en tous points; ici, les rochers sont mous, incertains, et la mer, quoique belle, manque d'étendue.

M. Vayson est artiste par le sentiment, peintre par l'exécution. Nous l'avons trouvé supérieur dans une *Bourriche de pensées*. Son *Attelage basque* ne plait pas moins. Le tableau est établi avec sûreté, sauf peut-être que la barque, présentée en raccourci derrière la charette à bœufs, ne se distingue pas assez. Mais l'homme debout qui hèle est superbe; l'atmosphère enveloppe savamment le groupe de la plage, et la coloration de la mer éclairée d'un coup de lumière est d'une vivacité charmante.

M. Emile Vernier s'est lassé de briller dans la lithographie, un art dont on se détourne et que la vogue semble abandonner; il a voulu faire du paysage. Son succès a prouvé que son ambition était légitime. Le *Rocher* et la *Marée basse à Yport* sont deux excellentes toiles, bien conçues, bien ordonnées, et où l'air circule librement. Quelque chose leur manque. Quoi? Un rien. Un peu plus d'accent. Ayez cela, M. Vernier, et vous égalerez les meilleurs!

M. Appian a une charmante marine prise des *Environs de Monaco*, des rochers en terrasse que le soleil levant éclaire. Les goëlands volent dans l'air salubre, les

barques glissent sur l'eau doucement agitée. C'est une impression de gai réveil, de matinale fraîcheur, rendue avec un charme tout à fait attirant.

Un peintre qu'on n'a jamais assez remarqué et qui pourtant, depuis vingt ans qu'il peint, aurait dû appeler l'attention, c'est M. Thiollet. Je l'ai déjà signalé plusieurs fois, je ne vois pas que cela lui ait servi beaucoup. Singulière loterie que l'art! Il y en a qui, du premier coup, gagnent le gros lot, c'est-à-dire la réputation. D'autres, avec plus de mérite, passeront toute leur vie inaperçus. Quel remède à cela? Je n'en vois aucun, sinon que chacun continue à remplir son devoir, qui est pour l'artiste de faire de bons tableaux, et pour le journaliste de dire : ces tableaux sont bons. Peut-être un jour celui-ci sera-t-il entendu, et celui-là regardé! C'est pourquoi je répète, cette année comme les précédentes : M. Thiollet est un artiste de talent, et ses *Crévettières* sur la place de Grandchamp sont dignes de tous éloges.

De M. Boudin il n'y a rien à dire. Sa réputation est faite, et son talent gracieux est toujours à la même hauteur. Il s'est taillé un domaine qui lui appartient et où personne n'est encore venu le troubler. Ce n'est ni le *Port à Genève*, de M. Bellet du Poizat, ni la *Marée basse*, de M. Courant, malgré leurs qualités réelles, qui l'empêcheront de dormir.

Animaux, fleurs, fruits, nature morte, tout s'offre à la fois. J'ai nommé les chefs de file dans chaque genre : Van Marcke, pour les animaux; Vayson le disputant à Mme Louise Darru pour les fleurs; Philippe Rousseau pour les fruits. Il me reste à enregistrer les *Chrysanthèmes*, de M. Claude; le *Coin de jardin*, de Mme Escallier; la *Branche d'aubépine*, de M. Leclaire; les *Fleurs de printemps*, de M. de Serres; la *Vigne*, de M. Kreyder; les *Fruits*, de M. Maisiat; le *Bain des moineaux*, de M. Méry; et enfin le *Coin de table*, de M. Fantin-Latour. Tout cela vaut par le rendu, par les qualités de l'exécution, et le public a bien plus à les voir que l'écrivain à les décrire.

Telle se présente l'armée des paysagistes, innombrable et agitée, diverse de tempéraments et de moyens, plus homogène pourtant dans ses vues que le cabinet de Broglie dans les siennes. Quelques-uns de ses chefs et non les moins illustres lui font çà et là défaut, ses bataillons sont chaque année décimés par le jury. Mais rien ne la peut ébranler; chaque année, elle se reforme, vient présenter au feu ses masses compactes; et comme seule elle marche d'accord avec la société moderne, c'est toujours elle qui remporte l'avantage au tribunal de l'opinion.

Vainement les monarchies et les instituts se sont coalisés contre elle, vainement contre elle on a organisé ce « gouvernement de combat » qu'aujourd'hui même un critique d'art — M. Beulé — est chargé d'appliquer à la société politique. Aux forces vraiment vivantes des sociétés en progrès, rien ne peut être opposé. Pendant dix ans, Théodore Rousseau a été chassé de nos salons, et Théodore Rousseau est aujourd'hui le maître vénéré devant lequel tous s'inclinent; Dupré a été chassé, Decamps a été chassé, Diaz a été chassé, Courbet a été chassé, Millet a été chassé, et leurs noms se trouvent dans toutes les bouches, et chaque Salon nouveau, qu'ils y soient ou non, est la glorification de leur manière, l'apothéose de leur génie.

Certes, il y aurait là de quoi faire réfléchir des esprits, même frivoles. Mais il paraît que l'expérience est la chose qui compte le moins dans le gouvernement des choses humaines. L'ère des persécutions se rouvre aujourd'hui, comme au plus beau temps de l'Institut. Ce que Louis-Philippe a fait contre Théodore Rousseau, ce que Napoléon III a fait contre Chintreuil, il y a, sous la République de 1870, des personnages qui le pratiquent contre MM. Vernin Girard et Lançon. Le gouvernement de combat, qu'on croyait terrassé, reprend une nouvelle vigueur. En vain la France crie qu'en frappant, c'est sur elle-même qu'on frappe; en vain les Américains et les Anglais, accourus chez nous et payant nos paysages au

poids de l'or, donnent raison à ses paroles. Quand, après dix scrutins qui ont mis en mouvement les trois quarts du pays, on n'accepte pas que la République soit le vœu de la nation, comment accepterait-on, après quarante années de production paysagiste, que le paysage soit l'expression artistique de la France? Le naturalisme, c'est encore de la démagogie; et, la démagogie, tout le monde sait bien qu'il la faut écraser.

La direction de M. Charles Blanc achète des Constable : ironie!

Le gouvernement de combat ne sera vaincu sur le terrain de l'art que le jour même où il aura été vaincu sur le terrain de la politique.

V

Les peintres de genre. — Trois groupes : les fantaisistes, es archéologues, les réalistes. — L'école Meissonier.

Les peintres de genre peuvent se partager en trois groupes : — les réalistes, qui empruntent leurs sujets à l'époque contemporaine ; — les archéologues, qui remontent à une date quelconque dans le passé ; — les fantaisistes, qui s'inspirent du seul caprice de leur imagination.

Les fantaisistes sont les moins intéressants. L'imagination, quand elle n'est ni soutenue par une instruction sérieuse, ni contrôlée par un jugement sûr, ne peut aboutir qu'à des résultats médiocres. M. de Beaumont juche deux amoureux au sommet des tours de Notre-Dame et les cache aux trois quarts derrière une gargouille : voilà-t-il pas un bel effort de pensée!

Les archéologues tendent à diminuer. Il n'y a plus guère que M. Alma-Tadema qui tienne bon. A l'époque où Gérôme emportait tous les succès avec des intérieurs pompéiens ou étrusques, ce farouche élève de Leys arriva

sans crier gare, et nous planta devant les yeux, savez-vous quoi ? l'*Egypte sous la 19ᵉ dynastie*. C'était nous reporter plusieurs milliers d'années en arrière. Personne ne s'attendait à un tel coup, pas même Gérôme, qui y perdit net la moitié de ses admirateurs. Un peintre plus savant que lui, plus antiquaire que lui, se révélait. Qu'était le monde de l'empire romain, comparativement à celui de l'Egypte ancienne? Presque une actualité. Le prestige était évanoui; il allait falloir changer de sujet. Justement, sur ces entrefaites, Gérôme perdit un auxiliaire dévoué, dont la science archéologique lui avait été, dit-on, une aide plus qu'utile. Comment hésiter? L'auteur des *Deux augures* secoua la poussière de ses pieds, et, lâchant le monde romain, courut en Orient demander à d'autres peuples et à d'autres cieux des nouveautés non encore éventées. Resté vainqueur, M. Alma-Tadema ne s'endormit pas sur ses lauriers. Après quelques incursions chez les barbares, d'où il rapporta je ne sais quelle *Brunehaut* ou quelle *Frédégonde*, il envahit à son tour l'empire romain, et prit, en conquérant victorieux, possession du territoire abandonné par son adversaire. L'an passé, c'était une *Mort de Claude*, passablement énigmatique; cette année, c'est la cérémonie des *Vendanges romaines* sous les empereurs. Ceux qui croient que le peintre a qualité pour ressusciter des époques éloignées sur lesquelles il ne peut avoir que des renseignements de dictionnaire, ceux qui n'admettent pas que la seule façon pour le peintre de travailler à la matière historique soit précisément de représenter les hommes et les choses de son temps, — comme le firent Holbein, Velazquez, Titien, Rembrandt, et tant d'autres qu'il serait trop long de nommer, — ceux-là, dis-je, prendront grand plaisir à détailler la composition de M. Alma-Tadema. Elle a deux défauts : l'architecture écrase les personnages et l'unité du tableau disparait sous la multiplicité des accessoires. Mais ce sont là les défauts du genre. On ne peut pas être à la fois pittoresque selon les conditions de l'art, et archéologique selon les conditions de la

science, puisque l'archéologue doit rechercher avant tout la précision des détails, tandis que le peintre ne peut obtenir son effet qu'en subordonnant les détails à l'ensemble. Cette contradiction suffirait, à défaut de tout autre raison logique, pour faire condamner le genre. Il paraît qu'elle n'est pas sensible à tout le monde, puisque le bric-à-brac antique a encore ses idolâtres. Signalons-leur qu'ils pourront admirer en outre, chez M. Alma-Tadema, une douceur de coloris et une vérité de rendu que n'eut jamais M. Gérôme. Il y a dans ce tableau de vendanges des marbres, des bronzes, et surtout des poteries, qui feront le désespoir du peintre des *gladiateurs*.

Les réalistes ne demandent leurs sujets ni à la fantaisie ni à l'érudition. Les particularités curieuses de l'histoire leur sont en mépris aussi bien que les dévergondages de l'imagination. Ils pensent des tableaux ce que Montesquieu pensait des lois : on ne crée pas les lois, on les découvre ; on n'invente pas les tableaux, on les constate. La vie en est pleine ; il est impossible d'entrer, de sortir, de faire un pas, sans se heurter à eux. Un homme, qui marche dans une ville comme Paris, en voit plusieurs milliers en un jour. La question est de les saisir au passage et de les fixer. Pour cela, il faut avoir l'œil clair et la main sûre. Qualités rares. Combien de peintres ne savent pas voir en peintres ! Combien ne comprennent pas les beautés de la nature ! Combien s'ennuient au sein de la réalité ! Combien se sont élancés vers l'Orient, trouvant le paysage des campagnes de France vulgaire et sans charme ! Combien remontent dans la mythologie ou dans l'histoire pour fuir la société présente, déclarant les caractères rabaissés, les originalités effacées, les costumes ridicules, les habitudes triviales ! Ils ont sous les yeux le champ le plus vaste, la société contemporaine avec ses diversités infinies, avec tout ce qu'elle embrasse, les classes, les professions, les caractères, les mœurs, les sentiments, les idées, les combinaisons éternellement mouvantes formées par les intérêts ou les passions, et ils se prétendent à l'étroit ! Au lieu de se pencher, d'exami-

ner, de décrire, ils rêvent à ce qu'ils pourront bien tirer de leur cervelle. Vous les appelez des âmes nobles, poétiques ; moi, je prétends qu'ils ont le cristallin malade et l'esprit racorni. Le dédain qu'ils affichent pour les spectacles familiers n'est qu'une incapacité de voir et une impuissance de rendre. Quand on ne peut serrer la nature d'assez près pour en exprimer la vie, on n'a rien de mieux à faire que de se réfugier dans l'idéal, c'est-à-dire le néant.

Qu'est-ce en somme que la poésie, sinon la fleur même de la réalité? Le domaine du peintre de genre est le même que celui du romancier, que celui du dramaturge. Pourquoi n'y trouverait-il pas, comme ils font de leur côté, les beautés immortelles conformes au génie de son art? Mais, pour saisir dans l'immense tourbillonnement des faits et des choses les éléments spéciaux à la peinture, ceux qui constituent proprement le pittoresque, pour leur imprimer ce caractère d'élévation et de force qui fait d'un produit de la main une œuvre d'art et qui le rend durable, il faut être particulièrement doué. Tous ne le sont pas ; mais, au nombre de ceux qui le sont le plus, il est juste de citer Bonvin.

Bonvin est un des peintres dont notre école s'honore ; il a au plus haut degré la conception du tableau. Rien d'inutile dans ses compositions, où pas un détail n'entre qui ne contribue à l'effet. Dessin, couleur, distribution savante de la lumière, interprétation intelligente de la vie, observation attentive des caractères, traduction fidèle des sentiments, tout s'y trouve. Peut-être y a-t-il quelque sécheresse çà et là dans le *Réfectoire*, mais le *Laboratoire* est tout simplement parfait.

M. Bonnat réussit mieux dans le genre que dans la grande peinture. Son exposition de cette année en est la preuve. Ce *Scherzo*, même avec son thème banal, est trop franchement peint pour ne pas enlever les suffrages ; et, quant au *Barbier turc*, si juste de pose, si naturel de mouvement, je ne crois pas qu'il soulève aucune objection.

M. Beyle semble vouloir renoncer aux saltimbanques

et grandir un peu le cadre de ses scènes, double tentative dont il faut le louer. Son *Marchand de bibelots* faisant jouer un poignard dans sa gaine est d'une excellente facture. Mais pourquoi l'avoir fait nègre? Est-ce qu'un marchand parisien, placé dans une boutique et se livrant à la même opération, présenterait moins d'intérêt? Personne n'oserait le prétendre, à moins de faire consister l'art dans la matérialité d'un costume ou d'une couleur de peau. Mais non, il y a là une fausse conception de la poésie, que je ne blâme pas chez les peintres d'âge comme M. Bonnat, puisqu'elle a été contemporaine de leurs débuts, mais dont les jeunes gens devraient à la fin se débarrasser. Non seulement il faut être de son temps, mais il n'est pas mauvais d'être de sa nation. Si l'art français ne se propose pas pour but la glorification de la France, quelle prise aura-t-il jamais sur les masses?

M. Detaille a balancé un instant le succès de M. de Neuville, mais je crois que cette méprise du public n'a pas duré. On s'est aperçu vite qu'à regarder les *Dernières cartouches* l'émotion croissait, tandis qu'elle baissait à regarder la *Retraite*. Voilà qui établit nettement la différence des deux œuvres. Le tableau de M. Detaille est froid, en somme. L'officier à cheval, l'attelage du caisson désemparé, sont les meilleurs morceaux. Ils sont traités avec une habileté consommée; mais cette habileté est trop apparente pour ne pas nuire à l'impression. Quant au paysage, le soleil n'est pas à son plan, et la forêt n'a pas la vigueur de nature. C'est à cette partie de son art que M. Detaille devrait surtout veiller. Il sort d'une école où le paysage a toujours été sacrifié; le jour où il saurait le traiter comme la figure, il serait maître.

Un nouveau venu qui s'annonce avec des qualités sérieuses, c'est M. Léonce Petit, illustrateur, je crois, d'un de nos journaux populaires. Sa *Rue d'une petite ville* est d'une exécution franche et solide. Ce sont des vieilleux arrêtés dans un carrefour : les gamins arrivent, les commères paraissent aux fenêtres, le quartier est en mouvement. Le tableau s'arrange de lui-même, sans effort.

Tout est bien vu et bien rendu. Voilà qui annonce un peintre.

M. Luminais ferait peut-être bien de licencier son armée de Gaulois. Certes, le Gaulois a du bon, mais toujours des Gaulois, toujours la même figure avec le même casque, toujours le même bras nu avec le même muscle c'est trop. On se lasse des choses les meilleures, et quand on se lasse, on s'aigrit, et quand on s'aigrit, on cherche les défauts. On remarque, par exemple, que les Gaulois qui portent le sanglier ne marchent pas comme des hommes qui ont un poids sur l'épaule; ou remarque.. Que M. Luminais renvoie ses Gaulois dans leurs foyers, se reposer un an ou deux.

M. Ulmann a peint un curieux épisode de la vie espagnole, *El Ochavito del jueves* (le denier du jeudi). La scène se passe dans la rue, à Burgos; hommes et femmes assis ou debout, attendent la distribution que fait une espèce de prêtre revêtu du chapeau traditionnel. Dans le fond, par une trouée lumineuse du meilleur effet, on aperçoit d'autres figurines qui se perdent dans l'éloignement. Les personnages du premier plan sont étonnants de vie et de naturel. Attitudes, expressions, costumes, tout est pris sur le vif; et quoique l'ensemble soit peut-être un peu éparpillé, l'impression est excellente.

M. Firmin Girard a voulu faire une excursion au Japon. Fantaisie d'un naturaliste qui aime à proposer des problèmes à son pinceau ! il en est résulté la *Toilette japonaise*, qui est une des œuvres les plus réussies du Salon. Il y a notamment une fenêtre ouverte, par où l'on voit un ciel, une plage et un bout de mer ; c'est délicieux de finesse et de vérité. Je m'arrête à cette petite toile, parce qu'elle est le caprice d'un homme de talent, qui, j'en suis sûr, ne s'attardera pas à ces sujets exotiques et qui reviendra bien vite en France, où il a mieux à faire.

M. Munkacsy est un jeune Hongrois qui s'acquit une célébrité, il y a quelques années, par la belle toile du *Condamné à mort*. Il reparaît parmi nous avec une œuvre conçue dans le même sentiment moral et le même

système de coloration noire. C'est un épisode de la guerre de Hongrie : des femmes, assises autour d'une table, écoutent le récit d'un blessé en faisant de la charpie. Le récit doit être émouvant, car l'attention, différente chez chaque personnage suivant le sexe et l'âge, est profonde et en quelque sorte religieuse. Il y a là des types vrais, une idée noble et élevée. J'incline à croire cependant que M. Munkaesy avait touché plus près du but avec le *Condamné à mort*.

A l'égale distance des fantaisistes, des archéologues et des réalistes, plus haut dans la faveur publique, mais plus bas dans l'échelle des arts, se place l'école des infiniment petits, autour de laquelle se fait aujourd'hui tant de bruit et de poussière. Cette école, qui commence à M. Meissonier pour finir à M. Jazet, la dernière recrue entrée en ligne, se distingue par la petitesse du cadre, l'ingéniosité du sujet, la minutie de l'exécution. Elle tient des fantaisistes, l'amour de l'anecdote piquante ; des archéologues, le goût du costume historique ; des réalistes, l'habitude du modèle vivant. Ce dernier point est à son actif. Si une certaine bourgeoisie ne s'était engouée d'elle jusqu'à l'extravagance, si ses produits microscopiques n'étaient pas les plus haut cotés par la spéculation, on pourrait lui faire un titre de la justesse de ses poses et du naturel de ses attitudes. Mais l'accueil qui lui est fait est tellement disproportionné avec son mérite, le danger qu'elle fait courir au goût public est tellement visible, qu'on est obligé de se montrer sévère et d'accuser un charlatanisme qui force la curiosité, de la même façon que d'autres forcent une carte. Il y a dans cette détestable école une apparence de savoir faire, mais peu d'art. Elle attire la foule par l'imprévu du sujet, elle la retient par l'étrangeté du costume. Grâce à ce subterfuge, grâce aussi à certaine vérité d'allures et de gestes, elle fait oublier l'infirmité de l'idée, l'incohérence de la composition, les lacunes du dessin, l'acidité de la couleur, c'est-à-dire les qualités primordiales et nécessaires, sans lesquelles on ne peut pas dire qu'il y ait œuvre d'art.

M. Berne-Bellecour, par exemple, s'imagine qu'on compose un tableau comme on ordonne une scène de théâtre. Vous verriez le *Jour des fermages* représenté à la Comédie-Française, il ne serait pas autrement disposé sur les planches que sur la toile. A gauche, le propriétaire, goutteux et la jambe empaquetée, premier centre d'action; à droite, l'intendant en train de recevoir et de donner quittance, deuxième centre d'action; au milieu, troisième centre d'action, le groupe de la jeune fille qui n'ose avancer et que la matrone encourage. Et non seulement la scène est distribuée par un régisseur et non par un peintre, mais tous les personnages jouent un rôle et posent. Ainsi la composition est artificielle et l'action est triple; d'où, ni impression ni effet. Quant à l'idée, s'il n'y a pas quelque polissonnerie au fond, c'est un pur enfantillage. Que reste-t-il?

M. Vibert est moins heureux encore. Il était si désireux d'appeler l'attention, qu'il a mis dans son *Départ des mariés* quatre tableaux: tableau des commissionnaires qui emportent les malles; tableau des mariés et de leurs amis buvant le coup de l'étrier; tableau des femmes assises et regardant le départ; tableau des buveurs attablés. Que dis-je quatre tableaux? Tout fait tableau dans sa toile, et tableau séparé: les corniches, les pigeons, les guirlandes de fleurs, les étoffes, les figures même. Rien ne se tient, rien ne se lie, rien ne se fond. Chaque objet est traité en soi, séparément, avec la même valeur que son voisin; c'est l'antipode même de la peinture.

M. Worms a de plus que ses deux confrères le sentiment du tableau: il sait voir un ensemble, comme le prouve la *Tante à succession*. M. Louis Leloir a encore quelque chose de plus, c'est un coloris presque agréable: son *Baptême* est de beaucoup le meilleur tableau de la série. Mais qu'adviendrait il, grands dieux! si, au lieu d'être habillés à la moyen âge, ces figurines l'étaient à la moderne?

Ce sont là les célébrités actuelles de l'école lillipu-

tienne. Elles ont fait pâlir l'ancienne renommée des Fichel, des Chavet. Mais déjà une queue terrible s'agite derrière elles. M. Melida paraît vouloir opposer la véritable Espagne à l'Espagne conventionnelle adoptée par M. Vibert. M. André jette le cri de *Vive le roy!* et appelle les bons principes à la rescousse de sa peinture. M. Guès agite des combats de coqs, qu'il ne daterait pas de Louis XII s'il n'y avait quelque allusion aux d'Orléans. Qui sait si demain, la politique aidant, le gouvernement de combat ne se mettra pas dans l'affaire?

C'est le lion Meissonnier qui a engendré ces lionceaux-là. Meissonier! voilà longtemps que son art funeste pèse sur la conscience publique. Aujourd'hui ce n'est plus seulement par lui-même et par ses œuvres qu'il dégrade le goût français, c'est par la génération d'élèves qu'il a formés à son image. Il est impossible de condamner l'œuvre des élèves sans toucher quelques mots de celle du maître. M. Meissonier n'a jamais su faire un paysage, établir un terrain, peindre un ciel, exprimer l'atmosphère du grand jour et du plein air. Dans la cervelle de cet illustre peintre, il ne manque que le ciel, la terre, la mer, le soleil, les étoiles, toutes les poésies de la nature et de la vie. Et comme si ce n'était pas assez de cette dérision, le sort en a enlevé à l'artiste le concept de la femme. M. Meissonier n'a jamais pu, ni su, ni voulu peindre de femmes. L'être par excellence, celui qui résume toutes les sensations charnelles, qui fait le charme et la volupté des yeux, n'existe pas pour lui. Il n'est pas de peintre, pas d'artiste, qui ne se soit fait un idéal de la femme, qui n'ait tenu à suprême honneur de la rendre sous quelques-uns de ses aspects. Nue ou drapée, mère ou courtisane, c'est elle qui domine dans l'admiration des peuples, et l'art universel n'est qu'un long hommage rendu à sa beauté. Eh bien! M. Meissonier ne la connaît pas, il ne l'a jamais vue, il ne lui a jamais fait place dans ses tableaux! Mutilé, amoindri, borné de la sorte, au moins M. Meissonier sait-il animer et faire vivre le triste coin du monde où son esprit est

muré, sans horizon ni lumières? Pas même. Pour rendre intéressantes ses petites photographies coloriées, il est obligé d'avoir chez lui un magasin de bric à brac et d'habiller ses modèles en marquis ou en valets Louis XV. Supprimez par la pensée ces costumes et remplacez-les par des vêtements actuels, à l'instant tout l'intérêt s'en va.

Grand Meissonier, dit la réclame : petit, très petit Meissonier, dira l'histoire.

VI

LES PORTRAITS. — LES PEINTRES DE STYLE. — LA SCULPTURE

C'est dans le portrait que l'école française a montré le moins d'alternatives de force et de défaillance. Il semble que le clair génie de notre race se soit tout de suite trouvé à l'aise dans un genre qui demande avant tout du coup d'œil et de la raison. Dès le XVIe siècle, nous y étions passés maîtres : la petite salle des Clouet, au Louvre, égale l'art d'Holbein pour la justesse et le dépasse pour la grâce. Le goût italien, surajouté au faste monarchique, ne suffit pas pour éteindre en nous cette clarté maîtresse. Depuis les Valois jusqu'à nos jours, c'est une succession non interrompue de portraits, intimes ou d'apparat suivant les conditions du moment, mais presque toujours égale à elle-même. Aucun peuple ne pourrait en aligner une suite aussi longue et aussi soutenue. Même aux temps de décadence, nous y étions supérieurs : il est telle figure de la galerie Lacaze (celle qu'on a longtemps prise pour Mme Lenoir et attribuée à Chardin) qui peut soutenir la comparaison avec les plus

célèbres. Dans notre siècle, l'immortel Louis David lui a imprimé un tour nouveau et énergique. Ingres, qui vient après, lui doit ses succès les plus incontestés. Et, si le pinceau réaliste de ces deux maîtres a fléchi en passant dans les mains débiles de Flandrin, si de Flandrin à Cabanel la chute a été plus grave encore, il se rencontre çà et là, dans l'art libre et dans l'école de Rome, assez de vocations heureuses pour nous permettre de maintenir notre vieille prépondérance.

Nous avons parlé de M. Henner; il est de l'école de Rome. Qui n'en est pas, c'est Mlle Nélie Jacquemart. Son *Portrait de M. Dufaure* est aussi fortement rendu qu'intelligemment compris. Jamais encore Mlle Jacquemart n'avait atteint cette vigueur et cette netteté. Les mœurs du modèle sont exprimées, aussi bien que sa fonction sociale et son caractère. Ce n'est pas le ministre, ce n'est pas l'homme d'État qui est représenté, c'est l'avocat; et ainsi l'artiste a délaissé les côtés passagers pour s'attacher au seul élément durable : on ne saurait montrer plus de sagacité. M. Dufaure, en effet, est essentiellement avocat. Sa fortune publique, comme sa fortune privée, n'a pas d'autre source que sa profession, et, à la tribune des assemblées, il a valu ce qu'il valait au barreau. Terrible à l'attaque, son humeur grognonne se lit dans les replis de sa forte bouche et dans le mouvement boudeur de ses lèvres. La pose familière, la toilette sans correction, les mains triviales, sont autant de traits par où les habitudes se décèlent. En somme, excellente interprétation; œuvre de moraliste autant que de peintre. Deux seuls défauts d'exécution sont à relever : les cuisses imparfaitement modelées, le fond lie-de-vin qui nuit au relief du visage.

M. Manet a fait un portrait qui se compose comme un tableau, et qui exprime aussi par les traits saillants les mœurs du personnage représenté. Ce portrait, le *Bon bock*, a eu du succès et il le méritait. Jamais M. Manet n'a mieux peint. Sa couleur conserve son harmonie et son modelé prend une véritable puissance. Pourquoi

faut-il qu'il ait négligé à ce point ses extrémités? Les mains, étant en avant de la figure, devraient être logiquement d'un dessin plus serré que celle-ci. Pourquoi sont-elles si déplorablement lâchées? Avec le progrès que fait le goût contemporain, je ne vois que cette cause de querelle entre M. Manet et le public sérieux. Dût-il lui en coûter cher, il devrait s'efforcer bien vite de la faire disparaître.

Passons sans nous arrêter devant M. Cabanel: ce bourreau a saisi la superbe *Comtesse de M... A...*, un modèle digne de Rubens pour l'opulence des formes aussi bien que pour la qualité des chairs, et, sans pitié pour sa jeunesse, sans respect de sa beauté, il l'a enfermée dans un de ces contours maigres, dans une de ces peaux veules, lisses et froides, dont il a le lugubre secret: le spectacle d'une torture aussi imméritée donne le frisson.

Il n'y a plus qu'une voix, je pense, sur le *portrait de Mlle Croizette*, par M. Carolus Duran. C'est un contresens par la pensée, et un mauvais tableau par l'exécution. Tels sont les châtiments du charlatanisme en art: au premier jour, le public est étonné, subjugué, ébloui; à la réflexion, il revient, il cherche les raisons de son éblouissement, et est supris de ne trouver à l'analyse rien qui résiste. De là des mécomptes et une certaine rancune. Pourquoi un portrait équestre de Mlle Croizette? A-t-elle gagné des batailles comme Jeanne Darc? A-t-elle été portée comme Prim, dans les flots d'une révolution victorieuse en train de renverser une dynastie royale? ou bien simplement est-elle écuyère à l'Hippodrome et fait-elle sa profession du cheval? Ni l'un ni l'autre. Le peintre a juché son modèle sur un cheval, parce que c'était son caprice d'abord et qu'ensuite il y avait là un moyen d'attirer l'attention. Sa philosophie et son esthétique ne vont pas plus loin. Il n'imagine pas qu'on soit tenu de peindre les gens chez eux, dans leur milieu moral et, si l'on peut dire, dans leur atmosphère accoutumée. Il habille une comédienne du Théâtre-Français en amazone et la place au bord de la mer: c'est exactement comme s'il l'habil-

lait en Arabe et la campait sur un dromadaire en plein Sahara, comme s'il l'habillait en Indoue et la promenait sur un éléphant au bord du Gange. La disconvenance ou, — pour ne pas reculer devant le mot français, — l'inconvenance est la même. Voilà pour la conception, la partie la plus intellectuelle, la plus relevée de l'art du peintre. Quant à la facture, il faut bien reconnaître que si le visage, malgré ses ombres noires, est charmant, le bras droit ne tient pas à l'épaule, le jupon noir est maigrement drapé, le cheval est un mannequin sans vie ; et, comme d'ailleurs la perspective aérienne et la perspective linéaire sont également méconnues, comme la mer et le ciel ne sont pas plus modelés que la plage, l'ensemble fait placage sur le fond et donne tout à fait l'impression d'un papier peint. Après les portraits vulgaires, mais énergiques de l'an passé, je ne m'attendais pas à une pareille chute. Le peintre ne s'en relèvera pas, à moins de cesser de produire et de méditer pendant plusieurs années sur les conditions de son art. Le *Portrait de Jacques* n'est pas fait pour atténuer ce jugement sévère : on n'est jamais forcé de faire un tour de force en peinture ; mais quand on le tente et qu'on appelle le public à regarder, il faut réussir ; le succès seul justifie une fanfaronnade.

Ne craignez pas de préférer à ces images prétentieuses le charmant tableau des trois *Demoiselles P...*, de M. Dehodencq, ou bien la tête expressive de *Mlle L...*, par M. Paul Dubois. M. Dehodencq est un coloriste harmonieux, qui laisse ses modèles dans le milieu discret où ils vivent d'habitude, et M. Paul Dubois, — un sculpteur qui s'essaye à peindre, — apporte dans l'interprétation des physionomies une force de pensée inconnue aux improvisateurs. Nous arrêterons-nous devant ce portrait de Français ? Il n'est pas heureux. Signalons plutôt M. Jalabert et son *Portrait de la princesse S...*, traité avec un charme extrême dans le goût décoratif du xviiie siècle ; M. Bonnegrâce, qui s'est peint lui-même dans un sentiment un peu romantique, mais qui, dans le *Portrait de*

Mlle Cellier, a montré avec quel goût on peut disposer une dentelle ou modeler une main de femme ; M. Humbert, qui a fait de M. W. de L..., un portrait très ferme et très franc ; M. Amand Laroche, dont la fine exécution doit plaire aux natures féminines ; M. Cot, qui rachète par une jolie figure le succès de mauvais aloi que lui a valu son escarpolette ; enfin des nouveaux venus, M. Margottet, Mlle de Vomane, M. Ragot, d'autres encore, dont le public pourra reconnaître les sérieuses qualités quand l'administration voudra bien placer leurs toiles moins haut.

Je ne dirai qu'un mot de l'*Invasion* de M. Joseph Blanc, du *Satyre* de M. Bouguereau, des *Danaïdes* de M. Robert Fleury, du *Roland à Roncevaux* de M. Guesnet, de la *Vision* de M. Olivier Merson, du *Héros tueur de monstres* de M. Maillard, des tableaux de MM. Puvis de Chavannes, Jobbé-Duval, Henry Lévy, Thirion, Humbert, etc. Ce sont des exercices de rhétorique. L'Etat a beau encourager cette peinture, la subventionner, la médailler, la décorer : la société ne la reconnaît pas comme sienne et s'en désintéresse de plus en plus. Qu'un élève se façonne la main à ces arrangements périlleux et compliqués, c'est acceptable ; mais tout de même qu'un collégien entré dans la vie oublie ses compositions scolaires pour appliquer son esprit aux réalités pratiques de l'existence, tout de même l'apprenti devenu artiste doit transporter dans le domaine réel et appliquer à la vie ambiante la science d'exprimer qu'il a acquise dans ses études. Continuer, après l'Ecole des Beaux-Arts, à peindre des *Danaïdes*, des *Nymphes* ou des *Bacchanales*, c'est comme si, après le lycée, on prétendait écrire en grec ou en latin. Que notre éducation nous serve à donner à nos idées un tour plus hardi, une forme plus serrée, rien de mieux ; mais i est de première nécessité que nos idées soient nôtres, qu'elles répondent aux préoccupations de notre temps, qu'elles fassent partie intégrante du mouvement social qui nous emporte. Les idées de l'Ecole des Beaux-Arts sont des idées mortes, la langue qui les traduisait est une

langue trépassée. Une certaine convention a pu leur donner un instant de vie, mais cette convention elle-même a cessé d'être. Et c'est ce qui fait que cette prétendue peinture de style, qui, selon ses thuriféraires, résumerait les plus hautes notions de l'art, est à peine regardée de nos contemporains. Une société qui vit, c'est-à-dire qui travaille et qui pense, invente perpétuellement ses formes artistiques comme elle invente perpétuellement ses formes littéraires, morales ou juridiques. En d'autres termes, vivre c'est créer, et, en matière d'art, tout ce qui n'est pas création n'est pas vie, par conséquent reste nul et non avenu. Voulez-vous, par un exemple court, vous faire une idée de l'écart qui existe entre la peinture telle que l'État la préconise et la peinture telle que la Société actuelle la demande? Regardez le tableau de M. Joseph Blanc. Ce jeune élève de Rome a peint une *invasion* telle, qu'on pourrait la qualifier d'idéale. Il a généralisé les principaux traits qui signalent l'entrée d'un conquérant dans une ville prise d'assaut : des groupes de morts ou de mourants ; des soldats poursuivant les vieillards sans défense ou ravissant les femmes éplorées ; des enfants accroupis parmi les ruines ; des statues renversées ; et, dans cette scène de désolation, se dressant, comme le dieu du carnage, un empereur romain à cheval suivi de toute la cohorte de ses légionnaires. Rien n'est oublié. Mais c'est de l'horreur à froid, de l'horreur telle qu'on en fait en rhétorique, quand on n'a rien vu encore et qu'on connaît seulement les choses par les livres qu'on a lus. Maintenant rappelez vos souvenirs ; que ceux qui ont vu Strasbourg bombardé, Bazeilles en flammes, les villages dévastés, les maisons pillées, les francs-tireurs brûlés, les populations errantes ou mourant de faim sur place, évoquent les images qu'ils ont eues sous les yeux ; et puis qu'ils comparent! La page de l'élève de Rome devient une déclamation froide dont chaque phrase porte à faux. Composition, dessin, couleur, effet : il n'y a rien de juste, rien de vrai, rien qui approche de ce que vous avez ressenti, de l'émotion dont votre cœur est encore gonflé. D'où

vient cette infériorité radicale? De ce que la peinture est un art matériel et concret qui vit de faits et non d'allégories; de ce qu'un tableau est la représentation d'une chose vue sur nature complétée, si l'on veut, par l'imagination, élevée par elle à son maximum de puissance et de vérité, mais nullement d'une chose conçue d'après des livres ou même d'après d'autres tableaux. L'école de Rome a vécu de tout temps sur cette équivoque. Mais voilà que la société, éclairée à la fin, demande que l'équivoque cesse : l'école de Rome se rangera au vœu de la société ou périra.

La sculpture est toujours la partie solide et forte de notre art national. Ici on ne connaît pas les engouements de la mode, on ne sacrifie pas aux succès d'argent. On travaille, on réfléchit, on cherche le difficile moyen d'inscrire son originalité dans le marbre. Pas de surprise, pas d'imprévu. Tout vient avec le temps, et rien ne vient qu'avec lui : le talent, les récompenses, la gloire. Les improvisateurs sont inconnus et les corrupteurs n'ont pas place. Un Meissonier ou un Gérôme, cela ne se conçoit pas en sculpture. Aussi, quand on erre entre ces plates-bandes fleuries, quand on suit cette longue rangée de statues ou de bustes qui ont été si opiniâtrément voulus ou si longuement caressés, on se sent dans une atmosphère bienveillante et amie. L'esprit, que beaucoup de peinture laisse toujours agité, se calme, se détend. De ce peuple de créatures immobiles, muettes, qu'accompagne si bien la verdure des plantes, il se dégage je ne sais quelle impression d'austérité et de paix. Tant de travail accumulé radoucit, et ce n'est pas en juge, c'est en admirateur qu'on se promène.

Les belles statues sont en nombre. Une des plus charmantes est le *Premier miroir*, de M. Baujault. Ce premier miroir, vous l'avez deviné : c'est une eau claire dans laquelle la jeune fille, debout, nue, la tête penchée en avant, essaye de démêler son image. J'ai rarement vu une figure plus véritablement virginale. Une ligne élégante enveloppe les formes sveltes. Peut-être le visage est-il un peu trop travaillé, poussé un peu trop loin,

comme on dit en termes du métier. Mais ce n'est pas un reproche que je fais; l'objet est si chaste, si gracieux, qu'on ne s'arrêterait pas même à un défaut plus grave.

La *Jeune fille au bain*, de Mme Léon Bertaux. est tout l'opposé. Elle est grassouillette et un peu courte, si je ne m'abuse. Le visage n'a rien d'agréable et la libellule qui sert à justifier le mouvement de la tête semble un détail futile. Mais quelle chair! Comme ce corps est souple et ferme! On le dirait vivant. Regardez le sein, les bras, les cuisses; faites le tour : la figure se compose sans effort et de tous les côtés offre un aspect agréable. Il est difficile de se tenir aussi près de la nature et d'atteindre à cette puissance d'art.

Le *Secret d'en haut*, de M. Moulin, présente un peu plus de complication. Le sujet est à deux personnages : un Terme et un Mercure. Le Mercure glisse à l'oreille du Terme, dont la bouche se fend de rire, le récit de quelque gaudriole olympienne. Comme on le pense, le Terme n'est rien, et l'intérêt tout entier se rencontre sur le Mercure, représenté sous la forme d'un adolescent. Cette figure est vraiment de premier ordre. Elle honore le Salon. Si je faisais autre chose ici que de grouper des notes, je me plairais à en détailler la construction savante, à en montrer la finesse et la vigueur. Elle n'a contre elle qu'un point, c'est qu'elle est traitée un peu en bas-relief et n'a, pour ainsi dire, qu'un côté; mais la faute est au sujet, si faute il y a.

L'*Ève naissante* de M. Paul Dubois jaillit du sein de la création comme un jeune animal un peu étonné d'être au monde et de respirer. C'est un projet en plâtre. En passant du plâtre dans le marbre, la figure se purifiera : il y a çà et là des engorgements qui ne peuvent échapper à un praticien aussi exercé que l'auteur du *Saint-Jean-Baptiste*. Puisque je parle marbre, il faut saluer en passant la petite merveille due au ciseau de M. Franceschi. C'est une jeune fille qui en se réveillant étire ses bras et cambre ses reins dans une pose difficile à décrire, mais expliquée par la présence de deux tourterelles en

train de se caresser sur le bord de la chaise où l'enfant est assise. Il y a bien un peu de recherche dans l'idée et dans le mouvement. Mais cela admis, il est impossible de voir un plus joli corps et plus délicatement travaillé. Les mains, les bras, le torse, sont à l'avenant; l'ensemble, d'un charme exquis, s'arrange de la plus jolie façon du monde.

Une autre statue très remarquée, c'est la *Jeune fille* à la fontaine de M. Shœneverk; sa forme élégante et pure appelle le regard de tous les côtés, le motif retient par ses grâces poétiques. La *Galathée* de M. Perrault s'impose à l'attention par des qualités plus robustes : la simplicité de l'allure et la grandeur du geste. Citons encore le *Messager* de M. Victor Chappuy, vigoureuse figure, conduite avec soin et attentivement étudiée sur la nature, la *Bacchante* de M. Cougny, que son auteur a hardiment représentée buvant et montrant déjà les premières atteintes de l'ivresse; le *Printemps* de M. Truphème. où la force et la grâce s'unissent dans une excellente mesure; la *Suzanne* de M. Prouha, peu alarmée et dont l'air de tête dénote plus de hauteur que de surprise; la *Danseuse égyptienne* de M. Falguière, dont certaines parties bien modelées rachètent un vol de draperies bizarres et vraiment inexplicables; le *Mercure* de M. Ludovic Durand, bien composé et présentant de toutes parts des silhouettes heureuses; l'*Enfant jouant avec un oiseau* de M. Max Claudet, motif ingénieux et charmant, destiné à faire valoir des formes savamment étudiées; le *Chevrier* de M. Perrey, le *Patriotisme* de M. Power, etc.

Les groupes décoratifs sont également nombreux. Au premier rang, pour le caractère et la noblesse de l'aspect, il faut placer les deux belles compositions de M. Barrias, la *Religion* et la *Charité*, destinées à un monument funéraire. Le livret n'indique pas la destination de la *Source de poésie* de M. Guillaume, directeur de l'école des beaux-arts; mais, assise comme elle est, la main droite sur la lyre, tandis que de petits génies s'accrochent

à sa robe ou montent autour d'elle, j'imagine qu'elle ferait bien sur une fontaine. C'est sans doute aussi pour un monument de ce genre que M. Marcelin a exécuté dans le goût de la Renaissance son remarquable *Triomphe de Galathée*.

Comme toujours les bustes abondent, et il en est parmi eux de premier ordre. Le meilleur est incontestablement celui de l'archevêque Darboy, où, par l'étude attentive de la physionomie, la précision du modèle, l'air de vie enfermé dans la bouche et les prunelles, M. Guillaume a résumé toutes les qualités du genre.

Mais déjà l'intérêt que le public portait au Salon s'est ralenti. La révolution du 24 mai, en plaçant au pouvoir trois minorités coalisées contre la majorité vraie du pays, a ravivé les inquiétudes. Le ciel de la politique s'assombrit. L'attention se détourne des beaux-arts pour se reporter vers le grave problème de notre destinée. La distribution des médailles et la petite lutte qui s'en est suivie ont été le dernier regain de la curiosité. Dans quelques jours, personne n'ira plus au palais des Champs-Elysées, personne dans Paris et en France ne parlera plus d'art. Il est temps de prendre une résolution énergique et de clore cette revue déjà trop prolongée.

SALON DE 1874

I

Valeur du Salon. — Ce qui lui manque. — Ce qui manque à l'art français. — Chintreuil. — Corot. — de Neuville. — Bonvin. — Bonnat. — Munkacsy. — Henner. — Philippe Rousseau. — Vollon.

Le Salon de peinture n'est ni plus mauvais ni meilleur que son aîné. Il se tient dans une bonne moyenne de force. On y rencontre en nombre aussi grand que d'habitude, des tableaux excellents, signés de vieillards qui se maintiennent ou de jeunes hommes qui se perfectionnent. Mais, comme ensemble, il manque un peu de caractère. Ce qui fait défaut tout d'abord, c'est l'œuvre capitale, celle dont la portée intellectuelle s'impose, qui domine tous les dissentiments, force toutes les adhésions, et devient une date dans l'histoire de l'art : ni le *Christ en Croix* de Bonnat, ni le *Saint-Bruno* de Laurens, ni le *Charles-Quint* de Merino, ni le *Mont-de-*

Piété de Munkacsy, ni l'*Ecole des frères* de Bonvin, ni le *Combat sur une voie ferrée* de Neuville, ni le *Portrait* de Henner, ni la *Baigneuse* d'Amand Gautier, ni le *Coin de halle* de Vollon, ne sauraient avoir ce caractère. Ce qui lui fait défaut ensuite, c'est la direction, la tendance. On voit bien la multiplicité des efforts, mais on n'aperçoit pas vers quel but ils se prononcent, ni quel courant les entraine : il y a confusion et incertitude. Sans doute, la part qui revient aux anciennes écoles est singulièrement restreinte. L'éclectisme lui-même est mort; on le voit à la froideur des élucubrations de MM. Bouguereau et de Curzon. Mais l'école nationale est encore en quête des éléments essentiels qui doivent assurer son action sur l'avenir. Ce que les paysagistes ont réalisé dans leur domaine, les peintres de figures semblent impuissants même à le concevoir dans le leur. C'est bien l'image de la patrie française que m'apportent les compositions de Corot, de Daubigny, de Chintreuil, de Breton, de Lansyer, de Cock, de Bernier, de Lavieille, d'Auguin, de Guillemet, de Lépine, de tant d'autres charmants poëtes champêtres. Mais la société française, où est-elle ? Nos types, nos caractères, nos passions, nos mœurs, traduits dans ce langage élévé qui fait l'histoire, représentés dans les mille épisodes que le mouvement de la vie comporte, où sont-ils ? Les chroniques de MM. Gérôme et Berne-Bellecour ne sont pas tout notre passé; les cavaliers de M. Detaille et les fantassins de M. Dupray ne sont pas tout notre présent. Et puis pourquoi cette absence de la femme, admise seulement au portrait et dans les études de nu ? Pourquoi la femme ne joue-t-elle pas dans nos tableaux le rôle prépondérant qu'elle joue dans la vie et qu'elle jouait dans la grande peinture italienne, espagnole, flamande ? La civilisation qui porta jadis les Holbein, les Léonard, les Raphaël, les Velasquez, les Titien, les Rubens, différait-elle donc tellement de la nôtre, ou bien nos types se sont-ils dégradés, nos costumes se sont-ils appauvris ? Ni l'un ni l'autre. La femme est aussi belle et artistiquement aussi

bien vêtue qu'elle le fut jamais. Ce n'est pas elle qui manque au peintre, mais bien le peintre qui lui manque, comme il manque aux sujets qui mettraient en lumière sa merveilleuse et inépuisable beauté. D'où vient cette extraordinaire lacune? Le gouvernement consacre chaque année beaucoup d'argent à encourager des produits divers et souvent contradictoires : il troublerait moins les consciences et il ferait œuvre plus utile en offrant une récompense unique au tableau qui grouperait, avec force et style, dans une action réelle de naturelle grandeur, des hommes et des femmes de notre temps. Il marquerait ainsi nettement l'idéal à atteindre, et, inspirant une direction unique aux efforts épars qui se consument dans le vide, il aurait rendu à la France et à l'art un service inoubliable.

Ceci dit sans espoir de convertir personne au pouvoir, pénétrons au Salon.

C'était un usage autrefois consacré de saluer en entrant celui ou ceux des artistes que l'année avait vu mourir et dont la main glacée avait tout à coup défailli à l'œuvre interrompue. Quoi de plus saisissant que de rencontrer soudain, dans cette foire aux vivants qu'on appelle un Salon, une toile inachevée, sans signature, sur laquelle semblait flotter l'ombre d'un crêpe? On s'approchait religieusement, on contemplait le souvenir funèbre, on songeait au pauvre travailleur parti, et les bonnes paroles venaient d'elles-mêmes aux lèvres pour rendre une justice tardive au talent méconnu. Ainsi est mort Chintreuil, avant d'avoir goûté les suprêmes consolations de la gloire. Il est tombé en pleine production, au moment où le sort commençait à s'adoucir pour lui, et où sa réputation, franchissant le cercle étroit de l'amitié, entrait dans le domaine du grand public. Les trois petits paysages que nous avons ici de lui ne sont qu'une carte de visite posthume laissée aux promeneurs du Salon. Pour le connaître, pour l'admirer, il faut aller le voir à l'École des beaux-Arts, où une exposition de ses œuvres est depuis quelques jours ouverte. C'est là seule-

ment qu'on pourra se rendre compte du sentiment original et vif qu'il avait des choses, des effets généraux de nature qu'il traduisait d'un cœur si épris, dans une note si émue, avec un accent si particulier de sincérité et de franchise. Charmant artiste, dont le souvenir délicat et tendre me reporte aussitôt vers Corot, qui fut son maître en art comme en poésie.

Celui-là vit encore et ne connaît même pas le déclin. A soixante-dix-huit ans, il porte victorieusement le poids d'une vieillesse qui toujours verdoie et fleurit. Hier des amis, réunis à Argenteuil en une agape fraternelle, fêtaient avec lui sa *cinquantaine*, non pas l'anniversaire de son mariage (Corot est célibataire), mais l'anniversaire de ses fiançailles avec l'art. Il y a cinquante ans que ce doyen de nos peintres, mécontent des enseignements académiques, partait pour l'Italie afin d'y puiser directement à la source sacrée. Depuis ce temps, il a vu tomber l'école de la convention et renaître le goût de la nature vraie. Il a pris sa part de la révolution qui a préparé et constitué le paysage moderne. Il était de la glorieuse pléiade du début qui engagea si audacieusement le combat contre l'influence alors souveraine des Michalon et des Bertin, et il reste le dernier survivant parmi les vainqueurs de la fin. Devenu maître à son tour, il a vu passer dans son atelier plusieurs générations de jeunes hommes venus pour lui demander le secret d'être forts. « Soyez ému, leur disait-il, et communiquez votre émotion. » Que d'écailles il a fait tomber des yeux! que de mains il a déliées! que de cerveaux il a affranchis! Et le voilà toujours debout, toujours luttant, aussi jeune qu'il l'a jamais été. J'ai eu peur l'an passé que sa vue n'eût faibli. Il me semblait remarquer une certaine teinte bleuâtre sur ses toiles nouvelles, et je me rappelais les savantes dissertations de notre ami Georges Pouchet sur la rétine des vieillards. Aujourd'hui voyez le *Souvenir d'Arleux-du-Nord*, quel éclat! quelle vivacité! Et ce *Clair de Lune*? Avez-vous rencontré souvent des trouées plus profondes; des limpidités d'air, de ciel et d'eaux plus frissonnantes?

Ces bords embaumés respirent la volupté des nuits amoureuses. Une barque sur ce lac, et nous allons répéter en chœur les vers du plus inspiré de nos poètes !

Laissons là cette idylle. La foule nous pousse vers le *Combat sur une voie ferrée*, de M. de Neuville. Tout le monde a présent à l'esprit les *Dernières cartouches* de l'an passé. C'était un tableau d'intérieur prodigieusement animé et dramatique.

Celui-ci est un plein-air, avec une partie de paysage, mais non moins réussi. La voie ferrée coupe la toile en deux, horizontalement, de la gauche à la droite. Au-dessus et par-delà la voie sont les bois d'où les Prussiens font le coup de feu ; en avant et en contre-bas, s'étend le terrain d'où les Français s'élancent pour escalader le talus. Quelques-uns de nos soldats tombent frappés et dégringolent. D'autres rampant, s'aidant des genoux et des mains, arrivent sur la voie, officiers en tête. Au premier plan, des corps couchés à la renverse ou disposés çà et là montrent que le combat est meurtrier. Dans le fond, les hauteurs se couronnent de fumée et la canonnade continue. Ce qui est saisissant dans cette œuvre, c'est le naturel et la vie de toutes choses. On est en pleine action : cela se voit, cela se sent, et il n'y a pas un détail du tableau qui ne le crie. Aucune exagération d'ailleurs, ni dans les expressions, ni dans les attitudes. M. de Neuville est un esprit exact, qui cherche l'émotion dans la précision et la simplicité. Son tableau a la franchise d'un rapport militaire, Rien n'y est donné à la sentimentalité, à la déclamation. L'effet n'en est que plus puissant. Quant à l'exécution, elle est ce qu'elle doit être. Sans la dédaigner, puisqu'elle est indispensable en art, je m'attache toujours davantage aux qualités morales, l'intelligence vive d'un sujet et des moyens propres à le faire valoir. Néanmoins, je dois dire que M. de Neuville se tire de tout à merveille. Il a le cerveau net, l'œil clair, et la main tout à fait habile ; certains de ses hommes en mouvement ou de ses cadavres étendus présentent même des parties de dessins ou de coloris extrêmement remarquables. En résumé, le

Combat sur une voie ferrée forme un digne pendant aux *Dernières cartouches*, et ne comptera pas moins d'admirateurs. Il y a dans ces deux tableaux une façon de comprendre le soldat éminemment sympathique, parce qu'elle est éminemment française.

Reposons-nous de cette émotion patriotique devant une toile plus calme, plus douce à l'œil, qui n'aura certes pas le don d'attirer la foule, mais qui n'en doit pas moins être considérée comme de premier ordre. Je veux parler de l'*Ecole des Frères*, de Bonvin. Le sujet, on en conviendra, n'a rien d'intéressant. Il n'est ni neuf, ni original. Depuis le temps qu'il est dans le domaine public, il a peut-être été traité plusieurs milliers de fois. Mais qu'importe? En art, la nouveauté du sujet est peu de chose; c'est la façon de comprendre et d'interpréter qui est tout. Regardez ces petits enfants rangés, ce maître debout, les écriteaux qui tapissent les murs, le jour qui éclaire la salle, l'attitude et la physionomie non-seulement des êtres vivants, mais encore, mais surtout des objets inanimés : eh bien! vous avez là un tableau dans le sens complet et absolu du mot. C'est une idée picturale exprimée avec les moyens de la peinture et admirablement exprimée. Il est impossible d'être plus juste et plus simple. Tout se tient dans la petite composition, tout s'enchaîne, tout concourt à l'expression, c'est-à-dire au développement d'une unité matérielle et morale, dont le sens est visible et dont l'harmonie s'impose. L'art ne peut pas aller au delà. Il peut faire autre chose, d'autres écoles; mais, l'école de Bonvin, il ne peut la faire ni autrement ni mieux. Quand ce grand artiste sera-t-il connu et apprécié du public comme il l'est aujourd'hui des amateurs?

Le *Christ* de Bonnat, commandé pour une des salles du palais de Justice, à Paris, soulève des objections nombreuses. L'auteur a dépensé à le modeler tout son savoir et toute son énergie, c'est vrai. Il a produit une anatomie puissante et comme il en a été peu fait depuis longtemps, c'est encore vrai. Mais tout ce déploiement

de force brutale était-il bien nécessaire? Est-ce comme *écorché* ou comme symbole moral que le Christ a de la valeur? Ici encore on peut saisir l'infrangible lien qui unit le fond à la forme, l'idée à l'expression. M. Bonnat croyait ne montrer que son habileté; il a fait un contresens. Il avait à représenter un personnage qui, pour ceux qui y croient, signifie douceur, pardon, désintéressement, sacrifice, toutes les vertus, toutes les noblesses, toutes les distinctions : il a peint un lutteur de foire, solide et bien musclé. Il a pris plaisir à faire saillir ses biceps, à arrondir ses nodosités, à faire courir sous la peau le réseau de ses veines gonflées. Il lui a dessiné des varices. Un peu plus, il lui eût donné des oignons et des cors. Assurément ce Christ-là remporterait des succès de mainplate dans la troupe de Marseille jeune et pourrait au besoin ceinturer le terrible Bonnet-Lebœuf; mais on se le représente difficilement, mourant pour l'humanité au sommet du Calvaire. Quant aux scélérats qui seront admis à le contempler dans la salle des assises, ils seront bien étonnés, ils se demanderont tout bas par suite de quelle révolution inattendue c'est le mauvais larron maintenant qui remplace le fils de Marie sur l'arbre de la croix?

La *Baigneuse* d'Amand Gautier, représentée au moment où, surprise au bain, elle s'enfuit sous des arbres, aura certainement des visiteurs. Le tableau n'est peut-être pas suffisamment penché, mais en s'y arrêtant un peu, il est facile de se rendre compte des qualités éminentes que l'auteur y a déployées. M. Amand Gautier n'a pas une réputation à la hauteur de son talent. Cela tient principalement aux absences prolongées qu'il a faites. Mais il n'est aucun amateur qui n'ait gardé souvenir de ses *Folles de la Salpêtrière*, de sa *Promenade des frères*, de son *Couvent de religieuses*, et d'autres œuvres non moins importantes qu'il est inutile de rappeler. A un sentiment très vif et très particulier de la nature, M. Amand Gautier joint une science complète des moyens de son art. Loin de se cantonner dans une spé-

cialité, il s'est efforcé sans cesse d'élargir le champ de son observation, et il traite avec la même réussite tout ce qui tombe dans l'orbe du regard, c'est-à-dire tout ce qui est matière à tableaux. Son envoi de cette année, composé d'une *Baigneuse* et d'un *Portrait*, est excellent, et attirera, nous n'en doutons pas, l'attention du public. A cette originalité de conception et à cette exécution vigoureuse, on reconnaîtra un artiste d'élite et quelque chose d'analogue à l'art que les grands maîtres ont pratiqué dans tous les temps.

Des deux tableaux du hongrois Munkacsy, celui que je préfère est le *Mont-de-Piété*, où l'abus du noir est moins sensible que dans les *Rôdeurs de nuit*. La composition sent un peu l'arrangement, l'auteur s'étant préoccupé de réunir en un même groupe les différentes variétés de misères sociales qui ont recours à l'emprunt sur gages. Elles sont toutes là représentées, en effet, depuis la cocotte en robe de soie qui prodigue l'argent du vice, jusqu'à la ménagère pauvre qui économise sur le nécessaire; depuis le joueur nocturne qu'un dernier coup de carte a décavé, jusqu'à l'apprenti viveur qui veut se payer le luxe d'une fantaisie au bal. Quelques-uns de ces types sont saisis et rendus avec une puissance de vérité incomparable : telle est la vieille femme nu-tête, debout, et qui attend son tour, rigidement enveloppée dans les plis droits de son châle. C'est un morceau achevé en son genre, et qui, comme un sonnet réussi, vaut tout un long poème de douleur. Deux reproches peuvent être faits à l'auteur du *Mont-de-Piété*. Au point de vue moral, il se préoccupe un peu trop de Knauss; au point de vue matériel, un peu trop de Ribot. Cela donne à son art je ne sais quoi de vieillot, et un air d'imitation qui en fait comme un art de seconde main. Or, quand on est tout jeune comme l'est M. Munkacsy, qu'on a été ouvrier, qu'on s'est élevé soi-même par le travail à la situation d'artiste, on a fait preuve d'une force native qui implique l'originalité. Que son originalité sorte donc et se déclare! Nous n'avons que faire d'un continuateur de l'Allemand

Knauss ou de l'espagnol Ribot. Ce que nous voulons, c'est que l'artiste qui s'est révélé la première fois dans la page touchante intitulée le *Prisonnier*, qui depuis s'est affirmé dans des œuvres où une si grande distinction de coloris sert de si remarquables facultés d'observation, entre chez nous sans se réclamer de personne. Plus il sera personnel, plus il se montrera dans la franchise et la fermeté de sa nature propre, — plus il conquerra vite son droit de cité parmi nous.

Nous errons dans le Salon à la recherche des belles choses : il ne faut pas passer devant le portrait d'Henner sans saluer. C'est là la femme telle qu'on la rêve. Ni recherches, ni préciosité, ni minauderies. Rien pour distraire l'œil ou pour l'égarer. Et la pose est si juste, le mouvement si naturel, le travail des étoffes si souple et si sûr, que vous vous laissez prendre à cette distinction parfaite. Velours de Pérignon, dentelles de Dubufe, ors de Carolus Duran, que me voulez-vous ? Ici nous avons la vérité et la vie, sans aucun de vos charlatanismes. On discute quelquefois sur le portrait de femme et les caractères divers qu'il peut affecter. On ne peut nier qu'il y ait des portraits d'apparat, faits pour le dehors ; des portraits intimes, faits pour la maison ; des portraits plus intimes encore, faits pour le boudoir. Ainsi le public, le mari et l'amant sont servis chacun à ses souhaits. Eh bien ! de ces trois façons de faire, M. Henner a choisi la plus difficile. Esprit méditatif et chaste, il a consacré son art au culte de la patrie et à l'amour de la famille. M. Henner ne fait le portrait, ni pour la rue, ni pour l'alcôve : il le fait pour le salon. Il peint pour le mari, surtout pour le mari qui aime. C'est une originalité en notre temps et non l'une des moins piquantes.

Il a été dit que la *Fête-Dieu*, de Philippe Rousseau, serait la meilleure nature morte du Salon, si Vollon n'avait envoyé son *Coin de halle*. Et cela est vrai. Il faut regarder ces deux excellentes toiles. Dans la nature morte, on le sait, il n'y a d'intéressant que la facture. La composition du tableau, c'est-à-dire la disposition des

parties, a sans doute son importance, mais elle est peu de chose en comparaison de l'exécution. Les objets à traduire étant inertes, indifférents par eux-mêmes au sentiment ou à l'idée, c'est par le rendu qu'ils acquerront le pouvoir d'intéresser, qu'ils vivront en quelque sorte ; c'est donc l'énergie du rendu qui fait toute la valeur des œuvres de ce genre. Or considérez l'une après l'autre les deux œuvres que nous nous avisons de comparer. Toutes deux ont des qualités et des qualités de premier ordre. La *Fête-Dieu* est charmante de finesse et d'habileté. Mais dans le *Coin de halle*, ce semble, il y a plus de véritable maîtrise. Quels poissons ! Voyez cela de près, examinez ce faire. Regardez comme la pâte est simple et combien est juste le coup de brosse qui, d'une seule traînée, donne à la fois le ton et le mouvement à la surface. C'est le poisson même, tel qu'il vient de sortir tout à l'heure de la profonde mer ; il agonise, couché sur un lit humide de varech et de coquilles brisées, tandis que son enveloppe transparente laisse voir les zébrures de son dos noir et la nacre laiteuse de son ventre. Les connaisseurs se pâment d'admiration devant cette largeur et cette simplicité de métier. Ils ont raison : il n'y a rien de plus séduisant, dans l'art du peintre, que le don et la science de la couleur.

II

Jean-Paul Laurens. — Jules Breton. — Detaille. — Dupray. — Humbert. — Henri Levy. — Olivier Merson. — Feyen-Perrin. — Daubigny. — Alma-Tadema, Dantan, Desgoffes. — Carolus Duran.

Le *Saint Bruno* de M. Jean-Paul Laurens marque un des plus puissants efforts que la peinture ait faits cette année. Et il ne s'agit pas de l'entendre au sens où nous

le disions du *Christ* de Bonnat. Le *Christ* de Bonnat est une nature morte, conçue et exécutée au point de vue exclusif du rendu brutal : le *Saint Bruno* de M. Laurens se présente à nous avec l'intensité de pensée qui distingue les œuvres réfléchies ; l'intelligence n'y a pas moins de part que la main.

L'intelligence! nous ne pouvons plus tarder à le dire, c'est la faculté qui manque au salon de 1874. On s'occupe trop du rendu matériel des objets, pas assez de ce qui donne l'âme et la grandeur aux œuvres. Etablir une scène, en disposer les parties, attribuer à chaque figure le caractère qui convient, lui faire exprimer la passion ou le sentiment qui est dans son rôle, procurer enfin l'unité morale du tableau par une forte discipline du dessin et de la couleur, c'est une recherche qui devient de plus en plus rare. On ne sait pas concevoir. Devant le spectacle des choses, il semble que les cellules cérébrales soient devenues inertes. Si l'on racontait simplement au public le sujet de chaque toile exposée, la France serait épouvantée de la stérilité ou de la frivolité des neuf dixièmes de ses peintres. La vie humaine, cette source éternellement féconde où les esprits créateurs ont de tout temps puisé les éléments de leur élaboration, il semble qu'elle soit tarie ou masquée. On passe à côté d'elle sans la voir, et l'on court à la chronique, à l'anecdote, à la mythologie, à la légende, au néant. L'invention faisant défaut, l'exécution en profite : elle surabonde. Large ou mesquine, vigoureuse ou lâchée, bonne ou mauvaise, c'est elle qui tient lieu du reste. Elle occupe toute la place. On y fait des catégories, on y crée des domaines, on y installe des querelles d'école. La tache colorante est devenue un drapeau, l'impression a ses martyrs, et si quelqu'un tout à l'heure ne prend pas la défense de l'ombre, le clair-obscur menace d'être relégué au rang des vieilles erreurs. Le byzantinisme dans les questions de moyens, voilà la caractéristique du temps présent. Fantômes, direz-vous. Fantômes, soit ; mais ils obsèdent la raison. Pour moi, j'étouffe dans cet horizon restreint. Une observation attentive des passions humai-

nes me va mieux qu'une figuration de choses inanimées ; un beau et savant sentiment de la nature me va mieux qu'une impression informe ou une copie servile. Par moments, il me prend l'envie de me remuer comme Encelade et de secouer le poids de cette matérialité terre à terre dont on nous écrase.

M. Jean-Paul Laurens réfléchit, médite, combine, et, tout en se tenant rigoureusement dans la réalité sans laquelle l'art n'existerait pas, nous fait sentir, à travers son œuvre, la confraternité d'un esprit qui pense. Le sujet qu'il a choisi est emprunté à la légende monastique. Mais, s'il est ancien, il ne l'est que par le costume et les personnages. Les caractères qu'il oppose, les sentiments qu'il met en jeu, sont de tous les temps. Ils sont pris dans l'humanité courante. Le patriotisme d'un Hippocrate, le désintéressement d'un saint Bruno, ce sont là des faits moraux qui n'ont pas de date. Précisément parce qu'ils viennent de loin, ils sont admirables pour symboliser les faits analogues que nous voyons se produire sous nos yeux avec d'autres noms et dans des conditions différentes. La permanence de leur actualité nous les rend immédiatement saisissables. Aussi comme nous sommes frappés par le geste du saint ! Quelle grandeur et quelle vérité ! Il est là debout, sur le seuil du couvent. Les deux bras étendus, il ramène les mains comme pour repousser jusqu'à la vue des trésors qu'on lui apporte. Nous prenons fait et cause pour sa dignité offensée ; notre cœur est blessé comme le sien par l'étalage des trésors déposés sur les marches. Nous sentons que nous nous tiendrions ainsi, dans une circonstance analogue. Nous aurions la même attitude, nous formulerions notre refus par le même mouvement de bras, car il n'y a pas deux gestes, deux expressions pour le même sentiment. Entrés de prime saut dans l'idée de l'artiste, nous contemplons avec un intérêt plus vif la scène mâle et simple dont il nous fait les spectateurs. Les parties en sont disposées avec une convenance parfaite. Il n'y a rien à dire au groupe des moines accourus sur le seuil avec leur chef, rien à dire au groupe des

messagers empressés à déballer leurs richesses. Le site est pittoresque. Le couvent, d'une architecture sévère, se détache sur un fond de montagnes au-dessus desquelles vibre le ciel bleu des Calabres. L'exécution, attentive et vigoureuse, a tout le relief de la réalité. Mais elle ne préoccupe pas, elle n'accapare pas seule l'attention. Au contraire, en présence de cette action rare et belle, qui a pour témoins des horizons sauvages, pour acteurs un moine austère et quelques barbares surpris, une haute pensée se dégage ; c'est que l'intelligence domine toujours la matière, c'est que celui-là est bien fort, dont l'âme est inaccessible aux séductions de la fortune et qui à toutes les tentatives de la corruption peut répondre : « Gardez vos présents, je n'en veux pas : mon désintéressement, c'est ma liberté. »

Une œuvre qui porte également l'empreinte des méditations fortes, c'est l'unique tableau qu'expose M. Jules Breton. La donnée en est d'une simplicité franche et d'une poésie naturelle pleine de saveur. Rien qu'un personnage et la mer. Le personnage est une jeune fille, une bergère, comme paraît l'indiquer la quenouille qui repose auprès d'elle. Depuis le matin sans doute, elle errait le long de la côte, tout en tournant son fuseau. Le bruissement du flot qui déferle, le sifflement du vent dans les roches, le vol des goëlands dans l'espace, la grève et sa guipure d'écume, le jaillissement lointain des embruns, les barques qui passent, s'enfoncent et disparaissent à l'horizon, tout ce magnifique spectacle de la vie marine l'a peu à peu envahie. Son activité vaincue a succombé à l'énervement. Agitée de rêves vagues et oppressée de la grande mélancolie des choses, elle a jeté son écheveau ; et maintenant, couchée à plat ventre, elle regarde dans le vide. Son jeune corps abrité de vêtements rustiques, se modèle avec une vigueur extrême sur l'horizontalité de la falaise. A quoi pense-t-elle ? pense-t-elle même ? Vous pouvez agiter le problème et reconstruire à votre gré les idées qui la viennent assaillir. Présentée de dos et vue en raccourci, son profil perdu ne

vous enseignera rien. Car, ce que l'auteur a voulu, ce n'est pas limiter votre pensée en l'enchainant à la pensée de cette créature abimée au néant; c'est vous donner une sensation de la nature sauvage, c'est vous souffler à la face une vivifiante bouffée d'air salin, c'est vous rappeler que plus d'une fois vous-même vous fûtes terrassé par la contemplation de l'infini, et, après cela, vous laisser libre de rêver ou de concevoir.

Indépendamment du *Combat sur une voie ferrée*, le chef-d'œuvre militaire de l'année, il y a au Salon quelques tableaux de bataille qui sont beaucoup regardés, ceux de MM. Detaille et Dupray entre autres.

M. Detaille a représenté la *Charge du régiment de cuirassiers* dans le village de Morsbronn, à la journée de Reichschoffen. Comme exécution, c'est moins franc que le tableau de M. de Neuville, et, comme conception, cela soulève quelques doutes. Est-il possible d'admettre qu'un régiment, lancé à fond de train dans une rue de village, s'arrête court devant une échelle qui barre la voie en travers? Comment! un si mince obstacle pour une aussi grande force! Cela est bien invraisemblable. Il est bien invraisemblable également que, dans cette masse de fer qui se rue, des cavaliers aient le loisir et la possibilité de répondre aux quelques coups de feu qui partent des fenêtres. Il me semble que c'est contradictoire avec l'idée qu'on se fait des charges de cavalerie. Quoi qu'il en soit, si le pittoresque échelonnement des casques qui s'avancent du fond nous amuse, l'épisode des premiers plans nous laisse absolument froids. La faute en est aussi à l'exécution, qui est habile, mais petite et sans chaleur. Cette émotion que M. Detaille n'a pas eue, il est tout naturel qu'il n'ait pas pu nous la communiquer.

M. Dupray connait le soldat et le peint vivement. Sa *Visite aux avant-posts*, où il nous montre le général Ducrot et l'amiral La Roncière le Nourry à la Croix-de-Flandres, en décembre 1870, a le défaut d'être éparpillée et de contenir plusieurs tableaux en un seul. Le groupe des généraux, le fiacre amené par les marins, les

chevaux sellés de l'état-major, le coup de vent qui souffle dans les capotes, tout cela est fin et spirituel. On se demande seulement si c'est de la satire ou de l'observation. Faire de la comédie avec le siège de Paris, ce n'était peut-être pas absolument le cas.

Il ne semble pas que MM. Humbert et Henri Lévy, sur qui on avait fondé tant d'espérances naguère, soient en progrès. Le tableau de M. Humbert, la *Vierge*, *l'Enfant Jésus et Saint Jean-Baptiste*, a été emprunté dans toutes ses parties : la disposition générale vient des primitifs Italiens, les têtes d'enfants sont de Raphaël, la tête de la Vierge est de je ne sais qui.

Ce qui est bien à M. Humbert, c'est son coloris de convention. Le *Sarpédon* de M. Henri Lévy, n'est guère plus personnel. Les figures sont groupées suivant un patron connu et formidablement démodé. L'aspect général est grêle et maladif. Ce n'est plus de la force et ce n'est pas de la grâce. Nous sommes loin du *Jésus au tombeau* de l'an passé.

Un artiste qui est en progrès et qui, chaque année se rapproche un peu plus du premier rang, c'est M. Feyen-Perrin. Ici encore nous rencontrons, étroitement unies dans un même effort, la réflexion et la conscience.

Des trois tableaux que M. Feyen-Perrin a envoyés au Salon, l'un, le *Docteur L...*, est un excellent portrait, très franc de pose et d'expression ; l'autre, *Retour de la Pêche aux Huîtres*, représente un défilé extrêmement pittoresque, qui se reproduit à chaque grande marée dans nos pêcheries bretonnes ; le troisième enfin, qui s'intitule : *Dans la Rosée* et ne contient qu'une figure, doit être considéré comme une des œuvres les plus remarquables du Salon. *Dans la Rosée*, représente une jeune femme, au sein d'un paysage légèrement estompé dans la vapeur matinale. Elle est vêtue d'une robe d'alpaga noir dont le jour lustre la surface. Sa tête nue s'encadre dans une magnifique chevelure brune, dont quelques folles mèches, voltigeant autour du front, dérangent agréablement la régularité. Les bras le long du corps et

les deux mains rejointes, elle regarde le spectateur dans une attitude de trois-quart d'un naturel parfait. La tête et les mains sont modelées avec un soin qui ne laisse rien à reprendre. La poitrine se soulève, les lèvres sont vivantes. La personne entière respire je ne sais quelle grâce sentimentale et quelle poétique fraîcheur. Il est impossible de ne pas s'arrêter devant cette toile, et, quand on l'a vue, de ne point y revenir. Elle a un charme pénétrant qui la fait paraître meilleure à mesure qu'on la voit davantage. C'est, pour tout dire, une œuvre de grand goût, marquée au coin de la plus rare distinction.

Les paysages de Daubigny sont particulièrement beaux cette année. Tous les deux ont cette grandeur sévère qui caractérise la manière de l'artiste. Quoique la *Maison de la Mère Bazot à Valmondois* ne le cède en rien aux *Champs du mois de juin*, quelques personnes préféreront ce dernier, qui possède, en effet, des notes plus éclatantes et plus gaies. Messidor a mûri la plaine. Les champs se déroulent bariolés par les cultures diverses et semblent, dans leur bigarrure, un manteau de roulier étendu. Aux premiers plans, les rouges coquelicots s'épanouissent en longues traînées de pourpre. Plus loin, les travailleurs sont à l'ouvrage. L'herbe a glissé sous la faux; les rateaux fonctionnent, les meules de foin se dressent et s'alignent. Plus loin encore, le terrain se relève, monte en talus, découvre de nouvelles cultures et de nouvelles moissons; puis reprend vers le fond, son mouvement horizontal. Au dessus s'étend un ciel superbe, dans lequel la lune esquisse la silhouette d'un croissant vague et qui se colore à l'occident de tons légèrement violets. Rien ne ressemble plus à notre pays que cette plaine productive et rien ne donne plus l'idée de nos ressources que cette apologie de l'agriculture. Vanter la fécondité de la terre française après nos cinq milliards payés, c'est un trait de patriotisme. Ceux à qui l'on s'adresse en prendront ce qu'ils voudront; nous, nous y puiserons une pensée de réconfort et d'encouragement. Il y a des gens qui reprochent à Daubigny de ne point

assez finir ses toiles. Combien de tableaux finis pourtant qui ne sont pas encore commencés !

Les résurrections archaïques de M. Alma-Tadema attirent toujours leur public de curieux. En somme cet élève de Leys n'est qu'un peintre de nature morte. Dans ses compositions, la figure humaine joue le rôle subalterne ; elle est écrasée par le pavé, par les stucs, par les objets en marbre ou en bronze. Regardez la toile intitulée *Portraits commandés* : les personnages disparaissent sous l'encombrement du mobilier et des œuvres d'art. On les cherche; c'est à peine si, après avoir admiré la justesse de ton des statues, on parvient à les démêler. Ce qui caractérise M. Alma-Tadema, c'est, avec ses belles qualités d'exécution, la date propre de son bric-à-brac. Ce n'est pas du bibelot moderne, c'est de l'ancien et quelquefois du plus ancien. On se rappelle qu'à diverses reprises, il nous a fait voir des intérieurs égyptiens du temps de la dix-neuvième dynastie. Aujourd'hui il y met plus de modération et nous introduit chez un marchand de curiosités romain ou grec. C'est autant de siècles que nous gagnons. On tient cette archéologie pour très savante. Je n'en conteste pas la valeur, mais j'aimerais mieux des sentiments et des idées; cela serait plus sympathique et ne nous sortirait pas de l'humanité.

Un débutant qui n'a pas le talent de M. Alma-Tadema, mais qui a de la naïveté dans l'esprit et partant du charme, mérite d'être cité après l'artiste belge. C'est M. Dantan, élève de Pils, lequel a exposé un *Moine sculptant un Christ en bois*. Regardez cette toile ; elle se recommande à votre attention. Le tableau est mal composé sans doute. Il a le tort de ne commencer et de ne finir nulle part. Le moine à son tour est plaqué sur un fond que le jeune peintre n'a pas su mettre au plan juste. Mais le Christ en bois, mais la statuette de la Vierge qui est au mur, mais divers autres détails sont traités avec une sûreté de main qui étonne et qui fait concevoir la meilleure idée de l'avenir de ce jeune homme, le jour où il voudra bien se mettre à penser.

M. Desgoffes entend autrement la représentation des objets inanimés. C'est un antiquaire comme M. Alma-Tadema, mais il ne sort pas des temps modernes. Les deux tableaux de *cristaux* et de *porcelaines* qu'il expose sont tirés de collections particulières. Ce sont des amateurs qui ont éprouvé le besoin de faire faire le portrait de certaines de leurs pièces. On connaît la manière de l'artiste. Il est aujourd'hui ce qu'il était hier. Il a atteint du premier coup cette perfection qui est le comble de l'insipidité. Il vivrait cent mille ans qu'il ne changerait pas. Il lèche, il surlèche, il pourlèche, il figniole, le tout avec tant de patience et de labeur que la touche, cette marque de la personnalité, disparaît.

Il est impossible de savoir comment c'est fait. Aucune exécution n'est plus lisse, plus vernissée, plus désagréable et irritante. Elle l'emporte même, comme sécheresse et ennui, sur celle de Gérôme, dont pourtant on peut admirer dans ce Salon trois beaux dessus de tabatière.

La vogue de M. Carolus Duran survivra-t-elle à ce Salon? C'est une question qu'il est permis de se poser, quand on examine attentivement les trois tableaux envoyés par cet artiste. Dans ce singulier talent, tout est d'aspect et de superficie : au-dessous, il n'y a rien. Aussi l'examen prolongé lui est funeste. Regardez le *Portrait de M^{me} la comtesse de R...* Au premier abord, c'est séduisant par l'éclat et la vivacité du coloris. Mais, à l'analyse, rien ne tient : le portrait fond sous l'œil et s'évanouit. La tête d'abord disparaît. Elle est sèche et n'a ni la grâce, ni la finesse du modèle. Elle s'élève durement, rigidement sur le cou, comme s'il y avait ankylose ou torticolis. Le visage est écrasé par les ramages en applique, qui ornent le dossier du fauteuil. La grande tache de lumière, qui part de l'épaule gauche et s'étend jusqu'aux seins, supprime le modelé de la poitrine. De l'épaule aux mains qui sont assez bien traitées, il est impossible de discerner le dessin des bras et même de le supposer. Puis quand nous arrivons à l'avant-bras, nous

trouvons un raccourci qui est une monstruosité. Remarquez encore les ors du fauteuil : ce n'est pas du bois, c'est du velours doré. Le portrait de la petite fille a des qualités et des défauts analogues. Tout de suite elle plaît. On aperçoit une jolie tache rose et noire qui attire l'œil ; on s'approche : pas de construction, rien sous la robe, le cou est absent et la tête mal attachée, les jambes sont en même temps et trop courtes et trop minces. Quant à la fameuse femme nue, *Dans la rosée*, il serait mieux de n'en pas parler. Ce n'est point une femme marchant librement dans le paysage, entre la double verdure de la prairie et des arbres, sous le reflet des colorations qui l'entourent. C'est une académie dessinée d'après le plâtre, peinte dans l'atelier d'après le modèle, et à laquelle on a accolé plus tard un fond exécuté sur nature. Il n'y a aucun rapport entre la figure et le milieu ambiant, dans lequel elle est censée respirer et agir. Nulle teinte verdâtre sur les chairs, ni celle qui monte du gazon, ni celle qui descend du feuillage. Pourtant, pour un coloriste, c'était là tout le problème : peindre une femme réelle et vivante, en plein air, et montrer par l'application ce que le corps humain donne et emprunte à la fois aux objets qui l'environnent ! M. Carolus Duran a esquivé toutes les difficultés et par suite supprimé tout l'intérêt de son sujet. Sa figure rose et blanche étonne au premier moment par un semblant de hardiesse. Mais vous ne l'avez pas plutôt considérée que les objections se dressent en foule dans votre esprit ; et, après examen consciencieux, vous êtes obligé d'aboutir à cette conclusion, qui n'est autre chose que la définition même du talent de M. Carolus Duran : beaucoup d'aplomb à la surface, et, au fond, une irrémédiable faiblesse.

III

Fromentin. — De Knyff. — Rosales. — Merino. — Mesdag. — Matejko. — Machard. — Pasini. — Français. — Ribot. —

Manet. — Paysages. — Marines. — Animaux. — Fleurs et fruits. — Tableaux de genre. — Portraits.

Malgré la brièveté de nos développements, nous n'avons pas épuisé les tableaux importants du Salon. J'en aperçois d'ici qui se plaignent d'avoir été passés sous silence et qui réclament. L'impartiale justice commande qu'on les écoute et qu'on les rétablisse au rang de leur mérite.

Je ne dis pas cela pour les *Portraits* de M. Cabanel, qui pourraient fort bien être omis sans aucun préjudice pour l'art. Je le dis pour les *Souvenirs d'Algérie*, de M. Fromentin, qui ont l'éclat et la vivacité des beaux temps de l'auteur; — pour le *Soleil couchant*, de M. de Knyff, qui, avec ses rochers éclairés, l'étendue de ses flots assombris, le vapeur attardé qui déroule à l'horizon son panache de fumée, produit la plus grande impression de mer qu'on puisse ressentir; — pour la *Mort de Lucrèce*, de M. Rosales, le peintre madrilène aujourd'hui défunt, dont la composition sort si violemment et si heureusement des cadres de convention adoptés par notre école; — pour la *Main de Charles-Quint*, de M. Merino, dont l'accent est si vigoureux, l'effet si original et si saisissant; — pour la *Mer du Nord*, de M. Mesdag, qui, sous l'éperon de la tempête, bondit et tournoie à terrifier les cœurs timides; — pour l'*Étienne Bathori*, de M. Matejko, où l'abus des costumes, des tentes, des plumes, des lances, des boucliers et des étendards, peut bien diminuer les personnages, mais ne parvient pas à détruire la grandeur de la scène; — pour la *Selené*, de M. Machard, apparition si blonde et si aérienne, que l'on ne conçoit pas une autre figure pour symboliser la reine des nuits, « la souveraine déesse à l'arc divin, qui, montant lentement dans le ciel étoilé, répand autour d'elle la clarté blanche... »; — pour le *Derviche mendiant*, de M. Pasini, où l'architecture et l'homme, mêlés ensemble, offrent un si beau caractère; — pour la *Source*, de M. Français, trop académique comme toujours, mais bien intéressante par ses feuillages tendres et ses trans-

parences d'ombre amoureusement étudiées ; — pour la *Lecture*, de M. Ribot, où la délicatesse des clairs résiste aux noirs familiers à l'artiste ; — enfin, puisque j'énumère et que rien ne doit être oublié, pour le *Chemin de fer*, de M. Manet, si puissant de lumière, si distingué de ton, et où un profil perdu gracieusement indiqué, une robe de toile bleue modelée avec ampleur, me font passer sur l'inachevé des figures et des mains.

Ces œuvres, jointes à celles que j'ai antérieurement décrites, sont toutes dignes d'examen. Même quand on n'en approuve ni le caractère, ni la tendance, elles sollicitent l'attention parce qu'elles sont elles-mêmes le produit de l'étude. Ce sont elles et non les autres qui résument les forces vives de notre art et qui marquent le chemin où nous sommes engagés. Elles font contre-poids aux œuvres écœurantes de l'école opposée, l'école de la petite bête ou du cheveu coupé en quatre. Elles nous consolent des Berne-Bellecour, des Vibert, des Worms, des Cortazzo, des Ferrandis, des Guès, des Lesrel, des Melida, des Nittis, des Pallière, des Viry, des Pascutti, de tous les Espagnols, de tous les ficeleurs, de tous les rapetasseurs d'anecdotes, qui forment la triple queue de Gérôme, de Zamacoïs et de Toulmouche : queue lamentable, à laquelle rien ne peut être comparé et qui est inférieure à toutes les queues historiques connues, depuis celle des petits Hollandais du XVIIe siècle, jusqu'à celle des petits Français du XVIIIe ; queue épanouie pourtant, et touffue, et florissante, qui, grâce à la complicité des marchands, des gommeux et des filles, grandit au ciel de notre art comme une queue de comète de plus en plus visible. Ils ont de l'esprit, disent les admirateurs. L'esprit, voilà bien une belle affaire en peinture ! Est-ce que Raphaël avait de l'esprit ? Est-ce que Véronèse, Titien, Rembrandt, Velasquez, avaient de l'esprit ? Ils avaient la raison, l'intelligence, le savoir, une conception supérieure de la nature ou un don particulier d'être ému. Quant à l'esprit, entendu au sens des Toulmouche et des Gérôme, cet art ingénieux de disposer une scène pi-

quante dans un cadre exigu, ils n'ont jamais su ce que c'était, et c'est pour cela qu'ils ont été de grands artistes et des peintres immortels.

Les paysagistes forment la grande armée de l'art. Ils n'ont pas seulement le nombre pour eux, ils ont aussi l'ancienneté et l'éclat des services. Ce sont eux qui, les premiers dans ce siècle, ont mis la réalité en honneur. Les doctrines romantiques et classiques étaient encore aux prises, que déjà, sous la conduite de Th. Rousseau, de Dupré, de Corot, ils s'ouvraient une route vers le monde nouveau. La poussée fut si vigoureuseuse, que la nature capitula du coup. Ils plantèrent sur les positions conquises le drapeau de l'école française, qui depuis n'a cessé d'y flotter. Leur victoire fut décisive au point que la peinture d'histoire elle-même en fut influencée et qu'on vit les peintres de figures s'efforcer dans leurs compositions. Aujourd'hui, satisfaits de leur succès, ils jouissent en paix de la sympathie universelle. Ils en jouissent même un peu trop pacifiquement; car, endormis sur leurs lauriers, ils se bornent à exploiter le champ qui leur a été légué, sans se soucier de l'agrandir par le travail, sans se préoccuper des beautés nouvelles et originales que chacun d'eux en pourrait tirer encore.

Poussons droit au milieu de ce bataillon pressé.

M. Auguin affirme chaque année son talent par le choix intelligent de ses sujets et par la fermeté de son exécution : ses *Bois de Fenioux* et son *Parc de Cognac* ont revêtu cette fois l'allure magistrale des œuvres qui restent. Il y a dans l'*Automne* de M. Emile Breton quelque chose de Daubigny et de sa tonalité vigoureuse. La même influence se fait sentir dans le *Ravin* et le *Petit gave* de M. Léonce Chabry, deux excellentes toiles où une coloration riche avive et fait vibrer des sites de nature familière. L'*Effet d'automne*, de M. Pradelles, montre également un progrès sensible. Il n'en est pas tout à fait de même de M. Pelouse. Son *Bois* de cette année n'a pas la consistance de sa *Vallée* l'année dernière. Il faut

avertir ce charmant artiste qu'il court à un abîme. Des paysages de cette dimension ne se peuvent guère soutenir sans quelques grandes lignes solides et bien assises, qui reposent la vue d'un éparpillement exagéré. La *Vue de Clarens*, de M. Plata, a la vigueur et le relief d'un Courbet. Voulez-vous voir une plaine fameuse? il faut regarder la *Côte-d'Or vue des hauteurs de la montagne de Chenôve*, de M. Jean-Jean Cornu; c'est un paysage d'un sentiment tout à fait moderne, traité avec la finesse et la patience d'un vieux maître. M. Karl Daubigny se dépouille de ses noirs. Il y a plus que de la lumière dans sa *Ferme de Saint-Siméon*, où des paysans boivent sous des pommiers en fleurs; il y a de la fraîcheur et une véritable senteur printanière. M. Daliphard déploie des qualités analogues dans la *Seine au bac de Juziers* et dans le *Printemps au cimetière*, original et saisissant contraste de la vie et de la mort. C'est le charme et la grâce qui l'emportent dans le *Ruisseau sous bois*, de M. Herpin, autre élève de Daubigny. M. César de Kock soutient la réputation qu'il s'est acquise dans les fondaisons légères et les sous-bois ensoleillés. Son frère, Xavier, se rapproche brusquement de lui cette année. Un moment j'avais pris cette feuillée de *forêt* pour l'œuvre de César lui-même. La signature m'a détrompé, et j'ai dû rendre à Xavier ce qui n'était pas à César. M. Pierre Billet se fait une place à côté de M. Jules Breton, son maître. Si les *Ramasseuses de bois* rappellent le sentiment de l'auteur des *Glaneuses*, elles sont plus franches d'accent, et l'épisode tout entier des *Fraudeurs de tabac* est absolument original. De MM. Héreau, Lavieille, Hanoteau, Harpignies, Camille Bernier, il n'y a rien à dire: leur talent se maintient dans sa fleur d'épanouissement. M. Nazon rentre dans la lice avec une œuvre d'un grand aspect, les *Bords de la Seine*, où je me bornerai à reprendre l'étroitesse du fleuve à peine distinct entre les deux berges. Quant à Jeanron, l'organisateur de notre musée du Louvre, il lutte encore non sans vaillance, et il oppose à ces géné-

rations envahissantes son formidable acquis et sa science consommée.

Ai-je terminé l'énumération? Non. Il faudrait faire passer encore sous vos yeux quelques paysages caractéristiques : le *Quai d'Ivry*, de M. Stanislas Lépine, d'un sentiment artistique si remarquable; — les *Blés*, de M. Mouillion, lequel modifie en le répétant le sujet qui a fait sa réputation; — l'*Avenue des Ternes*, de M. Lapostolet, un peu noire, mais vivement enlevée; — la *Ferme des Pertuiseaux* de M. Léon Flahaut, effet de soir mélancolique; — le *Port de la Rochelle*, de M. Thiollet, paysage excellent d'un homme qui prodigue son talent depuis vingt ans sans que le public veuille l'apercevoir; — *Bercy en décembre*, de M. Guillemet, page non moins heureuse d'un homme en train d'enlever le succès.

J'ai cité comme la meilleure marine du Salon, *la Mer du Nord*, de M. Mesdag. Il faut placer auprès d'elle *la Mer*, de M. Allongé, qui est moins dramatique, mais donne une égale sensation de l'infini espace. L'*Effet de matin à Antibes*, de M. Jean d'Alheim, est proprement ce que Courbet appelle, dans son langage pittoresque, un *Paysage de Mer*, autrement dit un bout de côte avec la partie d'eau qui y confine. Cette toile est pleine de qualités charmantes. Le ciel et l'eau y sont traités de main de maître. C'est fin, léger, gracieux; et l'effet cherché est rendu avec un bonheur qui ne laisse place à aucune critique. Les marines de MM. Boudin et Appian ne sont plus à louer. Il en est de même de celles de M. Vernier, qui a fait cette année un effort considérable, et, dans sa *Vue des Martigues*, comme dans son *Bassin du carénage* à Marseille, a rendu avec justesse et harmonie la lumière méditerranéenne. Donnons un encouragement à M. Marie-Auguste Flameng, qui débute cette année, avec une *Marée basse à Cancale*, et mentionnons deux artistes étrangers qui se rappellent que les Principautés-Unies ont brillé autrefois dans le genre des marines et qui soutiennent avec succès l'antique honneur de leur pavillon. C'est M. Jacob Van Heemskerck, hol-

landais, qui a peint une *Pêche au hareng*, dans les bancs de la mer du Nord, et M. Clays, belge, qui a représenté au naturel un *Coup de vent* sur l'Escaut.

Les animaux, tels que MM. Jadin, Cathelineaux ou Jean de Bord les traitent, constituent un genre à part qui avoisine le portrait ; au contraire sous la brosse de MM. Van Marcke, La Rochenoire, Barillot et Lançon, ils rentrent dans le paysage ! M. Lançon cultive les fauves, comme faisait Delacroix et comme fait Barye ; il en connait les mœurs et les attitudes ; sa *Lionne* a l'énergie nonchalante et la robuste souplesse de la nature. MM. Van Marcke, La Rochenoire et Barillot, sont continuateurs de Troyon et poussent dans les herbages les troupeaux de moutons et de bœufs. Les deux premiers se rapprochent du maître par le tour pittoresque, l'opulence et la santé ; mais le dernier, M. Barillot, — un nouveau venu ou à peu près, — apporte dans son interprétation je ne sais quel sentiment naïf, qui intéresse singulièrement et fait bien augurer de son avenir.

Les fleurs et les fruits sont encore une dépendance du paysage. Les femmes cultivent volontiers ce genre aimable et quelques-unes y excellent. Mmes Louise Darru et Escallier s'y sont fait un nom par l'aisance et l'énergie toutes magistrales qu'elles apportent dans leur exécution. Le bouquet de *Magnolias et d'amaranthes*, que Mme de Saint-Albin a laissé en mourant atteste également une main ferme et sûre. Du côté des hommes, les dons ne sont pas moindres. M. Quost brosse les *fleurs* et les vases qui les contiennent avec une furie toute française. M. Eugène Claude étale des prunes dont la consistance et le velouté ne laissent rien à désirer. M. Charles de Serres a une *Bourriche de pensées* qui donnent la tentation de les cueillir. M. Fantin-Latour complique les difficultés en multipliant à l'entour des primevères, des objets de natures diverses, statuettes en plâtre, éventails japonais, gravures encadrées et le reste. Quant à M. Kreyder, il semble vouloir grandir le genre, et c'est un champ de blé tout entier, avec ses épis, ses

coquelicots et ses bluets, qu'il nous apporte. N'hésitons pas à dire que la tentative a été heureuse : il y a dans ce *Bord de champ de blé*, des parties d'exécution qui sont vraiment admirables.

Nous voici aux tableaux de genre, joie et attrait pour la foule, objet de malédiction pour les partisans du prétendu grand art. Aux yeux de ceux-ci, le genre est un fléau et un empoisonnement ; ils le poursuivent de leurs déclamations, ils le couvrent de leur mépris : c'est le bouc chargé des iniquités d'Israël. La foule au contraire y court et s'en repait. Sans nous expliquer sur cette contradiction, disons que le genre n'exclut ni la force, ni le style, et qu'il y en a au Louvre des exemples fameux. Le Salon lui-même compte d'excellents spécimens.

Le *Pardon aux environs de Guemené*, de M. Pille, a du style et de la grandeur. On y sent une certaine préoccupation de Jules Breton, et les coiffes blanches des femmes, assises çà et là sur le gazon, ont peut-être trop la même valeur. Mais quelle science du modelé ! Quelle entente de la draperie ! Si cet artiste avec son intelligence et son habileté, se décidait à entrer dans la vie et le sentiment moderne, quel avenir il pourrait se faire ! Les trois envois de M. Beyle, *Combat de tortues*, la *Part du maître*, la *Collation*, sont d'un coloriste qui connait toutes les ressources de la palette ; c'est bien un peu de l'Orient de convention, comme on en fait à Paris, dans un atelier ; mais c'est gras, brillant et tout à fait séduisant à l'œil. M. Aublet n'a pas autant réussi que l'année dernière ; ses *Intérieurs de cours* n'en sont pas moins remarquables par le soigné de leur exécution et la transparence de leurs ombres. M. Castres a de l'esprit, mais c'est par les qualités mêmes de la peinture qu'il intéresse. Son chef de cuisine qui dort, après le *Coup de feu* passé, tandis que dans la cheminée, en face de lui, les garçons récurent les casseroles, est fort amusant. Ses *Tsiganes en voyage* valent mieux : il y a là avec un paysage de neige vigoureusement rendu, une observation de la vie d'aventures qui n'est pas sans charme.

M. Maxime Claude tend à se faire une spécialité des scènes de la haute vie anglaise, *high-life*; c'est fin et juste, mais bien mince et bien maigre. M. Hippolyte Dubois se tient aussi dans la vie élégante, mais française, ce qui a bien un égal intérêt. M. Léonce Petit poursuit de sa verve ironique les *Candidats* en tournée. En voici un en plein marché, au milieu des cochons et des veaux; le tableau est gai, bien peint et très vivant, ce qui est l'essentiel.

Et nos Alsaciens que nous allions oublier! M. Grix, avec sa *Leçon de musique*, trop grande peut-être, mais pleine de qualités sérieuses; M. Pabst, qui s'arrête peut-être trop aux sujets à la Toulmouche; M. Jundt, dont la verve toute spirituelle et pétillante au commencement s'adoucit et se fond dans je ne sais quelle tendresse poétique.

Pour terminer, remontons aux portraits. Je n'ai guère indiqué jusqu'à présent que celui de M. Henner. Il y en a une foule d'autres qui, sans atteindre jusqu'à cette noble sévérité, se recommandent par les qualités les plus brillantes et les plus diverses. Mlle Nélie Jacquemart ne connait plus les grands succès des personnages officiels, mais ses deux portraits d'homme ont encore une tournure qui mérite l'éloge. M. Hébert nous envoie de Rome une vieille dame émaciée, qui serait irréprochable si les mains avaient l'âge du visage et si, comme dans M. Carolus Duran, une dorure de fauteuil n'enlevait toute importance à la tête. M. Bonnat a mis trois petites demoiselles hautes comme le doigt dans un tableau haut comme la main; elles sont habillées à la turque et rangées comme pour une revue : je donnerais pour ce bijou le *Christ en croix*, les *Premiers pas* et le reste. M. Armand Gautier a fait un véritable tableau du *Portrait de Mlle A...* La jeune artiste est assise, la palette à la main, et regarde ce qu'elle vient de peindre. Il faut louer la justesse de la pose et la souplesse du corps, non moins que l'harmonie générale de l'œuvre.

Citons encore le *Portrait de M. Cézanne*, par M. Laroche, qui est excellent de tous points; le *Portrait de*

Mlle L. B..., de M. de Winne; les trois portraits de M. Cot, les trois portraits de M. Bonnegrace, et consacrerons notre dernier mot d'éloge à un nouveau venu, M. Bastien Lepage, qui expose dans le grand Salon carré de gauche le *Portrait de mon grand-père*, avec un mouchoir et une tabatière sur la cuisse gauche, c'est une œuvre originale et qui promet un peintre.

IV

Aquarelles. — Eaux-fortes. — Gravure sur bois. — Lithographie. — Dessins. — Pastels. — Sculpture.

Nous voilà sortis des salles consacrées à la peinture et entrés sous les galeries extérieures où l'on expose dessins, gravures et pastels. On ne s'attend pas à ce que nous y séjournions. Nous ne passerons pas, cependant, sans jeter un coup d'œil sur les sommités en chaque genre.

Les aquarellistes pullulent. Ils étaient naguère un bataillon, ils sont aujourd'hui une armée. Et que de savoir! que d'habileté! Tous ont du talent, les jeunes comme les vieux, les conscrits comme les vétérans. Eclat, vivacité, fraîcheur, ce sont leurs qualités ordinaires. Les mieux doués y joignent l'accent personnel, la saveur intime. Harpignies est de ceux-là : son *Saut du loup* dans l'Allier, son coin du *Pont-Neuf* à Paris sont touchés d'une main libre et sûre d'elle-même. Lansyer, son élève, a des natures mortes et des *Fantaisies japonaises* du plus grand charme. Infiniment variée dans ses applications, l'aquarelle suit la peinture et traite les mêmes sujets qu'elle. Français nous promène dans les détours pittoresques de la *Vallée de Cernay*, et, tandis que Nanteuil fait reposer ses *Chiens* las de chasser, Pollet

modèle avec une patience de miniaturiste les beaux corps de ses femmes nues. Lepic étend devant nous le rideau d'une *Forêt*, et Léon Loire fait feuilleter des albums par des jeunes filles. Clairin, l'ami de Regnault, place sous nos yeux l'Alhambra, Tanger et les magnificences orientales qu'il contempla en compagnie de son regretté compagnon. Astruc, non moins ami des vives couleurs, s'arrête à l'Espagne. Pierre Gavarni nous ramène en pleines mœurs parisiennes avec la *Partie de criquet* et le *Mariage à la Madeleine*. J.-B. Millet se passionne pour les scènes rustiques, et Mlle Noël Parfait peint des roses.

L'eau-forte était perdue, c'est ce siècle qui l'a retrouvée. Le miracle s'est accompli sous nos yeux, grâce à l'énergie d'un éditeur, M. Cadart, et au concours que lui donnèrent des artistes de talent. Il y a quelques années à peine de cela, et aujourd'hui l'eau-forte n'est pas seulement en honneur auprès du public, elle compte des maîtres incomparables. Flameng a pu rivaliser avec Rembrandt. Hier il faisait revivre la *Pièce aux cent florins*, aujourd'hui il traduit la *Ronde de nuit*. Toutes les difficultés sont abordées et résolues dans ce chef-d'œuvre, où la fidélité de l'expression balance la science du métier. Lançon continue ses *Scènes de la guerre et du siège de Paris*.

Quelle série que celle-là, lorsqu'elle sera terminée ! Avec plus de précision, c'est la puissance dramatique de Goya. Si l'invasion a jamais besoin d'un commentaire, elle le trouvera dans ces pages brûlantes, où l'amour de la patrie s'associe à la vérité de l'art. L'envoi de M. Lalanne, composé d'épisodes du second siège, est aussi considérable que celui de M. Lançon et ne comprend pas moins de vingt-trois eaux-fortes. Les reproductions de monuments amènent les noms de MM. Saffrey, Rochebrune, Taiée, qui s'en sont fait une spécialité, et dont les œuvres sont vivement appréciées des amateurs. Citons enfin, pour n'oublier aucune des divisions du genre, les paysages français et flamands de M. de Gravesande, les eaux-fortes de M. Teyssonnières d'après les tableaux de

J.-P. Laurens, l'allégorie du *Printemps* de M. Hédouin, et enfin, comme curiosité historique et artistique à la fois, un fin et intéressant portrait de Pie IX, dessiné d'après nature cette année même à Rome et gravé par M. C. F. Gaillard.

La gravure sur bois et la lithographie perdent tout le terrain qu'envahit l'eau-forte. Il faut pourtant citer dans la première section M. Boetzel, qui reproduit le *Bon bock*, de Manet, et les *Dernières cartouches*, de Neuville ; dans la seconde, M. Emile Vernier, dont le crayon souple s'adapte merveilleusement aux plus vaporeux paysages de Corot.

Il est impossible de passer devant les fusains, sans arrêter un regard sur les paysages un peu arrangés de M. Allongé, ceux de M. Lalanne, plus naturels, et ceux de M. Appian, si originaux cette année. Dans cette catégorie, M. Lhermitte, donne la note populaire, avec un grand dessin où toute une famille est représentée à table au moment du *Benedicite*. La note patriotique est poussée par M. Emile Bayard dans une vaste composition à trois compartiments, que la photographie a depuis longtemps popularisée et où les vaincus de 1870 sont patriotiquement glorifiés.

Franchissant les belles compositions bibliques de Bida, sur le mérite desquelles il n'y a plus rien à dire, nous arrivons aux pastels.

Ici encore grand encombrement. M. Galbrund tient la tête comme portraitiste ; c'est une vieille réputation. Après lui, Mmes Becq de Fouquières, Mac-Nab, Bost, Dubos, se font remarquer. N'oublions pas M. Grosclaude, qu'une tête de jeune fille a heureusement inspiré et prolongeons notre station devant le charmant tableau de genre de Mlle Eva Gonzalès : une jeune fille en peignoir rose, qui est assise devant a toilette et regarde une *nichée* de petits chiens grouillant dans une corbeille à terre. C'est blond, lumineux et d'une harmonie toute séduisante. Mlle Eva Gonzalès a une éducation de coloriste, cela se voit tout d'abord. Elle a en outre un sentiment distingué

des choses, qu'elle met dans chacune de ses productions. Rien de vulgaire jamais, ni de maniéré : la grâce même dans sa simplicité et son naturel. Ce sont là des qualités heureuses, qui ne peuvent manquer d'aboutir aux meilleurs résultats.

Mais cette confusion d'œuvres nous a fatigués. Il est temps de descendre à la sculpture. Là, dans un parterre arrangé à souhait, le monde des dieux, des héros et des simples mortels sollicite notre attention. Les allées sont bordées de gazons et de plantes rares ; les femmes promènent leurs toilettes et sous leurs pas font crier le sable. Tout en allant et venant, elles considèrent les œuvres d'art. La beauté vivante se complait aux charmes de la beauté inanimée, la beauté parée fait l'éloge de la beauté nue. Assis sur un banc, nous pouvons assister à ce spectacle. Le murmure des conversations, le parfum des fleurs, la blancheur des marbres entrevue au travers de la verdure, délasseront notre esprit et nos yeux.

La note la plus haute et la plus personnelle du salon de sculpture, nous n'avons pas à la chercher bien loin : elle est dans le *Gloria victis*, de M. Antonin Mercié.

Quand nous avons vu la première fois, lors de l'exposition des envois de Rome à l'École des beaux-arts, ce groupe, si français d'idée et d'allure, nous avons poussé un cri de joie. Comment ! il y a dans les ateliers de la villa Médicis des jeunes gens qui, fuyant les banalités traditionnelles, vivent de nos idées, ressentent nos émotions, prennent en main la cause de la France abandonnée ! C'est nouveau et rassurant. Tandis que les partis royalistes se querellent sur les débris de notre fortune abattue, alors que l'étranger regarde avec une stupeur mêlée d'ironie la voltige de nos hommes d'État indifférents à tout ce qui n'est pas leur ambition personnelle, un apprenti sculpteur, s'élevant aux plus hautes régions de la pensée, entreprend de parler à la nation même, de consoler ce peuple qui a tant souffert et que personne n'écoute, de le relever à ses propres yeux et aux yeux des autres par le spectacle réconfortant de la vérité à venir:

ceci nous ramène aux beaux jours où le républicain Louis David associait la peinture à la vie publique et faisait faire à l'art le plus grand pas qu'il ait accompli dans ces cent dernières années.

Même patriotisme, même éclair de génie.

Il est tombé sur le champ de bataille, le soldat de la liberté, le combattant de l'éternel progrès. Trahi par l'imbécillité des uns et le mauvais vouloir des autres, il a vu la victoire déserter son drapeau, il a connu l'humiliation de la défaite, il s'est affaissé à terre, et le voilà qui gît mourant. L'Europe a assisté au sinistre conflit, muette et résignée, comprenant vaguement que la civilisation était mise en péril, mais, par égoïsme ou par peur, n'osant jeter son épée dans la balance. Eh bien! si l'Europe s'est tue, l'art parlera. Ce que la puissance matérielle n'a pas osé faire, l'art le fera avec la puissance morale. Et le plâtre s'est animé sous le pouce de l'artiste. La Justice s'est dressée glorieuse et vengeresse. Belle de mépris et frémissante d'indignation, elle accourt du plus profond de l'histoire, ramasse le corps du « cher blessé » et d'un geste sublime l'élevant au-dessus de sa tête, elle le montre aux générations comme un souvenir à la fois et comme un remords. « France, n'oublie pas! et toi, vieille Europe, reviens à résipiscence. C'est là la blessure inexpiable. Tant que ce sang sacré coulera, il y aura quelque chose d'obscurci dans le monde et aucune conscience ne dormira tranquille. »

L'exécution est à la hauteur de l'idée. Déjà, il y a deux ans, dans une figure isolée, première protestation du droit contre la force (*David terrassant Goliath*), M. Antonin Mercié avait montré de quel œil précis il sait regarder la nature, et combien il possède à fond le secret de son métier. Le problème, cette année, était plus difficile, à cause de la dualité des figures et du caractère décoratif de l'ensemble : le jeune artiste s'en est tiré à merveille. L'équilibre du groupe est aussi juste que le jet en est superbe. Le modelé des parties nues, réel dans le blessé, plus conventionnel dans la figure allégorique,

est proprement ce que la raison commandait. On a dit que la tête de la Gloire est trop petite. Ce défaut ne me frappe pas. Le bouillonnement exagéré de la tunique au long de la jambe gauche serait plutôt contestable, s'il n'était de toute évidence qu'un renflement de plis était ici obligatoire.

La ville de Paris a acheté le *Gloria victis* pour orner une de ses promenades, le square Montholon. Il faut louer hautement les promoteurs de cette heureuse idée. Mais le jury ne pensera-t-il pas à son tour qu'il serait bien de consacrer par une récompense hors ligne une œuvre si nationale et si fière? A qui décernera-t-il ses médailles d'honneur, s'il n'en donne une à M. Antonin Mercié?

Nos malheurs sont une mine où plus d'un sculpteur a puisé et puisera encore. Il ne faut pas s'en plaindre. Cela avive les souvenirs et entretient les sentiments que nous devons à nos vainqueurs. M. Chatrousse a étagé sur des ruines, en groupe éminemment tragique, trois figures : un enfant mort, une femme violée et un homme enchaîné. Ce sont les *Crimes de la guerre*, et ils ne sont pas faits pour la faire absoudre. Il serait à désirer que quelque ville ou quelque administration commandât à l'artiste un groupe dont la portée est si haute et l'expression si poignante. Avec MM. Hiolle et Doublemard. la *France en deuil* jette des couronnes sur les corps des défenseurs de la patrie. Ces deux statues sont destinées aux monuments commémoratifs de Cambrai et de Saint-Quentin, et ne pourront se bien juger qu'en place. Dans un ordre d'idées semblables, il faut citer le *Général Daumesnil*, de M. Louis Rochet, statue en bronze qui a été érigée à Vincennes et à Périgueux, et dont l'auteur soumet le modèle au public de Paris.

Le colossal *Discobole* de M. Lebourg n'est qu'un exercice de rhétorique, mais qui appartient à la rhétorique des géants et constitue un morceau du plus haut intérêt. L'auteur, qui fait preuve de charme et d'originalité à son heure, ainsi qu'en témoigne, à ce Salon même, sa *Pré-*

tresse d'*Eleusis*, a voulu cette fois montrer sa force. Il a pris le discobole, ce sujet rebattu de toute antiquité et il l'a traité à la moderne en y mettant toute sa science. Le résultat, on peut le dire, a couronné ses efforts. Si cette énorme statue accroupie ne flatte pas démesurément le regard du public, au moins elle attirera l'attention de tous ceux qui connaissent la structure humaine et savent les difficultés du nu. Le *Sommeil*, de Mathurin Moreau, — une femme qui dort avec son enfant sur les genoux, — est superbe de chasteté grave et maternelle ; le bras, qui pend, le long de la chaise, est particulièrement admirable.

Mais ce sont là de vieux lutteurs qui connaissent à fond les ressources de leur art. M. Gustave Debrie, lui, est un débutant ; et, du premier coup, il commande qu'on l'écoute. Son *Chien de Montargis* a des défauts, mais il a aussi de bien grandes qualités. Si les lignes générales sont violentes et la pose convulsée, le corps de l'homme est modelé avec une vigueur et une sincérité peu communes. Le drame qui s'agite entre les deux combattants est terrible. Il y a là une conception neuve et hardie, dont le public gardera le souvenir. C'est à de tels débuts qu'on ne devrait pas ménager les encouragements.

M. Cambos a donné un pendant à sa célèbre *Cigale*. Ce n'était pas absolument nécessaire au point de vue du grand art ; mais sans doute le succès de la *Cigale* a décidé l'auteur. Suivant son mode d'interprétation, il a représenté la fourmi en ménagère et il la montre au moment où elle envoie « danser » son interlocutrice. Le geste est amusant, mais c'est de la sculpture ingénieuse et rien de plus. Avec la *Ceinture dorée* de M. d'Epinay et le *Narcisse* de M. Paul Dubois, nous tombons de la sculpture ingénieuse dans la sculpture lascive. Nous n'y resterons guère et remonterons tout de suite aux œuvres sérieuses. Voici une statue d'un sentiment bien naïf et bien charmant. C'est un *Paysan* qui revient de la foire avec un cochon sur les bras. Ne souriez pas ; cela est du pur grec. Il faut voir combien la pose est naturelle, le

mouvement juste, l'expression précise et claire, et le parti admirable que M. Max Claudet a su tirer des vêtements, qui sont ceux, bien entendu, de la condition sociale et de la profession. Le visage ne me plaît pas ; je l'aurais consenti vulgaire, il est banal. Mais quel style dans tout l'ensemble ! Il y a là-dedans le germe d'un art nouveau, qui peut-être lui aussi aura son jour, quand il n'y aura plus de jury de récompenses et que le peuple se trouvera seul en présence de l'artiste.

Un mot d'éloge en passant au *Mercure*, cette fois exécuté en marbre, de M. Ludovic Durand, à la réduction en pierre du *Vercingétorix* de M. Millet, au *Message d'amour* de M. Delaplanche, à l'*Indiana* de M. Chappuy, au *Moineau de Lesbie* de M. Truphème, et arrêtons-nous un moment devant la *Chanteuse des rues* de M. Charles Veeck, statuette gracieuse qui a la vie condensée et l'intensité intellectuelle des Luca della Robbia. Quelle puissance d'attraction ! C'est aussi prenant, aussi absorbant que l'est dans un autre genre l'*Amour blessé* de Carpeaux. Avez-vous vu ce bijou ? Dans l'endroit perdu où on le cache, il est bien peu de personnes qui l'aient rencontré ; et cependant c'est un des morceaux les plus fins et les plus délicats qu'ait modelés le ciseau de ce grand caresseur de marbre.

Le nom de Carpeaux nous amène aux bustes. Celui d'Alexandre Dumas fils est médiocre, frippé à l'excès et tout en superficie. C'est la faute du modèle, encore beaucoup aussi celle du sculpteur, qui n'a pas su sortir des engouements contemporains pour étudier cette tête avec le loisir qu'y mettrait un philosophe et la sévérité qu'y apporterait un juge. Du *Pisan*, de M. Carolus Duran, il est presque inutile de parler, si ce n'est pour signaler cette exorbitante présomption qui pousse de nos jours un peintre à vouloir passer également pour un sculpteur. Mais, si la peinture supporte le regard, même quand elle est sans dessin, la sculpture ne se contente pas d'à peu près, elle ne se passe pas de construction ; elle veut que les os soient en place et que les muscles s'insèrent exactement

Or, sous l'épiderme du *Pisan*, il n'y a rien qu'une masse de terre glaise, sans forme et sans destination. Il est absolument impossible que cet individu ouvre ou ferme la bouche, élève ou abaisse les paupières, respire ou sente par le nez, joue, en un mot, d'aucun des organes qui lui ont été départis. Il a une apparence de vie à la surface, mais au fond il n'a ni muscles ni nerfs, il est comme une poupée emplie de son, il n'est pas organisé. Nous pardonnons à Préault, qui fait aussi de la sculpture pittoresque, son fréquent défaut de précision ; mais Préault est un poète, mais il exprime des sentiments qui sont humains et qui nous touchent. Qui ne se rappelle son admirable masque du *Silence*, où un doigt posé sur des lèvres suffit à vous imposer le respect ? Dans le Salon actuel, il a un *Médaillon funéraire* d'une puissance d'expression égale. C'est une tête penchée et un visage caché dans des mains. A peine si vous distinguez un bout de front et deux ou trois doigts enroulés dans des voiles de deuil ; mais la forme extérieure de la douleur est écrite avec une énergie telle, qu'en regardant vous êtes frappés, et qu'en prolongeant l'attention, vous vous sentez vous-même envie de pleurer.

Un mot encore avant de finir. Plus que les précédents salons, le salon de 1874 a vu affluer vers lui les noms et les produits étrangers. Sauf de la Prusse, il en est venu de toutes les parties du monde. La Belgique, l'Angleterre, la Suisse, l'Espagne, la Hollande et la Russie envoient leurs enfants étudier dans nos ateliers, et quand les enfants sont devenus des hommes, c'est encore le suffrage de notre patrie qui leur tient le plus au cœur. L'Amérique fait davantage : non seulement elle nous envoie ses enfants comme élèves, mais elle fait razzia de nos tableaux chez les marchands, et quand elle a quelque monument public à bâtir ou à décorer, c'est à nos artistes qu'elle confie ce travail. Ainsi M. Léon Cugnot a modelé la *Victoire* qui doit surmonter le monument commémoratif de la victoire remportée au Callao, le 2 mai 1866, par les Péruviens sur l'escadre espagnole. Ainsi M. Etienne Leroux a dressé

sur une boule, suivant le mode antique, debout, battant des ailes et tendant des couronnes, cette autre *Victoire* qui doit aller orner l'une des places de la ville de Bahia. Ainsi M. Bartholdi a exécuté pour le clocher de Brattle-Street Church, à Boston, l'immense bas-relief où il représente les *Quatre âges de la vie chrétienne*. D'autre part, l'Egypte a demandé à M. Jacquemart, pour orner l'une des places du Caire, la *Statue de Suleyman-Pacha*, qui fut major général dans l'armée d'Ibrahim. Cette ardeur d'émulation au dedans, cette expansion grandissante au dehors, c'est la première consolation de nos malheurs, c'est le véritable relèvement qui commence. La supériorité artistique de la France était constatée : sa suprématie morale reprend son cours.

SALON DE 1875

I

Situation des artistes. — Les classes dirigeantes et les classes dirigées. — M. Gonzague Privat refusé. — Application du principe républicain à l'administration des beaux-arts. — L'affranchissement de l'art. — L'académie nationale des artistes. — Projet de cahiers : le bulletin de vote. — Importance du Salon. — Sculpture, peinture. — Corot, Millet; — Georges Becker, Harlamoff, Bonnat.

Il est inutile de se le dissimuler, depuis quatre ans et plus que nous sommes en république, aucun des principes républicains n'a pénétré dans l'administration des beaux-arts. Faut-il s'en étonner? Faut-il s'en plaindre? Ni l'un ni l'autre. Les beaux-arts ont, comme la politique, leurs classes dirigeantes et leurs intérêts conservateurs. Il est tout naturel que ces classes et ces intérêts se défendent. Ils le font sans justice, quelquefois sans scrupule, par tous les moyens en leur pouvoir; mais ils le font avec le patronage de l'Etat, de l'Ecole, leur constant protecteur, et le succès ne les abandonne pas. Ils ont même réussi au-delà de leurs espérances : à l'Ecole, l'Institut a repris la direction de l'enseignement dont on l'avait cru dépossédé pour toujours ; au Salon, les ré-

compensés ont ressaisi la porte d'entrée, et ils la tiennent si bien, que personne ne passe sans leur permission.

Aussi, aujourd'hui comme sous l'Empire, les artistes restent divisés en deux classes :

1° Une aristocratie intolérante et jalouse, composée des membres de l'Institut, des prix de Rome, des médaillés et des décorés, en tout 1,155 personnes (sauf erreur d'addition) rangées dans les diverses catégories de l'art : peinture, sculpture, architecture, gravure. Cette aristocratie règne et gouverne. Elle réunit les deux éléments de la souveraineté : le spirituel et le temporel. C'est à elle que reviennent les grands travaux de l'État et la plupart des travaux de Paris. Comme si ce n'était pas assez de monopoliser la commande officielle, elle a encore le privilége exorbitant de nommer les juges qui doivent tenir les arrivants à distance, défendre contre les affamés la table du budget artistique.

2° Une plèbe tumultueuse, qu'on peut évaluer de quatre à six mille travailleurs libres, gent taillable et corvéable, qui n'a qu'un droit, celui d'être expulsée des salons ; qu'une faveur, celle de mourir de misère prolongée, et qui se venge des déboires dont on l'abreuve en produisant, pour la gloire de la France, des hommes comme Eugène Delacroix, Théodore Rousseau, Gustave Courbet, Jean-François Millet, Honoré Daumier, les cinq plus grands artistes et les plus originaux du XIX° siècle.

Les rapports qui existent entre cette aristocratie opulente et cette plèbe amaigrie sont caractérisés par un épisode bien significatif qui s'est produit cette année. M. de Chennevières, directeur des beaux-arts, avait commandé un tableau à M. Gonzague Privat, jeune artiste non encore récompensé, quoiqu'il ait mérité de l'être. Le tableau fait, M. Gonzague Privat l'envoie au Salon. Là tout le monde est d'accord : le tableau est plein de qualités. Mais, quoi ! le directeur des beaux-arts s'est permis de faire une commande à un homme qui n'est ni membre de l'Institut, ni prix de Rome, ni décoré, ni médaillé ? A quoi nous serviront nos dignités et nos titres,

si nous tolérons des abus semblables, si nous permettons à l'argent de l'Etat de passer par-dessus nos têtes pour aller s'égarer dans des poches inconnues? La direction des beaux-arts a mérité une leçon, il faut la lui donner. Et le tableau fut repoussé avec ensemble. Quant à l'artiste, sur le dos duquel la leçon était donnée, personne ne s'occupa de savoir ce qu'il adviendrait de lui.

Telle est la situation dans ce charmant domaine de l'art, où beaucoup de brillant à la surface cache pas mal de vilenies dans le fond. Eh bien! je le demande, ces distinctions de classe, ces priviléges, ces inégalités, ces rancunes, cette faculté pour les exempts de nommer les juges des non exempts, ce droit accordé au jury d'exalter les uns par des récompenses, d'humilier les autres par des refus, tout cela est-ce de la république? Evidemment non, c'est le régime monarchique qui se perpétue.

Mais ce régime monarchique n'est-il pas fortement ébranlé? J'en ai la ferme persuasion, et si j'ai tracé à cette place le court tableau qu'on vient de lire, ce n'est pas pour le vain plaisir de récriminer contre le passé; c'est au contraire pour marquer la différence des temps, pour annoncer aux persécutés que leurs jours d'épreuve sont comptés.

Depuis la publication du règlement, en effet, il s'est passé en France un événement qui, pour se formuler en deux mots, n'en est pas moins considérable : la république de droit s'est substituée à la république de fait. Cet événement est gros de conséquences dans tous les ordres. Nul doute que, dans une période plus ou moins longue, l'idée que la république a fait prévaloir n'entre dans notre législation, ne modifie nos rapports d'intérêts, n'influe sur nos mœurs, notre littérature, nos sciences. C'est aux artistes à ne pas rester en dehors de ce mouvement de rénovation; c'est à eux de demander au principe républicain ce qu'il contient de profitable aux arts, de le dégager et d'en poursuivre l'application. Il est clair que toute requête, rédigée par eux dans ce sens, sera bien accueillie; à condition cependant, c'est qu'ils sachent

borner leurs vœux au strict nécessaire, tenir compte des difficultés de la transition, en un mot, être sages et modérés.

Peut-être pourrait-on, d'ici le salon prochain, agir efficacement ; mais pour cela il faudrait abandonner les chimères, arriver à une solution positive et pratique.

Il ne faudrait pas commencer par réclamer l'affranchissement total de l'art, c'est-à-dire la fin de la tutelle gouvernementale. Sans doute l'Etat n'est qu'un consommateur, mais c'est le plus gros des consommateurs, et cette qualité lui crée bien certains droits particuliers. Ensuite, par la nature même de ses fonctions, l'Etat ne peut se désintéresser d'un ordre de productions qui est un de nos plus beaux titres de gloire et qui tend à devenir une source d'immenses revenus. Qu'il abandonne à une entreprise particulière, ou à la ville de Paris, si elle lui en exprime le désir, le soin d'organiser les salons annuels, cela se comprendrait encore ; mais, comme rien de ce qui touche à la grandeur de la France et aux évolutions de son génie ne lui est étranger, il ne pourrait, sans grave préjudice pour le pays, renoncer à ces expositions périodiques qui, revenant à intervalles égaux et embrassant un certain laps de temps, servent à montrer à l'Europe et à nous montrer à nous-mêmes à quel point précis nous en sommes.

On ne demanderait pas davantage la constitution des artistes en académie nationale. On ne crée pas par voie d'autorité des académies de deux mille cinq cents membres. L'histoire démontre que, dans l'humanité, les organismes seuls subsistent qui ont été fondés par un besoin commun, et les seuls groupes qui aient duré sont ceux qui se sont formés spontanément.

Non, il faudrait demander la nomination des jurés par les justiciables. Rien de plus. Ce n'est pas bien gros, mais quand on a cela, on tient le reste. En effet, c'est le le jury qui fait le Salon ; tout problème consiste donc à faire le jury. Or comment arriver à le faire? En demandant et en obtenant l'électorat. La nomination des jurés

par les justiciables, c'est le principe du droit commun transporté dans le domaine de l'art. Quelle objection peut-on y faire dans un pays de suffrage universel? Est-il un ministre qui se refusât à accueillir une demande limitée à cet objet et appuyée de nombreuses signatures? Je ne le pense pas; car maintenant le privilège des récompensés devient de plus en plus impossible. Personne ne peut expliquer pourquoi le peintre non récompensé, qui expose et qui attend tout de son exposition, n'a pas le droit de choisir ses juges, et pourquoi c'est son voisin, hors concours depuis longtemps, à qui par conséquent la capacité du juge ne fait ni chaud ni froid, qui le choisit à sa place. Les « hors concours » sentent si bien le vice de cette organisation, qu'ils ne se rendent plus au scrutin. Sur 1.155 électeurs ayant droit de voter, c'est à peine s'il y en a 300 qui votent. Savez-vous combien de voix a eues, comme membre du jury, M. Bonnat, qui occupe la tête de la liste en peinture? Il en a eu 146; et M. Louis Leloir, qui est à la queue, en a eu 55. Cinquante-cinq voix, voilà une belle autorité! Avec cela, mettez donc des gens à la porte, retardez donc l'avenir de celui-ci, brisez donc l'avenir de celui-là! Il y a eu cette année, dit-on, près de deux mille victimes et le juge avait été nommé par 55 voix sur 1,155 électeurs!

Pour l'honneur du jury comme pour le repos de l'administration, il est temps de faire cesser ce scandale. On ne peut pas permettre que des privilégiés, qui n'exercent pas leur privilège, continuent à le garder. Il faut que les juges aient un mandat que personne ne puisse contester et sur la valeur duquel leur conscience n'ait aucun doute. Ce mandat, les justiciables seuls ont qualité pour le donner.

Que les artistes donc, — c'est à ceux de la plèbe que je m'adresse, — profitent du temps qu'ils ont encore devant eux. Qu'ils se réunissent, qu'ils étudient la question, et qu'après s'être convaincus que le mal est bien où je le place et que le remède est bien celui que j'indique, qu'ils rédigent, à la façon de nos pères de 89, un *cahier* où ils

raconteront leurs misères et exposeront leur vœu. Leur vœu n'a rien de révolutionnaire. Ils ne contestent pas les droits de l'Etat, ils n'aspirent pas à renverser l'organisation établie, ils ne demandent pas à être d'une académie nationale ou autre. Ce qu'ils veulent, c'est tout simplement un bulletin de vote. Comment l'opinion publique ne serait-elle pas pour eux? Comment le ministre repousserait-il une demande qui a la justice pour elle et que l'opinion appuie de sa faveur? Un bulletin de vote, c'est le droit strict; c'est ce que, en république, on ne peut refuser à personne. En art, comme en politique, le bulletin de vote est destiné à devenir l'arme toute puissante de l'affranchissement.

On trouvera peut-être ces développements un peu longs, mais il est dans notre rôle de ne jamais entrer au palais des Champs-Elysées, sans jeter un regard de sympathie et, quand nous le pouvons, sans donner un conseil utile, aux innombrables victimes du jury. Cette année, nous le devions d'autant plus que, par le fait du directeur des beaux-arts, les projets de réorganisation sont à l'ordre du jour dans tous les ateliers, et que jusqu'à présent les artistes ne paraissent pas être fixés sur le but précis qu'ils doivent poursuivre. Nous leur soumettons notre idée en souhaitant qu'ils en fassent leur profit.

Le Salon de 1875 présente un bon ensemble. Il contient 3,862 numéros exposés par 2,484 artistes, sur lesquels il y en a 208 étrangers à la France : ce qui prouve en passant que l'art est une de nos plus incontestables suprématies et qu'on lui rend hommage de tous les pays du monde.

La sculpture, dont la moyenne est toujours très soutenue, a un aspect général des plus satisfaisants; sur ce fond, se détachent, comme œuvre hors ligne et nouvelle, la *Jeunesse*, de M. Chapu, figure de marbre destinée à faire partie du monument élevé à Regnault et aux élèves de l'Ecole des beaux-arts tués pendant la guerre; puis, comme œuvres anciennes et déjà connues, le *Gloria victis*, de M. Mercié, coulé en bronze, et l'*Éducation*

maternelle, de M. Delaplanche, reproduite en marbre.

La peinture est plus inégale, grâce à l'apport sans contrôle des exemptés. On y cherche vainement quelques noms célèbres qu'on a coutume de saluer. Je ne parle pas pour Courbet, qui est hors de France, mais pour Daubigny, qui a été malade une partie de l'hiver et n'a rien envoyé; pour Fromentin, dont la production semble se ralentir et qui ne fait plus guère parler de lui. Gérôme lui-même, le dieu des porcelainiers, se cache; voyage-t-il ou veut-il rester sur son grand triomphe de l'an passé?

De nos deux illustres morts de cette année, Millet et Corot, le dernier seul s'est fait représenter, a laissé une carte posthume aux vivants. Il n'y a rien de nouveau dans les *Bûcherons* et dans les *Plaisirs du soir*; mais on voit que, malgré l'âge, la main ne tremblait pas, l'œil était toujours clair. Ces toiles de l'artiste sont dignes des plus belles parmi leurs aînées; elles montrent la maîtrise dans sa plénitude. Quand l'imagination est encore aussi fraîche et la sensibilité aussi vive, la mort devrait avoir pitié et ne pas interrompre un si gentil labeur.

La famille de Millet n'a rien envoyé qui rappelât son nom aux visiteurs. Mais tout Paris sait où l'on peut voir, en ce moment même, de ce grand artiste, une série d'œuvres qui le montre sous un aspect nouveau et augmente l'admiration que l'on avait pour son prodigieux talent. Ce sont les fusains et les pastels qui sont exposés rue Saint-Georges, chez M. Frédéric Petit. Que dire de cette œuvre extraordinaire? La campagne, les saisons, les travaux du labour ont été chantés dans bien des langues; la peinture, se joignant à la poésie, a fourni à son tour bien des tableaux champêtres. Jamais, ni en peinture, ni en littérature, note aussi élevée et aussi juste n'a été donnée. Millet a compris le travail rustique comme une fonction sacrée, qui ne va pas sans la grandeur et sans l'austérité. Mais ses prêtres sont aussi des combattants et des héros. Il faut voir avec quelle énergie ses jeunes laboureurs attaquent le sol le matin, aux premiers rayons du soleil. Avec midi vient le repos; l'homme

s'étend à l'ombre des meules, et sa compagne vient dormir à ses côtés d'un sommeil confiant. Plus tard, le travail reprend énergique et sans relâche, jusqu'à ce que le jour commence à baisser. Parfois un orage menace, le ciel se couvre de nuages ; alors tout le monde est en mouvement ; c'est à qui entassera le plus vite les gerbes sur les charrettes. Mais c'était une fausse alerte, l'orage passe. On se remet à la besogne. Enfin, le soir vient. A l'extrémité de la plaine, le soleil, passant par les interstices des nuages, envoie dans tous les sens ses rayons irradiés. L'ombre s'étend et couvre le sol. Le moment est venu de finir la journée. Le paysan ramasse ses outils laissés au revers du fossé, dresse sa haute silhouette sur l'horizon, et, endossant sa blouse d'un geste grandiose, il semble donner rendez-vous au soleil, pour le lendemain matin, sur le même champ de bataille !...

La première œuvre qui arrête les regards quand on entre dans le salon carré, c'est le tableau d'un débutant, M. Georges Becker, déjà surnommé le tableau des *sept pendus*. Le sujet est aussi fantastique que la toile est grande. Il parait que du temps de David, il y eut une famine qui dura trois ans. David consulta le Seigneur pour en connaitre la cause, et le Seigneur lui répondit que la famine provenait de ce que Saül avait tué des Gabaonites. Alors David, se retournant vers les Gabaonites, leur demanda quelle réparation ils exigeaient de de lui. « Qu'on nous donne, — répondirent ceux-ci, — sept des enfants de Saül, afin que nous les mettions en croix. » Marché accepté. « Les sept enfants furent crucifiés, et Respha, mère de deux d'entre eux, demeura là depuis le commencement de la moisson jusqu'à ce que l'eau du ciel tombât sur eux, et elle empêcha les oiseaux de déchirer leurs corps. » M. Georges Becker a peint tout cela, et les sept corps suspendus dans le vide sur un fond de ciel plein de tempêtes, et Respha, debout au pied de la potence, un bâton à la main, empêchant les oiseaux de proie d'approcher. Cette composition prouve que le jeune artiste a le sentiment du tableau et qu'il ne

recule pas devant la violence des situations. La couleur
est conventionnelle comme le dessin, mais l'aspect général est véritablement dramatique. Il n'est pas le premier venu, celui qui montre cette audace et qui se passe
la fantaisie d'entrer dans l'art par une porte aussi haute.
Ce qui surprend, c'est qu'il soit l'élève de Gérôme. S'il
est vraiment aiglon, comment cette poule l'aurait-elle
couvé ?

Un début plus éclatant, tout à fait magistral même,
est celui d'un Russe, M. Harlamoff, élève de l'école des
beaux-arts de Saint-Pétersbourg. M. Harlamoff expose
les portraits de Mme Viardot et de son mari. Le premier
surtout est étonnant de ressemblance, d'harmonie et de
rendu. Il est composé avec un goût extrême, très naturel
de pose et très juste de mouvement. Voilà un peintre
qui s'annonce avec des qualités extraordinaires. Peut-
être, dans la conception générale, lui manque-t-il une
certaine dose d'élégance, peut-être aussi dans son exécution emploie-t-il quelque jus qu'on pourrait condamner, peut-être enfin, dans le fond de son individualité,
serait-il possible d'entrevoir les souvenirs d'une longue
fréquentation avec Rembrandt. Quoi qu'il en soit, rarement talent de jeune homme s'est présenté avec cette
sûreté et cette puissance. C'est à se demander si la jeunesse existe véritablement.

Après avoir vu ces portraits, si énergiques et si lumineux, on ne peut guère regarder que celui de Mme Pasca.
Essayons de nous en approcher, malgré la foule. On connaît la nature du talent de M. Bonnat. C'est un robuste
ouvrier, à qui malheureusement le goût manque, ainsi
que le raisonnement. Si l'on ne considère que les qualités
de l'exécution, le portrait de Mme Pasca est vraiment
beau. Les chairs sont merveilleusement modelées, dans
les clairs et dans les ombres ; le bras qui pend et la main
qui le termine sont superbes. La ressemblance n'est peut-
être pas assez serrée de près ; les traits sont exacts, mais
la physionomie manque de vivacité. Quant aux étoffes,
elles ont l'irrémédiable tort de ne point dire tout de suite

ce qu'elles sont. Cette robe blanche est-elle soie, drap ou cachemire ? L'œil hésite et ne sait pour quelle étoffe se prononcer. Par impuissance de trouver du premier coup le ton juste, le peintre a prodigué les empâtements sur sa surface, et c'est ce qui donne au tissu cet aspect de plâtre en poudre. Mais, dites-vous, l'étoffe est un accessoire, et, quand en somme le visage est réussi, c'est l'important. Sans doute, mais encore faut-il que le peintre choisisse ses harmonies de façon à laisser entière l'impression du visage. Ce n'est pas ce qui a lieu ici. Le blanc de la robe écrase tout ce qui l'entoure, et c'est à peine si l'on peut discerner les détails de la figure. C'est une faute de goût. Ce qui est une faute de raisonnement, c'est d'avoir placé là une chaise dorée. Cette chaise ne détruit pas l'harmonie générale, j'en conviens ; mais que fait-elle là ? Dans un portrait intime, fait pour l'intérieur, la présence d'une chaise ou d'autres meubles eût semblé toute naturelle. Mais ce portrait de Mme Pasca est un portrait de luxe, d'apparat ; il est pour le dehors. Elle-même, avec sa grande robe blanche, semble placée dans un lieu indéterminé, qui pourrait être une scène de théâtre, mais qui n'est certainement pas un appartement. Cette chaise isolée et venue on ne sait d'où n'avait donc aucune raison d'être ; il ne fallait pas la mettre.

II

Les Membres de l'Institut. — Les Prix de Rome.

Sur les quatorze peintres qui font partie de l'Institut, Baudry, Cabanel, Cabat, Léon Coignet, Henri Delaborde, Gérôme, Hébert, Lehmann, Lenepveu, Meissonier, Muller, Pils, Robert-Fleury, Signol, trois seulement, MM. Muller, Hébert et Cabanel, ont osé affronter cette année le jugement du public.

M. Muller, l'auteur du pâle *André Chénier* qui est au Luxembourg, a traité sur le mode anecdotique l'invention grandiose du *roi Lear*, rendu fou par l'ingratitude de ses filles. Comme il avait été banal dans l'histoire, il a trouvé moyen d'être badin dans la légende : les sujets pathétiques ne lui vont pas.

M. Hébert a exposé trois portraits que, pour être exact, on devrait appeler trois spectres. Ce sont, en effet, de véritables apparitions, relevant plus de la fantasmagorie que de la peinture. Il n'y a là ni os, ni muscles, ni épiderme, ni rien de ce qui constitue la vie. Hélas ! voilà longtemps que le charmant auteur de la *Mal'aria* roule sur cette pente. Il était parti de la fièvre, il ne pouvait guère aboutir qu'à la mort. Son dernier grand effort pour se retenir a été, on se le rappelle, le *Matin et le soir de la vie*, du salon de 1870, œuvre magistrale la plus robuste et la plus franche peut-être qui soit sortie de ses mains. Cette toile, dont la solide facture surprit tout le monde, ne fut ni un réveil ni un point d'arrêt dans le mal ; après elle, la décadence reprit son cours, et chaque année nous constatons qu'elle va d'une vitesse accélérée. Où et quand s'arrêtera-t-elle ?

M. Cabanel, au contraire de ses collègues, a voulu se distinguer cette année ; il s'est appliqué et a réussi à faire mieux. Aussi mérite-t-il un bon point. Si même il n'avait que vingt-cinq ans, je proposerais, sur le vu de *Thamar chez Absalon*, de lui décerner le prix de Rome.

Plaisanterie à part, ce qui manque à M. Cabanel, ce qui lui manquera toujours pour être un maître, c'est la personnalité. Il ne sait ni penser, ni exprimer fortement. A-t-il une conception particulière de la nature et de la société ? L'examen des tableaux que, depuis vingt-cinq ans, il fait défiler sous nos yeux, autorise à penser le contraire. Il a mis son pinceau au service de toutes les mythologies, de toutes les traditions, et on le voit passer sans effort d'un sujet moyen âge à une anecdote biblique ou bien à une symbolisation grecque. Qu'arrive-t-il ? Que, n'ayant ni convictions bien assises, ni amour bien

réel de son art, il est superficiel en tout, dans le portrait, dans le genre, dans l'histoire. Or, comme un esprit frivole ne va jamais sans une main débile, son exécution manque de solidité et d'appropriation. Regardez le *Portrait de Mme la baronne de G...*, *Vénus*, *Thamar*, qui sont les trois envois de cette année : tout cela, quoique emprunté à des âges et à des peuples différents, se ressemble. *Vénus*, ne se différencie pas sensiblement de *Thamar*, et *Thamar*, pourrait être la propre sœur de Mme la baronne de G.... Etrange amalgame ? Voilà ce que c'est que de promener indifféremment sur tous les corps une même brosse, froidement correcte et platement élégante !

Nous venons de montrer par une rapide analyse, que, si le Salon de 1875 a une valeur, ce n'est pas aux membres de l'Institut qu'il la doit. On peut se poser la même question au sujet des prix de Rome.

Le livret compte, dans la section de peinture, trente-neuf prix de Rome, vivants au 1er mars de cette année. De ces trente-neuf, vingt seulement ont envoyé au Salon. Quant aux dix-neuf autres, — à part quelques-uns, dont on sait qu'ils ont été employés par l'administration de M. Haussmann à la décoration des églises de Paris, comme MM. Larivière, Biennoury, Brisset, Bezard, — le reste est rentré dans une obscurité profonde. Qui connaît M. Rémond, prix de Rome en 1821, médaillé de 1re classe en 1827, décoré en 1834, officier de la Légion d'honneur en 1863 ? Qui connaît M. Féron, prix de Rome en 1825, médaillé de 1re classe en 1835, décoré en 1841 ? Et M. François Dupré, prix de Rome de 1827 ? Et M. Jean Gibert, prix de Rome de 1829 ?

Ainsi voilà des artistes, qui ont été réputés dans leur temps, que la critique officielle a acclamés, que l'Etat a couverts de sa protection et pourvus de ses faveurs. Aujourd'hui, à part moi, qui prends la peine d'exhumer leurs noms de la fosse commune où l'administration les enterre, personne ne sait seulement s'ils existent. Leur mémoire évoquée n'éveille aucun souvenir. Ne vous semble-

t-il pas qu'il y a là, de quoi donner terriblement à réfléchir aux jeunes gens qui convoitent la célébrité ou la gloire ? Etre prôné par l'Institut n'est rien, être patronné par l'Etat n'est rien ; ce qu'il faut, c'est le suffrage de l'opinion. On peut plier sous le poids des lauriers académiques, endosser l'habit à palmes vertes, montrer sur sa poitrine des étoiles et des constellations : tant qu'on n'a pas conquis le grand public, on n'a rien fait pour la durée de son nom.

Tenez, avez-vous entendu parler de Kinson ? C'est une histoire que Jeanron aime à conter et qui ne manque pas de saveur.

« Quand j'ai commencé la peinture, me disait ce vieil et honorable artiste, Kinson était l'homme immense, le génie exceptionnel. Le roi Charles X lui avait commandé son portrait, et, après Charles X, la cour et la ville avaient passé dans ses ateliers. Kinson habitait au Louvre un appartement princier ; Kinson portait une brochette de décorations, qui joignait la clavicule droite à la clavicule gauche ; Kinson devançant l'époque des grands luxes, avait voitures, chevaux, valets et livrée. On disait les gens de Kinson ! Les plus hauts personnages sollicitaient l'honneur d'être peints par un aussi grand homme, et chacun de ses coups de brosse se payait en or. La réputation de Kinson n'était pas circonscrite à Paris, à la France ; elle était européenne. Le roi d'Angleterre le fit supplier par ambassadeur de se rendre à Windsor, où l'attendaient le plus magnifique accueil et les plus glorieux travaux. Il y alla, porté par un navire de l'Etat. Il mit le pied sur le sol anglais, aux acclamations des flottes pavoisées et l'artillerie des ports tonnant. Il revint chargé d'or et d'honneurs. Kinson n'était pas un mortel méprisablement attaché par l'orteil à la terre, c'était un dieu poussant du front les étoiles ! Eh bien ! Kinson, personne aujourd'hui ne sait seulement son nom !

— C'est vrai, répondais-je ; mais où sont ses œuvres ?
— Il y en a au Louvre, les conservateurs l'ignorent ; il y en a à Versailles, le public ne les regarde pas.

— Et combien vaut sa peinture ?

— Sa peinture? Quand, par hasard, quelque toile de lui vient jusqu'à la salle Drouot, elle se vend...

— Au poids de l'or?

— Non, six francs. »

J'ignore si Kinson était prix de Rome et ne veux pas le rechercher. Ce qui me tient au cœur, c'est que tant d'artistes, qui sont comme lui empanachés d'honneurs et de récompenses, aient à redouter sa mésaventure. Hélas! je les plains plus que je ne les blâme. Ce n'est pas leur faute si, à l'âge où les idées se fixent et où l'esprit achève sa maturité, on les déporte hors du grand foyer qui alimente aujourd'hui l'art universel, Paris, C'est la faute de leur institution. Les années les plus précieuses de leur vie, celles qui, vécues ici, au cœur de notre activité créatrice, pourraient être les plus fructueuses, on les contraint de les passer dans un tombeau, parmi les débris et la poussière d'une civilisation disparue. Comme si, pour faire un artiste, ce n'était pas à son intelligence tout d'abord qu'il fallût s'adresser; et comme si l'intelligence pouvait s'entretenir et s'aiguiser ailleurs que dans un foyer intellectuel toujours incandescent! On argue de Colbert et de la sagesse de ses vues. Quand Colbert établit l'académie de France à Rome, Rome était le dernier et le seul des grands centres artistiques qui rayonnât sur l'Europe. De tous les pays du monde et particulièrement de France, les artistes s'y rendaient en pèlerinage pour y recevoir l'étincelle sacrée. Où va-t-on aujourd'hui? N'est-ce pas en France? n'est-ce pas la France qui, depuis quatre-vingts ans, tient le sceptre des beaux-arts? n'est-ce pas en France que les systèmes se produisent et se combattent, que les théories se réalisent et s'appliquent?

Le jour où les nations européennes voudront bien y réfléchir, c'est à Paris qu'elles enverront leurs élèves — ils y viennent déjà spontanément — et qu'elles fonderont leurs académies. Et nous-mêmes, si nous avions le courage de briser avec la routine, nous cesserions d'envoyer

à Rome des Français qui nous reviennent Romains, pis que cela, archéologues, mythologues, mystagogues; et c'est ici, sur les bords de la Seine, que nous placerions notre grand centre d'éducation artistique, sauf à faire voyager nos élèves un an ou deux, à leur gré, dans les autres capitales. J'en appelle au témoignage de Colbert, ressuscité et revivant parmi nous.

Ce qui creuse le fossé entre le public et les prix de Rome, c'est cette question de patrie, de nationalité. Les lauréats de la villa Médicis reviennent ici pour la plupart étrangers à nos idées, à nos sentiments, à nos préoccupations. Ils ont conçu en Italie, on ne sait comment — car toute la Renaissance italienne proteste contre cette monstruosité — un idéal de peinture cosmopolite qui, n'empruntant rien aux sociétés contemporaines, a la prétention d'être au-dessus de l'histoire et en dehors des nations. Les tableaux qu'ils rêvent sont de tous les temps et de tous les lieux; ils pourraient s'exécuter à Saint-Pétersbourg, à Berlin, à Vienne, aussi bien qu'à Paris. Comment s'étonner dès lors que nous restions froids devant ces prétendues créations? Aucune d'elles ne s'adresse à nous et toutes nous parlent de choses qui nous sont indifférentes.

M. Jules Didier nous fait du paysage romain. Parmi les spécialistes, il est un des plus forcenés. Tous les ans, imperturbablement, il envoie au Salon une vue de la campagne romaine avec des taureaux aux cornes pointues. Dix-huit ans de taureaux et dix-huit ans de marécages, cela finit par excéder. Pour ma part, j'en suis las, et je m'émerveille que M. Didier ne s'ennuie pas à toujours regarder le même motif. Rien qu'à y songer, le bâillement vous prend. Par grâce, un moment de répit; que, l'année prochaine, M. Didier nous peigne un bout de pré normand, avec une vache française dessus. Rien qu'une petite vache française, ce n'est pas être exigeant.

M. Barrias du moins reste en France. « L'homme est en mer » : c'est Victor Hugo qui l'inspire; mais nous sommes loin de la barque dramatique qui portait les

Exilés de Tibère. Cette femme-ci est bien grande et cette mer est bien petite. Pour rester dans l'esprit du poème et m'intéresser aux émotions de la pêcheuse, il eût fallu renverser les proportions; petite femme et grande mer. Je m'associerai d'autant plus aux angoisses de la femme que je sentirai davantage la force du flot et l'immensité de l'abîme.

Nous sommes plus à l'aise avec le portrait. Ce genre ne va pas sans une certaine dose de réalité qui, bon gré, mal gré, s'impose à l'artiste, et, tout en le dominant, le soutient. Aussi ceux qui le cultivent sont-ils moins sujets à erreur que les autres; leur souci principal est de faire vrai, et la vérité ici, c'est presque tout le talent. A ce titre, il faut louer les portraits de MM. Delaunay, Ulmann, Giacomotti, Machard, qui sont très étudiés et laissent peu de chose à désirer.

Mais c'est dans le tableau d'histoire que l'école place ses hautes ambitions; c'est là aussi qu'elle montre ses grandes infirmités, à savoir : l'absence de patriotisme et l'éloignement pour les idées modernes.

En quoi nous intéresse la *Thétis armant Achille*, de M. Maillart, aussi nulle de conception que lourde d'exécution? Et la *Fortune*, de M. Michel, renouvelée de celle de Baudry? Et le *Salvator mundi* de M. Monchablon, renouvelé de tout le monde? Et les petites *Idylles* sèches de M. Emile Lévy, qu'on croirait destinées à de vieux enfants? Et l'*Enlèvement de Ganymède*, de M. Ferrier, qui cependant a des qualités, malgré de trop reconnaissables réminiscences des maîtres? Que signifie enfin ce *Rêve* ossianique de M. Jules Lefebvre: une femme nue portée par un brouillard au-dessus d'un étang? Nous nous étions habitués à plus de clarté et plus de vigueur chez cet artiste, qui a poursuivi la vérité jusque dans son puits et n'a pas dédaigné de peindre au naturel les femmes nues. Pourquoi déserte-t-il sa propre tradition en devenant énigmatique d'idée et inconsistant de facture?

M. Gustave Boulanger, lui, ne se modifie pas. Il est

toujours aussi sec, aussi maigre, aussi étriqué que d'habitude. Rien de plus triste à regarder que le *Gynécée*. Et pourtant quelle composition pouvait être plus charmante ? Une colonnade légère, un bassin et son jet d'eau, la matrone entourée de ses femmes qui procèdent à sa toilette, des enfants qui jouent, un chien qui regarde ; jetez à travers tout cela un rayon de soleil, avivez le tout par la couleur, et vous avez sous les yeux le plus gracieux tableau. Mais M. Gustave Boulanger ne l'entend pas de cette façon ; il a juré une guerre à mort à la couleur ; c'est son ennemie et il ne veut pas en entendre parler

La peinture de M. Gustave Boulanger attriste, celle de M. Bouguereau agace. Cet honorable élève de Rome en est arrivé à une propreté si brillante, à un poli si intact, qu'on ne sait plus qu'en penser. Le résultat est tout à fait inattendu. Les corps ne sont pas peints, ils sont astiqués et reluisent. Devant ce beau travail, les militaires resteront muets d'étonnement. A part cette qualité extraordinaire, tout, dans les compositions de M. Bouguereau, est médiocre : l'invention est nulle et le dessin purement conventionnel. Le sujet de la *Vierge avec l'enfant Jésus et saint Jean-Baptiste* est un de ces lieux communs que les peintres se passent de main en main, et que chacun traite avec l'espoir plus ou moins fondé d'en tirer quelque chose de nouveau. M. Bouguereau n'en a rien tiré du tout, pas même l'expression de foi qui était indispensable. Son groupe a une vague odeur de patchouli et de pommade. C'est doucereux et écœurant. Quant au Zéphire à ailes de papillon qui vient lutiner Flore, cela vaut tout juste les sujets de pendule du premier Empire.

M. Merson tranche, au moins, par l'intention et par l'idée, sur ce fond de banalités mythologiques. L'allégorie qu'il expose, et qui a figuré naguère parmi les envois de Rome, est franchement patriotique. Au devant du temple de Janus, sur un autel dressé à la patrie, un jeune guerrier mort est étendu. A genoux sur les marches, la

mère tord ses bras de désespoir. Cependant deux figures, destinées à exprimer la pensée du peintre en soulignant le sens de la composition, se tiennent debout à droite et à gauche de l'autel : le *Sacrifice*, console la mère, l'autre la *Renommée*, proclame la gloire du mort. Aux premiers plans, un laurier arraché, une aigle renversée, et le mot Spes écrit en lettres lapidaires.

Il est regrettable que ni la composition ni l'exécution de ce tableau ne soient à la hauteur de l'idée qui l'a inspirée. La mère, vêtue de deuil, qui se renverse douloureusement au-devant de l'autel, est une assez belle figure. Mais le petit génie qui porte l'inscription *Bella matribus detestata*, est emprunté à Raphaël et ne sert qu'à boucher un trou. Quant aux deux grandes figures qui personnifient le Sacrifice et la Renommée, elles sont absolument déplaisantes. L'une, le Sacrifice, ressemble bien plutôt, avec son calice à la main, à une Religion ou à une Pitié, ce qui est un contre-sens, l'immolation à la patrie n'ayant rien de commun avec l'adoration du Saint-Sacrement. L'autre, avec ses joues enflées, sa jupe bouffante, sa banderole voltigeant dans l'air, produit l'effet le plus désagréable. Enfin l'ensemble, disposé en bas-relief, a une teinte d'archaïsme qui dénote chez M. Olivier Merson des préoccupations fâcheuses, et qui contraste péniblement avec la modernité des sentiments à rendre.

M. Merson a exposé en outre un *Saint-Michel* qui lui a été commandé par le ministre des beaux-arts pour servir de modèle à une tapisserie des Gobelins destinée au Panthéon. Nous retrouvons ici les mêmes banderoles flottantes et le même esprit archaïque que dans la *Renommée* de tout à l'heure. Il y a en plus une lourdeur de formes, d'autant plus choquante que l'admirable *Saint Michel* du Louvre, avec sa légèreté frémissante et son coup de lance triomphant, se présente invinciblement à l'esprit et sert de terme de comparaison. Il ne faudrait pas beaucoup de tableaux de ce genre pour douter de l'avenir artistique de M. Merson.

J'ai réservé Henner pour la fin. Henner, « c'est le coq

de l'Académie » disait Hamon dans une lettre familière que l'*Art* publiait l'autre jour. Je reprends l'expression, car elle est juste. Mais pourquoi Henner est-il « le coq »? Précisément parce qu'il a été élève de Rome le moins possible; parce que, vivant dans la fréquentation des maîtres, il n'a retenu d'eux que ce qui venait en confirmation de sa propre nature; parce qu'enfin, envers et contre tous, il a su maintenir son originalité libre de toute influence. Regardez ses œuvres : vous n'y apercevez ni réminiscence des maîtres, ni trace de l'esprit académique. C'est franc de tout alliage, directement saisi sur le vif des choses par une intelligence nette et bien organisée. On ne saurait croire le plaisir que l'on éprouve quand, après avoir traversé les Maillart, les Monchablon, les Boulanger, les Bouguereau, on tombe tout à coup sur un Henner. C'est un apaisement pour les yeux et un charme pour l'esprit. Là, tout était compliqué, tout était bizarre, tout était manière; ici, tout est simple, naturel, exquis. Voyez ce *Portrait de Mme H...*, modelé de face, avec une douceur infinie. Comme on sent qu'il est ressemblant! bien plus que cela, comme on sent qu'il est vrai! L'intelligence qui anime cette noble tête a été amenée jusqu'à la surface, et la bonté s'épanouit dans le modelé de chaque trait. Plus vous regardez cette figure, plus elle vous est sympathique; elle a un charme attractif dont on se détache difficilement. Le *portrait de M° Picard*, l'ancien avoué de la ville, c'est l'antithèse. Comme il est précis, affirmatif, belliqueux! Le vaillant défenseur des écus municipaux est en uniforme et au poste de combat. « Croyez-moi, n'élevez pas votre prétention si haut. Le bail, dont votre avocat a parlé, touche à sa fin. Votre industrie n'a rien à perdre à se transporter dans un quartier plus riche et plus luxueux. Vous demandez 100,000 francs? Dérision! La ville vous en accorde 3,000 pour indemnité de déménagement. C'est plus que cela ne vaut, et, je vous le dis, sur l'honneur, vous ferez bien d'accepter. » En outre de ces deux portraits, M. Henner expose, sous le titre de *Naïade*, une figurine

couchée sur l'herbe, au bord d'une eau courante, dans un paysage ombreux. Je n'en dirai qu'un mot : c'est un chef-d'œuvre de délicatesse et de grâce.

III

LES PEINTRES HORS CONCOURS

Défalcation faite des quatorze membres de l'Institut et des trente-neuf prix de Rome, il reste trois cent onze peintres qui sont « hors concours », c'est-à-dire qui ont obtenu le nombre de médailles fixé par le règlement, et qui n'ont plus rien à attendre de l'Etat, si ce n'est la croix d'honneur, — quand ils ne l'ont pas.

Sur ces trois cent onze peintres hors concours, cent soixante-dix figurent comme exposants au Salon de cette année.

Ces cent soixante-dix, pour être à peu près également récompensés, sont loin d'être également connus. On peut même, à ce point de vue, les partager en trois catégories : un tiers dont les noms sont oubliés, un tiers dont les noms sont en train de tomber en oubli, et un tiers qui, placés en vedettes dans nos expositions, soutiennent, avec plus ou moins de bonheur, chaque année, la grande bataille des tempéraments et des écoles engagée devant le public.

C'est de ces derniers que nous parlons aujourd'hui Mais d'abord il faut bien constater la situation des « hors

concours » : il n'en est pas de plus favorable pour la production du talent et, s'il y a lieu, du génie.

Heureux « hors concours » ! Ils ont la liberté de l'invention comme la liberté de l'exécution; personne ne peut rien sur eux, ni contre eux. Tandis qu'une servitude, dont on ne calcule pas assez les conséquences morales, pèse sur leurs autres confrères, ils jouissent, eux, de la plénitude de leur fantaisie. Etre libre, faire ce que l'on a conçu et comme on l'a conçu, quel rare privilège en peinture ! Il n'est pas libre, le malheureux débutant, qui, pour obtenir l'entrée au Salon, est obligé de passer sous les fourches caudines d'un jury qu'il n'a pas nommé ! Il n'est pas libre, le non-exempt qui aspire à sa première médaille et, qui pour l'emporter, a besoin de se concilier une majorité favorable dans le jury! Il n'est pas libre non plus l'exempt qui tient à avoir sa médaille complémentaire, et qui ne peut l'avoir que par le jury ! Tous subissent la pression des fatalités qui les enserrent; tous peuvent dire avec une évidente portion de vérité : « Ne me jugez pas sur ce que j'expose. Je vaux mieux que ce que je fais. Ce que je sens, ce que je pense, je ne peux pas encore le dire. J'y arriverai sans doute; mais pour le moment, obligé de tenir compte des goûts particuliers ou même des manies de mes juges, je fais de la politique bien plus que je ne fais de l'art. »

Les « hors concours » n'ont pas ce souci, qui paralyse tant de jeunes volontés. Point de jury pour eux, ni d'examen. Ils ne subissent pas de contrôle, ils envoient ce qu'ils veulent. Ils sont maîtres de leur art et de la direction qu'il leur plait de lui donner. S'ils ont du talent, ils font voir leur talent ; du génie, ils montrent leur génie. Ceux dont je parle ici plus particulièrement ont eu l'inappréciable avantage de ne pas être élevés à l'Ecole des beaux-arts. Ils n'ont pas été détenus pendant quatre ans dans la prison cellulaire des musées de Rome. Ils ont vécu à Paris, au foyer des idées, au centre de l'activité. Parvenus à l'âge mûr, ils se sont vus, par l'obtention du nombre réglementaire des médailles, affranchis de toute

inquisition. Rien ne pèse sur leur cerveau, rien n'enchaîne leur main. Si donc le Salon n'est pas plus original, ou plus riche, ou plus attrayant, c'est à eux qu'il faut s'en prendre ; ils sont seuls responsables.

Il est des années heureuses, où ces combattants libres, ces lutteurs dégagés de toute contrainte, ont l'imagination mieux inspirée, le bras plus obéissant ou plus souple. Ces années-là, les salons comptent des œuvres exceptionnelles et font date dans l'histoire.

Nous ne sommes pas dans une de ces années favorisées. Sauf peut-être le paysage de M. Segé, les *Chaumes*, dont la composition est si simple, l'effet si juste et si frappant, je ne vois rien dans le Salon de 1875 qui révèle une interprétation nouvelle, marque un pas fait en avant. Les belles toiles abondent ; mais, en somme, chaque artiste se continue, ceux-ci montant un peu au-dessus, ceux-là restant un peu au-dessous de ce qu'ils étaient autrefois. La moyenne est d'une bonne tenue et qui fait plaisir : l'œuvre hors de pair, la grande page marquée au coin de l'esprit moderne et destinée à rallier toutes les admirations, fait défaut.

M. de Neuville est un des peintres qui sont en progrès sur eux-mêmes. L'*Attaque d'une maison à Villersexel* vaut mieux que le *Combat sur une voie ferrée*, et même le tableau s'y dispose mieux que dans les *Dernières cartouches*. Le drame aussi est plus palpitant. Il semble impossible de pousser plus loin la furie du combat. Les Allemands se sont barricadés et crénelés dans une maison, d'où ils tirent sans discontinuer sur nos soldats. Ceux-ci, après avoir vainement cherché à enfoncer les portes, se décident à mettre le feu. Ils arrivent avec du bois, de la paille, tout ce qu'ils ont pu ramasser dans les hangars et les greniers voisins. C'est l'instant que le peintre a choisi. D'un côté, la maison, criblée de boulets et de balles, éraillée sur toutes ses faces, se défend avec le courage du désespoir et crache la mort par toutes ses lucarnes. De l'autre, nos soldats traînent les charrettes avec une vigueur, un entrain sans pareils. L'un tire, l'autre pousse ;

un autre fait le coup de feu. Les fagots sont dressés, la paille est allumée, la flamme court comme une traînée et la fumée monte en noirs tourbillons. C'est l'action dans toute sa fureur. Les mourants se redressent pour pousser des cotrets ou jeter une torche de plus dans l'incendie. Certes, ce n'est pas là la grandeur épique de Gros, et quant à la vivacité spirituelle de Vernet, il ne saurait en être question. Mais, regardez bien, on se bat dans cette toile, on se bat avec rage, avec acharnement. Personne ne pose, chacun est à son affaire. On frappe et on est frappé, on tombe, on meurt ; le tout avec une sincérité de conviction qui n'a jamais été atteinte, et qui ne semble pas devoir être dépassée. C'est cette vérité de l'action qui fait le talent de M. de Neuville, et qui justifie l'emprise qu'il a sur le spectateur.

M. Berne-Bellecour, comme M. de Neuville, prend les batailles par le détail, par l'épisode. Ce goût est celui du jour, et il ne faut pas trop y contredire, car ce qu'on perd du côté grandiose, on le regagne du côté du vrai. L'épisode détaché et pris sur le vif a plus de saveur intime que les ordonnances toujours un peu théâtrales. Le *Combat de la Malmaison* en est un exemple. Ce que M. Berne-Bellecour raconte là, il l'a vu, il nous le raconte dans le ton juste. Ses petits soldats, bons enfants et goguenards, sont charmants. Leurs attitudes et leurs expressions font sourire. Il semble qu'on entende les bons mots siffler en même temps que les balles derrière ces échalas où ils tiraillent contre l'ennemi. Le public, qui les a reconnus, se les désigne. Ce sont MM. Leroux, Jacquemart, Leloir, Vibert et M. Berne-Bellecour lui-même, l'auteur du tableau. Tous artistes, tous peintres. Le jour où la patrie eut besoin d'eux, ils quittèrent la brosse pour le chassepot, et l'on sait qu'ils figurèrent avec honneur au combat du 21 octobre devant la Malmaison. M. Berne-Bellecour nous le rappelle et l'écrit pour la postérité. Il en a bien le droit. Ce dont il faut le louer, c'est de la mesure qu'il a mise dans son récit et de la vivacité avec laquelle il a traité ses figurines.

M. de Neuville a le mouvement, M. Berne-Bellecour a la gaieté, M. Detaille a l'esprit. Le *Régiment qui passe* est un tableau enlevé d'après nature avec vérité et bonheur. Le spectacle est connu du Parisien, et c'est pour cela sans doute que le *fac simile* qui en est donné par l'artiste fait foule au Salon. Il y a bien un peu de sécheresse photographique dans certains détails. Mais ce qui est d'un peintre, c'est le sol boueux et la neige fondante dans laquelle tout ce petit monde piétine. Mince sujet, en somme, et d'une portée insignifiante. Le succès seul peut excuser l'auteur de l'avoir abordé.

Si de la vie militaire nous poursuivons nos «hors concours» dans la vie civile, nous ne trouvons pas de changement sensible, par rapport au dernier Salon. Les uns avancent, les autres reculent, mais nul ne se transforme. Point de grand effort intellectuel, point de tentative hardie pour retenir et fixer sur la toile, avec la grandeur de style qui conviendrait au sujet, une fugitive image de la société contemporaine.

Il y a du style pourtant et du meilleur dans le tableau de M. Alma-Tadema, intitulé la *Peinture*. Cette tranquille atmosphère d'atelier, ces figures bien dessinées, ces attitudes naturelles, ces draperies étudiées avec soin, tout cet ensemble calme et fort dénote un art arrivé à son complet développement. Pourquoi faut-il que cette réalité contemporaine, puisque ce sont des portraits commandés, ait été, par un caprice de l'amateur ou peut-être plutôt du peintre, transportée dans un milieu et dans une époque qui ne sont pas les nôtres? Il n'est de portrait que celui où l'homme, placé dans son entourage normal, est vêtu de son vêtement habituel. Le vêtement, non moins que la figure et l'attitude, explique les mœurs de l'individu et trahit ses occupations journalières. Envelopper un personnage de nos jours dans une draperie antique, ce n'est pas seulement commettre un anachronisme, c'est se priver d'un moyen d'expression d'une rare puissance; c'est pis que cela encore, c'est défigurer volontairement son modèle.

M. J.-P. Laurens, lui, se plonge aux profondeurs du passé. L'histoire ecclésiastique, voilà son champ d'observation. Mais du moins il ne la scinde pas : les monuments, les personnages, les costumes, il garde tout, et en cherche précieusement l'esprit. Malheureusement, dans cet ordre d'exhumations, il y a des périls auxquels M. J.-P. Laurens n'a pas échappé. Ses deux tableaux, l'*Excommunication* et l'*Interdit*, si saisissants qu'ils soient de prime abord, ne s'expliquent pas par eux-mêmes. Ils demandent un commentaire écrit, chose peu conforme aux règles d'une saine esthétique, et cela par cette raison bien simple et qui n'est pas encore réfutée : ce que le pinceau ne peut pas rendre n'est pas du domaine de la peinture. Comment le pinceau pourrait-il rendre une excommunication ? Je vois que ce roi est abandonné, je vois qu'il est malheureux, mais je ne peux pas voir qu'il est excommunié, parce que l'excommunication, ce n'est ni du dessin, ni de la couleur. Ces réserves faites, il faut louer la gravité de l'ordonnance, la beauté des architectures et la vigueur du modelé. Dans l'*Excommunication*, le groupe des évêques qui s'enfoncent lentement sous le porche de l'église, tournant le dos au malheureux monarque qu'ils viennent de condamner, est d'une force de style remarquable. Dans l'*Interdit*, les voiles noirs et les deux cadavres abandonnés produisent au contraire un effet pittoresque des plus dramatiques. On reconnaît là la marque d'un esprit méditatif, qui ne livre rien au hasard, qui veut que tout détail serve, et qui croirait n'avoir rien fait s'il n'atteignait à ce but suprême du tableau : l'unité d'impression.

Une œuvre également voulue et méditée, mais moins sobre, c'est le *Jour du baptême*, de M. Brion. Un enfant, revêtu d'un superbe costume en piqué blanc et couché dans un vieux fauteuil à dossier en tapisserie : toutes les mères ont vu cela. L'enfant et son costume sont une merveille de modelé ; mais il y a aux alentours trop de menus détails qui tirent l'œil. Les fleurs de la tapisserie, les dragées, la table, tout cela est trop fait, appelle trop

l'attention. Comme le marmot eût gagné à se détacher, tout blanc et tout rose, sur un fond sombre !

M. Munkacsy est comme Balzac, qui continuait ses personnages d'un roman à un autre. En suivant le même système, M. Munkacsy promène de tableau en tableau ses types et ses physionomies. Il n'y a de changé que l'action. Même l'artiste hongrois se donne une licence que jamais l'écrivain français ne se fût permise. Dans Balzac, quand un personnage meurt, il est bien mort et il ne reparaît plus. Il en est différemment chez M. Munkacsy : les pendus ou les fusillés reviennent. Ce *Condamné à mort*, sur le sort duquel l'auteur m'avait tant apitoyé en 1870, le voilà revenu. Je le retrouve dans le *Héros du village*, assis à droite, dans une chaise. C'est bien lui. Seulement il a un peu vieilli et engraissé. A le voir là, tranquille et regardant les provocations du lutteur, je regrette mes sympathies de 1870, et j'en veux véritablement à M. Munkacsy de ne m'avoir pas renseigné. Si j'avais su qu'il le ressuscitât ou que l'empereur François-Joseph lui fît grâce, je ne l'aurais pas autant plaint. Les autres personnages aussi, je les reconnais ; je les ai vus dans le *Mont-de-piété*, dans la *Charpie*, dans les *Rôdeurs de nuit*. Cette atmosphère, enfumée et noirâtre, je la reconnais également ; je l'ai vue dans toutes les précédentes compositions de M. Munkacsy, qui l'a empruntée à Ribot, qui croit l'avoir empruntée à Ribera, lequel d'ailleurs s'en défendrait vivement s'il revenait au monde. Cette façon de se piller soi-même déflore jusqu'à un certain point les tableaux de M. Munkacsy ; ils n'ont pas l'air nouveau. On est tenté de passer en disant : J'ai déjà vu ça. Vraiment, si M. Munkacsy ne prend un parti énergique, il pourra finir par lasser un public qui pourtant ne lui a épargné ni les encouragements ni les éloges.

M. Lehoux, le prix du Salon de l'an passé, est plus élevé en rang que ses condisciples de l'Académie de France : il est « hors concours ». On ne s'en douterait pas si ce n'était écrit en toutes lettres dans le livret. Cette

plaisanterie, qui fait à un élève la situation réservée aux maîtres, provient de ce que, en 1874, pour le même tableau, M. Lehoux obtint à la fois, de M. de Chennevières, le prix du salon, et du jury, une médaille de première classe, M. Lehoux d'ailleurs ne semble pas enclin à abuser de ce qu'il est soustrait au contrôle du jury, il envoie de la villa Médicis un *Samson rompant ses liens*, véritable exercice de rhétorique comme il aurait pu en faire à l'Ecole des beaux-arts, dans l'atelier de M. Cabanel. Comme le séjour à Rome développe les idées et féconde l'originalité !

Nous pouvons stationner devant M. Puvis de Chavannes, qui continue, à sa manière accoutumée, ses grandes décorations simplistes; devant M. Pille, dont les prédilections restent archéologiques. Mais quelle est cette horreur, signée Pierre-Paul Glaize? Ne regardez pas cela, vous auriez un haut-le-cœur. « Après la chute des Tarquins, quelques jeunes gens des meilleures familles de Rome entrèrent dans une conspiration pour ramener les rois proscrits. Pour se lier par un serment fort et terrible, les conjurés burent le sang d'un homme qu'ils avaient immolé et ils jurèrent, la main sur ses entrailles. » Voilà l'intéressant sujet que M. Pierre-Paul Glaize a traité en grandeur naturelle et dont il n'a omis aucun détail ! Faut-il être assez « hors concours » !

Portons nos regards vers des objets plus flatteurs. Voici la tribu des paysagistes. Les *Chaumes* de M. Segé, nous l'avons dit, ont le charme inattendu d'une note nouvelle. Lansyer continue avec un succès croissant ses explorations du littoral breton; l'*Anse de Plomac'h*, avec son fond de maison éclairé, est d'un effet charmant; jamais le peintre n'avait été si fin ni si lumineux. Français songe à l'Académie et met du style dans ses herbes de premier plan. Luminais se condamne aux barbares à perpétuité, sans s'apercevoir qu'il nous y condamne avec lui. Van Marcke est toujours le plus intelligent et le plus habile élève de Troyon. Emile Breton, on ne sait pourquoi, se rapproche de Daubigny. Carolus Duran dispose,

dans un parc anglais fort bien entretenu, quatre ou cinq petites femmes nues, qui sont la menue monnaie de sa grande nudité de l'an passé; les poses empruntées à des statues ou même à des tableaux de Boucher, n'ont rien de naturel, et l'on peut dire que la monnaie ne vaut pas mieux que la pièce. Hanoteau se maintient, Harpignies s'alourdit. Lavieille est supérieur.

Il est des paysagistes qui vont chercher en Orient des sites étranges ou des effets inconnus. Certes l'*Entrevue des chefs Metualis* de M. Pasini, n'est pas sans beauté; la *Chadouf*, de M. Mouchot, n'est pas sans grandeur; mais combien j'aime mieux celui qui, se bornant aux horizons accoutumés, tire sa poésie des spectacles simples et des objets familiers. C'est l'esthétique de Jules Breton, c'est aussi la mienne; mais Jules Breton, pour ce qui le concerne, a pris le soin de la mettre en vers.

> Lorsqu'à travers la brume, ô plaine de Courrière
> L'ombre monte au clocher dans l'air bruni du soir,
> Que s'inclinent les blés comme pour la prière,
> Et que ton marais fume, immortel encensoir;
>
> Quand reviennent des bords fleuris de ta rivière,
> Portant le linge frais qu'a blanchi le lavoir
> Tes filles, le front ceint d'un nimbe de lumière;
> Je n'imagine rien de plus charmant à voir.
>
> D'autres courent bien loin pour trouver des merveilles,
> Laissons-les s'agiter; dans leurs fiévreuses veilles,
> Ils ne sentiraient pas ta tranquille beauté.
>
> Tu suffis à mon cœur, toi qui vis mes grands pères,
> Lorsqu'ils passaient joyeux en leurs heures prospères,
> Sur ces mêmes chemins, aux mêmes soirs d'été.

J'extrais ces beaux vers du volume intitulé les *Champs et la mer*, que M. Jules Breton nous a fait l'agréable surprise de publier l'autre jour. Ils expliquent bien sa pensée, ses goûts, ses penchants, sa façon de comprendre la nature et la vie, ses types préférés, sa rusticité qui ne va pas sans une certaine élégance. Tous ces traits, nous les retrouverons dans le tableau de la *Saint-Jean*, où les jeunes filles de Courrières, à la chute du jour, dansent autour des feux allumés. A voir la peinture de

M. Jules Breton, je pensais bien qu'il était poëte, mais je ne voulais pas le dire. Il s'est trahi lui-même cette année.

Ce qui vaut par l'intelligence du sujet et l'entente du tableau, c'est le *Cochon* de M. François Bonvin. Il est moins brillant que celui de Vollon, mais plus étudié et plus juste. Dans Vollon, il n'y a que quelques tâches de couleur heureuses ; dans Bonvin, il y a le tableau complet. Le sujet est rendu avec tout l'ensemble des circonstances physiques et morales qui l'accompagnent et le déterminent. C'est bien ici le lieu habituel où on saigne le cochon et où on le pend. Un demi-jour l'éclaire et nous montre, çà et là, les ustensiles pour la confection des boudins, des pâtés. Supprimez le cochon qui est suspendu par les pattes, vous vous sentez encore dans une charcuterie. Dans Vollon, supprimez le cochon ; vous ne savez plus où vous êtes. C'est ainsi que tout sujet, si petit qu'il soit, contient sa philosophie, et le propre de l'art, c'est de la faire sentir, quelquefois de l'exprimer.

Les portraits sont nombreux. La double tendance qu'ils accusent permet de diviser leurs auteurs en deux classes : les couturiers, qui sacrifient tout à l'étoffe ; les physiologistes, qui, laissant l'étoffe à son rang, donnent l'importance à l'expression morale.

Ces classes ne sont pas fermées, comme l'étaient les castes dans l'antiquité. Quelquefois les artistes passent de l'une à l'autre. Ainsi Bonnat a failli devenir couturier cette année. Au contraire, il faut faire notre deuil de Carolus Duran, il est bien perdu pour nous. Quelle circonstance mémorable que celle où les couturiers firent cette brillante recrue ! Réduit au petit bataillon des Dubufe, des Pérignon, des Pommayrac, ils allaient capituler, quand le vaillant jeune homme se jeta dans la place avec tout un approvisionnement de velours, de satins, de feutres, de rubans, de pompons, de colliers, de bracelets, d'une fraîcheur et d'un éclat incomparables. O renfort inattendu ! Les couturiers furent tellement émerveillés qu'ils ne voulurent plus d'autre chef, et le nouveau dé-

barqué fut proclamé roi. C'est lui qui aujourd'hui mène la bataille. Quels prodigieux rideaux roses, bleus ou violets, il sait étendre dans ses fonds ! Dans quels fauteuils dorés ou satinés de jaune, il couche ses vieilles douairières ! Quels étonnants chapeaux il place sur les têtes de ses petites filles ? Comme il excelle à broder de jais un corsage ou à placer un ruban dans les cheveux ! la physionomie n'est plus rien. Dans le *Portrait de Mme...*, le visage est tué par le fauteuil, le fauteuil par le rideau. De tous les objets mis sur la toile, l'œil aveuglé ne discerne qu'une parure de jais, vivement touchée, au-dessus de laquelle s'entr'ouvre une bouche immobilisée en un perpétuel sourire. Qu'importent le caractère et les mœurs à nos grands couturiers ?

Ce n'est pas ainsi que l'entendent les physiologistes. Pour eux, le portrait est une révélation de l'être intérieur, et ce qu'ils poursuivent, en peignant le dehors, c'est le dedans. J'ai cité Henner, Harlamoff, Delaunay, d'autres encore; il faut ajouter ici M. de Winne, un Belge, qui rend le modèle avec sobriété et distinction. Ses trois portraits, surtout celui de *M. A. S...*, sont traités d'un pinceau souple et harmonieux, et comptent parmi les meilleurs du Salon. Un non moins remarquable est le *Général Billot*, de M. Feyen-Perrin. Ici la vie réelle est élevée à la hauteur de l'histoire. Le général est debout en uniforme. Sa pose est simple et naturelle. L'allure du corps dénote un pli pris, des habitudes invétérées. Derrière, un fond de montagnes neigeuses, souvenir de la rude campagne de l'Est et des événements où le brillant officier commença d'illustrer son nom. Peut-être eussé-je dramatisé le portrait en l'associant davantage à ces souvenirs, en le replaçant au milieu même de ces terribles journées, c'est-à-dire en le montrant en marche, fatigué, taché de neige et de boue. Le tableau eût eu plus d'unité; mais, j'en conviens aisément, c'eût été faire du pittoresque au détriment du style. Une antithèse à cette figure sévère, c'est le *Portrait de Mlles W...*, où M. Feyen-Perrin a mis tout ce que sa brosse a de finesse et de

grâce. Quant à Mlle Nélie Jacquemart, comme d'habitude elle se tire mieux d'affaire avec les hommes qu'avec les femmes. Son portrait de *M. le marquis de la R....* ancien commandant des mobiles de la Loire-Inférieure, est bien; mais, pour le caractère et l'expression, comme nous sommes loin du *Portrait du maréchal Canrobert*, et même du *Portrait de M. Dufaure!*

Les natures mortes nous ramènent le nom de M. Vollon, qui expose cette année de fort belles *armures ciselées et damasquinées*. Ce n'est pas la première fois que cet excellent artiste s'essaye dans ce genre d'antiquailles. Il en a autrefois rempli tout un tableau pour M. de Niewerkerke, et ce tableau est demeuré célèbre. Personne ne peint mieux que lui les aciers et les cuivres, ne pose d'une main plus sûre la tache brillante, ne fait glisser plus doucement la lumière sur les surfaces polies. Le bric-à-brac est Dieu et Vollon est son prophète. Malheureusement il y a quelque chose de trop dans le tableau des *Armures*, c'est l'armurier. Ce personnage est aussi mal peint que mal dessiné, et il est si peu vivant que, dans l'ensemble, il fait tout juste l'effet d'un accessoire.

Un autre peintre de natures mortes, non moins « hors concours » et non moins célèbre, c'est M. Philippe Rousseau. M. Philippe Rousseau a commis cette année une grave imprudence: il s'est attaqué à la Fontaine. On n'illustre pas la Fontaine, par la raison bien simple que la Fontaine ne gît pas dans le tableau, mais dans les développements, dans la finesse du dialogue, dans la vérité de l'observation morale, dans les nuances de son charmant esprit, dans les qualités de sa langue incomparable. Et la preuve qu'on ne l'illustre pas, c'est que tous ceux qui l'ont entrepris ont succombé à la tâche et le dernier de tous, M. Gustave Doré, y a perdu sa réputation. Ce tableau du *Loup et de l'agneau* est veule; le paysage a l'aspect d'une tapisserie, les personnages ne disent rien: de tous points il est mauvais. A la bonne heure les *Fromages!* il n'y a pas de psychologie là dedans, ni de dialogue, ni de succession d'idées. C'est un fait de nature que

l'œil embrasse d'un seul regard. M. Philippe Rousseau l'a peint largement et franchement. Son tableau est un chef-d'œuvre. Conclusion : il faut laisser là la Fontaine.

IV

LES EXEMPTS

Nous avons compté 311 peintres hors concours. Les exempts sont moins nombreux ; il n'y en a que 263, sur lesquels 133 seulement figurent au salon de cette année.

L'exemption est un état intermédiaire entre le paradis des « hors-concours » et l'enfer de la plèbe. C'est le purgatoire de la peinture. On y séjourne tant qu'on n'a pas obtenu la ou les médailles complémentaires qui donnent entrée au séjour des bienheureux, j'entends la région supérieure habitée par les artistes pourvus du nombre légal de récompenses. Et comme c'est le jury qui donne ces médailles libératrices, tout le temps qu'on reste exempt, on reste sous le joug du jury. La liberté dont on jouit dans ces parages n'est donc que relative. Toutefois, il faut le dire à l'honneur de nos artistes, ce dernier reste de sujétion ne leur pèse pas beaucoup. Indifférents pour la plupart aux sentiments particuliers de leurs juges, ils se préoccupent avant tout de maintenir les droits de leur originalité.

Ce sont deux portraitistes originaux que MM. Bastien Lepage et Fantin-Latour.

Le premier a représenté M. *Hayem*, un commerçant parisien, assis dans son fauteuil, la tête et le corps penchés en avant, les avant-bras appuyés sur les cuisses et les mains jointes entre les jambes écartées. La pose est caractéristique, tout aussi bien que la ligne sinueuse des lèvres restées légèrement entr'ouvertes. Rien du reste dans cette composition magistrale qui ne soit naturel, ne respire la réalité la plus franche. Le personnage peut se lever, marcher, causer, sourire : il est vivant, c'est-à-

dire apte à reproduire toutes les actions de la vie. Déjà sa bouche parle et avec un peu de bonne volonté, vous pourriez entendre le discours qu'elle tient. La peinture est mince, mais le modelé est si serré, si vigoureux, qu'on ne songe guère à l'épaisseur de la pâte. C'est un portrait physiologique, donnant à la fois la ressemblance, la condition sociale et les mœurs, c'est-à-dire le dehors et le dedans. La *Petite communiante*, du même peintre, étonne par la finesse du dessin et la naïveté de l'expression. M. Ingres a quelquefois crayonné aussi finement, il n'a jamais eu autant de charme.

Le double portrait de M. Fantin-Latour, *M. et Mme Edwin Edwards*, a les mêmes qualités de simplicité, de naturel et de vie. Il y a longtemps que nous n'avions vu de cet excellent praticien une page de cette importance. Le *portrait de M. Édouard Manet*, quoiqu'il fût remarquable en tous points, est dépassé. Je trouve ici plus de réflexion et plus de profondeur. Une sorte de suavité attirante est répandue sur l'ensemble de la scène. Quand on a ces dons de vérité, de justesse et d'intimité pénétrante, on est en pleine possession de son art.

Avec M. Ribot, nous entrons dans l'histoire, qui n'est autre chose — au point de vue des maîtres, non des académiciens — que la vie réelle interprétée avec émotion et grandeur. Le *Cabaret normand*, à ce titre, est une des œuvres maîtresses du Salon. Dans une suspension de travail, des ouvriers forgerons sont venus boire avec des paysans. Le sombre taudis qui les rassemble ne connait pas le luxe d'une table. On dresse un tonneau et l'on se serre à l'entour. Les pipes sont allumées, un jeu de cartes est demandé et le pot de cidre circule. Dans l'atmosphère enfumée et dans les ombres noires, il y a toujours la mélancolie particulière au peintre. Mais les figures en pleine lumière sont traitées avec largeur, les gestes sont vrais, le modelé est puissant, l'effet est écrit avec une vigueur rare : c'est de la grande peinture, ou il n'en est plus au monde. Avec ce tableau M. Ribot expose le *portrait de M. van de Kerkove-Vanden-Broech*, re-

présentation extrêmement vivante d'un type original.

Dans le même ordre d'idées naturalistes, M. Alphonse Legros expose les *Demoiselles du mois de Marie*, scène de la vie dévote en province. C'est une étude sur le vif du personnel féminin qui hante les sacristies et pratique les tables de communion. Regardez-les : l'ardeur mystique qui les dévore met à leurs yeux une flamme étrange. A genoux, drapées dans leurs capes brunes, embéguinées de leurs coiffes blanches, elles prient avec une ferveur telle, qu'elles n'entendent, ni le pas des arrivants, ni la voix nazillarde du chantre. C'est le troupeau sacré, que le bon pasteur surveille et dans lequel l'Eglise recrute ses héroïnes, ses croyantes, ses martyrs. Celle qui est là, par exemple, sur ce banc, la première de la rangée, dont le visage est si pâle et l'œil si brillant, ne pensez-vous pas qu'elle touche déjà à la sainteté. et qu'un jour elle fera des miracles? Pour moi, je ne serais pas surpris si tout à l'heure, en sortant de cette église, elle avait une apparition, rencontrait Marie au détour d'un chemin, ou voyait apparaitre dans une gloire le cœur transpercé de Jésus. M. Alphonse Legros a étudié ces singuliers états d'âme avec une attention scrupuleuse et il les a traduits avec un rare bonheur. Par toutes les qualités qu'il renferme, modernité du sujet, vérité des types, justesse des expressions, caractère des draperies, transparence des ombres, unité de l'impression, son tableau est une œuvre de haut style et l'un de ceux qui honorent le salon de cette année.

M. Lhermitte a un sujet à peu près semblable à celui de M. Legros : *Pèlerinage à la Vierge-du-Pilier*. Ce sont des femmes agenouillées dans une église aux pieds d'une statue de la Vierge. Ce tableau a des qualités sérieuses, mais celui de M. Legros, placé dans la même salle, lui nuit sensiblement.

En 1795, ou pour remplacer une date par un nom, la *Merveilleuse* est de cet artiste qui obtint un si vif succès au Salon de 1873, avec un *Jeune citoyen de l'An V*. Le *Jeune citoyen* était maladif et représenté seulement à

mi-corps. La *Merveilleuse* est une créature superbe de santé, superbe de costume. Malgré le luxe des étoffes, malgré le grand chapeau empanaché, et les satins noirs, et les satins amaranthe, elle existe. Sa figure est modelée avec vigueur et tout l'ensemble de sa belle personne se fait sentir sous les plis de son ajustement. Que si vous me demandiez quel est l'intérêt de cette exhibition rétrospective, pourquoi M. Jules Goupil a dépensé tant de talent à faire une splendide gravure de modes : je vous répondrai que, dans nos temps troublés, nos artistes les mieux disposés ignorent le droit chemin. Quand c'est un Cabanel qui dirige la jeunesse et professe à l'Ecole des beaux-arts, comment voulez-vous que toutes les saines notions ne soient pas bouleversées ?

La tendance est aux grandes figures isolées dans un cadre. Je viens d'en citer une dont le succès est éclatant : la *Rêverie* de M. Jacquet n'a pas fait moins de tapage. Une dame maigre, d'un aspect un peu souffreteux, enveloppée dans une robe de velours cramoisi, est assise, un peu pelotonnée sur elle-même, dans un grand fauteuil de cuir fauve sur lequel vient jouer un rayon de soleil. C'est la *Rêverie* pour M. Jacquet. Pour moi, ce n'est pas la *Rêverie*, mais seulement son fauteuil. En effet, le fauteuil est l'objet principal de la composition. Non seulement il occupe la plus grande place, mais il est la partie la mieux peinte. Le cuir et le coup de soleil qui l'éclaire dans le haut sont vraiment des morceaux du plus haut goût. Je viens de dire que c'était le fauteuil de la *Rêverie*, je me suis trompé. Ce fauteuil, au fond duquel la prétendue rêverie s'est blottie, ne lui appartient pas ; c'est un fauteuil d'homme, non de femme. La rêverie n'a pu s'y établir que par hasard. Elle n'est pas là chez elle, et il faudra bientôt qu'elle en sorte. Ainsi, les diverses parties du tableau de M. Jacquet ne se conviennent pas entre elles, et, faute par l'auteur d'avoir réfléchi, d'avoir médité suffisamment, l'unité morale de son œuvre est détruite. Ajoutons pour dernier reproche que la tête de la jeune personne est fort banale et que la position com-

pliquée qu'elle a prise dans le fauteuil fait complètement disparaitre la charpente de son torse.

M. Maignan a fait comme M. Jacquet sa *Rêverie*. Une jeune femme, assise dans un jardin, suspend tout à coup son aiguille et se met à songer... Le tableau est petit, mais charmant ; et puis le sujet a été compris, et le titre n'est pas menteur.

Aimez-vous la belle couleur ? Regardez le *Hidalgo* et le *Turc* de M. Merino ; c'est un vrai régal pour les yeux. Aimez-vous les formes élégantes ? Regardez le *Printemps* de M. H. Dubois ; c'est la plus gracieuse des idylles.

La peinture académique ne nous intéresse guère. Nous ne l'acceptons ni comme but de l'art ni comme exercice d'école. Comme but de l'art, il serait vraiment trop comique que la société française passât son temps à à mettre sur la toile des idées qu'elle n'a pas dans la cervelle ; et, comme exercice d'école, l'expérience démontre que rien n'est plus propre que cette rhétorique à fausser la main et les idées. Nous passerons donc par-dessus la *Jeune chasseresse* de M. Saint-Pierre, la *Promenade du Poussin* de M. Meynier, la *Diane* de M. Hugrel, les *Moissonneuses* de M. Foulongne, la *Diane et Endymion* de M. Gervex, le *Pyrame et Thisbé* de M. Delobbe, quoique dans ces deux dernières toiles il y ait une certaine recherche pittoresque qui n'est pas de l'Ecole, et nous irons tout droit au genre.

Un des meilleurs tableaux de genre du Salon est celui de M. Sautai, dont les progrès se marquent d'année en année. Dans ce curieux souvenir de Rome, *Veille d'une exécution capitale*, les personnages sont vus de dos, mais les attitudes sont extrêmement expressives ; les figures, bien modelées, s'enlèvent avec vigueur sur le mur, et l'air circule à l'entour ; la couleur est bonne. M. Pabst est aussi en progrès. Il agrandit le format de ses petites compositions alsaciennes, et il a raison. Son plus important envoi, *La Mariée*, est tout à fait charmant. Avec M. Sain, nous sommes au *Repas de noces* ; les types sont intéressants, mais l'aspect de la toile est sec et dur. L'*Ambu-*

lance privée de M. Eugène Leroux nous ramène aux souvenirs de la guerre. Des soldats convalescents jouent aux dames avec des religieuses. Ce qui frappe le plus dans cet intérieur, c'est l'aspect bienveillant des choses et l'air de sympathie qu'on y respire.

M. Mery expose des essais de peinture à la cire qui ont la consistance et l'aspect de la peinture à l'huile; nouveau procédé qui devra attirer principalement l'attention des paysagistes, car il permet, la peinture à la cire séchant immédiatement, de faire en nature autant d'études que l'on veut.

Parmi les peintres de marine exempts, le plus en renom est M. Paul Clays, de Bruges, dont les toiles sont lumineuses et profondes. M. Courant marche rapidement sur ses traces. Ses effets, bien observés, l'emportent de beaucoup en justesse sur les papillotages de M. Masure, qui semble ne peindre aujourd'hui que de pratique dans son atelier. Quant au Hollandais Mesdag, il sort un peu de sa tradition cette année. Son chantier de Groningue, par un temps de neige, est un véritable paysage, très réussi d'ailleurs.

La corporation des exempts fournit à la peinture de fleurs et de fruits très peu de noms. Mme Escalier a sa réputation établie, au point qu'on lui a commandé deux tableaux décoratifs pour le Palais de la Légion d'honneur: c'est une artiste classée. M. Monginot l'est moins, quoiqu'il ait un tableau au musée du Luxembourg : c'est un talent qui devient vieillot dans l'invention comme dans l'exécution. Reste M. Kreyder, dont les *Raisins* et les *Lilas* vibrent de réalité. C'est le ténor de ce groupe.

V

Le prix du Salon. — Les médailles. — Les Exempts (suite). — La Plèbe.

Le jury a donné le *prix du Salon* à un peintre « hors concours ». Le fait est assez bizarre pour être noté. Voilà

un jeune homme qui a obtenu toutes les médailles que le règlement comporte; il a franchi successivement tous les degrés de l'initiation ; de récompense en récompense, il est monté à ce rang suprême qu'on doit regarder comme le couronnement d'une carrière d'artiste : il est hors concours, ni plus ni moins que M. Cabanel ou M. Gérome. Eh bien! on lui donne un prix, sans s'apercevoir qu'on le fait brutalement redescendre du pinacle où on l'avait juché pour retomber sur les bancs de l'école. Est-ce assez curieux! Je croyais avoir devant moi un maître, je n'ai plus qu'un élève. Pourtant ici le dilemme se pose : Si M. Cormon n'est point un maître, pourquoi lui avoir donné toutes ces médailles? Si c'est un maître, pourquoi l'envoyer à Rome compléter son éducation?

Quoi qu'il en soit, M. Cormon a le prix. Qu'est-ce que M. Cormon? demande le public. C'est l'auteur de la *Mort de Ravana*. Et qu'est-ce que la *Mort de Ravana* ? C'est un épisode du *Ramayana*. Et qu'est-ce que le *Ramayana* ? C'est la grande épopée de Valmiki? Et qu'est-ce que Valmiki? C'est l'Homère de l'Inde ancienne. Il paraît que M. Cormon a des lumières particulières pour mettre en peinture, à quatre mille ans de date, ces époques fabuleuses. Il ne paraît pas du reste avoir poussé bien loin ses recherches. Partant pour le grand Orient, il s'est arrêté en Grèce : pas même si loin, au musée du Luxembourg. C'est là, c'est dans le *Massacre de Scio*, d'Eugène Delacroix, qu'il a puisé les données de sa composition et les éléments de son coloris. Mais Eugène Delacroix était un génie mâle; ses idées lui appartenaient en propre, et il les rendait dans un langage dont l'intensité expressive n'a jamais été dépassée. « Sa symphonie, disait Thoré, commence en pourpre majeur et finit en vert mineur. »

La *Mort de Ravana* n'a point de ces notes éclatantes, et son harmonie est plus neutre. M. Cormon appartient à ce groupe de jeunes artistes (Humbert, Thirion, Levy, etc.) qui, depuis quelques années, ont essayé de se faire

une manière et ont obtenu des succès de salon avec la
menue monnaie de Delacroix. Leur peinture c'est du Delacroix dulcifié, amoindri, effacé, décoloré, mis à la portée des demoiselles. Le vin capiteux a été étendu d'eau à
ce point que le jury lui-même en peut boire. Il envoie
M. Cormon à Rome : comment Rome nous le rendra-t-elle ?

Ombre de M. Ingres, de l'homme illustre qui aurait
refusé le peintre « au balai ivre » jusqu'à la fin de ses
jours, si on lui en avait laissé la possibilité, que dis-tu
de ce qui se passe ? Delacroix a des disciples posthumes
qu'on envoie se perfectionner à Rome, et c'est le jury
lui-même qui signe leur passe-port !...

Les premières médailles ont été données, non pas
M. Alphonse Legros, pour ses *Demoiselles du mois de
Marie*, non pas à M. Ribot, pour son *Cabaret normand*,
mais aux habilleurs de femmes et aux confectionneurs
d'étoffes (M. Jules Goupil, pour sa *Merveilleuse*; M. Jacquet, pour sa *Rêverie*). C'est le satin amarante, le velours cramoisi et peut-être le cuir ensoleillé du grand
fauteuil que l'on couronne. J'ai connu des jurys qui
avaient des vues plus hautes et des ambitions plus nobles
pour l'art français; ils cherchaient les compositions où
l'esprit se montre et non pas le morceau de facture qui
ne fait briller que l'habileté de la main.

Parmi les deuxièmes médailles, le jury n'en a décerné
qu'une au paysage, et il a choisi M. Alexandre Defaux.
Certes l'attribution est méritée. Le *Printemps*, avec ses
pommiers en fleur, ses canards en gaieté et ses
fraîches verdures, est un tableau charmant. Mais combien le jury a dû souffrir de faire ce choix entre vingt artistes également méritants! Quoi de plus beau, par
exemple, que le paysage intitulé *Mélancolie*, de M. Daliphard? Il est magistralement peint, et, pour la noblesse
des lignes, la grandeur de l'impression, l'harmonie de
l'ensemble, il n'en est guère qui touche plus profondément. La *Vallée de Portville*, de M. Karl Daubigny, avec
ses mouvements de terrain si bien modelés et son coup

de soleil aux seconds plans, n'est elle pas une page pleine de vigueur et de force? Le *Quai d'Orsay*, de M. Guillemet, qui s'est donné pour mission de révéler aux étrangers les beautés de Paris, n'est-il pas doublement remarquable pour la franchise de la facture et la simplicité de l'effet.

La peinture d'animaux s'ajoute naturellement au paysage. Seul, parmi les exempts de cette catégorie, M. Vuillefroy a su être nouveau. Sa *Rue d'Allemagne à la Villette* est certainement un des tableaux les plus originaux du Salon. Qui n'a vu, par un temps de pluie, s'avancer, sur nos grands boulevards extérieurs, un de ces troupeaux de bœufs, que les chiens harcèlent et que des hommes en blouse, armés de bâtons, conduisent vers les abattoirs. Les chiens aboient, les hommes crient, les bœufs mugissent. Les passants se rangent à droite et à gauche, tandis que, sur le milieu de la chaussée, ce tourbillon de bruit, de formes et de couleurs passe tumultueusement. Dans le tableau de M. Vuillefroy, les bœufs, le pavé, les trottoirs, les réverbères, les personnages, forment un ensemble d'une proportion admirable. Le jury a donné une médaille de seconde classe à l'auteur : c'est une de celles que le public intelligent ratifiera avec le plus grand plaisir.

Des membres de l'Institut aux prix de Rome, des prix de Rome aux hors concours, des hors concours aux exempts, nous avons descendu tous les degrés de l'aristocratie artistique : nous voici à terre, en pleine foule, en pleine multitude.

Les non exempts entrés au Salon, de par la volonté du jury, sont au nombre de 846 ; ceux laissés à la porte s'évaluent à plusieurs milliers.

Nous ne reviendrons pas sur la querelle que nous avons faite au jury à propos de la réception des œuvres ; nous prendrons ses opérations les plus récentes, la distribution des médailles.

Le jury a laissé tomber sur ces 846 exposants quatre médailles de 2ᵉ classe, et vingt-deux de 3ᵉ classe. Loin de

moi la pensée de contester la justice d'une seule de ces attributions ; mais, en parcourant la liste des peintres non récompensés, je relève des noms qui depuis longtemps eussent mérité des récompenses. Pourquoi le jury ne les leur a-t-il pas accordées ? Pourquoi leur tient-il une aussi impitoyable rigueur ? L'art est-il donc intéressé à ce que les meilleures volontés soient découragées, à ce que les talents les moins contestables soient laissés à l'écart ?

Voilà M. Auguin, par exemple, qui depuis vingt ans, avec une assiduité et une réussite croissantes, envoie chaque année, du fond de la province, deux ou trois paysages au Salon. Parti d'une vague imitation de Corot, il est arrivé à se faire une manière personnelle et à donner sa note originale. Il a de la force et de la douceur. Une harmonie d'une suavité charmante enveloppe ses deux paysages, *Bagnolet vu de Châtenay* et le *Coteau du Solençon*. Ses grands *Bois de Fenioux*, du dernier Salon, méritaient déjà la médaille : pourquoi ne la lui avoir pas donnée cette année ?

M. Gustave Colin poursuit dans le pays des Basques des recherches de plein air qui sont extrêmement intéressantes. Il a le sentiment des foules bariolées s'agitant sous le grand soleil. Ses gestes sont justes, ses effets simples. Son *Jeu de Paume* semble une échappée ouverte sur la nature et les mœurs dans les Basses-Pyrénées. Pourquoi ne lui avoir pas donné une médaille ?

M. Delpy est tous les ans en progrès. Cette année, ses deux paysages de verdure, *la Marche*, *le Chemin du moutier*, sont bons ; mais à côté il expose un *Boulevard Rochechouart sous la neige*, qui est d'une originalité extrême. C'était une tentative nouvelle qu'il fallait encourager. Pourquoi ne lui avoir pas donné une médaille ?

M. Thiollet est un vieux peintre qui traite, avec un sentiment pittoresque très vif, les embouchures de fleuve et les ports de mer. Il est artiste jusqu'au bout des ongles. Voilà quinze ans qu'à ma connaissance il expose

des œuvres aussi fortes que son *Port de Dieppe* ou son *Temps calme* : pourquoi ne lui avoir pas donné une médaille cette année ?

M. Gall n'est pas non plus jeune. Son *Coup de vent des environs de Paris* a des verts d'une qualité exceptionnelle. L'harmonie est belle, l'impression juste, l'effet rendu avec force : pourquoi ne lui avoir pas donné une médaille ?

Les amateurs qui ont suivi les productions de M. Stanislas Lépine et goûté les charmants paysages de Seine qu'il a en quelque sorte inventés et qu'il traite avec tant d'esprit, croient que M. Stanislas Lépine est depuis longtemps médaillé. Il n'en est rien. Pourquoi ne lui avoir pas donné une médaille cette année pour son *Lavoir aux environs de Caen* ?

M. Boudin aussi avait inventé un genre. C'est lui qui le premier s'était avisé de mettre des Parisiennes en toilette, enveloppées d'air et de soleil, sur des bouts de plage où le vent souffle. Ce spectacle avait eu du succès et il en méritait. Depuis, M. Boudin, plus ambitieux, a voulu agrandir ses cadres. Il est tombé dans des gris lourds et opaques. Son *Port de Bordeaux* de cette année est enveloppé d'une sorte de brouillard plâtreux qui rend les objets presque indistincts. Attendra-t-on que ce charmant artiste ait vu baisser encore son talent pour lui donner une médaille ?

M. Emile Vernier a quitté le crayon lithographique pour faire l'apprentissage du pinceau. Après de longues et consciencieuses études de paysages, il s'est adonné à la marine, où il a conquis un des premiers rangs. Son *Bateau de Cancale* et son *Retour du Bas-de-l'Eau* sont de tous points remarquables. Pourquoi ne pas lui donner une médaille ?

Mme Louise Darru, — on peut le dire, parce que c'est l'avis de tous ceux qui s'y connaissent, — est la première dans le genre qu'elle cultive. Ses fleurs ont un éclat, une fraîcheur, que nul n'atteint à ce degré. Elles vivent véritablement ! Cette année, le *Bouquet de la Paysanne*

composé de fleurs familières, coquelicots, bluets, marguerites, trempe dans un pot de faïence auprès de quelques pommes de terre épluchées. C'est rustique comme arrangement, mais l'exécution est des plus distinguées. Voilà dix ans que je vois cette excellente artiste produire chaque année des gerbes de fleurs aussi magnifiques. Pourquoi n'a-t-elle pas de médaille?

Que si, du paysage et des fleurs, nous montons au portrait, nous rencontrons tout de suite M. Harlamoff, l'auteur des *Portraits de M. et Mme Viardot*. Comment! pas de médaille pour cet artiste? Et où s'est-il trouvé un début plus extraordinaire? Qui donc, parmi les membres du jury, faiseurs de portraits, possède cette netteté de vision, ce sentiment de la physionomie, ce respect des convenances, cette sobriété, cette entente de la couleur, cette force du dessin, cette harmonie à la fois matérielle et morale qui fait l'unité d'impression? Qu'on mette à côté les portraits de MM. Carolus Duran et Cabanel, juges de M. Harlamoff, et qu'on prononce! Evidemment, il fallait une médaille à M. Harlamoff. Il en fallait une aussi à M. Paul Dubois, le sculpteur, qui a exposé le portrait de *Mlle B... M...*, une petite figurine à mi-corps, qui donne la sensation d'un Prud'hon délicieux. Il en fallait une encore à M. Laroche, dont le *Portrait d'homme* et les deux *Portraits de femme* sont modelés avec tant de distinction et ont un si grand air de vie.

Qui ne croirait que M. Amand Gautier est médaillé? Depuis le temps qu'il expose, et qu'il envoie au Salon des œuvres remarquables, sa réputation a franchi le monde des amateurs pour entrer dans le grand public. On connaît les qualités d'exécution et l'originalité bien tranchée de cet artiste. C'est un véritable peintre; il a le sentiment des choses auxquelles son art s'applique et il s'égare rarement. Malgré les rebuffades du jury, mal placé aux expositions, quelquefois refusé, il a pu marquer son passage par quelques grandes toiles, dont les *Folles de la Salpêtrière* sont demeurées l'expression caracté-

ristique. Les amateurs recherchent ses natures mortes et principalement ses *Bonnes sœurs*, qu'il a montrées dans toutes les circonstances de leur vie tranquille : à l'église, à la promenade, au réfectoire, avec une compréhension très juste des mœurs claustrales. Eh bien ! Amand Gautier n'est pas médaillé. Il a trois tableaux cette année : un portrait excellent, une nature morte de choix et une femme en pleurs, intitulée la *Prisonnière*, figure de style qui semble la plainte éternelle de l'humanité. L'occasion était belle de donner à l'auteur la médaille qu'il a méritée depuis si longtemps. Pourquoi ne l'a-t-on pas fait ?

Et M. Manet, car enfin j'arrive à lui, est-ce qu'il n'a pas mérité des médailles depuis le temps qu'il expose ? Il est chef d'école et exerce une influence incontestable sur un certain groupe d'artistes. Par ce fait même, sa place est marquée dans l'histoire de l'art contemporain. Le jour où l'on voudra écrire les évolutions ou déviations de la peinture française au XIX° siècle, on pourra négliger M. Cabanel, on devra tenir compte de M. Manet. Une telle situation devait frapper le jury. Que si l'on ajoute que M. Manet est un artiste absolument consciencieux, qu'il fait ses toiles sur nature, qu'il n'épargne ni le temps ni la peine pour les amener à bien, qu'il s'en sépare seulement le jour où il juge avoir atteint le but qu'il s'était proposé, on trouve l'attitude du jury vis-à-vis de M. Manet plus inconvenante encore. « Le public rit devant les toiles de M. Manet, » répond le jury à ceux qui lui reprochent d'avoir refusé d'abord le tableau d'*Argenteuil*, et de ne l'avoir repris qu'à la révision. Je ne sais pas quelle est la compétence des gens qui rient ; mais j'ai la conviction que, lorsque le public se sera rendu compte du but que poursuit M. Manet et des efforts qu'il fait pour l'atteindre, il se rangera de son côté. Le spectacle d'un homme intelligent qui veut faire faire un pas à la peinture, et qui consacre à cette poursuite tout ce que la nature lui a départi de forces, n'est pas un spectacle risible. Le public le sent bien, et à celui qui

travaille sincèrement il n'a jamais marchandé son intérêt.

Ce que peint M. Manet, c'est la vie contemporaine. A cela, j'imagine, on n'a rien à dire : les canotiers d'Argenteuil valent bien Thamar chez Absalon ; en tous cas, ils nous intéressent davantage. Ce qu'a voulu plus particulièrement M. Manet, en prenant pour sujet les *Canotiers d'Argenteuil*, c'est faire ce qu'on appelle en terme de métier du plein air. Le plein air est difficile. Celui-là seul qui a renoncé aux jus et aux colorations factices, dont l'œil sain et ferme ne décompose pas le rayon lumineux, peut en apprécier les séductions, en goûter les nuances et les finesses, et espérer de les réaliser sur la toile. Dans tous les cas, toute tentative en ce sens est un pas fait, en dehors de la convention, vers plus de vérité, plus de nature et de vie. Seulement le plein air a un danger et je vais y venir ; mais, en attendant, regardez les *Canotiers d'Argenteuil*. Est-ce la couleur de notre atmosphère, oui ou non ? Est-ce la lumière des environs de Paris, oui ou non ? Les corps sont-ils environnés d'air ambiant, oui ou non ? Et comme les étoffes sont souples, moelleuses, douces au regard ! La robe de la femme est prodigieuse. Le bouquet d'herbe et de fleurs qu'elle tient sur ses genoux est étonnant.

Si nous nous arrêtions là, tout serait parfait, sauf l'eau, bien entendu, qui est d'un bleu trop intense et que j'abandonne à qui veut la défendre. Mais j'ai dit qu'il y avait, dans la recherche du plein air, un danger. Ce danger, le voici. Le plein air supprime le détail, abrège et simplifie les formes ; c'est pourquoi, dans le tableau de M. Manet, les mains et le visage sont si insuffisamment modelés. M. Manet peint comme il voit, il reproduit la sensation que son œil lui apporte : il est sans reproche au point de vue de la sincérité. Mais il n'en est pas moins vrai que, notre esprit étant habitué à compléter les données de notre œil quand nous les savons insuffisantes ou à les rectifier quand nous les savons erronées, nous ne pouvons nous en tenir à la sensation sommaire de M. Manet.

Notre cerveau va plus loin que son œil; il exige impérieusement que des personnages de grandeur naturelle, qui sont placés au premier plan et que nous devons apercevoir les premiers, aient les traits plus écrits, les mains plus formulées.

Je crois donc — et ici je soumets très humblement cette vue aux praticiens, — je crois qu'il y aurait avantage à prendre du plein air ce qu'il a d'excellent et à laisser de côté ce qu'il a d'imparfait. Gardons pour le paysage, pour les choses inanimées, sa pure lumière et ses transitions charmantes; quant aux figures, ayons le courage de les dessiner davantage, de les porter jusqu'au point de modelé qu'exigent les lois de notre raison et la satisfaction de nos propres yeux.

Que M. Manet y réfléchisse : là est la raison du dissentiment qui existe entre une partie du public et lui. Eh bien! cette raison on peut la supprimer, sans que la cause du plein air ait à en souffrir, sans que les conquêtes faites du côté de la lumière pure soient compromises. Pourquoi ne pas l'essayer, si l'assentiment du public est à ce prix?

Comme on s'en doute bien, si, parmi les cinq artistes qui ont obtenu d'emblée la médaille de seconde classe, la récompense est égale, le mérite ne l'est pas. J'aperçois peu de qualités originales dans le *Christ descendu de la croix* de M. Weertz. Le jury a voulu sans doute encourager un genre de fabrication que le scepticisme des temps rend chaque jour plus aléatoire. L'*Abel* de M. Bellanger est bien dessiné; mais quelle est cette fantaisie d'avoir disposé le cadavre en triangle sur le sol avec l'os iliaque au sommet? M. Sylvestre a tous les défauts de l'école; sa composition est théâtrale, son dessin conventionnel, sa couleur fausse et criarde. Il a audacieusement abordé un grand sujet, c'est vrai; mais l'audace n'est pas tout en art, et je cherche vainement quelle promesse d'avenir se trouve contenue dans cette *Mort de Sénèque*, où les chairs sont d'un ton de bois et où des draperies violettes hurlent furieusement à côté de draperies jaunes. Avec M. Wauters, nous changeons de maladie, nous

passons de l'antiquité au moyen âge. Heureusement dans cette *Folie de Hugues Van der Goes*, la disposition des personnages est assez naturelle, et le groupe des jeunes chanteurs, conçu dans le sentiment des figurines de Lucca della Robbia, est d'une inspiration charmante.

Un homme tranche sur ce fond de lieux communs mythologiques et historiques, qui accuse si vivement la pauvreté intellectuelle de nos peintres, c'est M. Falguière. M. Falguière est des trois ou quatre sculpteurs de mérite qui ne veulent pas rester cantonnés dans leur spécialité. M. Paul Dubois fait le portrait, M. Delaplanche s'exerce au paysage, M. Falguière s'attaque aux grandes compositions. Son tableau des *Lutteurs* est excellent. Il montre chez l'auteur un sens très net du but que se propose l'art de la peinture et des moyens particuliers qu'il emploie. Nulle réminiscence, ni d'un autre temps, ni d'un autre art. Les athlètes que M. Falguière met aux prises ne sont point Grecs ou Romains, et pas davantage l'arène où ils luttent n'est l'arène antique. Ceux d'entre nous qui ont suivi ces curieux spectacles se reconnaissent sans hésitation : nous sommes dans la salle de la rue Le Peletier, et c'est entre Marseille et Dumortier que le combat a lieu. Cette modernité est déjà d'un bon augure. Ce qui n'est pas moins intéressant, c'est de voir combien M. Falguière a su être peintre et exclusivement peintre. On reconnaît bien à la musculature savante, à la tenue et à l'unité du mouvement des lutteurs, le sculpteur habitué à construire à coups de boulettes d'argile des figures dans leur entier développement ; mais cette science se cache aussitôt, et c'est par la compréhension de l'effet pittoresque, par l'entente du tableau, par l'esprit de subordination et de sacrifice, par le vigoureux parti-pris de lumière et d'ombre, par l'effacement des personnages secondaires, c'est-à-dire par les moyens mêmes de la peinture, que l'artiste arrive à son résultat. On n'est ni plus intelligent ni mieux doué : l'art véritable compte un vaillant soldat de plus.

Dans le même genre historique, le jury a distribué six

médailles de troisième classe. Je glisserai sur celles de MM. Dupain et Comerre, qui ne soulignent pas des talents bien robustes. M. Constant est brillant; mais comment ne sent-il pas que son orientalisme, d'ailleurs issu de Regnault, est en dehors du courant des idées? M. Stanislas Torrentz, au contraire, est en pleine réalité sociale. Son tableau du *Mort* renferme de belles parties de couleur, et contient un morceau incomparable, la figure de femme qui est debout, au pied du lit, son châle noir sur la tête. Il y a là une intelligence nette de l'art et des qualités d'exécution qui promettent. Le *Halte-là* de M. Roll n'est pas moins intéressant. C'est un combat entre un cuirassier français monté sur un cheval gris pommelé et un cuirassier prussien monté sur un cheval alezan. Les deux cavaliers, de grandeur naturelle, s'entrechoquent avec une rare énergie. L'œil rencontre des inexpériences de brosse, c'était inévitable. Mais les chevaux sont tellement lancés et le choc est si terrible, qu'on ne peut s'empêcher de songer à Géricault. Nous verrons ce qui en adviendra plus tard. Quant aux *Moulières* de M. Poirson, c'est un tableau plein de qualités distinguées, et qui méritait véritablement la récompense dont il a été l'objet.

Ce qu'il y a de terrible avec les médailles données à titre d'encouragement, c'est que pour dix peintres qui en obtiennent, il y en a vingt qui pourraient réclamer à aussi juste titre. Je ne vois pas pourquoi par exemple on n'a pas donné de récompense à M. Jean Béraud. Sa *Léda* est mieux peinte que la *Cassandre* de M. Comerre qui a eu une médaille de troisième classe, et mieux dessinée que la *Léda* de M. Courtat qui a eu une médaille de première classe.

Un autre tableau qui rentre aussi dans les visées du jury, c'est le *Bayard à Brescia*, de M. Pierre Beyle, composition froide et vide, où se trouvent cependant de brillantes étoffes. L'auteur avait agrandi cette année, pour frapper un coup, ses personnages et son cadre accoutumés; il ne paraît pas que le succès ait couronné ses espérances.

Dans le genre, les médailles ont été clairsemées : cinq en tout. Et encore ne peut-on pas dire que toutes aient été données au mérite. Il faut rabattre en effet sur l'*Embarquement de Manon Lescaut*, de M. Delort, et sur le *Dernier jour de vente*, de M. Adan. Le *Bout de conduite*, de M. Simon Durand, où des gendarmes emmènent une troupe de saltimbanques par un temps de neige, est autrement peint. Il y a de l'humour, du naturel et la facture est bonne. On peut en dire autant de la *Triste recette*, de M. Denneulin, où pourtant il faut constater quelques lourdeurs.

La parcimonie du jury s'explique d'autant moins qu'ici les jolis tableaux abondent. On en pourrait citer par douzaines. Je me bornerai au *Pierrot*, de M. Salmson, dont l'harmonie est si séduisante; à l'*Interrogatoire*, de M. Steinheil, dont la gamme est si sobre et les physionomies si justes; à la *Noce*, de M. Adrien Moreau, la plus solide des trois compositions envoyées par ce peintre. La *Place de la Concorde*, de M. de Nittis, se recommande par son effet de pluie et ses petits personnages si spirituellement troussés. La *Japonaise*, de M. Carrier-Belleuse, étale des charmes qui semblent plus voisins de Montmartre que de Yokohama. La *Duchesse Josiane*, de Mlle Louise Abbema, est un pur morceau de l'école de Manet et l'auteur se dit élève de Chaplin ; il y a là un mystère. La *Partie de piquet*, de M. Grolleron, a beau avoir été placée haut, on n'en remarque pas moins la justesse de ses types de paysans.

Dans le portrait, pas de médailles. J'ai réclamé au nom de M. Harlamoff, le jeune débutant russe de cette année; je dois indiquer ceux de ses confrères qui méritent également l'attention. Recherchez le *Portrait de Mme D...*, de M. Desboutins ; vous reconnaîtrez qu'il est modelé avec une force peu commune. Les deux *Portraits* de M. Georges Haquette, pourraient être plus enveloppés, mais tels qu'ils sont, enlevés au bout de la brosse, vous avouerez qu'ils sont franchement originaux. Le *Joyeux compagnon*, d'André Gill, est une bonne peinture et un portrait

extrêmement vivant. La *Tante Louise*, de M. Baud-Bovy, endormie dans son grand fauteuil, a un charme d'intimité rare ; il y a là un sentiment naïf et des qualités d'exécution qui eussent gagné à être examinés à la cymaise.

Le paysage a eu cinq médailles de troisième classe. Elles étaient méritées. Elles le sont toujours dans ce genre, où le jury ne les donne qu'à contre cœur. La *Ferme de Groult*, de M. Paul Colin, a pourtant quelques lourdeurs et la qualité des verts y laisse à désirer. La *Lisière de forêt*, de M. Zuber, est une forte impression de la nature dans la haute Alsace. La *Butte des Moulineaux*, de M. Herpin, a quelques duretés et l'auteur ferait bien d'envelopper davantage. L'effet de rosée que M. Rapin a demandé aux *fonds de Bonnevaux* est étudié avec soin et réalisé avec bonheur. Quant à M. Yon, depuis longtemps médaillé comme graveur, ses deux paysages des environs de Montereau, un *Bras de la Seine* et le *Petit flot*, sont d'une finesse et d'une fraîcheur qui charment tout le monde. Mais ne croyez pas qu'une fois ces cinq artistes éliminés, le talent baisse : les compétiteurs sont innombrables, et les médailles eussent pu, sans s'égarer ni déchoir, s'adresser encore à cent noms divers.

J'ai cité MM. Auguin, Delpy, Gustave Colin, Thiollet, Gall, Lépine. Je ne puis plus qu'indiquer d'un mot les œuvres caractéristiques : — la *Famille de perdrix*, de M. Moullion, paysage de blés verts, déjà hauts mais non encore jaunis ; on sait que ce gracieux motif, traité dans une autre gamme, a déjà une fois porté bonheur à l'artiste ; — le *Retour à la ferme*, de M. Aublet, par un écrasant soleil de midi ; les détails sont traités avec cette minutie qui est particulière à l'auteur, mais ils sont si bien en place et si bien reliés entre eux que l'ensemble, loin d'en souffrir, en acquiert plus de force ; — les *Bords de la Semoie*, de Jean Desbrosses, l'exécuteur testamentaire du regretté Chintreuil ; effet de soir d'une grandeur et d'une solennité qui impressionnent ; — la *Terrasse du couvent de la Consolation*, de M. Emile Isenbart ; sous bois avec architecture et rayon de soleil glissant à travers

le feuillage, d'une justesse incomparable; — l'*Avenue de Neuilly*, de M. Luigi Loir; effet de neige très vigoureux, dont la partie centrale est peut-être un peu vide; — *Sous les saules*, de M. Marcel Ordinaire, avec eaux, rochers et de magnifiques arbres verts modelés avec amour; — la *Messe de sept heures*, de M. Brielman, joli aspect d'église de village au matin; — le *Vieux chemin à Auvers*, de M. Damoye, d'une exécution excellente; — le *Dôme des Invalides*, de M. Mols, avec de grandes qualités de lumière, malgré certains abus de noir dans les premiers plans; — les *Bords de la Seine*, de M. Mesgrigny, avec leurs saules réfléchis dans l'eau et leurs charmants détails de villégiature; — les *Forêts*, de M. Guillemet, avec leurs sables ardents et leurs arbres modelés sur le ciel; — le *Village*, de M. Aimé Perret, où le voyageur à cheval demande sa route; — les *Pêchers en fleurs*, de M. Beauvais, etc., etc. Si je n'avais pas la liberté d'en oublier, il faudrait renoncer à finir ce Salon.

Deux médailles sont échues aux animaliers. Le *Cerf forcé* de M. de Penne, immobile au milieu d'une meute immobile, m'a laissé froid. Au contraire la *Gardeuse de moutons* de M. Paul Vayson m'a charmé. C'est un de ces tableaux qui, par la simplicité de la composition, la tenue du style, l'intelligente proportion des personnages avec la scène, captivent tout de suite l'attention. M. Paul Vayson n'a-t-il jamais fait mieux? Je n'oserais le dire. Je me rappelle encore sa *Fenaison en Provence* de 1868 et ses *Chasseurs au marais* de 1872. C'étaient des notes plus éclatantes, plus originales; mais elles n'avaient ni cette harmonie, ni cette douceur. Dans tous les cas, pour le passé et pour le présent, la médaille était plus que méritée; on a bien fait de la donner.

La marine a obtenu trois médailles, dont une amplement méritée, celle de M. Butin. Avez-vous regardé son tableau l'*Attente le samedi à Villerville*? C'est un des meilleurs du Salon. La mer est grosse, le vent souffle, des voiles courent au large. Debout sur la plage ou accoudées au parapet, des femmes attendent la rentrée des

pêcheurs. L'eau, le ciel, la plage mouillée, sont d'un ton excellent. La femme debout qui regarde anxieusement à l'horizon, a une grande tournure, et l'enfant qu'elle tient à la main est charmant. Sans déclamation, sans gestes, il y a là un drame intime que l'impression générale du tableau accentue; on est inquiet pour ceux qui naviguent et forcément le spectateur prend part au sentiment commun.

Les natures mortes ont eu leur médaille. C'est beaucoup d'honneur pour un genre que le jury est habitué à mépriser. Le peintre en faveur de qui on s'est départi des anciennes et rigoureuses habitudes est M. Bergeret, auteur d'un tableau intitulé la *Langouste*. Tout est bien dans ce tableau, sauf la langouste elle-même. Je n'en trouve pas le ton juste. Le pourpre y domine trop. On dirait véritablement le « cardinal des mers ».

Le jury a oublié les batailles, ne les oublions pas. C'est toujours notre dernière guerre qui en fournit les motifs. La *Prise d'armes au Mont-Valérien*, de M. Martin, forme un tableau d'une vivacité amusante. Ce qui est plus dramatique, c'est la *Dernière heure du combat de Nuits*, de M. Dupont, un nouveau venu, qui a été acteur dans la bataille, et qui, la paix faite, nous raconte ses impressions, le pinceau à la main. C'est le moment où les mobiles bordelais, conduits par M. de Carayon-Latour, envoient les dernières balles aux masses ennemies qui débordent. La scène est chaude. Les petits soldats sont touchés avec esprit, bien observés dans leurs habitudes et leurs types. Ils marchent, courent, font le coup de feu avec une ardeur qui réjouit.

Mais où le dramatique atteint toute son horreur, c'est dans la *Route de Mouzon*, de M. Lançon. On est au soir de la bataille de Sedan. Sous un ciel sinistre, la plaine se déroule, semée de débris lamentables, charrettes, chevaux, morts et mourants. A la faveur de la nuit qui vient, quelques soldats, échappés au désastre, ont résolu de se frayer un passage, mais déjà les rondes de nuit prussiennes sillonnent les alentours, et il faut prendre

garde de tomber dans leurs mains. L'angoisse du lieu et de la scène est admirablement rendue par le peintre. On le sait d'ailleurs familier avec ces épisodes. Il a suivi la campagne de Sedan et il en a écrit l'histoire pittoresque dans une série d'eaux-fortes qui sont toutes autant de chefs-d'œuvre.

VI

LA SCULPTURE

Le jury de sculpture jouit d'une meilleure réputation que le jury de peinture. Cela ne l'a pas empêché de faire parler de lui cette année. Il a donné des médailles à la faveur, il en a refusé au mérite : je manquerais à ma propre tradition si je ne relevais pas ces injustices.

Aux termes du règlement, deux médailles de première classe étaient à distribuer : on a décerné l'une à M. Charles Degeorge, pour une *Jeunesse d'Aristote* ; l'autre à M. Alfred Lenoir, pour un *Saint Sébastien*.

De la première attribution, je n'ai rien à dire. La *Jeunesse d'Aristote* n'est qu'un ouvrage d'élève, mais c'est un ouvrage intéressant. La figure se compose bien. L'apprenti philosophe est assis, la tête appuyée sur le bras gauche, un manuscrit sur les genoux. Il lit, et, suivant la légende, tout en lisant, il tient de la main droite une boule qui, en cas de sommeil, doit tomber dans un bassin de métal et, par le bruit de sa chute, éveiller le dormeur. La pose est naturelle et l'action se devine aisément. Malheureusement, en certaines parties, le travail du marbre a été poussé trop loin, et l'enveloppe a perdu des accents nécessaires. Malheureusement aussi, à cause des objets qui y sont accumulés, le dessous du fauteuil

a l'air d'un lieu de débarras. On y a mis non seulement le bassin de bronze où doit tomber la boule, mais une boîte remplie de manuscrits en rouleaux, et des draperies tellement abondantes que le jeune Aristote semble avoir apporté là toutes les couvertures de son lit. Cet engorgement de la base contraste fâcheusement avec la gracilité du sommet et fait une disparate choquante.

Le *Saint Sébastien*, de M. Alfred Lenoir, n'a rien d'original. C'est une figure empruntée à quelque tableau italien du xve siècle et transportée d'un art dans un autre. Pour mieux marquer son penchant vers le pittoresque, l'auteur a couronné son saint d'une forêt de cheveux, d'un aspect assez peu naturel, mais qui ont pour effet de mettre et de tenir tout le visage dans la demi-teinte. Disons tout de suite que la Grèce n'a point connu ces recherches et que la vraie sculpture les repousse. M. Alfred Lenoir paraît vouloir être dans son art ce que MM. Humbert, Lévy, Thirion, sont dans le leur. Il travaille dans le même sentiment qu'eux, puise aux mêmes sources, s'inspire aux mêmes écoles, et comme eux il énerve les vieux maîtres par l'adjonction de je ne sais quelle modernité plus maladive qu'élégante. Cette voie n'a pu mener bien loin les peintres qui l'ont prise, elle ne mènera pas davantage le sculpteur. Pour cette raison et pour bien d'autres, il n'y avait aucun inconvénient à laisser M. Alfred Lenoir prolonger son stage. Il a eu sa première récompense l'an passé, et, quoi qu'il soit le fils de M. le secrétaire de l'Ecole des beaux-arts, on pouvait attendre, pour le mettre hors concours, qu'il en ait fourni l'occasion en apportant une œuvre véritablement personnelle.

Les six médailles de deuxième classe ont été réparties entre MM. Morice, Roubaud, Damé, Michel, Moreau-Vauthier et Guilbert. Je comprends qu'on ait récompensé l'*Hylas*, buvant à une source, de M. Morice : c'est une belle figure, bien comprise, bien exécutée, élégante et forte à la fois. Encore le *joueur de Triangle*, de M. Roubaud, dont le mouvement est juste et bien tenu. Je com-

prends qu'on ait encouragé M. Michel pour son *Hébé*, M. Moreau-Vauthier pour sa *Néréide*, M. Damé pour son groupe de *Céphale et Procris* : il y a dans ces figures ou ces groupes de belles parties dénotant chez leurs auteurs un sens sculptural caractérisé. Mais le *petit justicier*, de M. Guilbert, pourquoi l'avoir médaillé ? Quel espoir d'avenir peut-on fonder sur une frivolité pareille ? L'idée est nulle et la figure est étique. Qui donc parmi les membres du jury peut songer à encourager de telles miévreries ?

De même, dans les douze médailles de troisième classe, il y en a de mal et de bien données. J'approuve celle de M. Cordonnier, auteur de cette statue intitulée le *Réveil*, où l'auteur a prétendu rendre par l'étirement prolongé du corps l'idée d'un peuple qui secoue sa torpeur. L'intention est originale, et, si elle étonne tout d'abord, on finit par y habituer ses yeux et son esprit : ce qui prouve qu'en somme le sculpteur ne s'est pas trompé. La *Jeanne d'Arc* de M. Albert Lefeuvre me plaît aussi. C'est une redite amoindrie de celle de Rude, et peut-être à ce point de vue l'auteur eût-il pu se dispenser de traiter à nouveau un sujet sur lequel le maître a si puissamment marqué sa griffe ; mais sa petite bergère est simple, naïve, et bien qu'elle louche effroyablement, ce qui n'est pas dans la légende, elle a véritablement l'air d'entendre les voix qui l'adjurent : c'était là le but à atteindre. L'*Alsacienne* de M. Geoffroy, avec son rejeton sur les bras, est une allégorie heureuse, qui exprime la pensée de l'avenir. La *Domenica* de M. de Vigne montre des qualités d'exécution solides au service d'un naturalisme intelligent. Tout cela est exact et il n'y a rien à dire contre des médailles ainsi données. Mais la *Diane* de M. Alfred Lanson est bien faible, l'*Orphée* de M. Desbois est bien nul, et, quant au *Ganymède* de M. Pallez, il est si peu modelé qu'on dirait une peau vide et dégonflée, n'ayant à l'intérieur ni muscles ni os.

Le mal n'est pas dans l'indulgence montrée aux jeunes gens, il est dans les dénis de justice faits aux talents mûrs.

Je ne m'inscrirais jamais contre certaines récompenses octroyées à tort, si je n'apercevais pas çà et là des œuvres de mérite passées sous silence. Est-ce que la *Diane* de M. Renaudot, si bien étudiée et écrite dans sa nature féminine, ne méritait pas une médaille? Est-ce que le *Léandre* élégant et correct de M. Grégoire ne méritait pas une médaille? Et le *Démocrite* de M. Delhomme, composé avec tant de savoir, exécuté avec tant de conscience? Et le *Bohémien à la source*, de M. Alfred Ross, avec son originalité si accentuée? Et la *Femme se rhabillant*, de M. de Kesel, avec ses parties de nature si vivantes qu'on dirait la réalité même? Et le *Mercure* de M. Bourgeois, si bien équilibré dans sa force et si armé pour son rôle? Et l'*Empédocle* de M. Taluet, dont le moins qu'on puisse dire, c'est qu'il est une des plus remarquables statues du Salon? Je le demande aux juges impartiaux, y a-t-il dans le jardin des Champs-Élysées beaucoup de figures qui aient cette simplicité de pose, cette justesse de mouvement, cette vérité d'action, et qui aient été exécutées d'une main plus habile à manier le ciseau? Que si l'on considère que M. Taluet a envoyé au Salon une autre statue de même grandeur, *Brennus apportant la vigne*, et que cette seconde statue, irréprochable d'exécution, joint à l'originalité de l'idée le mérite d'un caractère essentiellement français, on se demande en quels termes il faut qualifier l'acte du jury qui a passé devant un tel artiste sans le voir?

Mais quittons ces récriminations, dont l'unique tort est d'être sans remède, et allons aux œuvres qui doivent nous occuper dans cette courte promenade.

Il y a d'abord celles qui, exposées dans de précédents salons, reparaissent à nos yeux, transmuées en une matière nouvelle, bronze ou marbre.

De ce nombre est l'admirable *Gloria victis* de M. Antonin Mercié.

Nos lecteurs se souviennent peut-être que, dès le jour où ce chef-d'œuvre arrivant de Rome fut exposé à l'École des beaux-arts, nous avons loué les qualités d'ordre su-

périeur qui le distinguent : originalité de la conception, élévation du sentiment, beauté de l'exécution. En passant du plâtre dans le bronze, le *Gloria victis* a gagné en finesse, en précision et en fierté héroïque. Au palais de l'Industrie, il est sur un socle trop élevé. Il faudra s'en souvenir, quand on le mettra sur son piédestal définitif, à l'endroit que l'administration aura choisi. Le choix d'un emplacement est d'ailleurs assez délicat. M. Jobbé-Duval proposait l'autre jour au conseil municipal le petit rond-point du boulevard Saint-Michel qui fait face à la rue Soufflot et au Panthéon. Cet emplacement eût été funeste. A la rencontre de ces grandes voies, devant cet horizon illimité, le groupe, qui est relativement petit eut été dévoré par le plein air. La commission d'architecture a repoussé la motion de M. Jobbé-Duval et elle a eu raison. Ce qu'il faut à ce groupe, pour qu'il produise tout son effet, c'est qu'il soit placé dans un espace fermé et qu'il enlève sa silhouette sur un fond tranquille. Le square Montholon remplit ces conditions; aussi est-il de tous les endroits mis en avant jusqu'ici celui qui convient le mieux.

L'*Education maternelle* de M. Delaplanche date du Salon de 1873, où elle figurait en plâtre dans des dimensions réduites. Elle reparait aujourd'hui en marbre, exécutée à la taille de nature. Ce grandissement, qui eût pu sembler téméraire, loin de nuire à la beauté de l'œuvre, l'a servie, donnant à sa gravité, à son austérité, l'ampleur qui fait la puissance et la force. Dans le premier état, ce n'était, s'il est permis de parler ainsi, qu'un tableau de genre ; aujourd'hui c'est un tableau d'histoire, élevant par le style la familiarité du sujet, et montrant, par la justesse des attitudes, par l'unité morale du groupe, quel parti un esprit méditatif peut tirer des plus humbles réalités sociales.

Pour en finir avec les reproductions, disons que le bronze a donné son accent définitif au *Rétiaire* de M. Noël, et que le *Secret d'en haut* de M. Moulin a reçu du marbre son complément de perfections. Autant le jeteur

de filet est énergique et prononcé, autant le Mercure est délicat et suave. Caressé par le plus raffiné des ciseaux, il pétille de malice et de grâce ; aucun ouvrage n'offre plus de séduction.

Ce qui montre bien de quelle vitalité notre école de sculpture est animée, ce sont ces générations de chefs-d'œuvre que chaque Salon nous apporte. Le Salon de 1874, pour ne parler que de ce que nous avons sous les yeux, nous avait amené le *Gloria victis*, l'*Education maternelle*, le *Secret d'en haut*, le *Rétiaire*. Le Salon de 1875 nous laissera la *Jeunesse*, le *Jour*, le *Persée*, le *Jacques Cœur*. Ainsi l'invention ne chôme, ni l'activité ne se ralentit ; et, avec la régularité du flot qui suit le flot, les moissons s'ajoutent aux moissons et la glorieuse gerbe s'accroît d'année en année.

Qu'elle inspiration heureuse et touchante, et vraiment française, que cette *Jeunesse* de M. Chapu ! C'est la grâce, la souplesse, la fraîcheur, la beauté, la vie. Au Salon, parmi les œuvres nouvelles, nulle ne s'en rapproche. Elle est le diamant pur dont rien ne peut atteindre l'éclat. Jamais, je crois, figure n'obtint une telle unanimité de suffrages. Avouez-le, elle vous a tellement frappé, la première fois que vous l'avez vue, que, lorsque je l'ai nommée tout à l'heure, son image exquise s'est aussitôt présentée à votre esprit. Vous la revoyez en souvenir, ingénue et charmante, se hissant le long du cippe funéraire, allongeant le bras, se portant tout entière en haut, afin de placer le plus près possible du sommet le laurier immortel. Vous suivez l'effort qu'elle fait pour atteindre ce sommet qui lui échappe. L'inflexion de son buste, un peu penché en arrière, engendre des courbes d'une douceur infinie et développées avec un goût extrême. Les formes de son corps délicat se lisent sous la draperie qui les recouvre, et cette draperie elle-même est un prodige d'habileté. Je ne sais pas comment est conçu le monument de Regnault et de ses compagnons, mais j'ai quelque inquiétude en songeant que nous n'en avons qu'un fragment sous les yeux. Ce fragment, je l'eusse volontiers

accepté pour le tombeau entier. Est-ce que cette figure admirable et cette stèle aux profils seulement ébauchés ne disent pas tout ce qu'il y a à dire? Est-ce que l'idée à exprimer n'est pas complète? Que peut-on vouloir de plus? C'est la jeunesse qui rend hommage à la jeunesse. Son geste parle de loin, et de loin révèle la pensée du monument, conforme d'ailleurs à sa destination. Elle n'exprime pas le deuil, reprochent certains mécontents. La réponse est dans le vers si connu d'Homère : Ceux qui meurent jeunes sont aimés des dieux; il ne faut pas les pleurer, mais les envier.

Dans le *Jour*, de M. Perraud, il y a trois choses à considérer : le compagnon d'Hercule, la source, et l'ensemble du groupe. Le compagnon d'Hercule est un morceau d'exécution extraordinaire. Depuis Pierre Puget, il n'en a pas été fait de plus colossal en France, et je doute que dans cette ordre de la musculature en mouvement, la science puisse aller plus loin. On objecte que ce grand déploiement mythologique n'est pas suffisamment justifié par l'action de boire quelques gouttes d'eau. Je voudrais bien savoir s'il l'est davantage dans l'*Hercule Farnèse*, ou tout autre, dont toute l'action consiste à s'appuyer sur une massue ou à tenir dans les mains les pommes du jardin des Hespérides! La Source malheureusement ne répond pas aux qualités du héros; elle est aussi manquée que possible. Sa pose est disgracieuse et ses bras sont trop courts. Dans ces conditions, il était difficile que le groupe fît un ensemble satisfaisant, et présentât de tous les côtés des silhouettes heureuses. Cependant, vu du côté de l'homme, il est très beau; et, sous cette face du moins, il produira bon effet, quand il sera en place dans l'avenue de l'Observatoire.

Le *Persée*, de M. Tournois, renferme toutes les beautés : noblesse, élégance, harmonie. Que lui manque-t-il? Je ne sais quoi de particulier et d'original. Il pèche par trop de correction et de savoir. On aimerait à lui trouver un défaut. Il semble que cela lui donnerait de l'intérêt.

Le *Jacques Cœur*, de M. Auguste Préault, a une grande

allure. Debout, dans le costume pittoresque du xv⁰ siècle, l'argentier de Charles VII apparaît de loin comme un bourgeois opulent, qui sait ce qu'il vaut et marche d'un pas décidé dans la vie. A sa droite, coule une rivière de pièces d'or, symbole de ses immenses richesses ; derrière lui, une ancre et des flots rappellent ses lointaines entreprises. Cette heureuse statue, où le maître romantique a fait preuve de sagesse autant que d'habileté, est destinée à la ville de Bourges. Il n'y aura pas sur nos places publiques beaucoup de statues plus originales.

La *Suisse qui accueille l'armée française*, de M. Falguière, est encore une de ces œuvres touchantes et émues, qui, traitées par la main d'un grand artiste, font une date d'un salon. Le petit soldat français, en capote, avec guêtres et souliers, fusil à l'épaule, exténué de fatigue et mourant de faim, est modelé avec un art extrême. La Suisse maternelle et bienveillante le reçoit dans ses bras. Le groupe est en plâtre et de dimension réduite : il gagnera à passer dans le marbre en grandeur naturelle.

Parmi les autres statues dignes d'examen, l'une des plus remarquables est le *Corybante* de M. Cugnot. Comme le *Persée* de M. Tournois, c'est une œuvre d'école. L'auteur y a fait preuve d'un grand savoir et de beaucoup d'intelligence, mais il a été impuissant à raviver une banalité académique, et si l'œuvre intéresse les praticiens de l'art, il est à peu près inévitable qu'elle laisse froid le public.

Le groupe de M. Noël, *Roméo et Juliette*, est plein de qualités, mais une erreur d'esthétique a seule pu lui donner naissance. Comment M. Noël ne s'est-il pas aperçu que, ses deux figures étant horizontales et presque superposées l'une à l'autre, le point d'optique serait impossible à trouver. En effet, faites le tour du groupe et vous ne saurez ni où ni quoi regarder. Ce n'est qu'en arrivant près de la tête que vous apercevez le sujet et vous rendez compte de la disposition des personnages. Cette observation condamne le groupe.

Le *Jeune Gaulois* de M. Baujault est plus ferme, plus savant que son *Premier miroir* ; mais il n'en a pas la

saveur ingénue. Ainsi quelquefois en avançant en âge, on perd la fraîcheur de son premier sentiment.

M. Gustave Debrie avait exposé, l'an passé, un groupe convulsionné à l'extrême, qui représentait le *Chien de Montargis* sautant à la gorge du chevalier Macaire. Cette statue a eu du succès, et c'est avec plaisir que nous la retrouvons en bronze, remaniée dans quelques-unes de ses lignes et perfectionnée dans son modelé. Cette année, pour montrer la souplesse de son talent, M. Gustave Debrie a choisi pour sujet un *Athlète se préparant au combat*. Rien de plus calme et qui contraste plus nettement avec les violences du *Chien de Montargis*. Malheureusement l'auteur, pressé peut-être par le temps, a lâché son exécution. La pose d'ensemble est d'une justesse extrême ; mais le modelé du torse et des cuisses n'est pas serré d'assez près. M. Gustave Debrie est travailleur ; il éprouvera le besoin de reprendre sa figure.

Le *Saltimbanque* de M. Félix Martin n'est certes pas un ouvrage sans talent. L'attitude est bonne et le geste caractéristique. Mais pourquoi avoir si mal choisi son sujet ? M. Félix Martin a cru faire une statue, c'est-à-dire représenter un type : il n'a su que faire un portrait. Statue ou portrait, dira-t-il, ma figure n'en subsiste pas moins. C'est vrai. Mais si j'admets que, pour incarner une idée générale dans une forme humaine, on emploie la dimension de nature, je ne saurais l'admettre pour le portrait du premier venu. Un saltimbanque de six pieds de haut, c'est trop.

Parlerons-nous de la sculpture officielle ? Nous avons mentionné le *Jacques Cœur*, de M. Préault. Il nous faut citer encore le *Mahomed Bey*, de M. Jacquemart, où se rencontrent toutes les qualités du genre. Nous n'en saurions dire autant du *Champollion*, de M. Bartholdi, représenté debout, le pied gauche posé sur une tête de sphynx, le bras gauche accoudé sur le genou, et la tête appuyée sur la main, ce qui lui donne la figure avantageuse d'une courge qu'on aurait redressée.

De ces dimensions faites pour la place publique, peut-on

sauter sans transition aux dimensions de cabinet? M. Laurent-Daragon expose une charmante statuette en plâtre, le portrait de M. Laurent-Pichat ; et M. Chenillion, qui prend du talent en vieillissant, nous montre son propre père en jardinier, revenant, un arrosoir à la main, de cueillir une corbeille de fruits. S'il était admis que, par une imitation exacte de la réalité familière, on peut faire quelque chose de beau, j'écrirais volontiers que ce jardinier est un chef-d'œuvre. Mais que diraient les académiciens?

Il est impossible de passer devant les bas-reliefs sans s'arrêter à celui de M. Antonin Mercié. Nous ne connaissions pas sous cet aspect le talent du jeune sculpteur. Nous l'avions vu sévère et fort dans son *David*, héroïque et fier dans son *Gloria victis* : nous le retrouvons ici familier et gracieux. C'est une surprise tout agréable. Le sujet qui l'a inspiré est la fable de La Fontaine : *Le loup, la mère et l'enfant*. M. Mercié en a fait un arrangement délicieux. Sans s'occuper des théoriciens qui disputent encore pour savoir si le bas-relief s'accommode ou non du pittoresque, il s'est autorisé de l'exemple du grand Ghiberti et a fait un véritable tableau. On connaît la scène. L'enfant a été méchant, la mère le menace du loup ; justement le loup passe à ce moment sa tête par l'embrasure de la porte ; l'enfant a peur et se réfugie en criant dans le sein de sa mère, tandis que les jeunes sœurs échangent un sourire. Ce petit drame enfantin, écrit avec intelligence et clarté, est tout à fait charmant. Les caractères et les expressions sont d'une remarquable justesse. Il y a du sentiment de Chardin dans la disposition de l'intérieur, et du sentiment de Prud'hon dans les visages des jeunes filles. Je ne relèverai qu'une faute : la tête du loup se retourne presque parallèlement au cou. C'est un mouvement impossible, que l'auteur eût pu éviter bien facilement : il lui eût suffi d'abaisser la fenêtre et d'y faire passer la gueule du loup.

Les bustes brillent par la quantité et la qualité. Depuis que l'école française a rompu avec la tradition académique, elle est devenue de plus en plus savante dans l'in-

terprétation accentuée et vivante de la physionomie humaine. Au lieu de généraliser le type et de dépersonnaliser le modèle, comme elle faisait autrefois sous prétexte de style, elle insiste sur la pénétration et le dégagement de l'individualité : recherche originale qui mène aux plus intéressants résultats. Voyez M. *Darboy, archevêque de Paris*. Le caractère du personnage se lit dans chacun des traits de son visage. Peut-être M. Guillaume est-il resté trop longtemps sur cet ouvrage ; peut-être en a-t-il poussé l'exécution plus loin que la prudence ne le conseillait. Il semble qu'un polissage exagéré ait dû enlever certains accents du plâtre, mais l'étude psychologique n'en demeure pas moins entière et prodigieusement frappante. Moins profond, mais plus vivant, est le *Portrait de M. Chérier*, par M. Carpeaux. Ici c'est la physionomie en action : les yeux regardent, les lèvres s'entr'ouvent, le front pense : on dirait du bronze animé. Des qualités analogues recommandent le buste de *M. Hardy, directeur de l'Ecole d'horticulture*, par M. Cougny, un sculpteur de premier mérite que je cherche vainement parmi la liste des artistes récompensés. Le portrait de *M. Henner*, par M. Paul Dubois, est un peu fruste d'aspect, mais la construction en est largement établie. L'air est bon, la pose naturelle. C'est un homme qui pense. Son art, en effet, est un art réfléchi, calculé où rien n'est livré au hasard : c'est par le travail et la méditation qu'on arrive au simple et au vrai. Citons encore M. *Peyrat*, très ferme et très précis, par M. Cabet ; M. *Lefort des Ylouses*, fin et énergique, par M. Pierre Granet ; M. *Faustin Hélie*, un peu ample de robe pour la petitesse de sa tête, par M. Richard. Quant au buste de *Napoléon III*, en plâtre bronzé, si l'auteur, M. Bruce-Joy de Dublin, a voulu obtenir un succès de rire, il peut se vanter d'avoir réussi. Cela m'a rappelé le temps où, devant les images officielles, les orléanistes chansonnaient :

> Il n'est déjà pas mal en plâtre,
> En terre il serait beaucoup mieux.

Quelle a été la pensée du jury en acceptant ce buste grotesque, qu'aucune qualité ne recommandait et qui lui était envoyé par un étranger non exempt? Faire du tapage, provoquer des manifestations? Il doit être bien puni; personne n'en a parlé.

Pour les bustes de femmes, nous retrouvons encore au premier rang M. Carpeaux avec son *Portrait de Mme A... D...*; mais cette note vibrante ne convient pas à toutes les délicatesses féminines. Pour celles que ce scintillement de vie effrayerait, voici les enveloppements délicats de M. Franceschi. Son *Portrait de Mme P... P...*, caressé avec amour, est d'une grâce enchanteresse. Une curiosité, égale pour le fini d'exécution, c'est la *Marie d'Etrurie* de M. Eugène Robert, buste de jeune fille adorné d'une collerette et d'un peigne en ivoire du travail le plus précieux. La *Corinne* de M. Granet est une ébauche bien colorée; la *Volumnie* de M. Designe captive par l'intensité du sentiment et la modernité du caractère. Est-ce une étude? est-ce un portrait? Je ne sais; mais un mystère douloureux se lit dans le pli de sa lèvre et dans l'éclair de son regard profond. Elle a l'attirance des femmes du Vinci, et, drapée comme elle est, elle rappelle les belles têtes expressives de Préault, le *Silence*, la *Douleur*, avec l'exactitude du modelé en plus. La beauté savante de *Mme H...*, a trouvé son interprète naturel dans le beau et souple talent de M. Hiolle. Au contraire, le *Portrait de Mlle V. Rommetin*, par M. Chenillion, a la précision et la fermeté d'un Holbein. M. de Saint-Marceaux a essayé une chose bien audacieuse : il a coiffé sa jeune fille, *Mlle B... B...*, d'un chapeau à la mode avec épis, fleurs, nœuds de rubans et le reste. Ne criez pas : le résultat est charmant, tant il est vrai que les réalités les plus contemporaines peuvent entrer dans l'art; il s'agit seulement de savoir en faire emploi.

Mêlés au portrait, j'ai rencontré quelques bustes allégoriques. Ils sont rares, le moment n'étant pas propice à ces sortes de créations. Toutefois j'en ai noté deux au

passage : la *République française*, de M. Lemaire, et la *France*, de M. Louis Grégoire. La *République française* est coiffée du bonnet rouge et revêtue d'une capote de mobilisé, pour marquer, avec la date de son origine, les circonstances de sa naissance. La *France* porte au cou le grand cordon de la Légion d'honneur, au front une étoile et des épis. Ici encore l'artiste s'est heureusement tiré des difficultés du style et de l'arrangement. La tête a de la noblesse et de la force; l'expression du visage est calme et répond tout à fait à la situation : la *France* attend. Il faut plaindre les artistes qui, dans notre époque indécise et troublée, s'attellent à de semblables problèmes; ils ne trouvent ni dans les hommes ni dans les choses les ressources dont ils ont besoin. La politique qui se fabrique à Versailles les dessert, au lieu de les aider. Aussi, lorsqu'à force de réflexions, ils ont trouvé un à peu près de formule qui satisfait la logique, on doit se hâter de les louer.

J'allais oublier le *Portrait de Mme Rattazi*, par M. Clesinger. Il est, comme bien vous pensez, bellement exécuté ; mais ce que le distingue et le signale, c'est l'arrangement. La noble dame tient dans ses bras et serre contre sa poitrine une multitude de rubans, de cordons et de croix; on pourrait dire qu'elle a sur l'estomac tout un magasin de récompenses. Poëtes, romanciers, et vous aussi, journalistes, mes frères, saisissez-vous cette allusion? Allons, chapeaux bas, et saluez la déesse du ruban vert!

VII

Pastels, aquarelles, dessins, gravures. — Conclusion.

Le dessin, c'est-à-dire la substance même de l'art, la partie solide et profonde sans laquelle peinture et sculp-

ture ne seraient rien, le dessin est banni du Salon. Le jury, avec cette intelligence qu'on lui connaît, déclare n'avoir point de place à lui donner. C'est pourquoi pastels, aquarelles, fusains, mines de plomb, on accroche tout cela dans des galeries ouvertes où le vent souffle et où des fluxions de poitrine embusquées guettent le promeneur. Le public averti ne s'y hasarde guère. J'y ai passé deux heures hier sans rencontrer âme qui vive. Quand donc cessera ce scandale ? quand le dessin obtiendra-t-il droit de cité ?

Le pastel était la grande mode au XVIIIe siècle. La Rosalba, traversant la société parisienne de la Régence, en avait communiqué le goût aux femmes. Latour, arrivant par dessus, le marqua de son trait original et fort. Délaissé aujourd'hui, il ne compte que peu de maîtres. J'ai retrouvé là M. Philippe Rousseau, avec ses natures mortes; je vois d'ici un flacon, une pastèque et des piments, qui, pour l'énergie du modelé, ne le cèdent pas à la peinture à l'huile. M. Galbrund fait le portrait avec une ampleur et une certitude qu'on n'a pas dépassées; sa jeune fille en robe grise, avec un fichu de dentelle noire sur l'épaule, un livre à la main, a la candeur virginale et la saveur pénétrante d'un Chardin. Après lui, il faut citer M. Charles Pipard pour ses trois portraits si sobres et si vivants; M. Escot, pour son portrait de l'*avocat Lesur*, original et vrai; M. Huas, pour ses corsages de jais si vivement enlevés; Mme Fina Nicolet, M. Gros-Claude, les scènes militaires de feu Regamey, et enfin le portrait de Mme Carolus Duran, dont on dirait plus de bien peut-être, si elle n'était la femme d'un peintre et si elle n'avait emprunté à son mari un de ses rideaux pour en faire, elle aussi, hélas! une tenture de fond.

La vogue est à l'aquarelle. On se rappelle les prix fabuleux dont furent payées, à la vente Regnault, quelques-unes de celles que l'artiste avait peintes. Elles étaient puissantes, mais fort travaillées. Il semble que là ne soient point les conditions d'un genre qui veut de la facilité et ne procède que par teintes posées à plat. A ce

compte, M. Pollet qui a traité son portrait de *Jeune fille* en miniature et s'est servi du pointillé, serait en dehors du vrai. Il en serait de même de M. Bida, qui, dans son *Jérôme Savonarole*, affiche le style et cherche la haute tournure d'un tableau d'histoire. On en jugera comme on voudra; mais ce qui est certain, c'est que les aquarelles vives et libres sont infiniment plus plaisantes. Il n'est rien de supérieur à celles de M. Pils, deux *Vues de la place Pigalle*, que l'artiste a enlevées de sa fenêtre un jour d'hiver. La neige est tombée, les omnibus tirent, les cochers grelottent, les petites silhouettes des passants s'agitent toutes noires sur la blancheur du sol. C'est large comme les deux mains, mais, pour la justesse de l'effet et l'entrain de l'exécution, cela vaut bien des grandes toiles. M. Harpignies, un peu lourd dans ses *Vues de parc*, est tout à fait charmant dans l'*Etude sur nature*. M. Pierre Gavarni a hérité de son père le goût des costumes et des types contemporains, il les traite avec observation et esprit. M. Zacharie Astruc s'est fait le poëte de l'Espagne, dont il chante les *Balcons roses* avec humour et fantaisie. M. Edmond Morin nous entraine dans le comté de Kent, à la porte d'un manoir anglais, sous de grands arbres qui projettent à l'entour leur ombre transparente. Enfin M. Detaille nous ramène à un *Rendez-vous de chasse français*, amusant pêle-mêle de chevaux, de voitures, de toilettes de dames et de gens en livrée, malheureusement dessinés d'un trait un peu sec.

Regardez en passant les deux petits portraits fins et précis que M. Lecomte du Nouy a crayonnés à la mine de plomb, et arrêtons-nous aux fusains, qui sont nombreux et beaux. M. Lalanne règne ici en maître; son *Platane*, son *Parc de M^{me} de Balzac* réunissent toutes les conditions du genre. Mais la page que je préfère, c'est *Bordeaux pris des Chartrons*, avec le spectacle des quais et des navires à l'ancre. Le tableau est animé et l'effet écrit avec une vigueur incomparable. M. Courdouan aborde les grandes dimensions. Son *Clair de lune sur les côtes de Provence* est peut-être le plus grand cadre

de la galerie. Mais l'artiste a su le remplir. Les masses sont bien assises, l'effet est juste, et l'impression qui se dégage ne manque pas d'une certaine solennité. Citons encore le *Pont de Landernau*, de M. Lhermitte, et le *Ravin de la Castellane*, de M. Pierre Teyssonnières. Dans le portrait, il y a aussi une dimension inattendue : c'est M^{me} F..., que M. Boetzel a dessinée grandeur de nature. Le portrait est bien, mais n'y a-t-il pas quelque exagération dans la taille? On peut en dire autant dans un infiniment plus petit cadre. Exemple : le portrait si vivant de M^{me} S.... par M. Eugène Lagier, de Marseille, et la belle tête, distinguée et poétique, de *Gabrielle*, rehaussée de quelques traits au crayon blanc, par M. Leygue.

Tandis que l'eau-forte a les honneurs de la mode, qu'elle partage avec l'aquarelle, tous les autres genres de gravure déclinent plus ou moins. Le plus menacé de tous est certainement le burin, dont la lenteur ne répond plus aux exigences d'une société pressée de jouir. Le jury a vu ce péril et s'est porté avec résolution de ce côté. Cette année, comme l'année dernière, il a eu deux médailles, une première classe et une seconde, pour la gravure au burin. C'est M. Huot, qui a obtenu la médaille de 1^{re} classe pour sa belle reproduction du *Prix de l'arc*, de Van der Helst; M. Jacquet a eu la médaille de seconde classe pour sa gravure de *Gloria victis*, d'après M. Antonin Mercié. Ces efforts, combinés avec ceux de la *Société française de gravure*, seront-ils couronnés de succès? Nous le souhaitons, sans beaucoup l'espérer. La lithographie est à peu près dans le même état que le burin, elle agonise. Après avoir brillé du plus vif éclat pendant trente ans, elle est abandonnée à son tour; elle ne fait plus de recrues nouvelles, et si, parmi ses artistes renommés. M. Pirodon reste dans le rang, M. Emile Vernier, moins persévérant, a passé armes et bagages à la peinture. Quelquefois cependant, pour se distraire la main, il revient à son ancien métier, et cette année notamment il a apporté deux belles reproductions des ta-

bleaux de M. Merino. La gravure sur bois, favorisée par un certain nombre de publications illustrées, lutte avec plus d'avantages. Parmi ses meilleurs représentants, je cite M. Boetzel, qui a dessiné et exécuté quinze gravures pour un ouvrage du D^r Jourdanet, et enlevé ainsi une médaille que depuis longtemps il avait méritée; M. Eugène Froment, qui expose trois gravures, dont une pour le *Graphic*, et à qui le jury a également donné une médaille; M. Yon, enfin, qui, non content de ses succès en peinture et en eau-forte, s'est fait représenter cette année par un bon nombre de gravures sur bois.

Reste l'eau-forte, la reine du jour. Ici les talents abondent, originaux et ardents. L'eau-forte a ceci pour elle, qu'elle est l'expression la plus directe de la personnalité. Avec une pointe et un peu de vernis sur un cuivre, l'artiste dit tout ce qu'il pense et comme il le pense, sans traducteur ni intermédiaire. Soit qu'il compose, soit qu'il interprète un grand artiste, il reste maître de son sentiment et de sa forme. Il n'y a peut-être pas beaucoup de gravures aussi saisissantes que l'*Abondance*, exécutée par M. Léopold Flameng, pour la chalcographie du Louvre. Ce n'est pas seulement le dessin, c'est la couleur de Rubens. Aucun maître n'a jamais été plus fidèlement rendu. Une autre belle eau-forte, c'est la gravure du *Saint Bruno*, de J.-P. Laurens, par M. Pierre Teyssonnières. Les *Vues de Paris*, de MM. Saffrey, Rochebrune, ont été popularisées par les publications de la maison Cadart, ainsi que les beaux paysages de M. Lalanne. Mentionnons les *Portraits* de MM. Lerat et Courtry, auxquels le jury a accordé une médaille cette année. M. Henri Lefor, le fils de notre confrère, a exposé un joli *Candélabre* de la Renaissance, très finement exécuté. M. Alphonse Legros nous envoie, de l'autre côté de la Manche, de vives impressions de paysages et un charmant *Portrait de jeune fille* enlevé en quelques morsures. Il ne faudrait pas être artiste pour ne pas s'intéresser aux dix portraits à la pointe sèche de M. Desboutins, non plus aux caractéristiques eaux-fortes de M. Edwin Edwards.

le graveur anglais dont M. Fantin-Latour a fait un si beau portrait ; non plus aux reproductions des grands peintres français ou flamands que M. Greux exécute pour l'*Art*. C'est pour une édition de *Manon Lescaut* que M. Hédouin a gravé ces six eaux-fortes si charmantes. Quant à celles de M. Lançon, si émouvantes, si dramatiques, c'est à une histoire de M. Eugène Véron, intitulée la *Troisième invasion*, qu'elles sont destinées. Rarement on aura vu, à propos d'une campagne, suite aussi importante et ayant un tel caractère d'authenticité. Faire aujourd'hui leur éloge est superflu. Le public, qui les voit édifier depuis quatre ans sous ses yeux, les connaît. Parmi celles qui sont exposées cette année, il en est, telles que l'*Ambulance dans l'église de Mouzon*, ou le le *Convoi de prisonniers*, qui sont d'incomparables chefs-d'œuvre.

Tel est, avec ses faiblesses et ses forces, le Salon de 1875. Ce qui est un bon signe, c'est qu'en le quittant, on le trouve meilleur qu'on ne l'avait jugé les premiers jours. Dans toutes les séries, il y a des indications de renouveau et des motifs d'espoir. La sculpture, que les académiciens ne tiennent plus et qui ne connaît pas les variations de la mode, achève pacifiquement son évolution vers un art plus vivant, plus français, marqué au coin de nos idées et de nos formes. Dans la peinture, il y a plus de houle. L'enseignement de l'Ecole des Beaux-Arts, les honneurs décernés à MM. Cabanel et Gérôme, l'exécrable influence des marchands, la faiblesse intellectuelle du jury, sont autant de causes de trouble, qui déterminent des courants divers et empêchent l'unité de direction. Cependant, cette année, il nous semble apercevoir certains germes de choses qui n'étaient pas hier. Il s'est produit çà et là des tentatives qu'on n'était pas accoutumé de voir et qui donnent à penser. Je ne dis pas cela pour le prix du Salon. Je ne place rien sur la la tête d'un pasticheur de Delacroix qui va prendre ses sujets dans l'Inde antique. Je ne vois pas ce qu'il peut aller faire à Rome ; et je crains fort qu'il n'en soit de lui

comme de son prédécesseur, M. Lehoux, dont la déconfiture est si lamentable. Non; ce qui me frappe, ce sont des œuvres comme les *Lutteurs*, de M. Falguière; les *Cuirassiers*, de M. Roll; la *Mort*, de M. Torrentz. Prendre la vie ambiante et la monter par le style à la hauteur de l'histoire, voilà qui est un bon symptôme et nouveau dans nos temps éclectiques. Si les faux enseignements qui résultent de la présence de M. Cabanel à l'Ecole des Beaux-Arts, de l'octroi d'une médaille d'honneur à M. Gérôme, de la distribution annuelle des récompenses, ne venaient pas troubler le goût public en voie de formation, le développement dans ce sens serait rapide, et le petit filet d'eau de cette année deviendrait peut-être bientôt grand fleuve. Je ne veux pas nous bercer d'illusions prématurées; mais, pour ceux qui aiment à espérer, je rappellerai qu'entre l'invasion qui termina le premier Empire et le réveil de l'esprit en France, il s'écoula un intervalle de quatre à cinq ans. L'Empire finit en 1815, le *Naufrage de la Méduse* est de 1819; après vient la *Barque du Dante*, 1822, et le *Massacre de Scio*, 1824, déchirant l'air comme un accent de clairon, commence la grande bataille.

SALON DE 1876

I

Les cahiers des artistes. — Requête aux membres républicains des deux chambres — Comment se fait l'élection des jurés. — Les anciens jurys et le nouveau. — Œuvre des anciens, œuvre du nouveau. — M. Manet. — Les impressionnistes : MM. Claude Monet, Pissarro, Sisley, Renoir, Caillebotte, Degas, Mlle Morizot. — Caractère général du salon. — M. Firmin Girard ou la mort d'un peintre.

On a beaucoup parlé de cahiers en ce temps, on en a même dressé quelques-uns. Des écrivains studieux et zélés pour la République ont établi les cahiers de la démocratie en général, d'autres ceux de corporations diverses.

Je n'entreprends pas d'écrire ici le cahier des artistes. Il y a trop de diversité dans leurs appréciations et leurs vœux. Selon la situation du postulant, le point de vue change. Le prix de Rome aspire à la médaille ; le médaillé, à la décoration ; le décoré, à l'Institut ; le membre de l'Institut, au monopole des commandes et à la direction de l'enseignement artistique.

Ces prétentions d'une aristocratie plus ou moins ambitieuse n'ont rien qui nous touche.

Mais j'entends au-dessous d'elles la plainte prolongée d'une plèbe laborieuse, qui, honnie, persécutée, chassée

des Salons, n'en travaille pas moins courageusement à l'augmentation de notre capital intellectuel. Tout à côté s'élève la protestation de libres esprits qui demandent de quel droit un jury irresponsable, choisi par des électeurs privilégiés, se permet de mutiler arbitrairement une des plus nobles branches de la production nationale, empêche la France de savoir ce qu'elle pense véritablement en matière d'art. C'est au nom de ces protestants que j'écris, et c'est de ces déshérités que j'ai toujours défendu la cause. Mes lecteurs ne me reconnaîtraient pas si, au moment où s'ouvre le premier Salon de la République et où l'aurore de la justice se lève pour tous, j'abandonnais le devoir que depuis si longtemps je me suis imposé.

Je resterai donc fidèle à ma propre tradition. Avant d'aborder l'examen des œuvres du Salon, je formulerai le cahier des humbles, des oubliés, des dédaignés, des bafoués, des proscrits par rancune, des reçus par ironie, de toutes les victimes de l'art officiel. Ils ne constituent pas seulement l'immense majorité des artistes présents, ils forment la réserve de l'avenir. De cette couche profonde sortiront nos futurs génies. La République, qui naît et qui a besoin de serviteurs utiles, doit leur montrer de la bienveillance ; ils lui rendront un jour en honneur et en gloire plus qu'elle ne leur aura avancé en intelligente protection.

Mais quelle forme donner à une semblable requête ? La plus simple et la plus directe.

A messieurs les membres républicains du Sénat et de la Chambre des députés

Messieurs,

Les élections du 30 janvier et du 20 février, en vous envoyant dans les deux assemblées, vous ont envoyés au pouvoir.

De toutes les tâches qui s'imposent à vous, la plus immédiate, — et vous l'avez compris, — consiste à faire pénétrer l'esprit républicain dans le gouvernement et dans l'administration, à mettre les différents services publics

en harmonie de direction et de tendances avec la constitution qui nous régit.

Or l'administration des beaux-arts est une de celles qu'on a le plus négligées jusqu'ici. Organisée selon le mode monarchique et fortement rattachée à l'Etat, elle est restée étrangère aux mouvements les plus décisifs de l'opinion. Les plus grands artistes de ce siècle se sont développés malgré elle et contre elle. C'est avec les seules ressources de leur énergie et de leur valeur propre qu'ils ont pu se produire, et, s'ils ont conquis l'admiration universelle, ils n'ont jamais désarmé l'Institut ni l'Ecole. Cette antinomie cruelle a échappé à nos assemblées délibérantes. Chaque année, quand revenait la discussion du budget, quelques membres se levaient pour ou contre les subventions théâtrales ; on prononçait des discours à portée philosophique ; les uns vantaient le progrès moderne, les autres prophétisaient la chute de Babylone ; puis on passait au vote des articles, on accordait les crédits demandés, et tout était fini. Du sort des peintres et des sculpteurs, de leur condition, de leurs droits, de ce qu'ils pouvaient prétendre ou espérer, il n'avait pas été dit un mot.

Pourtant notre moderne école de peinture domine le monde ; c'est chez nous que l'étranger s'approvisionne, qu'il envoie ses enfants apprendre ou s'inspirer. Notre école de sculpture soutient sans faiblir, avec une vigueur qui se transmet d'âge en âge, l'éclat de sa vieille renommée.

Comment accepter que plus longtemps l'Etat, — non pas même l'Etat, la coterie qui s'est emparée de sa force et en dispose, — continue de lutter contre le talent, cherche à éteindre ou stériliser les forces vives qui naissent spontanément du sein de la nation ?

Il ne se publie pas en France une biographie d'homme de génie, — Barye, Delacroix, Théodore Rousseau, Courbet, — qui ne soit un long réquisitoire contre la direction des beaux-arts ou contre les jurys.

Cet antagonisme, où tant de généreux efforts ont échoué, où tant de chères espérances se sont brisées, une monar-

chie féodale ou un empire autoritaire pouvaient l'entretenir : une démocratie républicaine doit le faire disparaître.

Nous connaissons l'étendue de la tâche et nous en savons les difficultés. Mais nous ne sommes pas des intransigeants ; nous comprenons que, pour être résolus, les problèmes veulent être décomposés, et que, pour aller à bien, les réformes doivent être réalisées graduellement.

Nous ne prétendons pas au bouleversement de ce qui existe.

Nous ne demandons ni la fermeture des ateliers de l'Ecole des beaux-arts ni le licenciement de l'Ecole de Rome.

Nous n'avons aucun goût pour être constitués en académie et nous ne voulons pas davantage nous morceler en groupes, ayant chacun son drapeau avec sa salle d'exhibition.

La République française est une, nous voulons l'unité des manifestations artistiques.

Nous reconnaissons comme légitime l'intervention de l'Etat, non pas dans nos affaires, mais dans les affaires de l'art, qui sont les affaires de tous ; nous acceptons les salons annuels, les jurys, les récompenses, tout ce que l'opinion publique n'aura pas irrémissiblement condamné.

Nous ne demandons qu'une chose, qu'on ne peut nous refuser, parce qu'elle est de stricte justice, parce qu'elle est de droit commun dans les pays de suffrage universel : nous demandons à participer à la nomination de nos juges.

Le droit de suffrage, voilà pour le moment, et jusqu'à ce que l'opinion soit convertie à autre chose, l'unique objet de nos vœux !

Un bulletin de vote, telle est notre grande revendication !

Aux termes des règlements passés, ceux-là seuls pouvaient participer à la nomination des jurés qui avaient eu le prix de Rome, étaient membres de l'Institut ou avaient obtenu une médaille. Le règlement de 1876, amplifiant le privilège, a donné l'électorat — chose incroyable et qu'on n'avait jamais vue — aux artistes récompensés qui

n'exposent pas. Nous ne demandons pas qu'on dépouille personne, nous respectons les situations acquises. Nous sollicitons seulement d'être traités sur le même pied que les autres.

Nous sommes les justiciables et nous supplions qu'on ne nous impose plus des juges nommés sans nous et contre nous.

Est-ce excessif, est-ce exorbitant ?

Il n'y a pas de paria dans la cité politique, tout Français est électeur. Nous demandons qu'il n'y ait pas de paria dans la cité des arts et que tout exposant puisse voter.

Plus de privilèges, l'égalité.

Le jury élu, non plus par quelques uns, mais par tous.

Que la République, à qui nous n'avons rien demandé encore et qui nous doit un don de joyeux avènement, reconnaisse nos droits, nous signons avec elle un pacte d'inaltérable fidélité.

Telle est, succincte et explicite, la supplique que j'enverrais à nos représentants, si j'avais l'honneur d'être un peintre rudoyé des jurys, — certain que si ce point unique, le vote, était obtenu, le reste viendrait par surcroît.

Je ne sais si les artistes partagent mon sentiment ; je ne sais s'ils se rendent bien compte de la force qu'ils acquerraient le jour où ils auraient à leur tête un jury nommé par la majorité d'entre eux, amené, par la force des choses, à se constituer en une sorte de syndicat permanent, par suite à délibérer sur tous les intérêts de la corporation, à la représenter au dehors et à prendre l'initiative des réformes à réclamer ; mais, en écartant cette réflexion qui m'entraînerait loin, je me demande ce que pourrait répondre un ministre au député républicain qui, à l'assemblée, à l'occasion du prochain budget des beaux-arts, lirait ma pétition et en développerait les motifs.

Qu'imaginer, que dire pour combattre une demande aussi modérée et aussi juste ?

Louer le mode de nomination du jury ?

Mais il est informe. Aucune règle n'a été posée, aucune condition n'a été prévue ; de majorité absolue ou relative, de rapports des votants avec les inscrits, il n'est pas question. Existe-t-il seulement une liste électorale ? J'ai le droit d'en douter, puisque l'administration ne publie pas le nombre des électeurs. Comment se fait donc l'opération ? Ah ! bien simplement. Pendant tout un long jour, de dix heures à cinq heures, on recueille les voix dans une urne. Notez que le 23 mars dernier, il s'est présenté 246 peintres pour voter ! Après cette laborieuse journée, on prend son chapeau et l'on remet au lendemain le dépouillement. Le lendemain, en effet, on déplie les bulletins, on note les suffrages, on prend les quinze noms qui en ont réuni le plus et voilà le jury de peinture constitué. C'est naïf et patriarcal, mais cela ne ressemble guère à un scrutin. Aussi quels résultats ! Dans la section de peinture, M. Bouguereau a été nommé à 104 voix, 20 de moins que le chiffre de la majorité absolue. Dans la sculpture, c'est encore plus fort : M. Galbrunner n'a que 7 voix sur 83 votants (on ne sait jamais le nombre des inscrits), et il est juré !

Le ministre se rabattra-t-il sur la sollicitude du jury pour les arts ?

Mais nous n'étions pas encore nés que déjà le jury s'était attiré l'exécration de tout ce qu'il y avait en France de jeune et d'intelligent. Encore le jury de cette époque valait-il mieux que celui de la nôtre. Il était mû par des mobiles plus relevés. Quand M. Blondel refusait Eugène Delacroix, quand M. Bidault refusait Théodore Rousseau, quand M. Picot refusait Courbet, quand je ne sais quel sculpteur obscur refusait Barye, il s'agissait de doctrines. C'étaient des idées qui se combattaient. Contre l'étroitesse du dogmatisme académique, les romantiques revendiquaient la liberté de l'imagination, les réalistes réclamaient le droit d'appliquer à la vie contemporaine le style de l'histoire. Dans le camp de l'Institut, on s'indignait de ces audaces et de ces profanations. On criait, on vociférait ; tout l'être était pris de fureur. Les épithètes

de « barbares », de « sauvages ivres », partaient et se croisaient dans l'air avec la riposte de « vieilles perruques ». Il y avait là une passion réelle puisée aux sources hautes. Chacun allait jusqu'au bout de ses convictions, et, comme les « vieilles perruques » étaient en plus grand nombre, elles laissaient les « barbares » à la porte du Louvre.

Aujourd'hui, où sont les idées? où sont les convictions? Louis David enseignait à une génération tout imprégnée de l'antiquité héroïque que le beau avait été trouvé une fois pour toutes à Athènes, réédité à Rome, et que ce beau, circonscrit dans les types humains, suffisait à l'expression de tous les sentiments et de toutes les idées. Dans des temps plus rapprochés. M. Ingres, élargissant la pensée de son maître, assurait que « le véritable but de l'art se poursuit par les études classiques de la nature, de l'antiquité grecque et romaine, des beaux temps de la Renaissance, de Raphaël et des plus beaux siècles de l'Italie. » Aujourd'hui la théorie qui tendrait à prévaloir, c'est que chaque peuple a sa notion de beauté, et que l'artiste qui traduit avec force dans ses œuvres les idées, les coutumes, les caractères et les mœurs de la société qui l'entoure, fait œuvre digne d'admiration. Est-ce qu'on trouve trace de semblables préoccupations chez M. Cabanel? M. Cabanel a-t-il des vues sur l'objet propre de l'art français et sur son rôle dans les évolutions de notre société? S'il en a, où les place-t-il? Que fait-il de sa philosophie? Rien qu'à considérer l'œuvre de David et d'Ingres, on reconstruit leur doctrine. Contemplez *Thamar* et la *Sulamite*, et dites-moi l'esthétique de M. Cabanel!

Peut-être le ministre dira-t-il : C'est vrai; la doctrine est faible et même fait tout à fait défaut; notre époque contradictoire et troublée n'en comporte guère, mais l'œuvre accomplie est bonne.

Eh bien, non! Refuser M. Manet — je parle du seul refusé qui se soit mis en évidence et en ait appelé à l'opinion — refuser M. Manet n'est pas une bonne chose. Vous ne le chan-

gerez pas, M. Manet; il sait ce qu'il vaut, il sait qu'il est un artiste original et fort. Sa manière ne vous convient pas; c'est possible; mais elle est à lui et il la garde. Ce n'est pas une raison pour lui interdire le pain et le sel de la publicité. M. Manet est d'ailleurs de ces peintres qu'on ne refuse pas. Voilà vingt ans qu'il travaille sincèrement et courageusement sous les yeux de Paris. Il occupe dans l'art contemporain une place autrement grande que M. Bouguereau, par exemple, que je vois parmi les membres du jury. Il a fait des toiles qui resteront plus sûrement que le *Santon à la porte d'une mosquée*, de M. Gérôme, qui n'est pas du jury et qui mériterait d'en être. Son portrait de cette année, ce portrait de M. Desboutin que vous lui avez refusé, eût été une des puissantes toiles du Salon. Mais le succès du *Bon bock* vous avait alarmés; vous n'avez pas voulu qu'il se reproduisît sur une plus grande échelle. Folie! Le public, qui ne s'en fie à vous qu'à demi, a couru chez le peintre, et ces visites empressées l'ont amplement dédommagé de votre brutal refus.

Forcer tout un groupe d'artistes à s'abstenir du Salon, comme ont fait les peintres qui, le mois dernier, exposaient chez Durand-Ruel, n'est pas non plus une bonne chose. Ce qu'on attend généralement d'un Salon, c'est qu'il présente l'ensemble de la production française. Dans ces conditions seulement, il a un sens et peut devenir instructif. Or, avec votre système, ce résultat n'est pas possible. Non seulement vos exclusions prouvent que votre choix pourrait être meilleur, mais par vos procédés vous éloignez des peintres dont la présence serait indispensable. Ainsi ce qui caractérise le Salon actuel, c'est un immense effort vers la lumière et la vérité. On sent que le goût des procédés et des escamotages est parti. Tout ce qui rappelle le convenu, l'artificiel, le faux, déplaît. On ne l'apercevait pas autrefois, on s'en choque maintenant. J'ai vu poindre l'aube de ce retour à la simplicité franche, mais je ne croyais pas que ses progrès fussent si rapides. Ils sont flagrants, ils éclatent cette

année. La jeunesse y est lancée tout entière, et, sa[ns] s'en rendre compte, la foule donne raison aux novateur[s].

Ce sont les tableaux exécutés sur nature, avec l'uniqu[e] préoccupation de rendre juste, qui attirent; on passe à côté des peintures faites de chic, comme on dit, c'est-à-dire conçues et peintes dans l'atelier, sans le secours du modèle. Eh bien! les impressionnistes ont eu une part dans ce mouvement. Les personnes qui sont allées chez Durand-Ruel, qui ont vu les paysages si justes et si vibrants de MM. Claude Monet, Pissarro, Sisley, les portraits si fins et si vifs de M. Renoir ou de Mlle Morizot, les intérieurs si pleins de promesses de M. Caillebotte, les superbes études chorégraphiques de M. Degas, ne le mettent pa[s] en doute. Pour ces peintres, le plein air est une délectation, la recherche des tons clairs et l'éloignement du bitume un véritable article de foi. Il serait donc nécessaire qu'ils fussent au Salon pour confirmer de leur présence l'évolution accomplie et lui donner toute son importance. M. Bonnat me dira peut-être que ce n'est pas nécessaire. Je lui répondrai que, si cet ordre de spéculation le touche peu, il est des personnes qui y attachent un vif intérêt : nous ne sommes pas obligés de croire que toutes les beautés de la peinture sont contenues dans le *Barbier nègre de Suez*.

Quand le jury ferme la porte du Salon à un homme de talent, chacun s'indigne. C'est un sentiment naturel, et il y a des paroles toutes faites pour exprimer ces sentiments là. Mais que dire, quand le jury détruit un homme de talent, quand il arrête un artiste en voie de formation, quand d'un peintre donnant les plus grandes espérances il fait un peintre dont il n'y a plus rien à attendre.

C'est l'histoire de M. Firmin Girard.

Tout le monde a vu ou verra le *Marché aux fleurs*, qui fait l'ébahissement des promeneurs dans le grand salon d'entrée. Eh bien! M. Firmin Girard n'était pas né pour faire cette peinture. Par son éducation comme par ses tendances, il était tout à l'opposé. Il sortait de cette admirable école de Gleyre, où l'élève, tout en se déve-

loppant suivant ses aptitudes naturelles, s'initiait sous la parole du maître aux conceptions nobles et élevées. Il avait débuté par quelques tableaux de sainteté; puis, voyant que le succès ne venait pas, il avait mis ses brillantes qualités d'exécution au service des idées qui ont cours dans les écoles. Il avait fait des *Sirènes*, une *Vénus endormie*, un *Jugement de Pâris*, et conquis ainsi sa première médaille. Mais cet art de convention ne le satisfaisait pas. Un beau jour il résolut de frapper un grand coup. Il peignit une femme nue, en été, couchée dans un pré et se penchant sur l'eau pour cueillir un nénuphar. La tentative était extraordinairement hardie. C'était un corps en plein air, mi-partie dans la lumière et mi-partie dans l'ombre, recevant les reflets qui montent de la verdure du pré ou qui descendent de la verdure des arbres. L'œuvre était réussie au-delà du possible, et, dans tous les cas, aucun des peintres qui la jugeaient n'eût été capable de la faire. Mon avis était que ce tableau méritait une seconde médaille. Le jury pensa différemment : il envoya l'auteur méditer au salon des refusés !

M. Firmin Girard ne dit rien, ne protesta pas ; mais il renonça à la grande peinture. Il fit d'abord quelques portraits de dames, qui ne manquaient ni de distinction ni de force. Puis, peu à peu, il s'habitua à de petits tableaux, où l'on voit des femmes bien habillées, avec de jolis enfants, se promener sur des allées sablées entre des plates-bandes fleuries. Il trouva le succès dans cette voie, et la médaille que sa *Femme nue* n'avait pu enlever, un coin de parc bien ratissé la lui apporta. Son *Marché aux fleurs* de cette année résume toutes les qualités de ce genre bourgeois. Ce qu'il y a de talent dépensé sur ce morceau de toile est prodigieux. Les détails sont innombrables et tous sont faits avec le même soin. Mais ce n'est pas un tableau. Pour moi, M. Firmin Girard est mort, et son oraison funèbre se trace d'un mot : M. Firmin Girard pouvait devenir un grand peintre, le jury en a fait un photographe !

Hélas ! il n'avait pas l'étoffe des grandes résistances.

Il n'était pas, comme Delacroix, Rousseau, Courbet, Millet, Barye, Manet, de la race des indomptables. Mais aussi que penser d'une organisation artistique qui, pour première condition d'existence, vous impose d'être un héros ? Que dire d'un état, où l'homme qui se propose de pratiquer la pacifique industrie de mettre de la couleur sur de la toile, ne peut le faire s'il ne réunit préalablement l'opiniâtreté de Caton à l'intrépidité d'Horatius Coclès ? Changeons ces conditions de vie qui ne sont plus tolérables et marchons droit à la difficulté. C'est le jury qui fait tout le mal. Emparons-nous donc du jury et faisons-le à notre image. Qui fait le jury, fait le Salon.

II

MM. Henner, Vollon, Falguière, Laurens. — Le prix du Salon. — MM. Sylvestre, Aublet, Rixens, Lehoux, Cormon, Becker; — MM. Tony Robert Fleury, Hermans, Gervex; — MM. Puvis de Chavannes, Joseph Blanc, Maillot. — La dédécoration du Panthéon.

Le tableau du Salon qui marque le plus grand effort de pensée, dont l'effet est le plus concentré et le plus puissant, est sans contredit le *Christ mort* de M. Henner. On peut regretter que cet art s'applique à des idées d'église, on ne peut pas méconnaître que ce soit du plus grand art. L'exécution, qui domine tout en peinture, puisqu'elle est le moyen d'expression unique et que sans elle rien ne vaut, est parfaite. Point de procédés, point d'appel aux ressources hasardeuses ; la simplicité même. Le corps, étendu roide sur le dos, la tête soulevée et les jambes infléchies, non-seulement présente la ligne la plus heureuse, mais il se modèle sous la douce lumière avec une précision, une finesse et une largeur incompa-

rables. A l'entour se rangent, dans des poses dolentes, les personnages qu'on a appelés les saintes femmes. On a reproché à M. Henner de n'avoir pas fait ces personnages en entier, de n'en avoir montré que la tête ou le le buste. Sans doute, en thèse générale, un tableau doit être complet par lui-même, ne rien laisser supposer en dehors du cadre; mais c'est là un principe qui supporte aisément l'exception, et l'exception devient une pratique intelligente quand on a affaire à ces lieux communs évangéliques, qui sont si rebattus et, par conséquent, si difficiles à rendre intéressants. Il faut y être nouveau et craindre le délayage. Est-ce que, dans le tableau de M. Henner, les corps de la Madeleine et de la Vierge ne se comprennent pas? Qu'ajouterait à la clarté de l'idée le prolongement des draperies qui les enveloppent? Ne sent-on pas bien au contraire qu'en les prolongeant, on attirerait le regard du spectateur loin du cadavre sacré, loin du visage des pleureuses, c'est-à-dire loin du cercle où s'agite le drame, où se localisent l'expression et l'effet? Non, certes, il ne faut pas blâmer M. Henner; il faut le louer d'avoir dégagé son tableau de toutes les superfluités et de tous les remplissages qu'un peintre vulgaire n'eût pas manqué d'accumuler. Lui n'a pris que le nécessaire, mais tout le nécessaire y est. C'est l'indice d'un grand goût uni à un savoir profond.

A un autre pôle de l'art, avec des moyens différents et une expression non moins forte, l'œuvre de M. Vollon peut balancer celle de M. Henner. Ici nous ne sommes plus dans le passé, nous n'opérons plus la reconstruction d'une légende religieuse; c'est une bouffée de réalité qui vient nous frapper en plein visage. Dans le tableau de ce vigoureux artiste, il n'y a qu'une pêcheuse de moules en haillons; mais elle est représentée au moment où elle se hâte vers le travail journalier. Coiffée d'un bonnet de linge, le panier sur le dos, la main sur la hanche, elle marche d'un pas rapide. L'horizon, sur lequel se dessine son fin profil, est lourd et chargé. Elle s'avance dans les senteurs salées et l'âpre brise des plages, regardant du

côté de l'Océan et songeant que la récolte sera bonne, parce que le temps est gros et la lame cour Ainsi se trouvent évoquées d'un seul coup toutes les saveurs et toutes les poésies de la vie maritime.

M. Vollon est un de ces artistes qu'on suit avec un intérêt croissant. Chaque point d'arrivée pour lui n'est jamais qu'un point de départ. Parvenu à la réputation par les natures mortes, il s'est aussitôt mis à étudier le paysage. Du paysage, il est passé à la figure. De temps en temps, à côté de ses armures, de ses plats, de ses aiguières, on le voyait risquer quelque personnage de grandeur naturelle. Une fois c'était une servante qui fourbissait un chaudron; une autre fois, une dame qui touchait du piano; plus récemment, un garçon qui veillait à l'entretien de quelques cuirasses. La période de ces essais est finie. La nature morte est éliminée. Du second plan, le personnage monte au premier, et le voila qui occupe toute la place.

Admirable type que celui de cette Polletaise! Une tradition veut que le faubourg de Dieppe qu'elle habite ait eu des origines grecques. Cette vaillante femme du peuple ne les démentirait pas ; au contraire. Telle on la voit, telle on s'imagine l'antique Diane courant dans les bois avec sa meute. La différence des temps seule explique la différence des professions : l'une chassait, l'autre pêche. Du reste, elles se valent par la beauté du corps et la vigueur de l'âme Quelle fierté d'allure a celle-ci! Et pourtant ce mouvement de marche si nettement écrit ne suffirait pas, s'il n'était accompagné de qualités de couleurs aussi séduisantes ; si, après le hâle énergique de la figure et des mains, l'on n'apercevait les colorations nacrées du sein qui éclatent à travers ces déchirures de la chemise. Ah! on devrait bien amener devant cette œuvre si saine et si robuste tous les prix de Rome faits ou à faire ; ils y verraient à quelle source profonde l'art s'inspire, et par quels moyens sincères il établit son autorité.

L'an passé, quand M. Falguière exposa les *Lutteurs*, on raconta que ce tableau n'était qu'une réponse à un défi porté par un peintre légèrement infatué de sa personne

et de son talent. Boutade ou non, la peinture réussit, et si bien, que l'artiste donne cette année un pendant à ses *Lutteurs*. Le sujet de *Caïn et Abel* est, comme celui du *Christ mort*, un de ces lieux communs que les générations se transmettent et où il devient à la longue bien difficile d'innover. M. Falguière a su rajeunir ce vieux thème en s'inspirant de la réalité. Il a représenté Caïn au moment où, effrayé de son meurtre, il va cacher dans quelque broussaille le cadavre d'Abel, afin de faire disparaître « le corps du délit ». Le meurtrier a chargé la dépouille fraternelle sur ses épaules, et, le pas alourdi par ce fardeau, il descend une espèce de ravin sombre. Le groupe, traité dans un sentiment pittoresque très prononcé, se modèle admirablement dans l'air ambiant. Le Caïn, d'une sauvagerie un peu farouche, sans exagération pourtant, est peut-être insuffisamment écrit dans quelques parties, comme par exemple le côté du torse qui est dans l'ombre ; mais son mouvement de marche, influencé et déterminé par le poids qu'il porte, est d'une exactitude frappante. Quant au corps d'Abel, envahi des pâleurs de la mort et décrivant la courbe la plus élégante, c'est la fleur poétique du tableau. Dirai-je maintenant à M. Falguière de se débarrasser du trait noir qui délimite le contour de ses figures, de ne point nécessairement marquer d'une hachure noire toute ligne d'intersection où deux plans se rencontrent ? M. Falguière sait aussi bien que moi que, dans la nature, les figures tournent et ne sont encadrées d'aucun fil de fer. La peinture est un métier dont les secrets se dévoilent peu à peu à lui. S'il n'a rien à apprendre au point de vue de la direction générale de l'art, il a encore des progrès à faire sous le rapport de la facture. Mais il est de bonne volonté : l'année prochaine, il en saura plus que cette année.

M. Jean-Paul Laurens possède le don merveilleux de frapper l'esprit par la gravité et l'imprévu de ses compositions. On se rappelle l'*Interdit* de l'an passé ; l'envoi de cette année a la même étrangeté saisissante. La scène se passe à Grenade, dans une église. François de Borgia

a été chargé par Charles-Quint d'accompagner dans cette ville le corps de l'impératrice Isabelle et de présider à ses funérailles. La cérémonie officielle terminée, voulant dire un dernier adieu à sa défunte souveraine, il fait ouvrir le cercueil. C'est l'instant que le peintre a choisi. A la vue de ce visage autrefois plein d'attraits et aujourd'hui défiguré par la mort, à la vue de ces riches costumes de cour n'enveloppant plus qu'un cadavre rigide et violacé, l'envoyé impérial se sent envahi par l'émotion et porte la main à son front pour se découvrir. Le François de Borgia est peut-être un peu banal, mais le groupe des prêtres qui l'accompagnent a une grande tournure ; et quant au cercueil, à la morte, aux étoffes dont elle est habillée, au tabouret recouvert qui supporte sa couronne aux divers accessoires qui les entourent, ils sont d'une exécution admirable.

M. Sylvestre obtient le plus grand succès avec sa *Locuste essayant, en présence de Néron, le poison préparé pour Germanicus*. Nous ne sommes pas ennemis des admirations, mais nous aimons assez qu'on sache ce que l'on admire. Or il ne faut pas considérer le tableau de M. Sylvestre comme un chef-d'œuvre, ni même comme une œuvre. C'est purement et simplement un de ces exercices d'école où l'élève entreprend de montrer sa force et d'attirer l'attention de ses maîtres. En se plaçant à ce point de vue, on ne saurait dire trop de bien de l'œuvre de M. Sylvestre. Elle est heureusement composée. La *Locuste*, drapée de jaune et de noir, est une véritable trouvaille. La familiarité avec laquelle elle appuie son bras sur le genou de Néron est un trait d'observation morale d'une irréprochable justesse. En ce qui touche l'esclave nu qui agonise sur les dalles, c'est un morceau de dessin qui, pour la puissance et la vérité, fait songer à Michel-Ange. Assurément l'homme qui, tout jeune, a fait ces choses, si peu doué qu'il soit sous le rapport de la couleur, est un homme de volonté forte et persévérante. On parle d'en faire cette année le prix du Salon et de l'envoyer à Rome.

Il a pris aux ateliers de Paris tout ce qu'il pouvait y prendre ; il recevra certainement des musées italiens tout ce que les musées italiens auront à lui enseigner. Mais tout cela, encore une fois, c'est de l'apprentissage et de l'éducation. Ce n'est pas de la maitrise. L'art, c'est l'interprétation de la nature et de la vie par un cerveau spécialement organisé pour les comprendre. Le jour où, revenu de Rome, saturé de tableaux, de statues et de médailles, plein jusqu'aux bords de l'enseignement classique, M. Sylvestre cherchera en lui-même une pensée personnelle à exprimer, est-il sûr qu'il la trouve? Le jour où, regardant autour de lui la société contemporaine, il voudra saisir au passage des types, des caractères, des passions, des mœurs, est-il sûr qu'il sache voir? Je n'ai rien trouvé dans le *Senèque* de l'an passé, je ne trouve rien dans la *Locuste* de cette année, qui m'autorise à concevoir une telle espérance.

Ah! le prix du Salon! ce n'est pas pour les amis de l'art un mince sujet d'inquiétudes. On parait s'être beaucoup agité cette année pour l'avoir. Le désir de l'enlever a traversé visiblement quelques cervelles. A quel autre mobile, en effet, attribuer la grande toile de M. Rixens, le *Cadavre de César*, porté dans sa maison par trois esclaves; celle non moins grande de M. Aublet, *Néron essayant des poisons sur des esclaves*? Il est clair que les auteurs de ces œuvres ont visé Rome. Ce qui veut dire que, dans le public des élèves, on s'habitue doucement à l'idée d'aller passer quatre ou cinq ans à l'étranger, sous un ciel admirable, défrayé de toutes dépenses, pratiquant une profession élégante et environnée d'un souverain prestige. Je ne trouve pas ce sentiment mauvais; mais je voudrais que le prix servît au dégagement de quelque personnalité; je voudrais qu'on le donnât à ceux qui font œuvre individuelle, non aux imitateurs et aux copistes. Que nous fait de fournir un adhérent de plus aux doctrines académiques, d'ajouter une médiocrité à toutes les médiocrités qui sortent de l'école?

Le guignon d'ailleurs s'est mis sur ce prix. Le premier à qui on l'a attribué a, si l'on veut, du savoir, de l'étude, mais aucune originalité. Pour des tableaux comme le *Samson rompant ses liens* du Salon de 1875, ou la *Constellation du Bouvier* du Salon actuel, il est clair que l'État n'a pas besoin de se saigner les flancs. Le second à qui on l'a décerné n'a pas reparu. C'est M. Cormon, l'auteur d'une *Mort de Ravana*, dont la coloration et les poses n'étaient que des redites affaiblies de Delacroix. Où est ce jeune artiste? On le dit en Égypte, malade; j'aimerais mieux qu'il y fût bien portant, et que, suivant son instinct, il eût préféré la lumière de l'Orient aux poussières des musées de Rome. Il mécontenterait sans doute ses juges, mais il servirait son propre génie. A ce même Salon, il y avait M. Becker, l'auteur de cette gigantesque toile qui fit tant de bruit, *Respha protégeant le corps de ses fils contre les oiseaux de proie*. Il n'eut point le prix, mais beaucoup voulaient le lui donner, et l'animation alla si loin que des amateurs, se cotisant, firent de M. Becker leur prix de Salon particulier, lui allouèrent une pension annuelle et l'envoyèrent se promener à travers l'Europe. Quel fut le résultat de cette promenade? Nous n'en savons rien. M. Becker n'expose pas.

Cette année, nous ferons une troisième tentative : le jury va avoir à choisir entre de jeunes Romains, M. Sylvestre, M. Rixens, M. Aublet. Si M. Sylvestre l'emporte, comme c'est assuré, dit-on, et que, parti Romain, il revienne Romain, qu'aurons-nous gagné à créer une institution semblable? Évidemment le prix du Salon aurait dû être réservé pour l'art libre. Le donner à l'art académique, aux successeurs des Vinchon et des Court, aux élèves des Gérôme, des Bouguereau, des Cabanel, c'est faire double emploi avec le prix de l'École, et dès lors il vaudrait mieux le supprimer.

Que faut-il penser du grand tableau de M. Tony Robert-Fleury, le *Docteur Pinel* faisant enlever les chaînes aux folles de la Salpêtrière en 1795? L'observation y est nulle, l'expression faible, l'effet absent. La camaraderie,

je crois, perdra ici ses droits. La composition symbolique de M. Hermans, *A l'aube*, est une œuvre de même force, avec un peu plus de prétention. On raconte que cette toile a été exposée avec succès dans les diverses capitales du monde. A part quelques morceaux d'étoffes, châles ou robes, nous ne voyons pas ce qui aurait pu retenir l'attention des connaisseurs. Quoi qu'il en soit, en matière de goût, il n'y a que Paris qui compte, et je doute que Paris s'enflamme beaucoup pour un épisode mal vu, mal peint et outrageusement déclamatoire.

Que j'aime mieux, dans sa simplicité franche, l'*Autopsie à l'Hôtel-Dieu*, de M. Henri Gervex! On ne veut moraliser personne ici, mais seulement montrer un coin du Paris scientifique. C'est le lieu; il est ainsi fait. La lumière tombe ainsi par ces deux fenêtres, et elle éclaire ainsi le cadavre placé sur un linge blanc. Ce garçon d'amphithéâtre est celui que vous avez connu; habitué à tout voir et à tout toucher, il garde avec les morts cette familiarité qui vous a choqué d'abord, et qui est si facilement explicable. Derrière le cadavre, qui est un morceau d'exécution savante, se tiennent deux internes en tablier. L'un, debout, roule une cigarette; l'autre, penché, se sert du bistouri dans une attitude d'une justesse parfaite. Les têtes sont peut-être traitées un peu sommairement. Exactes au point de vue du ton, elles auraient pu être un peu plus modelées. Peut-être aussi l'auteur aurait-il obtenu un effet plus dramatique en supprimant une des deux fenêtres et en établissant un large parti-pris de lumière et d'ombre. Mais cette lumière diffuse, où tout se modèle, présente des difficultés d'un ordre particulier que M. Gervex voulait sans doute aborder, et dont il s'est tiré à son très grand honneur. En somme, c'est de la peinture saine et franche que le jury devrait encourager d'une médaille.

Le public ne se rend pas toujours compte de la destination de certains travaux. Je ne suis pas fâché de lui apprendre que le carton et la peinture que M. Puvis de Chavannes expose sur le palier du grand salon d'entrée,

sont destinés à la décoration de l'église Sainte-Geneviève, autrement dit du Panthéon. Il en est de même de l'esquisse de M. Joseph Blanc et du dessin de M. Maillot. Ces messieurs agenouillent sainte Geneviève dans la campagne, promènent sa châsse dans les rues de Paris, font remporter par des anges la victoire de Tolbiac, tout cela avec une tranquillité d'âme qui nous rappelle les temps primitifs. Mais sont-ils bien sûrs que le Panthéon soit décoré jamais? et, s'il est enfin décoré, croient-ils qu'il le soit par leurs élucubrations?

Le Panthéon n'est point un monument religieux. La Révolution en le dédiant à la mémoire des grands hommes l'a définitivement marqué comme sien. Depuis ce jour, l'Eglise a pu le conquérir, mais sa conquête n'a jamais été que passagère. Elle-même s'y est toujours sentie mal à l'aise, et sans la révolution du 24 mai, sans l'assemblée cléricale de Versailles, elle n'eût pas osé songer à s'emparer des murs en les christianisant. Qu'arrivera-t-il maintenant de ce projet? L'assemblée de Versailles est dispersée, le 24 mai n'est plus qu'un souvenir, le gouvernement de combat a vécu. Est-ce qu'on va donner suite à leurs projets d'envahissement? Que l'église du Sacré-Cœur s'achève sur le sommet de Montmartre, c'est une association religieuse qui en a l'entreprise et nous n'y pouvons rien. Mais, au Panthéon, c'est l'Etat qui paye. Et les députés républicains voteraient des fonds pour faire hurler les peintures de M. Maillot à côté de celles de M. Joseph Blanc, et celles de M. Joseph Blanc à côté de celles de M. Puvis de Chavannes! Ils voteraient des fonds pour tapisser d'une légende féodale les parois d'un monument que la révolution revendique! La transformation du temple de la philosophie en basilique chrétienne serait accomplie avec les deniers des contribuables! On consacrerait ainsi d'un seul coup tous les empiétements du clergé depuis soixante ans! Non, non. S'il est avéré que, chaque fois que la réaction triomphe en France, l'Eglise s'empare du Panthéon, il n'est pas moins certain que, chaque fois que la révolution l'emporte,

l'Eglise le restitue. C'est ce qui est arrivé en 1830. Entrée dans le Panthéon avec le premier empire, l'Eglise a dû en sortir sous Louis-Philippe. Entrée une seconde fois sous le secomp empire, nous avons l'espoir qu'elle en sortira sous la troisième République. Dès lors, à quoi bon les Geneviève gardant leur troupeau en conversant avec saint Germain ? M. le directeur des beaux-arts devrait, par sagesse et par prudence, déclarer les travaux suspendus, régler les comptes, et signifier aux artistes qu'ils n'aient plus à s'attarder à des compositions inutilisables désormais.

Ce n'est pas la première fois, il le sait bien, que les événements politiques auraient arrêté en germe la décoration du Panthéon.

III

MM. Dupray, de Neuville, Detaille, Munkacsy, Ribot, Gustave Moreau, Ch. Muller, Ferrier, Gérome, Cabanel, Bouguereau, Bonnat, Delaunay, Jules Lefebvre, Paul Baudry, Fromentin, Hébert.

Les tableaux militaires sont rares cette année. M. Dupray n'a pas réussi, M. de Neuville est absent ; reste M. Detaille. Je n'ai jamais eu un goût bien prononcé pour les œuvres de ce peintre. Ses petits découpages, ses maigres silhouettes, son coloris mince, surtout son manque d'émotion, m'avaient toujours détourné de lui. Cette année, je lui tire ma révérence : il a fait un tableau de maître. Il y a bien encore çà et là quelque sécheresse, comme dans les contours du uhlan tombé de cheval à droite; quelques dispositions sentant l'apprêt, comme dans la ligne continue que forment au premier plan la lance, le sabre et le casque tombés sur le sol.

Mais la couleur est vive et juste; le ciel est vrai; le terrain, détrempé par la neige fondue, est d'un rendu étonnant. Et puis, ce qui complète une bonne exécution, l'œuvre est dramatique, passionnée, émouvante.

Le titre du tableau, *En reconnaissance*, indique le sujet. Une colonne française vient d'entrer dans un village que les Prussiens occupaient tout à l'heure. Elle débouche du fond et des côtés dans la rue principale qui, en décrivant un circuit, s'incline rapidement vers le spectateur. Au milieu de cette rue et en avant des autres troupes, marche, l'œil attentif, un groupe de mobiles et de chasseurs de Vincennes, que guide un petit paysan en blouse bleue. Le petit paysan a vu ce qui s'est passé, il a entendu les premières balles françaises, il a vu tomber un uhlan et les autres prendre précipitamment la fuite. Le bras tendu, il montre le chemin qu'a pris l'ennemi et le point où il doit être encore. Tout le village est dans l'attente et prend part à l'action. Des volets s'entr'ouvrent non sans quelque crainte; des gamins se collent le long d'un mur pour s'abriter des balles.

Il est clair qu'au point où l'on en est, un coup de feu peut retentir et la fusillade aussitôt éclater.

Ce moment d'anxiété a été rendu par le peintre avec un bonheur extrême. Ses petits soldats sont saisis sur le vif de la nature. Ils sont vrais dans tous les détails de leur attitude et de leur physionomie. Chacun d'eux est à lui seul une étude morale complète. Aussi le public prête-t-il à cette œuvre, à la fois fine et forte, une attention extrême. Moi, j'y vois le signe d'un peintre qui se relève, et j'applaudis.

M. Munkacsy s'est peint lui-même dans son atelier. L'artiste et la jeune dame qui l'accompagne forment le point central du tableau. Un paysage, en cours d'exécution, qu'ils considèrent l'un et l'autre, motive à la fois leur pose et l'expression de leurs visages. Cette composition charmante est semée de jolis détails. Le chien, les cartons, le petit modèle caché derrière la toile, les cui-

rasses, les aiguières, tout le pêle-mêle des bibelots entassés, sont autant de notes qui attirent le regard et qui le séduisent. L'harmonie d'ensemble, sobre et sévère, n'en est point altérée et l'effet conserve son unité. Ferai-je un reproche? Dirai-je qu'à mon avis la scène manque d'étendue, et que mon œil rencontre trop tôt cette armoire sculptée qui fait le fond du tableau? Qu'importe? L'exécution est d'un artiste et ferait passer, tant son attrait est puissant, sur bien des erreurs de cette nature.

Des noirs de Munkacsy aux noirs de Ribot, la distance n'est pas longue. M. Ribot a placé cette année dans un seul cadre les *Portraits* de tout une famille, et, afin d'attester les relations qui l'unissent à celle-ci, il a tracé dans le groupe sa propre ressemblance. Désireux de motiver son fond d'ombre et de satisfaire à l'implacable logique du public, il a transporté cette famille au théâtre, dans une loge. Une lorgnette, des gants, quelques menus accessoires localisent parfaitement la scène. Dès lors tout est justifié, dit la foule, et elle s'en va sans récriminer. Les connaisseurs n'avaient pas besoin de ce subterfuge du peintre. Un portraitiste a toujours le droit de faire saillir de l'ombre la tête de son modèle. C'est même le procédé le plus usité. Dans le portrait, en effet, la question du fond est secondaire. Ce qui importe avant tout, c'est la construction des têtes, l'expression des visages, le caractère des mains. Avez-vous vu souvent figures humaines plus vivantes, plus vraies, plus sympathiques, se modelant mieux sous la riche lumière qui les éclaire? Je ne sais quelle bonté, quelle simplicité chaste du regard et des lèvres vous invite à les regarder longtemps. Et les mains, avec quelle sûreté, quelle précision elles sont traitées! Il y a des qualités d'art que les amateurs reconnaissent, proclament hautement : par quelle fatalité faut-il que la foule y soit moins accessible?

L'apocalypse est de l'eau de roche à côté des deux toiles de M. Gustave Moreau. Qui me racontera *Salomé*? Qui m'expliquera ce que mes yeux voient et que mon esprit se refuse à comprendre? D'abord où sommes-nous

et quel est ce lieu mirifique ? Sommes nous dans la pauvre Judée ou bien chez l'opulent rajah de Mysore ? Les arabesques qui fleurissent l'intérieur de ce palais enchanté sont-elles de la peinture, ou du lapis, ou de l'agathe, ou de l'onyx? Je crois arriver devant une toile peinte, je me trouve en présence d'un ruissellement de pierres précieuses.

L'*Hercule et l'hydre de Lerne* est moins prétentieusement énigmatique. L'Hercule, je le reconnais. Il est vrai qu'il ressemble à un Apollon tiré de quelque camée, qu'il est chargé de branches de laurier comme un bœuf gras, qu'à la distance où il est de l'hydre, leur rencontre n'aura rien de dangereux pour l'un ni pour l'autre. Mais enfin il est armé d'une massue, il est en face du monstre, et c'est quelque chose pour la clarté de l'idée. L'hydre aussi est reconnaissable. Elle a sept têtes avec un seul corps et elle est si formidablement naïve, dressée sur sa queue comme un mât qui se tiendrait debout, qu'un enfant de cinq ans envierait cette trouvaille à l'auteur ; à défaut d'autre signe, les victimes qu'elle a faites autour d'elle et qui croupissent dans l'eau dormante, la dénonceraient. Mais après ? Est-ce qu'il y a là un sujet ? Le sujet, ce serait le combat d'Hercule contre l'hydre ; quand va-t-il commencer ? Puisqu'il ne commencera pas, approchez-vous de près, et regardez cette facture, vous verrez une chose que vraisemblablement vous n'avez jamais vue : c'est que les membres, les têtes, les corps des victimes tombées dans le gouffre, sont modelés au moyen de hachures faites à la plume par dessus la couleur étalée au pinceau. Idées d'illuminé, exécution d'illuminé : ces choses échappent à des compréhensions aussi vulgaires que les nôtres. Passons.

Qui s'en serait douté ? M. Charles Muller cherche des sujets dans les faits divers des journaux. Il a lu quelque part le récit suivant : « Le 7 novembre 1873 (notez que la date y est), sous une arche du pont de Rivesaltes, où il habitait avec sa famille, un *gitano*, éprouvant les symptômes d'une mort prochaine, fit appeler le curé, qui lui

apporta les secours de la religion et lui administra le saint viatique. » Il ne s'est point demandé si ce récit avait quelque intérêt pour nous, et il l'a couché tout chaud sur la toile. La mise en scène est réglée à la façon du peintre Biard. Le vent s'engouffre sous l'arche du pont pendant que le curé opère, et pour que l'hostie consacrée ne s'envole pas, quelque bohémien de la bande tient un parapluie ouvert au-dessus de la tête de l'officiant. Ce tableau succède à celui de l'enfant qui mettait de la crème dans un boîtier de montre. Il pourrait lui servir de pendant. On n'avait pas encore vu le comique appliqué aux cérémonies de l'Eglise. M. Charles Muller pourra revendiquer le mérite de cette invention.

On aurait pu croire au dernier Salon que l'heure de l'émancipation était arrivée pour M. Ferrier. Son charmant tableau de *Ganymède* montrait un esprit désireux de franchir le fossé qui sépare l'imitation de la libre invention personnelle. Le fossé était sans doute trop large, car voici M. Ferrier retombé en plein dans les errements de l'école. Ni sa tentative vénitienne de *Bethsabée*, ni sa tentative bolonaise de *David* ne le conduiront à l'affranchissement. Il y a pourtant de jolies parties de couleur dans la *Bethsabée*, des raccourcis heureux dans le *David*; mais tout cela manque de force et de continuité. Le *David* néanmoins est curieux par un trait d'observation morale assez rare dans les sujets démodés. Comme tous les êtres grêles qui ont accompli une œuvre au-dessus de leurs forces, le jeune berger est transporté d'enthousiasme par sa victoire inespérée. Debout sur la poitrine du Goliath abattu, brandissant son glaive de la main droite et de la main gauche élevant la tête sanglante du géant, il crie de toute l'ampleur de ses poumons et appelle à lui les soldats de son camp. Cette exaltation fébrile est une vérité de nature que la réalité seule peut donner. Elle dénote un tempérament près d'aboutir. Est-ce que M. Ferrier ne va pas enfin laisser les lieux communs et entrer dans l'interprétation directe de la vie humaine? Le lait de l'école ne suffit plus à le nourrir;

qu'il se sèvre donc lui-même, le moment est arrivé.

M. Gérôme n'avait pas osé reparaître au Salon, depuis que la fantaisie du jury avait infligé, à son talent soigneux et propret, la disproportion énorme d'une grande médaille d'honneur. Cette année, il se risque, croyant la chose oubliée, et les rires terminés. Il se présente avec deux scènes de la vie orientale, comme s'il voulait fournir lui-même la preuve que les peintres d'anecdotes sont assurément assujetis à des déplacements constants pour renouveler leur stock de sujets. Les *Femmes au bain* nous transportent dans l'intérieur d'un palais moresque agrémenté d'une riche architecture. Les femmes s'accroupissent ou s'étendent sur les dalles de marbre dans un nonchaloir aussi complet que leur nudité. Une servante noire leur présente le narguilé au tuyau de jasmin. Tout cela est poli, frotté, ciré et si terriblement astiqué, que les baigneuses ressemblent à des figurines de biscuit teinté que vous casseriez d'une chiquenaude.

Le *Santon à la porte d'une mosquée* n'est pas moins étonnant. Les fidèles sont entrés et le santon reste à la porte en compagnie de quelques douzaines de babouches. Chose admirable, il n'y a pas un grain de poussière sur ces chaussures, qui ont peut-être fait plusieurs lieues dans la matinée. Le santon lui-même est épousseté avec un soin qui fait honneur au plumeau de M. Gérôme.

Les membres du jury me reviennent malgré moi à la pensée. Quand on se montre si sévère, on devrait être irréprochable. Tel n'est point le cas de MM. Cabanel, Bouguereau, Bonnat, Baudry, Fromentin, Jules Lefebvre. Loin de monter, ils descendent. Il semble qu'un vent de décadence ait soufflé sur eux; plusieurs en sont demeurés séchés.

Il faut être épuisé comme M. Cabanel pour envoyer au Salon cette créature anémique et tuberculeuse qu'il appelle la *Sulamite*. Le public s'était moqué, l'an passé, de *Thamar*. Mais *Thamar* vivait, existait; la *Sulamite* n'est qu'un souffle, un soupir. Jamais couleur plus factice n'enveloppa dessin plus conventionnel. Je défie que

la prunelle joue dans l'orbite de cet œil enfiévré, que les paupières se lèvent et s'abaissent, que la bouche s'ouvre, qu'enfin aucun membre ou organe remplisse la fonction pour laquelle il a été fait. Un élève de six mois, avec un modèle sous les yeux, observerait la nature plus exactement. Peut-être ne ferait-il pas ces chiffons de mousseline, ces tapis, ces coussins, tous ces accessoires, dont l'exécution est en effet assez spécieuse ; mais la forme humaine, il l'exprimerait avec plus de force et de fidélité.

Ainsi voilà un homme qui ploie littéralement sous les lauriers. Son nom, imprimé dans toutes les gazettes de Paris, part chaque soir pour les quatre coins du monde. A l'étranger, quand on parle des grands peintres de la France, on ne cite plus Louis David, Géricault, Delacroix, on cite Cabanel. Ce n'est pas lui qui pourrait accuser ses contemporains d'ingratitude. Toutes les récompenses qu'un peintre est en droit d'ambitionner, il les a eues. Prix de Rome, il a enlevé d'emblée sa seconde et sa première médaille. Cette médaille d'honneur, que les génies originaux, Rousseau, Courbet, Millet, Corot, n'ont jamais connue que de loin, il en a savouré par deux fois les douceurs. Chevalier de la Légion d'honneur, il a été en peu de temps promu au grade d'officier. Il a rencontré sur sa route les satisfactions les plus hautes et les plus exquises : M. de Nieuverkerke lui a serré la main et Napoléon III lui a souri. Il est membre de l'Institut, professeur à l'école des beaux-arts. Des élèves, aussi nombreux que les étoiles du firmament, racontent sa gloire à l'univers. Son autorité est si grande, que, quand il parle, les membres du jury se prosternent ; et, quand il émet le vœu que le Luxembourg s'enrichisse d'une de ses œuvres, on prend son plus mauvais tableau, *Thamar*, qu'on lui paye vingt-cinq mille francs.

Eh bien ! l'homme qui est tout cela et qui peut tout cela, ne sait pas tenir un pinceau.

Il n'a peut-être pas fait large comme la main de bonne peinture pendant toute sa vie.

Jamais l'écart n'a été si grand entre une situation sociale et le talent qui doit la porter.

M. Bouguereau est moins titré. Il n'est arrivé à l'Institut qu'en 1876 et n'a jamais eu la médaille d'honneur. Ah! si on la donnait à l'absence de défauts, comme il l'eût méritée souvent! Il pourrait la briguer cette année encore. Car que voyez-vous à reprendre dans cette *Pieta*? N'est-ce pas d'une correction achevée? Il n'y a là ni vice ni vertu. Pas d'accents dans le dessin, pas d'accents dans la couleur. Tout est adouci, affadi, amoindri, énervé. Est-ce là de la cire, du verre, du sucre de pomme? Je ne sais; mais il me semble que, regardée longtemps, cette peinture donnerait des nausées.

M. Bonnat expose deux toiles: l'une anecdotique, le *Barbier nègre*; l'autre héroïque, la *Lutte de Jacob avec l'ange*.

Le *Barbier nègre* est un de ces motifs légers où M. Bonnat a trouvé plus d'une fois le succès que les connaisseurs refusent à ses compositions sérieuses. Cette fois encore, il n'y a rien à relever dans un tableau qui représente une scène de mœurs plus ou moins bizarre, et où l'auteur n'a eu à montrer que des qualités de métier. Mais il ne s'en va pas de même du tableau de *Jacob luttant avec l'ange*. C'était là une grosse tentative, où l'on se heurte à des précédents fâcheux. Pour s'en tirer et être original, il suffisait peut-être de rester vrai. Mais la vérité elle-même, on ne la rencontre pas toute faite dans la rue; il fallait la concevoir. Il fallait réfléchir, analyser le problème, étudier un à un les éléments qui le composent. L'ange d'abord. Qu'est-ce qu'un ange? Qu'advient-il des ailes dans une lutte corps à corps? L'ange se sert-il de cette troisième paire de membres? L'adversaire de l'ange n'a-t-il pas un intérêt quelconque à s'en emparer tout d'abord? M. Bonnat ne s'est certainement posé aucune de ces questions. Il a fait un être chimérique, plutôt vieux que jeune, ange par le haut et Auvergnat par le bas. L'ange adopté, il fallait chercher Jacob. Jacob est un berger qui vit à l'air libre et au soleil.

Ses chairs ne possèdent pas la délicatesse qui peut caractériser l'envoyé du ciel. Encore moins peuvent-elles être du même ton que le fond de rochers sur lequel le groupe se détache. Enfin il fallait composer la lutte, en se conformant au récit de la Bible et aux habitudes des athlètes. Jacob a ceinturé l'ange, l'a enlevé de terre, et le porte vers la gauche, comme s'il avait l'intention de l'enfoncer dans cette espèce de four dont on aperçoit la porte vers cet endroit du tableau. Tout cela est passablement ridicule et ne corrige pas le manque d'espace. Le spectateur souffre à voir les deux adversaires lutter dans cet étranglement de rochers. Pour se saisir, se quitter, se reprendre à nouveau, il faudrait un terrain plus vaste. La scène, dans cette anfractuosité sans air ni lumière, est incompréhensible ; les lutteurs se briseraient bien vite aux aspérités s'ils luttaient véritablement. Un peu de réflexion eût fait voir tout cela à M. Bonnat. Mais M. Bonnat n'est pas de ceux que la réflexion embarrasse. Il peint d'abord ; la pensée vient après, lorsqu'elle vient. Heureux, quand ses qualités de facture ne l'abandonnent point, quand il ne fait pas, comme cette fois-ci par exemple, des muscles en bois et des rochers en carton-pâte !

M. Delaunay éprouve-t-il le besoin de se fortifier en vue de quelque travail grandiose ? ou bien se trompe t-il sur le véritable objet de l'art ? La vérité est qu'il recommence ses exercices d'école. Certes, on étudie à tout âge. Si M. Delaunay a voulu se faire la main aux colorations violentes, aux dessins mouvementés, nous n'avons rien à lui dire. Il y a de ces deux choses dans l'*Ixion précipité* : des tons de sang, des lueurs d'incendie, et un corps rétracté par les plus affreuses souffrances. La roue tourne dans les rougeurs fuligineuses de l'atmosphère infernale, et, sur cette roue, Ixion, la tête renversée, attaché de serpents vivants, se tord dans les convulsions d'une agonie que rien ne doit finir. C'est horrible. Est-ce beau ? C'est savant tout au plus, savant comme une page de rhétorique bien pondérée ; mais il ne faudrait pas que M. Delaunay crût avoir fait œuvre d'art.

M. Jules Lefebvre couche en avant d'une grotte une *Madeleine* lascive, que le repentir n'a pas encore visitée: beauté fade, que cherche vainement à faire valoir une pose prétentieuse et compliquée. Que dire de ce tableau, où l'inintelligence du sujet égale l'insuffisance de l'exécution?

M. Paul Baudry n'est pas encore remis de ses grands travaux de l'Opéra. On ne travaille pas impunément dans le convenu pendant dix années entières. Il faut du temps ensuite pour revenir au vrai, retrouver la simplicité et le naturel, se refaire des yeux et une main. Le portrait, avec sa base de réalité, est un exercice excellent pour ces périodes de convalescence morale. M. Baudry l'a compris. Malheureusement les deux figures qu'il expose, *Portrait de M^{lle} D...* et *Portrait de M^{lle} H....* prouvent qu'il est bien malade encore et que sa guérison est loin d'être achevée.

Où sont les vivacités du pinceau de M. Fromentin? Où sont ses délicates verdures? ses fantasias brillantes? ses petits chevaux, si intelligents et si nerveux, frémissants sur leurs jarrets? Dans la prétendue Haute Egypte qu'il étale à nos regards, un Nil chocolat coule entre des rivages chocolat, tandis que des femmes au teint chocolat plongent des vases chocolat dans ces flots chocolat. On croirait un tableau commandé, avec pendant, par le député Menier.

Quant à M. Hébert, le dernier des membres du jury que cette série m'apporte, il se soustrait par l'abstention aux sévérités d'une étude comparée. Il n'a rien envoyé.

IV

Portraits : MM. Paul Dubois, Henner, Bastien-Lepage, Emile Renard, Gaillard, Carolus Duran, Amand Gautier, Harla-

moff, Jacquet, Baud-Bovy, Feyen-Perrin, Courtat, Jean Béraud, Cot, Vibert, Ribot, Parrot, etc.

On exalte trop les portraits de M. Paul Dubois. Rien n'est nécessaire comme de louer les belles œuvres ; encore faut-il les louer dans l'exacte mesure. Or, si l'on rappelle les grands portraitistes du siècle, David, Ingres, Courbet, on voit tout de suite que M. Paul Dubois ne peut entrer en comparaison avec eux. Dans ce Salon même, il y a des supérieurs : Henner est plus affirmatif, Bastien Lepage plus pénétrant.

Ce que M. Paul Dubois possède en propre, c'est qu'il est à la fois peintre et sculpteur,—une rareté en notre temps; — qu'il tient un rang honorable, quoique inégal, dans les deux arts. et que si, cette année, il nous charme en peinture, c'est en sculpture que véritablement il nous émerveille et nous subjugue.

Je viens de prononcer le mot charmer. Le charme, en effet, un charme exquis, mais voilé, ayant plus de douceur que d'éclat, voilà ce qui caractérise l'œuvre que M. Paul Dubois intitule *Portraits de mes enfants*. Ces enfants sont deux petits garçons. Ils sont représentés debout, dans le même cadre, se tenant par la main et regardant le spectateur. L'aîné paraît avoir de onze à douze ans, le plus jeune de six à sept. Leur fraternité est écrite dans tout l'ensemble de leur gentille personne. Il n'y a entre eux de différence que celle de l'âge et du costume. Pour les traits, l'expression, l'habitude générale du corps, on voit qu'ils ont été jetés dans le même moule. Leur pose est d'une justesse incomparable, et n'a d'égale que le goût sobre qui a présidé à leur toilette. A les voir ainsi tous deux, jeunes, frais, bien vêtus, on devine quelle attention les enveloppe et à quel point ils sont aimés. M. Paul Dubois croit n'avoir mis dans sa toile que ses enfants, il s'y est mis lui-même, et sa femme, et son intérieur tout entier. Par ces côtés l'œuvre s'étend, prend de la signification et de la portée. Si les deux frères étaient aussi fortement peints qu'ils sont dessinés et modelés, elle serait capitale. Mais ici se révèle une des faiblesses

du tableau. La peinture, faite de tons adoucis, alanguis, atténués, manque de ressort. Sans doute elle est harmonieuse; mais de cette harmonie effacée, il se dégage je ne sais quoi de nébuleux, qui laisse dans l'esprit une impression de rêverie triste.

M. Paul Dubois, dit-on, est l'élève de M. Henner. Le point est démontré pour quiconque a vu le petit portrait de femme qu'il expose dans un angle sans y mettre le nom : *Portrait de Mme****. Eh bien ! que M. Paul Dubois laisse à Henner ses mélancolies, et ne lui prenne que ses admirables qualités de vigueur et d'éclat. Existe-t-il un portrait plus audacieusement abordé que celui de *Madame Karakehia* ? Ce n'est qu'un buste ou plutôt qu'une tête. Le visage intelligent et doux, présenté de face, modèle dans la pleine lumière sa grâce aristocratique. Le peintre n'a pas voulu en montrer davantage et le surplus du corps reste à l'état d'indication sommaire. Des finisseurs à outrance en font encore l'occasion d'un reproche. Je ne sais véritablement où ces appréciateurs chagrins vont prendre les règles de leur esthétique. Quand l'artiste a écrit son effet, dit sa pensée, l'œuvre est complète ; le reste ne serait que du remplissage.

M. Bastien Lepage a peint le portrait de M. Wallon Quoique le livret ne le dise pas, j'imagine qu'il s'agit de M. Wallon l'ancien ministre. Et, en effet, je retrouve dans cette peinture la constitution du 25 février tout entière. Regardez ce visage. C'est ici un de ces portraits intimes et profonds, comme très peu de peintres en osent entreprendre. L'artiste marque dans la dégradation des organes le travail de la vie, l'usure spéciale du temps : et, en reproduisant les traits tels que les ont faits l'âge, les occupations, les événements les tristesses ou les joies, il se trouve que, du même coup, il donne le moral avec le physique, la cause avec l'effet. On a reproché au portrait de M. Bastien Lepage d'être maigre de dessin et de ton. Singulier reproche, si cette atténuation est dans la nature même du personnage représenté ! Pour moi, je ne connais rien de plus parlant ni de plus expressif que

le modelé de ces paupières ridées, de ces tempes défraichies, de ce front dépeuplé, de cette bouche incertaine et complexe. Dans l'iris bleu de l'œil, bleu de ce bleu pâle particulier aux vieillards, je retrouve l'illusion, la candeur, et aussi l'indécision qui me paraissent constituer le caractère propre du modèle. Il n'y a pas jusqu'à l'attitude un peu gênée, l'embarras dont témoigne la pose des mains, qui ne trahissent l'honnêteté timide. Je voudrais voir le portrait français se lancer dans cette voie d'analyse morale, au lieu d'incliner de plus en plus à l'art décoratif. Quel avenir il aurait devant lui !

Un nouveau venu, M. Emile Renard, marche, avec moins de franchise et de personnalité, sur les pas de M. Bastien Lepage. Dans le *Portrait de la grand'mère*, il y a une minutie de détails, un travail externe de la peau et des rides qui rappellent Balthazar Denner. L'étude des dégradations physiques va jusqu'à l'infirmité ; l'œil pleure. Cela est trop. Mais quel soin intelligent dans la contexture des lèvres ! Avec quelle force le visage et les mains sont modelés ! Et quel caractère prend tout de suite cette vieille femme aux traits placides sous son simple mouchoir de cotonnade jaune ! Il faudra suivre M. Emile Renard. Il se dit élève de Cabanel, ce qui ne signifie rien, puisqu'il est convenu qu'aujourd'hui Cabanel est le maître de tout le monde. Il a fait pendant plusieurs années du paysage. Avec quelle réussite ? Je ne sais. Mais il débute dans le portrait de façon à faire retourner tout le monde. S'il continue comme il commence, il ira vite et loin.

M. Gaillard nous revient après quelques équipées religieuses. Ceux qui ont goûté son *Portrait de la vieille dame*, au Salon de 1872, retrouveront l'artiste, avec toutes ses qualités, dans un portrait de jeune fille, *mademoiselle A. J....* L'enfant est modelée de face, dans la gamme claire et précise des primitifs français. Rien n'est esquivé ; toutes les difficultés sont attaquées de front et résolues. Le visage, qui est tout le tableau d'ailleurs, a un relief, un air de vie extraordinaires. Que M. Gaillard

répudie son archaïsme, tout en conservant sa naïveté de sentiment et sa sincérité d'exécution, il sera l'un de nos maîtres.

C'est dans des notes plus tapageuses qu'il faut aller chercher M. Carolus Duran. Pourtant il semble que, cette année, le peintre ait tenu compte des observations de la critique. Il a supprimé ces ridicules rideaux de soie sur lesquels il aimait à enlever ses personnages; il se contente d'un fond neutre. De plus, il s'est donné la peine de réfléchir sur les diverses manières d'être de son modèle, et, après délibéré, il a choisi celle qui convenait le mieux; il l'a représenté écrivant. M. Emile de Girardin est donc assis à sa table de travail, en face du public. Il vient de tracer le commencement d'une phrase, et il redresse la tête, suivant dans le vide l'expression fugace. Ce mouvement, familier aux littérateurs, est fort bien saisi. La lumière, qui tombe d'en haut, éclaire le visage, glisse sur les noirs de la redingote, et vient s'éparpiller sur la table, où elle inonde les mains, modelées avec justesse et précision. M. Carolus Duran s'est montré dans cette œuvre véritablement artiste; il a sacrifié les détails à l'effet d'ensemble. Il y a bien encore un dossier de fauteuil en velours vert qui attire trop le regard; mais une sobriété réelle règne parmi les autres accessoires, dont quelques-uns, l'encrier par exemple, sont d'excellents morceaux d'exécution. En somme le progrès est incontestable. Tout en gardant ses belles qualités de peintre, sa pâte riche et savoureuse, sa touche large et sûre, M. Carolus Duran a fait preuve de goût et de réflexion. Il faut lui en savoir gré et glisser sur quelques défauts apparents, comme l'impropriété du ton rose appliqué au visage, la dissimulation du strabisme, etc. Ces imperfections n'empêchent pas le portrait d'exister et d'être un de ceux qui honoreront l'auteur dans l'avenir.

Cet éloge mérité nous permet de passer sans mot dire sur le portrait vulgaire et criard de la marquise qui descend un escalier sans poser le pied sur les marches. Ce

phénomène ne laisse pas que d'étonner tout d'abord, mais on s'en rend compte aussitôt. La marquise ne marche pas, elle est suspendue par quelque ficelle invisible, ce qui fait qu'elle se tient si droite et qu'elle ne touche pas à terre.

Le portrait de *Mme J. L...*, par M. Amand Gautier, est si malencontreusement placé dans les frises, auprès d'une baie de porte, qu'il est impossible, quelque bonne volonté qu'on y mette, d'en discerner les mérites; mais j'ai l'habitude du talent de M. A. Gautier, je sais ce qu'il met dans une toile, et je puis parler de son portrait comme ces chasseurs qui, dans la forêt, tirent au jugé et tuent. D'abord je suis convaincu que la pose est naturelle et que le personnage se compose avec simplicité; ensuite je parierais que l'ajustement est de bon goût, que les tons de la chair sont excellents, que le visage, la poitrine, les mains, la naissance des bras sont modelés avec une science sûre d'elle-même. Vérifions avec la lorgnette. Parfaitement! Mais que de finesses échappent à une telle hauteur! L'administration devrait bien tenir compte de la facture d'un tableau avant de le placer.

On a fait, l'an dernier, beaucoup de bruit autour du début de M. Harlamoff. C'était un maître que nous envoyait la Russie et qui, tout jeune, possédait déjà des dons extraordinaires. Les deux portraits qu'il exposa, *M. et Mme Viardot*, eurent un véritable succès. On y sentait de vieux procédés, mais ils avaient un air de nature qui imposait. Il ne me semble pas que le portrait de l'écrivain russe *Tourgueneff* soit supérieur à ces débuts. C'est le même sentiment de la vie, avec une formidable maçonnerie de couleur. M. Harlamoff arrive au gratinage, ce qui indique certaine difficulté à trouver du premier coup le ton juste.

Si M. Jacquet s'était donné pour tâche de dérouter les admirateurs de son talent, il n'aurait pas mieux réussi que par son envoi de cette année. On attendait de lui quelque chose dans le goût de la *Rêverie*, peut-être même une tentative plus forte à plusieurs personnages;

il nous apporte une *Jeune paysanne* sans grand caractère et un portrait de dame âgée, *Mme J...* Ce portrait est très fermement modelé, mais il est bien surchargé de gaze ou de mousseline. Je ne nie pas que l'arrangement ne soit charmant, mais c'est de l'arrangement ; et le portrait a beau être observé, tant d'apprêt en détruit la saveur.

Je ferai presque le même reproche à M. Baud-Bovy qui a représenté une dame à peu près du même âge, *Portrait de Mme P...*. Elle est bien dessinée, bien peinte, possède ce charme vénérable des vieilles gens que l'on aime. Je ne sais pourquoi, je la trouve trop lustrée et comme parée exprès. Ce costume de soie n'a pas l'air d'un vêtement journalier ; cette quenouille même semble un objet d'art dont on ne fait pas usage et que l'on aurait pris par contenance. Pourquoi ne pas rester dans la réalité des mœurs vraies? En matière de costume, le meilleur est celui qui révèle le plus les habitudes du corps, c'est-à-dire celui qui a le plus vécu avec la personne même. Défiez-vous des habits neufs. Il s'agit de peindre un être vivant dans le naturel de sa vie de tous les jours, non d'en faire un personnage perpétuellement endimanché.

C'est à M. Feyen-Perrin qu'est échue la bonne fortune de porter à la connaissance des lecteurs de *Fromont jeune et Risler aîné* la tête romantique de M. Alphonse Daudet. Cette tête, il en est peu de plus charmantes et de plus sympathiques, a dû produire bonne impression et disposer favorablement ceux qui n'avaient jamais vu le gracieux conteur. M. Feyen-Perrin a traité le poëte avec gravité, dans une gamme sobre et contenue. L'œuvre est forte et harmonieuse, tout à fait digne de son talent élevé.

Il y a pour les dames de grands portraits d'apparat, où la personne est représentée dans l'éclat de ses toilettes les plus riches. Tenez-vous pour ce faste? Le Salon cette année l'a multiplié. Ainsi notamment la robe de satin blanc fait fureur. C'est la fameuse robe de chambre de Mme Pasca qui nous a valu ce débordement. M. Courta

ne s'est pas borné à tailler une jupe dans cette robe de chambre, il a emprunté à M. Bonnat l'escalier de cave où celui-ci avait placé son héroïne : il ne manque plus à *Mlle Lebrun* que la chaise dorée. C'est également dans une robe de satin blanc que M. Jean Beraud a enfermé *Mme P...*, au risque de faire paraître plus noirs et ses bras et sa gorge. A l'opposé de ces moyens, le *Portrait de Mme la comtesse de R...*, par M. Cot, se recommande par la sévérité du maintien et de la tenue. Cette vieille dame, debout, dans ce salon Empire, avec son attitude hautaine, ne manque pas d'une certaine grandeur. M. Vibert lui-même a voulu faire sa grande dame. Il l'a faite descendant un escalier, car l'escalier est de mode non moins que le satin blanc. C'est la première fois, à ma connaissance, que ce peintre de genre se monte à ces dimensions. Il ne s'en est pas heureusement tiré. Il a accumulé tant de détails sur le parquet et dans les fonds, tapis, tentures, porte ouverte, grille dorée, prie-Dieu, que l'œil, sollicité de toutes parts, a beaucoup de mal à démêler *Mme D...* Le goût de M. Ribot éclate dans les colorations qu'il a choisies pour peindre, avec l'ampleur et la magnificence obligées, une de nos reines de théâtre, *Mme Gueymard-Lauters*. M. Parrot s'est inspiré du portrait de Mme Récamier pour peindre celui de *Mme V...*, mollement étendue sur une chaise longue. Mais dans le portrait de Mme Récamier, si simple qu'il soit, les mœurs de toute une époque revivent, tandis que dans le portrait de Mme V..., avec sa ceinture jaune, sa jupe de velours bleu et ses sandales dorées, on ne sait ni dans quel temps l'on vit ni dans quel pays l'on est.

Du côté des hommes, la presse n'est pas moins grande. Je m'aperçois que, comme les femmes, les militaires ne répugnent pas à l'apparat. Regardez le général Vinoy, en grand costume, avec son cordon et toutes ses plaques; c'est l'œuvre d'un revenant, qui fut une illustration sous l'Empire, M. Yvon. Non moins frotté, astiqué, décoré, mais modelé avec plus d'art, se dresse le général de Pa-

likao : c'est un des bons portraits de Mlle Nélie Jacquemart.

Mais quittons ces uniformes et rentrons dans le train de la vie ordinaire. Il faut saluer en passant tous ces excellents portraits en buste où à mi-corps : *M. Geslin*, par M. Valadon, simple, naturel et vrai ; — *M. Emile Breton*, par M. de Winne, représenté en commandant de mobiles, extrêmement vivant dans sa vareuse militaire ; — M. J.-P. Laurens, peint par lui-même, énergique et fort, avec un faux air de Michel-Ange ; — *M. Ulmann*, par M. Delaunay, chaud comme un vénitien ; — *M. le sénateur Schœlcher*, par M. Ulmann, qui l'a représenté devant sa table de travail ; — *M. Bouillaud*, par M. Henri Lehmann, traité dans le style et le goût du *Chérubini* de M. Ingres ; — *M. D...*, par M. Paul Mathey, étendu sur un canapé, dans une pose sans-gêne qui scandalise assez vivement les visiteurs ; — *M. Emmanuel Arago*, par M. Benjamin Constant, son gendre, qui l'a traité en vieux militaire et lui a sillonné la main gauche d'une terrible balafre ; — un *Bibliophile*, fin profil de lecteur, tracé par Mme Henriette Browne, etc., etc.

J'allais oublier les portraits de *Mlle Sarah Bernhardt*. Mlle Sarah Bernhardt occupe dans le Salon de 1876 une place que je ne me charge ni d'expliquer ni de justifier. Je prends les faits comme ils sont. Or le fait, c'est que Mlle Sarah Bernhardt s'est fait peindre deux fois sur deux grandes surfaces : une fois en costume de ville, par Mlle Louise Abbema ; une autre fois en costume de chambre, par M. Clairin.

Le portrait en costume de ville n'est pas bon. C'est teinte plate sur teinte plate. Mlle Abbema a eu beau s'appliquer, elle n'a pas pu arriver au modelé. Le visage est mince comme du papier et la robe ne tourne pas. Je me rappelle avoir vu au dernier Salon, de cette jeune artiste, une *Duchesse Josiane*, peinte dans le goût de l'école Manet. Ce petit tableau n'indiquait aucune prédisposition pour les portraits héroïques. J'imagine qu'en entreprenant de peindre son amie cette année et en se

flattant d'y réussir, Mlle Louise Abbema a trop présumé de ses forces.

Quant au portrait de *Mlle Sarah Bernhardt* par M. Clairin... mais est-ce un portait? J'entre dans ce riche appartement, dont je ne saurais dire s'il est parisien, espagnol, marocain, japonais ou péruvien, et tout d'abord il me semble qu'il n'y a personne. Où est la sirène qui hante ces lieux? J'aperçois bien un divan à fond rouge historié, rayé de bleu et de rose, des entassements de coussins, supportant un paquet de linge blanc fortement roulé, des tapis, des fourrures, les larges feuilles d'un datura qui pousse dans une jardinière, un lévrier arabe. Mais de personne humaine, pas trace. Attendez donc! Il me semble que le paquet de linge blanc vient de remuer. A l'une de ses extrémités, j'entrevois quelques frisons de cheveux; à l'autre, des pieds chaussés de bleu qui jouent avec de petites mules noires. Prodige! c'est une femme. Et, en effet, je vois maintenant ses yeux glauques qui me regardent avec fixité. Que veut-elle? mon avis. Ah! mon avis est bien simple. C'est que, quand une femme jeune, intelligente et jolie désire son portrait, il faut qu'elle ait le goût de faire faire le portrait de sa figure, et non celui de son appartement.

V

M. Benjamin Constant. — Henri Regnault. — L'orientalisme. Eugène Delacroix, Victor Hugo. — Marilhat, Decamps, Belly, Bellel, de Tournemine, Fromentin, Fabius Brest, Berchère, Huguet, Chataud, Guillaumet. — Le paysage : MM. Daubigny, Auguin, Guillemet, Pelouse, Pointelin, Lansyer, Paul Colin, Stanislas Lépine.

Je ne sais pas si M. Clairin s'en aperçoit; mais, pendant qu'il s'occidentalise à faire des portraits d'actrices parisiennes, M. Benjamin Constant peint l'*Entrée de*

Mahomet II à Constantinople, et se présente résolûment comme l'élève, l'ami, l'interprète et le continuateur d'Henri Regnault.

Henri Regnault était-il donc un homme que l'on doive ou que l'on puisse continuer ?

Je ne l'ai jamais cru. Il était en voie d'évolution quand la mort est venue le prendre, et nul ne peut dire ce qu'il serait devenu, une fois sa fièvre orientale calmée. Pour ma part, j'ai toujours pensé que, rentré parmi nous comme c'était sa destinée, il aurait laissé là les mirages et se serait tout simplement mis à faire pour son pays la peinture que son pays comporte.

L'histoire de sa maladie est curieuse.

Quand il quitta la France, il avait un sentiment très-juste de l'art : « Je vois de la peinture partout, disait-il ; je découvre des trésors dans un chemin qui monte, dans une charpente qui se détache sur le ciel, dans le bleu du ciel qui se mire au ruisseau d'une rue sale de Paris. » Six mois après, le mal commençait, le mal de lumière. Il faut en suivre la naissance et le développement dans la correspondance si vivante et si sincère qu'on a publiée après sa mort. A mesure qu'il s'avance vers les pays du soleil, son exaltation va croissant. A Rome, il n'a plus nul souvenir de Paris : « La campagne romaine est merveilleuse ; c'est ce que j'ai jamais vu de plus écrasant. » A Madrid, Rome n'existe plus : « J'avoue que l'Italie, après l'Espagne, me paraît bien terne, bien connue, bien exploitée. Les Italiens et les Italiennes m'ennuient ; je trouve leurs costumes noirs fades ou criards sans harmonie. Quelle différence avec l'Espagne ! » Grenade efface Madrid, et l'Alhambra efface Grenade : « Depuis que je l'ai vue, cette féerie, je ne peux plus que soupirer. Rien n'est beau, rien n'est ravissant comme cela. Nous avons traversé de bien beaux pays pour venir ici ; mais toutes nos émotions précédentes, tous nos anciens enthousiasmes, tout a été effacé par cette Alhambra. » A Tanger, il a un véritable éblouissement, et c'est sur le ton d'une émotion sacrée qu'il écrit : « Nos yeux voient donc

enfin l'Orient. Je crois, Dieu me pardonne, que le soleil qui nous éclaire, n'est pas le même que le vôtre. » Et il n'a pas plus tôt sous les yeux le spectacle de cette ville de neige « descendant jusqu'à la mer comme un grand escalier de marbre blanc », que déjà il s'élance en esprit vers de nouveaux horizons. De la lumière, de la lumière encore ! Il rêve de Tunis, de l'Egypte, de l'Inde : « Je monterai d'enthousiasme en enthousiasme ; je m'enivrerai de merveilles, jusqu'à ce que, complètement halluciné, je puisse retomber dans notre monde moderne et banal, sans craindre que mes yeux perdent la lumière qu'ils auront bue pendant deux ou trois ans. Quand, de retour à Paris, je voudrai voir clair, je n'aurai qu'à fermer les yeux, et alors, Mauresques, fellahs, Hindous, colosses de granit, éléphants de marbre blanc, plaines d'or, lacs de lapis, villes de diamants, tout l'Orient m'apparaîtra de nouveau... Oh ! quelle ivresse, la lumière !... »

C'est à l'apogée de cette surexcitation cérébrale qu'il conçut le tableau qui, dans sa pensée, devait immortaliser son nom. Les événements ne lui permirent pas même de l'ébaucher, hélas ! « Quand tu viendras à Tanger, écrit-il à son ami, tu me trouveras en face d'une toile immense, où je veux peindre tout le caractère de la domination arabe en Espagne et les puissants Maures d'autrefois... Les deux immenses portes bleu et or de la salle des Ambassadeurs viennent de s'ouvrir sur une galerie dont les gradins sont baignés par un fleuve ou un lac, sur les bords duquel est bâti mon palais... Le roi maure paraît entre ces deux immenses battants de porte, armé et recouvert de ses plus fins tissus, sur un cheval richement caparaçonné... A ses pieds, un héros, le général en chef de ses armées, est humblement prosterné et dépose son épée ; il vient de conquérir à son maître une province ou une ville, et l'offre à celui qu'on ne regarde qu'en tremblant et à genoux... Sur les marches de marbre blanc où sont jetés de somptueux tapis, sont échelonnés des guerriers qui rapportent les drapeaux pris à l'ennemi et une épée chrétienne, celle du général ou du

roi chrétien... Deux barques sont attachées aux marches : de l'une descendent le général et sa suite, dans l'autre, de beaux nègres gardent un groupe de femmes captives, les plus belles de la province conquise ; elles seront présentées au roi et offertes après les drapeaux... A la proue d'une des barques, une tête sera clouée, celle d'un chef chrétien... Tout est or, étoffes merveilleuses, tout est élégant et précieux, architecture, armes, pierreries, chairs de femme, et, au milieu, le despotisme, l'indifférence, l'insouciance musulmane. Le roi regarde à peine le général vainqueur ; les portes de son tabernacle s'écartent, et, comme une idole enfermée dont le temple s'ouvre, il est là, objet d'admiration... »

J'ai tenu à reproduire cette vision si puissamment écrite par Regnault, parce qu'il me semble que le *Mahomet II entrant à Constantinople* par la porte Saint-Romain n'est pas sans quelque parenté avec « ce roi maure apparaissant à cheval entre les deux battants de la porte bleu et or. » Peut-être l'un est-il né d'une lecture de l'autre. Dans ce cas, je regretterais que M. Benjamin Constant n'ait pas poussé plus avant dans la correspondance que je cite : il y aurait trouvé précisément l'indication des écueils contre lesquels il avait à se prémunir.

On reprochait à Regnault deux choses : tomber dans le décor et faire creux. Ce sont juste les reproches que l'on peut faire à M. Benjamin Constant.

Regnault se défendait comme un beau diable : « J'espère, écrit-il, le 15 juillet 1870, à un de ses amis, que ma grande toile l'*Exécution à Grenade* (qui est au Luxembourg) te plaira, bien qu'on puisse m'accuser cette fois encore d'être un peu décorateur. En tout cas, ce n'est pas une insulte; car la décoration est le vrai but de la peinture, elle n'a pas été inventée pour autre chose. Envoie promener les mécontents quand même. » Sur le chapitre des pleins, des vides et du relief, il était moins spécieux et peut-être un peu plus troublé : « J'ai tâché de ne pas faire creux, dit-il. Pour moi, et ici, habitué à voir des figures d'un seul ton au milieu de murs blancs,

par conséquent toujours réflétées, se détachant beaucoup plus par la valeur plaquée et presque sans modelé que par les effets d'ombre et de lumière, pour moi, dis-je, mes chairs ne me paraissent pas creuses. Mais je ne réponds pas qu'à Paris, à côté d'autres peintures, elles ne puissent manquer de solidité. »

Il ne tarda pas à être convaincu. Quelques semaines plus tard, à Paris, il revit son tableau, éclairé de côté, dans des conditions toutes différentes de celles où il l'avait peint, et il fut obligé de reconnaître que les reproches étaient fondés.

Regnault, peignant à Tanger, avait l'excuse d'une lumière, perpendiculaire et d'une intensité rare, tombant à flots dans son atelier. Quelle excuse pourra invoquer M. Benjamin Constant, qui travaille sous la lumière adoucie de Paris? Si sa peinture est creuse, comme aussi si son œuvre est confuse et mal déduite, la faute n'en peut être qu'à la hâte et au peu de réflexion qu'il a apportés dans son travail.

Quoi qu'il en soit, d'un effort aussi considérable on tire toujours quelque profit. Je suis convaincu que, mis aux prises avec les difficultés, M. Benjamin Constant a fait une foule d'observations de fond et de forme dont il recueillera avantage plus tard. Il a dû reconnaître par exemple que, dans la représentation des scènes historiques, si l'on ne possède pas la vérité des idées, des sentiments et des mœurs, en même temps que celle des costumes et des faits, on tombe dans la banalité théâtrale. Il a dû voir que les accumulations d'armes, d'étoffes, de harnais ne constituent qu'un intérêt secondaire dans une œuvre et ne sauraient à aucun titre remplacer l'action. Il a dû sentir que quelques morceaux hardiment peints dans un vaste ensemble ne constituent pas une harmonie, mais au contraire un discord. Si, par surcroît, il avait compris que l'Orient n'est pas notre fait, que nos yeux ne le connaissent pas, que notre esprit n'est pas façonné à ses magnificences, et que la peinture étant un langage qui parle à l'esprit par l'intermédiaire des yeux,

il convient de parler au peuple français des formes qui l'entourent et des tons qui lui sont accessibles, oh! alors il y aurait tout bénéfice dans l'échec que le jeune auteur de *ahomet II* est en train de subir.

Comment ne comprend-on pas que l'orientalisme ne tient pas à nos entrailles et au fond de notre pensée, qu'il n'a jamais été chez nous qu'une affaire de mode et d'engouement? Vous rappelez-vous comment la chose vint? C'est l'insurrection de la Grèce et la mort de lord Byron qui furent le point de départ. Il y eut alors en France une émotion comme on n'en a pas vu depuis, même quand des intérêts plus nationaux semblaient la commander. Tous les regards, tous les cœurs se tournèrent vers le Bosphore. Dans les conversations, il ne fut plus question que de Missolonghi, de Scio, de Stamboul et du grand Canaris. La jeunesse fut entraînée. Tout le monde se mit à faire de l'Orient d'intuition, sans l'avoir vu, sans le connaître. Delacroix, dans son atelier de la rue de Grenelle-Saint-Germain, peignit l'épisode enflammé du massacre de Scio (1824); Victor Hugo, en se promenant dans la pépinière du Luxembourg, rima les *Orientales* (1827). Enfin le canon de Navarin retentit. L'Orient était ouvert à nos paysagistes. Decamps et Marilhat s'y précipitèrent.

Un événement imprévu vint s'ajouter à tous ceux-là : nous prîmes Alger. Voilà les combats de la conquête qui commencent et l'Algérie devenue pour dix-huit ans l'école militaire de notre armée. C'est l'occasion d'un renouveau pour la peinture orientale. Horace Vernet se met à coller sur les murs de Versailles les pages de cette épopée presque journalière. Les Arabes refoulés, la guerre offensive se raréfie et le simple paysagiste peut se hasarder dans les plaines. C'est la brillante époque de Fromentin; avec ses fantasias, ses chasses au faucon, ses petits chevaux frémissants et rapides, il donne la véritable caractéristique de la race kabyle. D'autres artistes, non moins brillamment doués, exploitent d'autres parties de l'Afrique. La critique les encourage et le public est avec eux. Mais peu à peu le goût change et l'opinion se lasse. Un

on en trouve dans les régions montagneuses. Un bouleau détache sa silhouette sur le ciel gris du matin. On ne saurait être plus sobre en fait de composition. Celui qui, avec si peu de moyens, a exprimé si fortement sa pensée, n'est pas le premier venu, et il faudra le suivre désormais dans ses développements.

M. Emmanuel Lansyer a exposé deux toiles : *un Grain sur la côte du Finistère* et *la Mort d'un chêne*. Peut-être le ton de mer est-il un peu plâtreux dans les brisants ; mais *la Mort d'un chêne* est un superbe tableau. Le chêne a été déraciné par quelque tempête ; en s'abattant sur le sol, il a brisé ses plus nobles branches et fracassé ses magnifiques ramures. Tel est le sujet. L'exécution est aussi simple que l'idée. M. Lansyer a modelé son arbre avec une rare vigueur, et pour compléter la poésie de sa toile, il a ajouté un bout d'Océan à un bout de pré : ce qui fait songer à ces côtes de Bretagne, où la mer sourit entre des jardins en fleurs et des plaines de verdure.

Le *Plateau de Criquebœuf*, de M. Paul Colin, serait un paysage excellent de tous points, si les fonds valaient le terrain du premier plan et si le groupe des arbres de droite était moins opaque. Le *Chemin vert*, de M. Damoye, sépare en deux les belles prairies de Mortefontaine. C'est un chemin où l'herbe pousse et où les chariots ont tracé leurs ornières. Par la seule justesse du ton l'artiste lui a donné une réalité qui surprend, en même temps qu'elle charme.

Un paysagiste qui n'est pas dans les faveurs du jury et qui cependant est artiste jusqu'au bout des ongles, c'est M. Stanislas Lepine. Il a cette année deux petits tableaux : une *Rue à Caen*, un jour de neige, et le *Quai d'Ivry*, une impression de banlieue parisienne, traitée avec grâce et esprit. Le jury n'a jamais donné de médaille à M. Lepine, il l'a même quelquefois mis à la porte de nos Salons. Eh bien ! je préfère un tableau de M. Lepine, reçu ou refusé, à dix tableaux de M. Charles Busson, membre du jury et proscripteur de M. Lepine.

pas d'autre valeur. M. Ronot, élève de Glaize, a traité en réaliste l'épisode de l'Evangile, les *Ouvriers de la dernière heure*. « Ils ne reçoivent chacun qu'un denier. Ceux qui avaient été loués les premiers murmuraient contre le père de famille et disaient : « Ces derniers n'ont travaillé qu'une heure et vous leur donnez autant qu'à nous, qui avons supporté le poids du jour et de la chaleur. » Pour réponse, il dit à l'un d'eux : « Mon ami, je ne vous fais point de tort ; n'êtes-vous pas convenu avec moi d'un denier ? » Cette leçon de justice distributive, fort obscure dans l'Evangile, ne gagne pas en clarté à être réduite en peinture. Évidemment l'artiste s'est attaqué à un sujet qui dépasse la compétence du pinceau. Mais son groupe de travailleurs est intéressant ; ils sont dessinés avec force ; le grand diable vu de dos, qui se coiffe d'un turban jaune et porte une houppelande brune, a notamment beaucoup d'allure.

Après M. Ronot, nous descendons dans la petite peinture. M. Lucien Gros est un élève de Meissonier. Ses personnages sont habillés à la Louis XIII, grandes bottes et feutres à plume. Pour ceux qui persistent à aimer ce genre démodé, la *Séance de portrait* présente quelques bonnes parties. M. Adrien Moreau va cherchant son originalité du moderne au moyen âge. Sa *Kermesse* de cette année est un moyen âge de costumier, mais les figures sont jolies et le coloris agréable. C'est du Knauss moins observé, moins profond, mais plus solidement peint.

Les deux paysagistes, médaillés de seconde classe, sont MM. Herpin et Mols. M. Mols est Belge. Sa grande vue panoramique d'Anvers est fort juste d'aspect ; mais le *Quai des Chartrons* donne une meilleure idée du talent de cet artiste, qui d'une exposition à l'autre, a fait des progrès considérables. M. Herpin est Français et il a passé à la bonne école de Daubigny, il paraît préférer les grandes étendues au morceau. C'est une noble ambition que la *Vue du Pont de Sèvres* justifie amplement. On voit dans ce tableau beaucoup de jolies choses, bien modelées, bien peintes ; on y voit aussi des bleus dans

VI

La médaille d'honneur, M. Paul Dubois. — **Le prix du** *Salon* : M. Sylvestre.— PEINTURE: les premières médailles: MM. Pelouse et Lematte.— Les deuxièmes médailles : MM. Maignan, Léon Perrault, Ronot, Gros, Adrien Moreau, Mols, Herpin.— Les troisièmes médailles : MM. Dominique Rozier, Philippe Rousseau, Valadon, Bergeret, Leclaire, Cocquerel, de Mortemart-Boisse, Watelin, A. Rosier, Auguin, Lintelo, Desbrosses, Loir, Artan, A. Bouvier, Thiollet, Boudin, Renard, Mengin, Mathey, Rixens, Delacroix, Olivié, Morot, Toudouze, Capdevielle, Van Haanen, Gonzalès, Charnay, de Nittis. — Jean Béraud, Degrave.— SCULPTURE : les premières médailles: MM. Coutan, Marquest, de La Vingtrie. — Les deuxièmes médailles : MM. Hoursolle, Alber Lefebvre, Cordonnier, Vasselot, Hugoulin.—Les troisièmes médailles: MM. Christophe, Pâris, Cougny.

Le jury a décidé dans sa sagesse qu'il n'y avait pas lieu de donner une médaille d'honneur aux peintres. Il est certain qu'il eût été difficile, sans soulever l'opinion, de la décerner à la *Sulamite* de M. Cabanel, au *Santon* de M. Gérôme, au *Barbier nègre* de M. Bonnat, au *Souvenir d'Egypte* de M. Fromentin. Ne pouvant se l'attribuer à eux-même, ces messieurs et la coterie qui leur obéit l'ont supprimée : rien de plus naturel.

Le jury a décidé en outre que l'œuvre « la plus éminente » de la sculpture était les deux figures symboliques que M. Paul Dubois a été chargé d'exécuter pour le monument du général Lamoricière à Nantes. Mon sentiment eût été un peu différent. Pour ma part, j'avais trouvé dans la *Vierge* de M. Delaplanche, plus de tenue, d'originalité et de style. Mais à ces hauteurs de l'art toute préférence est hasardeuse, et j'incline volontiers mon appréciation devant celle des sommités dont le jury se compose.

Ce n'est pas la première fois que M. Paul Dubois ob-

tient la médaille d'honneur de sculpture. On la lui a donnée déjà en 1865, pour un *Chanteur florentin du XV^e siècle*, que des reproductions en bronze ont depuis rendu populaire. La statuette, du genre agréable, était remarquable par la justesse de la pose et la finesse de l'exécution. Mais il s'en fallait qu'elle appartînt à l'art sérieux. Il est vrai que, cette même année, on avait attribué la médaille d'honneur de peinture à M. Cabanel pour un *Portrait de Napoléon III*, où celui-ci, représenté en culotte courte et en habit noir, avait l'air distingué d'un domestique de bonne maison. Un vote en amenait un autre.

Je dois à la vérité de reconnaître que les deux figures du tombeau de Nantes n'ont rien à démêler avec le *Chanteur florentin*. M. Paul Dubois, après avoir erré passablement, commis des *Eve* et des *Narcisse* inacceptables, se relève tout à coup par une œuvre fière et presque magistrale. La *Charité* et surtout le *Courage militaire* marqueront dans son existence d'artiste. Le public, qui les admire, reconnaît en elles la plupart des qualités essentielles en art. C'est par la simplicité qu'elles commandent l'attention, par la grâce et l'aisance qu'elles attirent, par le naturel et l'air de vie qu'elles conquièrent les suffrages.

La *Charité* a plus de partisans. Cela tient sans doute à ce qu'elle est femme et qu'elle a sur les genoux deux enfants nus, dont l'un tette et l'autre dort. Comment se défendre d'une certaine préférence pour cette image paisible de la maternité? Car ce que l'auteur appelle *Charité* à l'italienne, nous l'appellerons *Maternité* à la française; et nous serons davantage dans le sens de l'œuvre. Donc la jeune mère est assise à l'angle d'un monument quadrangulaire, dont nous ne connaissons pas les dimensions, mais qui semble ne devoir pas être très élevé. Toute entière à l'austère devoir qui la tient attentive, elle regarde tendrement les deux jumeaux groupés dans son giron, si semblables et si divers à la fois dans le naturel de leur pose ingénue. Son visage, encadré dans une ca-

peline qui rappelle l'arrangement de certaines têtes de madones, est d'une douceur ravissante. Vue de profil, avec ses manches relevées, elle ressemble à quelque jeune et charmante paysanne. Ce que je lui reproche, ce sont ses bras trop volumineux pour son torse, ses mains trop longues et leurs doigts trop fuseautés ; c'est cette draperie conventionnelle qui n'est d'aucune étoffe et qui se plisse lourdement au-dessous des genoux ; c'est enfin cette allure florentine qui n'était pas dans le sujet et qui entraîne notre pensée bien loin du monument. Au tombeau de général Lamoricière, érigé dans la cathédrale de Nantes, il fallait des figures de type breton, non d'autres.

Le *Courage militaire*, qui a moins de succès auprès du public, me plaît davantage. C'est un jeune guerrier, d'une tournure héroïque et fière, très sommairement vêtu de cuir. Sa main droite s'appuie du revers sur la cuisse, et de la gauche il tient son glaive debout, la pointe en bas. On a dit de cette figure qu'elle rappelle le *Laurent de Médicis* de Michel-Ange. Quelques détails secondaires ne constituent pas une ressemblance. Pour l'idée comme pour la pose, la statue de M. Paul Dubois est tout l'opposé de celle du grand Florentin. Le Laurent de Médicis est assis dans sa chaise et médite pour l'éternité : tous les canons du monde ne le tireraient pas de sa rêverie. Au contraire, le soldat de M. Paul Dubois ne se repose que faute de mieux. Vienne l'appel du tambour ou du clairon, il va se lever pour courir au combat. C'est l'image du vrai courage, calme et toujours prêt. Le dessin est juste et vrai, le modèle magistral. Pourquoi faut-il que la tête soit encore trop petite ?

En dehors de la médaille d'honneur accordée à M. Paul Dubois, sculpteur, M. Paul Dubois, peintre, a obtenu une première médaille en peinture. Cette conséquence de nos mesquines classifications artistiques peut faire sourire ; mais que penser du cas de M. Sylvestre, à qui un seul et même tableau vaut deux récompenses distinctes? Pour avoir peint sa *Locuste*, M. Sylvestre reçoit une première médaille et en même temps est bombardé

prix du Salon. Il semble pourtant que l'axiome *non bis in idem* devait trouver ici son application légitime. Il y a contradiction entre la situation que M. Sylvestre va occuper en France et celle qui lui sera faite à Rome. Par le fait de sa première médaille, M. Sylvestre est déclaré hors concours et prend place au rang des maîtres; par le fait de son prix du Salon, il retombe au rang des élèves et est assujetti à des programmes. Comment concilier ces deux choses? Si M. Sylvestre est digne de figurer au rang des maîtres, il est inutile de l'envoyer à Rome; et si, à Rome, il peut apprendre encore quelque chose, il fallait attendre qu'il l'eût appris avant de le proclamer maître.

Deux autres premières médailles ont été dévolues à la peinture. Elles sont tombées à MM. Pelouse et Lematte. J'ai parlé du beau ciel rose de M. Pelouse, un paysagiste sorti de l'art libre et qui n'a jamais eu d'autre maître que lui-même. M. Lematte, lui, est prix de Rome et travaille dans les données de l'Ecole des beaux-arts. Un *Oreste*, qui est son dernier envoi de pensionnaire, réunit les qualités exigées dans ce genre d'exercice. M. Lematte a déjà eu une troisième médaille en 1873; il va quitter Rome et ses professeurs cette année; il est tout naturel qu'à son entrée dans la vie parisienne on lui mette dans la main le viatique d'une première médaille. Cette récompense le met hors concours, comme M. Sylvestre. Que d'élèves l'Ecole a ainsi munis, avant qu'ils aient fait leurs preuves d'originalité.

Le jury a distribué neuf médailles de seconde classe: cinq à la peinture d'histoire, deux au genre et deux au paysage.

J'ai parlé de M. Férrier et de son *David*, de M. Benjamin Constant et de son *Mahomet II*; je n'y reviendrai pas. Le *Frédéric Barberousse*, de M. Albert Maignan, ne manque pas d'un certain accent de vérité historique, mais il a le tort de rappeler la manière de M. Jean-Paul Laurens. Le *Saint Jean Précurseur*, de M. Léon Perrault, est une figure d'école exactement dessinée et n'a

courant se déclare en faveur du paysage de notre pays. C'est Barbizon et Marlotte qui ont maintenu le drapeau et sauvé l'honneur du pavillon. En y réfléchissant, on s'aperçoit que le paysage oriental, avec ses lignes bizarres et ses soleils extravagants, étonnait mais ne charmait pas. Le moindre pré, avec une eau courante et quelques peupliers, parle plus à l'imagination du Français que l'aspect du désert. Aussi voilà qu'on délaisse peu à peu les planteurs de palmiers. Gérôme lui-même ne parvient pas à les sauver avec son *Hache-paille* et son *Prisonnier arabe*. Que sont-ils devenus tous les célèbres de ce temps-là? M. de Tournemine est mort; M. Belly a cessé de peindre; M. Bellel demande aussi souvent des inspirations au climat de la France qu'à celui de l'Algérie. M. Fromentin fait ce que l'on voit : impuissant à se renouveler, il semble se demander si le moment n'est pas venu pour lui d'opter entre la peinture et les lettres. M. Fabius Brest paraît faire de mémoire dans son atelier d'éternelles *Rues de Constantinople*. M. Berchère se maintient à la hauteur de son ancien talent, et, avec une persévérance digne d'une meilleure cause, continue à tracer le sillon commencé. M. Huguet fait étinceler les rives rocheuses du *Chelif*; M. Alfred Chataud enlève avec vigueur le *Molah sortant de la mosquée*; M. Guillaumet enfin donne à son *Labour en Algérie* une silhouette qui n'est pas dépourvue de grandeur. Mais le petit bataillon a cessé de se recruter; personne ne s'occupe d'applaudir à ses efforts, on sent que l'esprit public n'est plus là.

Une recrue utile, ce pouvait être Regnault. Sa pointe en Espagne et à Tanger, son imagination grandiose, l'entrain et le brillant de son exécution, pouvaient plus pour la doctrine que vingt ans de chameaux et de désert. Il avait l'orientalisme épique et théâtral, celui qui procède des *Mille et une nuits* et qui peut tant sur l'imagination. La mort vint l'arrêter au moment où il allait mettre la main à une œuvre décisive. Des hommes comme lui ne se remplacent pas. Les deux élèves qu'il laisse ne sont pas

même des généraux d'Alexandre. M. Benjamin Constant n'a pas la foi et M. Clairin semble bien près de l'abjuration. Ce n'est pas leur faute après tout, si les leçons de 1870 portent leurs fruits, si le goût des choses étrangères diminue chez nous, et si au contraire, à mesure que le temps s'écoule et que la République se fonde, chaque Français se sent devenir plus Français. Abandonnons-nous à ce courant, laissons passer la justice de l'histoire. Dans quelques années, nous pourrons dresser une pierre et y graver cette parole de soulagement : L'orientalisme a vécu dans la peinture française.

Oui, c'est la forêt de Fontainebleau, ce sont les artistes groupés à l'entour de Théodore Rousseau et de Millet, qui ont sauvé la France. Mais le mouvement n'est pas resté limité à leur entourage, ni circonscrit dans le domaine de leurs excursions matinales. Il s'est élargi, il s'est étendu dans tous les sens, et aujourd'hui c'est la France entière, France du Nord, France du Midi, France de l'Est et France de l'Ouest, qui revit dans les paysages tracés par les artistes français.

Sous le titre d'*un Verger*, Charles Daubigny synthétise la Normandie tout entière. Aussi loin que la vue peut s'étendre, ce sont des pommiers chargés de fruits. Les branches ploient sous leur précieux fardeau. L'heure de la récolte est d'ailleurs venue. Déjà les échelles sont dressées et les femmes montées aux échelons supérieurs s'apprêtent pour la cueillette. Le problème qui se présentait à l'artiste est un des plus intéressants qu'il y ait en peinture. Il consistait à tirer du vert tout le tableau, sauf un coin d'azur et quelques nuages blancs qu'on aperçoit au-dessus des arbres. L'artiste l'a résolu avec sa science des valeurs et sa sûreté de main accoutumée. Le regard plonge au plus profond de ces verts, fait le tour de ces troncs d'arbres, s'enfonce aux intervalles des branches, et ne s'arrête que quand la verdure de l'herbe ferme l'horizon en se mêlant à la verdure du feuillage. Toutes les qualités de Daubigny se rencontrent dans cette toile magistrale, qui est marquée au triple

cachet de la simplicité, de la force et de l'harmonie.

Un des paysages du Salon qui m'attire le plus après le *Verger* de Daubigny, c'est la *Garenne de Bussac*, de M. Auguin. Le sujet est peu de chose : des rochers gris, des arbres, des broussailles, une échappée sur une rivière, tout cela vu en automne, aux derniers beaux jours, alors que des feuilles jaunies ou roussies se mêlent déjà aux vertes frondaisons de la forêt. Mais quelle richesse de couleurs et quelle exécution savoureuse ! Voilà un artiste que je suis depuis une dizaine d'années dans nos salons. Ses envois ont été souvent remarqués, jamais il n'a eu de médaille. Pourquoi ? Tout simplement parce qu'il habite la province, parce qu'il n'a pas d'amis dans les membres du jury, parce qu'il n'est pas en relations d'affaires avec le marchand influent, etc. Cette année, il a fait une chose charmante et exquise, cette *Garenne de Bussac*. Lui donnera-t-on une médaille ? Peut-être, s'il en reste encore après que les élèves de Cabanel auront passé, et avec eux leurs amis et les amis de leurs amis.

M. Guillemet va de progrès en progrès. Son paysage a un caractère de force auquel l'artiste ne nous avait pas habitués. C'est la *Plage de Villerville*. Le vent souffle, le ciel est noir. Les grains se succèdent avec rapidité, et, sur les hauts rochers, les masures tremblent. L'exécution est rapide, avec des accents d'une sûreté et d'une précision rares.

Qui n'a pas vu le ciel de M. Pelouse ? C'est un ciel d'automne et des plus beaux qui se puissent imaginer. On est à l'heure rapide et insaisissable du crépuscule. Par devant, au premier plan, une brume légère monte et envahit la forêt dépouillée ; par derrière, c'est l'incendie du couchant. Le soleil disparaît en feu, illuminant de rose tous les nuages qui vont de l'horizon au zénith. C'est un effet si juste, rendu avec tant de force et de vérité, que tout le monde se rappelle avoir vu ce ciel-là.

Le *Plateau du Jura*, de M. Pointelin, est encore un effet d'automne très saisissant dans sa simplicité. L'auteur nous amène devant un de ces plateaux dénudés comme

les fonds qui sont trop intenses et qui ne devraient pas y être.

Les médailles de troisième classe ont été distribuées au nombre de dix-sept. Cette manne bienfaisante s'est répandue d'une très inégale façon dans les différents genres.

La nature morte n'en a eu qu'une, en la personne de M. Dominique Rozier, élève de Vollon. Ce n'est pas assez. La nature morte n'est pas seulement un genre qui a sa valeur, c'est une école indispensable pour les artistes. Qui veut arriver à bien peindre doit faire beaucoup de natures mortes. On y apprend à rendre exactement et à ne point se contenter d'à peu près. C'est l'apprentissage réel des forts. La nature morte ne supporte pas la médiocrité, et, comme les autres genres, elle a ses grands artistes dont elle est fière. Une bonne nature morte vaut mieux qu'un mauvais tableau d'histoire. Celui qui ne croirait pas à cet axiome, celui qui hésiterait entre les *Huîtres* de M. Philippe Rousseau et la *Sulamite* de M. Cabanel ne serait pas digne d'entrer au Salon.

Cette année les bonnes natures mortes sont en nombre. Le jury a cru devoir médailler le *Retour de la halle*, de M. Dominique Rozier. Il a bien fait : M. Dominique Rozier a été à bonne école, son talent est certain. Mais le jury aurait dû avoir dans sa poche une autre médaille pour les *Poissons*, de M. Valadon, dont la facture se recommande par sa simplicité et sa franchise. Il aurait dû en avoir une pour les *Figues*, de M. Bergeret, qui d'un coup de pinceau donne à la fois la forme et le ton ; une pour le *Qui s'y frotte s'y pique*, de M. Leclaire ; une pour le *Loup de mer*, de M. de Cocquerel, et pour d'autres encore.

Une des absurdités du règlement — entre cinquante — c'est le nombre fixe des médailles. Quarante artistes en méritent. Tant pis ! il n'y a que vingt médailles. Personne n'en mérite. Tant pis encore ! Il faut que les vingt médailles soient distribuées.

Le paysage souffre, non moins que la nature morte, de cette limitation saugrenue. Ainsi on a donné une 3e mé-

daille à M. de Mortemart-Boisse pour son *Torrent dans les Alpes*; une à M. Watelin, pour son *Chemin de Neslettes*; une à M. Amédée Rozier, pour ses *Vues de Venise*. Je ne veux point dire du mal de ces messieurs, ni rabaisser leur mérite; je considère leurs médailles comme justement gagnées; mais je jure que, derrière eux et à côté d'eux, il y a vingt artistes qui méritaient une récompense semblable; je jure que le paysage de M. Auguin, dont je vantais les qualités, la *Garenne de Bussac*, vaut une médaille. Le paysage de M. Lintelo, un *Clos en Brie*, est une de ces œuvres simples, franches, naïves, que l'on compte dans une exposition parce que leur sincérité est gage d'avenir; il vaut une médaille. Et le paysage de M. Desbrosses, le *Rocher des commères*, avec son aspect sévère, ses grandes lignes, son crépuscule envahissant où tous les détails de la plaine se modèlent; il vaut aussi une médaille. Et la *Porte des Ternes* de M. Loir, ce paysage parisien si juste et si bien rendu, il vaut encore une médaille.

Et les marines, on les a toutes oubliées. Pas une n'a trouvé un protecteur qui la signalât ou la recommandât. Pourtant, est-ce que la *Plage de Berck*, de M. Artan, avec sa belle note claire et juste, ne valait pas une médaille? Est-ce que la *Brise sur l'Escaut*, de M. Arthur Bouvier, si fine et si riante, ne valait pas une médaille? Et la *Baie de Dinard*, de M. Thiollet, un peintre qu'on oublie depuis vingt ans et qui sait son art sur le bout du doigt, ne valait-elle pas une médaille? Et la *Plage* de M. Boudin, cet autre artiste si fin, si distingué, qui se morfond depuis quinze ans dans nos salons sans rien obtenir, ne valait-elle pas une médaille? Qu'attend-on pour rendre à ces deux hommes la justice qui leur est due? qu'attend-on pour leur donner la médaille que dix fois ils ont méritée? Le moment où leur verve s'épuisera, où leur main s'alourdira. Ah! quelquefois je me prends de colère contre ce jury aveugle ou frivole, qui ne songe qu'aux faveurs qu'il fait et non aux désespoirs qu'il cause!

Trois portraitistes ont été favorisés d'une médaille : MM. Renard, Mengin et Mathey. On aurait pu sans peine leur adjoindre quelques confrères, par exemple cet artiste anglais, M. Orchardson, dont on peut voir enfin à la cimaise un excellent portrait qu'on avait jusqu'ici relégué à des hauteurs inaccessibles. Quant à M. Renard, une troisième médaille pour lui, c'est peu : le *Portrait de la grand'mère* méritait mieux.

La peinture d'histoire a eu six médailles. J'ai déjà parlé des esclaves portant le cadavre de César, de M. Rixens. Les *Anges rebelles*, de M. Delacroix, sont aussi une grande toile ayant des qualités, quoique le ton soit terreux et la scène chimérique. M. Olivié cultive les scènes d'inquisition ni plus ni moins que M. Robert Fleury père. Sa *Question* est médiocrement peinte ; mais quelques expressions sont justes et le corps du malheureux qu'on torture est dessiné avec énergie. Toutes ces toiles sont plus ou moins entachées de romantisme. Celles qui suivent sont plus rigoureusement classiques. Le *Printemps*, de M. Morot, est une figure d'école trop sensiblement empâtée. La *Clytemnestre*, de M. Toudouze, n'est qu'une composition emphatique. A tout cela, je préfère le *Rémouleur*, de M. Capdevielle. Pourquoi ne lui a-t-on donné qu'une mention honorable ? A cause du sujet ? Mais, sujet à part, il y a plus de qualité d'observation et de style dans cet ouvrier qui repasse un couteau que dans toutes les mythologies chères aux professeurs.

Dans le genre, on a médaillé M. Van Haanen : ses *Efileuses de perles* vénitiennes sont charmantes ; M. Gonzalès : son *Retour du baptême* a de beaux costumes ; M. Charnay : sa *Pêche à l'épervier* a un joli fond de forêt ; M. de Nittis : sa *Place des Pyramides*, spirituellement enlevée, est une des toiles curieuses et recherchées du Salon. Mais pourquoi n'avoir pas médaillé M. Jean Béraud pour son *Retour d'enterrement*, si observé et si vivement peint ? Pourquoi n'avoir pas médaillé M. Degrave pour cette *Salle d'asile de la Charité*, où l'on voit quelques sœurs au milieu d'une nuée d'enfants

et qui, par l'air, la lumière, les types, les physionomies, dénote chez l'auteur de si belles qualités d'artiste?

Puisque nous parlons récompenses, mon devoir est de descendre à la sculpture pour suivre jusqu'au bout cette série.

Après la médaille d'honneur, dont j'ai amplement parlé plus haut, le jury a distribué trois médailles de première classe. Les œuvres qui les ont obtenues ne présentent pas, tant s'en faut, la même somme de talent. Mais, en sculpture, on a l'habitude d'encourager même de simples promesses, et il faut louer cette bienveillance dans un métier aussi long et aussi difficile. L'*Eros* de M. Coutan, est une charmante figure, svelte, élégante, purement dessinée; elle a encore le mérite d'une exécution souple et vraie. Ainsi posée sur une seule jambe, j'imagine qu'elle est destinée à être coulée : elle fera très bien en bronze. Le *Persée et la Gorgone*, de M. Marqueste, n'a ni cette simplicité ni cette justesse. C'est un groupe de deux figures que l'auteur a oublié de grouper. La composition est si bizarre que l'on ne sait où se mettre pour la regarder, et de quelque côté que l'on se place, on aperçoit des formes dégingandées et des trous énormes. Il y a pourtant de belles parties dans la figure du Persée. Le *Charmeur*, de M. de La Vingtrie, a beau danser en soufflant dans une double flûte, c'est un exercice qu'il n'exécutera pas longtemps, car le souffle va lui manquer tout à l'heure, tant il est engoncé et lourd. Il y aura beaucoup à reprendre à cette statue avant de la confier au marbre. Il faudra d'abord y mettre l'unité d'exécution : la tête est d'un enfant et les bras sont d'un homme.

Les médailles de 2ᵉ classe sont au nombre de cinq. L'*Enfant couché* de M. Hoursolle et l'*Adolescence* de M. Albert Lefeuvre sont deux figures d'un charmant dessin. La *Médée*, de M. Cordonnier, n'est pas assez soignée d'exécution. Il y a des parties d'une négligence impardonnable. Cette jambe, qui sort de dessous les draperies, est-ce une jambe de femme? Ces articulations, ces poignets, cette main, sont-ce là des détails travaillés?

Est-ce ainsi que modèle la nature? Le *Christ au tombeau* de M. Marquet de Vasselot rappelle la pose du *Godefroy Cavaignac* de Rude. Je n'ai pas la place nécessaire pour montrer à l'auteur de cette composition combien la personnalité du Christ et les circonstances qui ont accompagné sa mise au tombeau répugnent à cette pose de combattant foudroyé. Je me bornerai à lui faire remarquer qu'il n'a pas apporté assez de sévérité attentive dans le choix de son type. Les mains notamment sont bien vulgaires; on dirait un Christ de Bonnat fondu en bronze.

Quant à l'*Oreste* de M. Hugoulin, c'est un de ces exercices de rhétorique scolaire, comme j'en ai tant vu dans toutes les pièces hautes et basses de ce Salon; mes yeux pourront s'y habituer, mon esprit jamais.

Le jury a distribué huit médailles de 3º classe : au *Masque*, de M. Christophe; à l'*Adonis*, de M. Pâris; au la *Quintinie*, de M. Cougny; à l'*Ossian*, de M. Allouard; au *Mercure*, de M. Tournoux; au *Saint Jérôme*, de M. Icard; au *Charmeur*, de M. Ferru; au *Conteur arabe*, de M. Ponsin.

Parmi et au-dessus de ces œuvres s'élève, pour l'importance de l'idée et la science de l'exécution, le *Masque*, de M. Ernest Christophe. Ce que l'auteur a voulu exprimer, à l'aide d'une seule figure, c'est le contraste qui existe dans la vie humaine entre le rôle et le personnage réel. Tandis que les convenances ou les obligations sociales vous obligent à présenter à vos semblables un masque souriant, votre cœur est déchiré et vous souffrez toutes les angoisses de l'agonie. Le thème n'est pas nouveau, et plus d'une fois, sous ce titre ou sous un autre, le ciseau du sculpteur s'est donné à tâche de le traiter. Il nous semble que, par la nouveauté de la conception, la simplicité des moyens, la vigueur de l'expression, M. Christophe a marqué ce sujet de sa griffe, et que désormais il lui appartient : on dira l'auteur du *Masque*. Regardez cette œuvre peu commune. Comme toutes les pensées profondes exprimées avec force, plus on l'examine, plus elle attire. Du côté de l'apparence, la femme

sourit, doucement ironique. Inclinez-vous et voyez la réalité : un serpent enroulé autour du bras, symbole de l'envie qui la mord ou de l'insatiable désir qui la ronge, la pauvre créature renverse la tête, ferme les yeux et se tord dans les convulsions d'une inexprimable douleur. L'exécution est à la hauteur de l'idée. Par ses proportions mêmes, la statue a pris la plus grande allure. Il faut admirer sa construction puissante et d'un seul jet, et le modelé surtout de ses parties nues, la jambe, les hanches, le dos. Par cette œuvre noble et fière, marque d'une méditation supérieure, M. Christophe reprend parmi nous une place qu'il a laissée vide pendant vingt ans. C'est avec une joie profonde que, nous rappelant les anciens jours et tous les espoirs concentrés sur sa tête, nous assistons à sa rentrée. A lui maintenant de faire sa tâche comme il l'avait autrefois conçue : l'Empire n'est plus là pour l'empêcher de parler.

L'*Adonis expirant*, de M. Pâris, est une gracieuse figure, d'une ligne souple et charmante. Quant au *Jean de la Quintinie*, de M. Cougny, destiné à l'école d'horticulture, il serait à souhaiter que toutes les statues officielles fussent traitées avec ce tact, ce goût et ce sentiment de la vérité.

VII

Paysages et paysagistes : — MM. Jundt, Vayson, Julien Dupré, Pierre Billet, Butin, Karl Daubigny, Feyen-Perrin, Bonvin, Defaux, Daliphard, Pata, Ségé, Jules Héreau, Lavieille, Gustave Colin, Camille Bernier, Denduyts, Gall, d'Alheim.

La distribution des médailles amène toujours un regain de curiosité. On a cloué les mentions réglementaires au cadre des œuvres récompensées; on a fait droit à quelques réclamations en abaissant ou en élevant certains

tableaux. Cela suffit pour donner au Salon une apparence de rajeunissement et pour faire remonter le chiffre des visiteurs.

Cette année, un attrait sur lequel on n'osait plus compter vient joindre son stimulant à celui des œuvres d'art. L'exposition florale a repris possession des parterres que, l'an passé, par rancune ou bouderie, elle avait laissés vides. L'infidèle nous revient plus brillante et plus parée que jamais. Elle a dressé derrière le marbre blanc des statues ses massifs de verdure; elle déroule autour des gazons verts ses plates-bandes multicolores. Les roses, azalées, les rhododendrons, les verveines, les pensées, rivalisent de richesse et d'éclat. C'est un coup d'œil superbe.

Nous en étions aux paysages et aux paysagistes, quand la formalité des récompenses est venue nous interrompre. Reprenons cette série et reprenons le cours de nos promenades paisibles.

Vous devez aimer les poétiques imaginations de M. Jundt? C'est un artiste original, quoique peu varié. Il donne à peu près la même note chaque année; mais combien cette note est délicate et sympathique! Je ne sais rien de gracieux comme cette petite *Fleur-de-Mai* assise dans la prairie verdoyante et composant son bouquet champêtre, tandis que toute la nature s'épanouit et chante à l'entour d'elle.

C'est une idylle rustique aussi et ingénue qu'a tracée le pinceau de M. Paul Vayson, sous le titre de la *Bergère endormie*. La pauvre enfant, vaincue par la chaleur s'est étendue à l'ombre, sous la garde de son chien fidèle. Comme elle rêvait, le sommeil l'a prise; et la voilà couchée sur l'herbe courte, le sein soulevé par sa respiration égale. Elle dort. Son chien assis épie l'instant de son réveil, en écoutant son souffle et en suivant les mouvements de sa jeune poitrine. Par delà la plaine se déroule et les moutons paissent sur les espaces ensoleillés. Rien ne saurait donner une idée du charme de cette composition. Le chien à lui seul est un morceau de maître. Il

est d'un naturel, d'une intensité de vie, qui réjouissent. Le visage de la jeune fille, ses bras, ses mains, sont modelés avec une rare précision. Tout en elle est virginal et l'ensemble du tableau est d'une rare séduction.

En plein soleil, apportant et dressant les gerbes de blé, M. Julien Dupré a placé ses *Moissonneurs*. J'ai l'honneur de vous présenter ce jeune artiste. Il fait des paysans qui ne sont, ni ceux de Millet, ni ceux de Breton, mais ceux de la vraie Picardie. Il leur donne des attitudes et des mouvements justes. Il les place à leur plan et les modèle avec le ton qui convient à la distance. Tout cela est intéressant ; et si j'ajoute que le tableau, bien composé, bien dessiné, est en même temps bien peint, j'indique par là qu'un jury sachant voir n'aurait pas manqué d'encourager l'auteur en lui donnant une médaille.

Après ceux qui animent de figures les champs ou les prés, nous avons ceux qui peignent la vie humaine au bord de la mer.

Une *Source à Yport*, de M. Pierre Billet, représente un groupe de laveuses battant du linge, agenouillées dans des positions diverses. L'auteur est un élève de Jules Breton, et plus d'une fois il a atteint sinon dépassé son maitre. Il n'est point comme celui ci affligé de la maladie d'idéaliser. Il prend la nature telle qu'elle est et trouve sa poésie dans la réalité même. Ce groupe de femmes bien établi dans l'air ambiant et se détachant en relief sur la mer illimitée, est vraiment beau. Ferai-je un reproche de dessin à M. Pierre Billet, qui dessine si bien ? Tous ces avant-bras sont trop gros. Pourquoi donc ?

M. Butin, qui a eu un si franc succès au dernier Salon, avec l'*Attente*, montre un talent plus mûr et plus maître de lui dans les *Femmes au cabestan*. C'est, comme dans le précédent tableau, un groupe au bord de la mer. Seulement ici le travail est plus rude et les poses plus expressives. Ce qui caractérise M. Butin, c'est, avec

de belles parties de dessin, un sens profond de l'harmonie.

Quand M. Karl Daubigny ne suit pas les traces de son père dans l'étude du sol ou de la verdure, il fait volontiers des scènes de pêche à l'embouchure d'une rivière ou sur quelque point de la côte. Telle est sa *Pêche à Cancale* de cette année, une des meilleures qu'il ait encore peintes. Dans cet ordre de sujets M. Karl Daubigny ne rappelle plus personne, il est maître et maître original.

Les *Cancalaises* de M. Feyen-Perrin sont d'une belle allure ; mais c'est tout ce que j'en ai pu voir, l'administration ayant jugé à propos de placer cette toile hors de la portée du regard.

Ce n'est pas la première fois qu'il arrive à M. Bonvin de se délasser de ses intérieurs en faisant du paysage. Cet excellent peintre a envoyé au salon deux petites toiles dont les motifs ont été puisés en Angleterre aux environs de Londres : *Gravesende*, le *Bateau abandonné*. Triste nature que son pinceau sévère a rendue avec une réalité saisissante ! La voilà bien cette Tamise malade et jaune, roulant ses flots boueux entre des prairies plates, sous une atmosphère de suie et de fumée ! L'industrielle et goudronneuse Albion se réfléchit toute entière dans ce simple fragment de miroir.

M. Alexandre Defaux est moins heureux que l'an dernier. Son *Plateau de Belle-Croix* a de la force et de l'éclat, mais ses *Bords du Loing* ne rendent que bien imparfaitement l'effet cherché : la neige répandue sur le sol et sur les branches des arbres ressemble à du sucre en poudre.

Comme M. Defaux, M. Daliphard semble se ralentir et hésiter dans la voie du progrès. Son *Entrée de village au crépuscule* ne manque pourtant pas d'originalité, avec ses fenêtres éclairées qui piquent çà et là l'ombre de la nuit tombante. On voit ce que l'auteur a voulu peindre : les dernières lueurs du jour luttant avec les premières ténèbres de la nuit, pendant que l'homme allume dans

l'intérieur des maisons ses lampions nocturnes qui sont aussi de la lumière. Peut-être n'a-t-il pas rendu sa pensée avec assez d'énergie. Dans tous les cas la neige était superflue dans un pareil sujet.

C'est aussi un effet de neige qu'a brossé le pinceau énergique et soigneux de M. Pata. Pourquoi avoir juché cette *Vue de la ville de Sion* au-dessus du pape Pie IX? S'il s'agissait de Jérusalem, que les cantiques appellent Sion également, on comprendrait cette place insolite; mais il s'agit de Sion en Suisse, et il n'y a là-dedans rien de religieux.

M. Alexandre Ségé, comme il l'avait fait au dernier Salon, n'a envoyé qu'un tableau. Les *Ajoncs* valent les *Chaumes* et sont conçus dans la même donnée; mais ils n'ont pas pour eux le bénéfice de la surprise et naturellement leur succès est moindre.

M. Jules Héreau est un de ceux que le jury a l'habitude de molester. Quand on ne le refuse pas, on le place mal. Cette année, on l'a mis sur un pan coupé près d'une porte, si bien que c'est un hasard si les yeux viennent à se porter sur sa toile. Cette petite toile est charmante d'ailleurs. Des juments errent à l'état libre dans un marais. Le vent qui souffle tourmente leur crinière, et dans le ciel qui noircit, elles sentent venir un prochain orage.

Qu'il peigne l'*Aurore* ou le *Crépuscule*, les faucheurs répandus dans la blonde lumière du matin ou les vaches allant boire aux premières ombres du soir, M. Eugène Lavieille est maître de son art et produit avec certitude l'effet qu'il a voulu rendre.

M. Gustave Colin, qui a longtemps habité les Pyrénées, est passé maître dans l'art de rendre les effets de soleil: son *Matin d'un jour d'été* est une des notes les plus fortes et les plus vibrantes du Salon.

M. Camille Bernier continue paisiblement son exploitation de la Bretagne: sa *Ferme en Bannalec* se recommande par ses qualités habituelles de conscience et d'exécution.

Je ne sais si M. Gustave Denduyts est un nouveau-

venu parmi nous. Mais, ancien ou nouveau, il marque son passage par une note qui ne sera pas oubliée : quelques silhouettes d'arbres dépouillés sur un fond brumeux. Rien de plus. C'est un *crépuscule* en Flandre, et certainement un des plus originaux du Salon.

M. Joseph Gall est un vieux lutteur que les jurys n'ont pas gâté, ce qui ne l'empêche pas de prendre son sort en philosophe et d'envoyer tous les ans de fort beaux tableaux. Son paysage de cette année est plein de vigueur et d'énergie. Il représente un *pâturage*, des troupeaux de bœufs errant au pied de grands arbres sur un terrain mouvementé.

M. Jean d'Alheim est un Russe de Paris qu a porté ses pénates au golfe Juan. De Toulon à Nice, . côte lui appartient. Il en recherche les âpretés et n'en méconnait pas les douceurs. Il l'étudie en croyant, convaincu des beautés du cactus, et que le pin-parasol a raison contre le bouleau, et que le Paillon coule plus abondamment que la Marne. Le tableau des *Récifs de Saint-Honorat* est lourd et opaque. La *Maison de pêcheurs* est plus gaie. Les terrains sont fermes et bien établis. Du haut de la côte on suit le déploiement de la mer dont la surface s'éclaire au large. L'effet est joli, mais peut-être cette lumière est-elle plus laiteuse qu'éclatante. Il faudrait que M. d'Alheim prît garde de ne pas tremper son pinceau dans la crème.

VIII

Paysages : MM. Hanoteau, Delpy, Dieterle, Berthelon, Cartier, Flahaut, Harpignies, Oudinot, Lhermitte, Castan, Gu Hemet, Lecomte, Lapostolet, Maincent. — Marines : MM. Clays, Emile Vernier, Appian, Olive, T. Jourdan. — Animaux : MM. Van Marcke, Barillot, Vuillefroy, Brigot, Joseph Melin, Mlle Lalande. — Natures mortes. — Histoire et Genre : Aimé

Perret, Destrem, Duez, Torrentz, François Flameng, Haquette, Gill, Gonzague-Privat, Motte, Jean Claude, Mlle Eva Gonzalès. — Dessins, aquarelles, gravures : MM. G. Moreau, Pollet, Harpignies, Galbrund, Escot, Pipard, Boetzel, Léopold Flameng, Lançon, etc. — Sculpture : MM. Delaplanche, Falguière, Crauck, Mme Bertaux. MM. Chatrousse, Leroux, Baujault, Mercié, Mlle Sarah Bernhardt, Hiolle.

Il faut en finir avec les paysages. Ils sont trop nombreux, ils nous débordent. Plus on en a vu, plus il en faudrait voir. On dirait qu'ils sentent que je suis là pour les regarder, et je les entends qui m'appellent d'un bout de la salle à l'autre. Non, passons. Faisons comme le chirurgien bourru avec ces blessés du champ de bataille qui ne voulaient pas être morts? Si on écoutait tous les paysages, il n'y en aurait pas un de mauvais. Passons, passons.

On ne peut pourtant pas s'en aller sans jeter un coup d'œil sur ce cadre charmant de M. Hanoteau où le soleil glisse à travers les branches et où l'eau rit dans les planchettes d'un barrage avant de s'étendre en nappe claire; — ces *Vendanges nivernaises*, de M. Delpy, qui malheureusement rappellent trop la manière du maître Daubigny; — ce *Chemin de la Haute-Folie*, de M. Diéterle, dont l'impression est si juste; — cette *Vue prise à Pont-de-l'Arche*, de M. Eugène Berthelon, qui montre un des effets de printemps les plus fins et les plus lumineux qui se puissent voir; — ces *Bords de la Marne*, de M. Cartier, qu'on a placés trop haut, mais dont le mérite est encore saisissable et qui révèlent chez leur auteur le sentiment de la couleur uni à l'entente du tableau; — ces *Falaises de Berneval*, de M. Léon Flahaut, qui sont si largement traitées; — cette *Prairie*, de M. Harpignies, dont l'allure est si fière, mais dont les teintes ne sont peut-être pas assez fondues; — ces *Bords de Lepte* enfin, de M. Achille Oudinot, élève de Corot, que la religion de son maître n'empêche pas d'avoir sa note personnelle.

Et combien d'autres, notés aux heures matinales, qui

intéressent les uns par le ciel, les autres par le terrain, ceux-ci par la qualité des verts, ceux-là par la transparence des eaux : le *Lavage des moutons*, de M. Lhermitte, avec ses fonds superbes; le *Souvenir d'Anvers*, de M. Castan, avec son dessous de bois si lumineux; la *Seine à Samois*, de M. Guillemer, etc. etc.

J'allais oublier les amoureux de Paris, ceux qui ont voué un culte à la grande ville, qui adorent son climat tempéré, que la vue de son ciel remplit de joie, que le spectacle de ses rues et de ses boulevards émerveille, que ces paysages de pierre, entremêlés de plantations verdoyantes, pénètrent d'admiration, qui ne trouvent rien de plus beau dans le monde que la Cité vue du Pont-Royal ou Notre Dame regardé du quai des Tournelles, qui s'enthousiasment pour les belles architectures de nuages que le soleil couchant construit derrière l'arc de l'Etoile. Cette passion de Paris est un goût qui prend, il faut l'encourager. Il y a trente ans, on allait chercher des effets pittoresques à Venise, à Constantinople, au Caire. Aujourd'hui le cours des idées a changé. On s'aperçoit que le charme n'est pas dans l'inconnu, dans l'étrange, mais au contraire dans les choses familières et accoutumées; que tout le secret consiste dans la manière de les peindre. Et on prend Paris pour champ d'observation, et il se trouve que Paris est aussi pittoresque, aussi varié d'aspects, aussi riche en tableaux, que les sites les plus réputés du monde.

Vous avez déjà vu, d'après mes indications, la *Place des Pyramides*, de M. de Nittis; les *Ternes*, de M. Loir; le *Quai d'Ivry*, de M. Stanislas Lépine. Ajoutons le *Pont de la Tournelle*, de M. Lecomte, où cependant le chevet de Notre-Dame, détaché sur le ciel, n'a pas toute l'importance qui conviendrait; un *Coin de la rue des Martyrs*, de M. Delpy, curieux assemblage de vie parisienne et de vie rustique, accordée au ton de la neige ; le *Port-Saint-Nicolas*, de M. Lapostolet, dont la main semble toujours un peu lourde; et enfin, une *Rue à Montmartre*, petite toile brossée par M. Maincent, un

artiste qui a l'œil exact, la main précise, et qui connaît la valeur des tons. Que n'a-t-il laissé sa rue déserte ! S'il y a une tache là-dedans, c'est le personnage, qui n'est malheureusement pas à l'échelle de l'ensemble.

La marine, c'est encore du paysage. Nous trouvons les deux genres mêlés dans M. Clays, qui nous a donné une *Vue de Bruges*. Il y a là non seulement des navires et des eaux, mais un pont, des maisons, des arbres. M. Clays y a mis ses qualités ordinaires de chaleur et de lumière; la végétation est la partie la plus défectueuse de son tableau, excellent d'ailleurs. M. Emile Vernier prend des qualités que nous ne lui connaissions pas; il est dramatique dans sa *Tour des Pleureuses*, à Amsterdam, et il garde sa clarté limpide dans ce paysage de Wissant (Pas-de-Calais), où il nous montre des paysans allant chercher de l'eau de mer à la plage. M. Appian a une *Inondation à Venise* fort belle, surtout dans sa partie architecturale; pourquoi faut-il que son tableau à *Venise* semble fait de mémoire, loin du modèle? M. Olive eût obtenu une médaille pour ses *Côtes de l'Océan*, si le premier devoir du jury n'était pas de donner les médailles aux élèves de M. Cabanel. M. T. Jourdan nous montre une *Vue des côtes de Provence*, avec des rochers vigoureusement modelés. Mais pourquoi dans ce joli site, tous ces vilains oiseaux noirs? C'est un spectacle que nous n'aimons guère, et il nous semble qu'ils font tache dans la peinture comme dans la vie réelle.

Les animaux dépendent également du paysage. Les *Bœufs*, de M. Van Marcke, sont le tableau hors ligne dans ce genre. C'est encore du Troyon, si vous voulez, mais avec des qualités de modelé et un charme d'exécution tout à fait supérieur. Tandis que M. Barillot semble mollir un peu, M. Vuillefroy reste original et puissant dans sa *Traite des Vaches* et sa *Place du Marché*; il est difficile de pousser plus loin la recherche du plein air. Le *Sanglier attaqué par des chiens*, de M. Brigot, est d'un coloriste amoureux de son art et qui connaît sa bête à

fond. Les *Chiens bassets*, de Mlle Lalande, sont exacts et pleins de vie. Quant à M. Joseph Melin, si sa vigueur semble lui échapper, il conserve de beaux restes de force, et l'on peut dire que la race canine lui obéit encore.

Qui n'aimerait les fleurs et les fruits, surtout avec l'accent de nature et la tournure agreste que nos peintres sont parvenus à leur donner ? Aujourd'hui plus d'arrangement convenu, plus de symétrie forcée. Rien qui sente la contrainte. On fait pousser les primevères dans des pots, on entasse les pensées dans des bourriches, on jette les coquelicots à brassées sur la marge d'un champ. Ainsi font MM. Quost, Jeannin, Vayson, Claude, Deully, Bail, Jubreaux, Pierrat. M. Philippe Rousseau, le maître de cette série, se présente sous le double aspect du jardinier et du pêcheur ; il met des *pavots* dans un vase d'étain et étale des *huîtres* sur une table de cuisine. Avec lui, nous pénétrons dans le monde mystérieux de la mer. Aimez-vous la raie ? Voici celle de M. Villain ; préférez-vous le homard ? voici celui de Mme Noble-Pijeaud. Je vous prie, goûtez ces fruits de M. Bergeret, et tout à l'heure M. Berne-Bellecour ouvrira sous nos yeux ce cabaret plein de promesses, où la liqueur rit dans le cristal ciselé.

Qui nous retient encore dans les salles de peinture ? Le besoin de réparer quelques oublis ; mais non tous, je n'en aurais ni le temps ni la place. D'abord, il y en a qui sont volontaires et que je maintiens : je n'ai rien à dire de ces innombrables petits conteurs d'anecdotes, Français, Italiens et Espagnols, qui, mélangeant Fortuny avec Gérome et additionnant le tout d'un peu de Meissonier prétendent nous intéresser par leur papillottage de couleurs. Ils ont leur marchand qui les achète, leur public qui les admire ; que demanderaient-ils de plus ? Parmi les autres toiles omises, il en est certaines qui mériteraient un examen détaillé. Mais l'heure se hâte, et je dois me borner à quelques indications sommaires. Les *Noces bourguignonnes*, de M. Aimé Perret, séduisent par la franchise de la lumière, par la simplicité claire du pay-

sage ; mais pourquoi cette recherche d'archaïsme? pourquoi cette érudition de dictionnaire, la pire de toutes les érudations? C'est par la lumière aussi que vaut la grande toile de M. Destrem, le *Repos*. Que ne l'a-t-il mieux composée! Que n'a-t-il détaché ses travailleurs avec plus de relief ! Il y en a un surtout, qui est si aplati sur le sol, si fondu dans les herbes, qu'on le croirait mort depuis quinze jours. Tout est à louer dans les *Pivoines*, de M. Duez, et les fleurs épanouies et la Parisienne qui les coupe. La *Vierge au lis*, de M. Torrentz, n'est qu'un ressouvenir au point de vue de l'arrangement du tableau ; mais ce qui apportient bien en propre à l'auteur, c'est la coloration souple et riche des étoffes. Il y a là un artiste, s'il sait puiser ses sujets dans la vie contemporaine. M. François Flameng n'est pas archaïque, mais il s'attaque aux personnages anciens: *Barberousse visitant le tombeau de Charlemagne*. Il faut louer chez ce jeune homme l'entente du tableau et le sentiment de la couleur. Qu'il se garde seulement de donner trop d'importance au décor, à la pompe. Les costumes, les meubles, les détails d'architecture, tout cela forme cadre : le tableau gît dans l'expression des passions humaines. En termes plus clairs, il ne faut pas que le vêtement tue le visage. Les *Musiciens ambulants*, de M. Haquette, ont de la vigueur, mais je ne sais quoi d'entrevu à travers d'anciennes toiles ; la nature est moins brutale et fait plus clair. Le *Crispin*, de M. Gill, nous transporte dans le domaine de la fantaisie ; l'idée est énigmatique, mais le morceau est solidement peint. Il y a de la distinction dans la *Baigneuse endormie*, de M. Gonzague-Privat, C'est une des meilleures figures nues du Salon. Le dessin est fin et le modelé délicat ; peut-être ce tableau gagnerait-il à ce que la couleur eût un peu plus d'accent.

M. Motte, élève de Gérôme, s'est taillé un domaine dans l'archéologie. Naguère il nous plaçait brusquement sous les yeux le *Cheval de Troie*, que nous n'avions entrevu qu'à travers Virgile ; aujourd'hui il nous montre

Baal dévorant des prisonniers. Est-ce de l'hypothèse? est-ce de l'érudition? Sans doute il y a des deux, et j'imagine que la première arrive pour compléter les données insuffisantes de la seconde. Ce qu'il faut retenir, c'est l'extrême ingéniosité de l'artiste, qui, dans ce travail de reconstruction un peu ingrat, trouve moyen d'être intéressant. Le genre nous ramène les deux noms populaires de MM. Vibert et Worms. Le talent abonde aussi chez M. Simon Durand. Donnons-nous une mention à la peinture aristocratique de M. Jean Claude? Il y a bien des qualités dans son *Retour de Rotten-Row,* mais c'est d'une élégance un peu trop raffinée. J'aime bien mieux, dans une autre école et avec un autre sentiment, le *Petit lever,* de Mlle Eva Gonzalès. La toilette, la glace, les flacons, tous les détails de cet intérieur féminin sont touchés avec précision et finesse. Les mouvements des figures sont justes. Tout l'ensemble est d'une harmonie charmante. Jamais la jeune artiste n'avait encore fait mieux.

En prenant la galerie extérieure pour descendre au jardin, je me sens plein de pitié pour les malheureux artistes qui sont exposés ici. Ni leurs aquarelles, ni leurs dessins, ni leurs gravures n'ont la faveur d'arrêter les rares passants. Pourquoi? Pour deux raisons bien faciles à saisir. La première, c'est que ces œuvres sont exilées en dehors du Salon, reléguées dans un lieu inhospitalier. La seconde, c'est qu'elles sont en trop grand nombre (de douze à quinze cents). Quelle charmante salle on ferait pourtant si l'on savait se borner! Imaginez-vous réunis sur les quatre parois de la même pièce : *l'Apparition* et le *Saint-Sébastien,* de M. Gustave Moreau; la *Sortie de bain,* de M. Pollet; *l'Heure de la bécasse,* de M. Harpignies; la *Musique de chambre,* de M. Jean Claude; les portraits au pastel de MM. Galbrund, Escot, Charles Pipard; ceux au fusain de M. Boetzel; les gravures de M. Léopold Flameng (*la Leçon d'anatomie* et *les Syndics*), celle de M. Edouard Girardet (*le Mariage espagnol*); les eaux-fortes de MM. Potémont, Lalauze, Greux, Monziès; les dessins de M. Lançon (*Lions, Tigres*

et *Ours*), de M. U. Parent (*Aux champs*), de M. Jean-Paul Laurens : tant d'autres que je n'ai pas le temps de récapituler. Ce serait un lieu de choix, où les promeneurs viendraient reposer leurs yeux fatigués des cacophonies de la couleur. Personne ne manquerait de stationner dans cette tribune où la fraîcheur de l'aquarelle alternerait avec la sévérité des œuvres de blanc et de noir. Si l'administration voulait rendre service au public et aux véritables artistes, elle tenterait l'an prochain la réalisation de cette idée. Mais l'administration veut-elle rendre service à quelqu'un ?

Nous voici dans le jardin, et pour la dernière fois. Il faut regarder en toute hâte cette *Vierge* de M. Delaplanche, dont j'ai dit qu'elle méritait la médaille d'honneur. Elle a ce qui manque à la *Charité* de M. Paul Dubois, l'unité dans le sentiment et dans l'exécution. Comme les lignes se tiennent et s'enchaînent! Sa pose, son geste, le mouvement de bras par lequel elle relève son manteau, la douceur de son regard, l'ovale gracieux de son visage, la fleur de lis qu'elle tient dans ses chastes doigts, tout concourt à l'expression du même sentiment, tout veut dire virginité. Malheureusement cette vierge, qui aurait si bien pu être la vierge humaine, antérieure et supérieure aux religions historiques, est une vierge chrétienne, une vierge d'église. Je ne le reproche pas au sculpteur, il a fait ce qu'on lui demandait ; mais je m'étonne que, travaillant sur commande dans ce temps de libre pensée, il ait aussi bien ressaisi l'esprit de son sujet. Est-ce que nos artistes se mettraient à recomposer un art religieux, au moment où nous prêchons que l'art religieux est mort et où l'administration de la ville de Paris elle-même promet d'inaugurer l'art laïque dans nos monuments ? Ce serait curieux.

De l'aveu de tous, le *Lamartine* de M. Falguière est une statue manquée. Peut-elle être corrigée ? Je ne sais. Mais, telle qu'elle est, elle ne peut se présenter sur une place publique. Ce coup de vent qui emporte le poëte, cette maçonnerie opaque qui l'habille, ces bottes à souf-

flet, ce laurier-nain : tout cela est ridicule. On peut avoir peur de la banalité, il ne faut pas tomber dans l'extravagance. Et puis, pourquoi un Lamartine poëte? De cet homme qui fut des mieux doués, un des plus complets du siècle, pourquoi ne prendre que le petit côté? Pourquoi ne pas montrer le Lamartine orateur, le Lamartine politique, celui qui pesa d'un si grand poids dans les destinées de son pays? M. Falguière me répondra que les Mâconnais l'ont ainsi décidé. Je m'incline.

Au contraire du *Lamartine* de M. Falguière, le *Maréchal Niel*, de M. Crauck, est une excellente statue de place publique. La pose est simple, naturelle, énergique et répond bien aux qualités distinctives du modèle. La ville de Muret retrouvera dans cette image le travailleur acharné dont elle est fière.

Chaque Salon nous fait revoir en bronze ou en marbre des morceaux que nous avons déjà vus, analysés les années précédentes. Voici la *Jeune fille au bain*, de Mme Léon Bertaux ; nous la connaissons pour avoir admiré ses formes grasses et pleines au Salon de 1873 elle n'a fait que gagner au changement de matière Ainsi du beau groupe de M. Chatrousse, les *Crimes de la guerre* : la fermeté du marbre ajoute au pathétique de l'expression.

L'*Amazone blessée*, de M. Leroux, est une œuvre d'une grande souplesse de modelé ; mais elle pèche contre la vérité et la logique en se faisant un point d'appui du trait qui lui traverse le sein. M. Baujault est-il malade? Il fait des enfants anémiques. Si cette fillette est si longue et si étirée au *Premier chant d'amour* qu'elle entend, que sera-ce au second? M. Mercié n'a plus besoin d'éloge : sa statuette de *David* est d'un modelé aussi fin et aussi délicat que possible. Le groupe de Mlle Sarah Bernhardt a fait beaucoup parler de lui et d'elle. La vérité est qu'il n'y avait point tant de choses à en dire et que si l'ensemble est mélodramatique, le torse de l'enfant est charmant et valait bien la mention honorabl qu'il a obtenue.

Ce n'est pas seulement de la peinture qu'on prépare pour le Panthéon ; c'est de la sculpture. Et quelle sculpture, dieux immortels! De grands saints de marbre ayant douze pieds de haut. Voici un *Saint Jean de Matha*, de M. Iliolle, qui a cette destination. Je n'ai rien à dire d'une statue isolée ; M. Iliolle est un excellent sculpteur, qui connait très bien son métier. Mais que penser de dix statues, de vingt statues, toutes représentant un saint, toutes coulées dans le même moule traditionnel? On le sent, la continuation d'une telle entreprise n'est pas possible ; il n'est pas possible que, sous la République, on emploie les fonds de l'Etat à réaliser les conceptions de l'ordre moral. Nous l'avons dit et nous le répétons : « le Panthéon est un monument que la Révolution revendique, qu'elle ne cessera de revendiquer. » Si on ne juge pas opportun de le lui rendre aujourd'hui, qu'au moins on prenne des mesures pour empêcher qu'il soit dénaturé. C'est d'ailleurs un service à rendre aux artistes. La décoration de Sainte-Geneviève prélève chaque année la meilleure part de leur budget. A régler aujourd'hui les comptes et à tout suspendre, on économiserait quelques centaines de mille francs qui trouveraient un meilleur emploi dans des achats faits au Salon.

SALON DE 1877

SCULPTURE

Délaissement des sculpteurs. — La sculpture devient française. — Une Parisienne au Salon. — MM. Chatrousse, Antonin Mercié, Falguière, Chapu, Jouffroy, Perraud, Cabet, Aimé Millet, Maillet, Delaplanche, Becquet, Prouha, Captier, Truphème, Cougny, Gustave Doré. — Les bustes : M. Ingres, par Guillaume.

Les sculpteurs se plaignent d'être négligés par la critique. « Comment ! disent-ils, vous reconnaissez que notre art est plus difficile et plus long à apprendre que celui des peintres, que nos qualités sont aussi plus solides et plus sérieuses, que si la suprématie artistique de la France s'est maintenue sans fléchir, c'est à nous qu'on le doit, et, par une contradiction singulière, vous ne vous occupez de nous qu'après avoir passé en revue tout le monde, vous ne révélez notre existence que quand l'envie de nous connaître est passée ; vous n'appelez l'attention sur nos travaux que quand le Salon n'a plus de visiteurs ou qu'il va fermer ses portes. »

Ces doléances sont justes, et sans autre préambule, nous allons faire droit à la requête qui les apporte.

Il se passe d'ailleurs, en sculpture, un phénomène qui nous touche profondément: l'inspiration qui alimente cet

art devient de plus en plus française. On aperçoit bien encore çà et là quelque Grec oublié ou quelque Romain en rupture de ban. Cette année, notamment, Achille se prélasse dans une chaise ; et, tandis que Phœbé se balance dans la courbe du croissant céleste, Pandore porte le coffret fatal d'où vont s'échapper tous les maux. Mais, à considérer la solitude qui entoure ces infortunés, à voir l'indifférence de la foule qui les coudoie, on sent que ce sont là les dernières épaves d'un monde détruit et qui ne reparaîtra plus. L'antiquité pour l'antiquité, personne n'en veut aujourd'hui. Ce que l'on demande, ce que l'on exigera tout à l'heure, ce sont des idées modernes, exprimées autant que possible sous des formes françaises. Et c'est là précisément le caractère que tend à prendre notre sculpture contemporaine. Ce caractère éclate au Salon de 1877, qui est spécialement un Salon français, d'autant plus sympathique et attachant. Un érudit comme M. Guillaume peut se méprendre à ces choses, et envoyer un *Mariage romain* qui n'est qu'une œuvre d'érudition archéologique : les élèves de l'école ne s'y trompent pas, et c'est de la villa Médicis même que nous sont venus les plus français de nos sculpteurs actuels, Carpeaux, Delaplanche, Chapu, Mercié.

L'accord, sur ce point, est si complet entre les artistes et la foule, il est si bien entendu que désormais on fera tout pour être français, que, cette année, au Salon, un sculpteur a pu, sans scandale, introduire une Parisienne, une vraie Parisienne du jour. Regardez cela, rien n'est plus charmant. La Parisienne est debout, tête nue, une fleur de lilas à la main. Ses beaux seins, sa jolie taille, sont emprisonnés dans un de ces corsages collants, aux manches bouillonnées, qui ont précédé les cuirasses et qui leur ressemblent. Un jupon, plissé verticalement, complète le costume et tombe sur les pieds. Vous pensez que cette figure détonne au milieu des déesses et des nymphes ? Pas du tout. Personne ne s'en occupe, autrement que pour admirer son attitude fringante et avec quel art elle est drapée. Il y a vingt ans, on n'aurait pas

eu assez de cris d'indignation pour jeter cette intruse à la porte. Aujourd'hui on l'admire, et l'on est plein de respect pour le talent de son auteur, M. Chatrousse, lequel, d'ailleurs, est un maitre.

Certainement l'apparition de cette Parisienne au Salon est caractéristique ; mais elle ne l'est pas plus que ne l'a été, il y a deux ans, l'*Education maternelle*, de M. Delaplanche, pas plus que ne l'est aujourd'hui le *Génie des arts*, de M. Antonin Mercié. C'est un mouvement qui se continue en se généralisant.

Je viens de nommer M. Antonin Mercié. Est-il un esprit plus libre, plus dégagé, soit vis-à-vis de l'antiquité, soit vis-à-vis de la Renaissance italienne ? Rappelez-vous ses œuvres premières : ce *David*, qui remettait son glaive au fourreau d'un geste si sobre et si juste ; puis cette *Gloire* qui relevait un vaincu sur le champ de bataille et l'emportait dans ses bras, idée si neuve et si touchante, que nous en fûmes tous émus. Cela n'avait pas de précédents, ne rappelait rien de connu ; c'était uniquement moderne et français. Le *Génie des arts*, destiné à remplacer au grand guichet du Louvre le *Napoléon III* de Barye, marque un troisième pas fait dans la même voie. La série ascendante se prolonge en s'augmentant d'un chef-d'œuvre.

Chef-d'œuvre n'est pas de trop. Il y a longtemps que nous n'avions vu dans nos Salons un morceau de cet ordre. D'ailleurs il porte la marque des inspirations heureuses : le cerveau l'a conçu sans fatigue. L'artiste avait à représenter le génie des arts conduisant la France à la paix. Deux figures avec un Pégase lui ont suffi pour exprimer sa pensée et pour remplir l'étendue de son cadre. Il est peu de combinaisons plus simples et d'agencements plus naturels. Mais que de sûreté dans l'exécution, que de verve dans la mise en œuvre ! Les figures sont d'une élégance sans pareille, et les lignes d'une harmonie qui ne se dément pas. Un trait de génie, c'est d'avoir jeté le jeune dieu sur l'aile de Pégase, ce qui permet de contempler la figure dans tout son développe-

ment. Quant à la jeune femme symbolisant la France, qui vole aux côtés du cheval en retournant la tête, elle a le charme original, la séduction naïve des meilleures inventions grecques.

Telle est la puissance des belles choses, que plus on s'y arrête, plus on y découvre de beautés. La composition triomphale de M. Mercié produit cette impression. Elle attire, elle retient; elle respire je ne sais quel indéfinissable mélange de grâce, de jeunesse et de force, qui laisse difficilement place à l'objection. Pourtant, il est bien certain que des défauts existent. Les jambes du cheval paraissent courtes, et l'arrière-train peu fourni en raison de l'opulence du poitrail; la queue particulièrement semble maigre et étriquée. Mais comment asseoir une critique de proportions sur une œuvre décorative qui devra être élevée à une grande hauteur? On ne pourra l'apprécier véritablement qu'en place. Jusque-là, il faut faire crédit à la science de l'artiste; c'est à elle de veiller et de prendre des précautions contre les raccourcis que la distance opère. Ce qu'on peut dire toutefois dès à présent, c'est qu'étant donné les larges baies du guichet et les statues colossales qui les accompagnent, les hauts reliefs et la ronde bosse employés par M. Mercié, seront plus à l'échelle, c'est-à-dire plus en harmonie avec la façade que le bas relief extrêmement plat adopté par Barye. Cet illustre maître, avec son parti-pris, n'avait pu produire qu'une silhouette; avec M. Mercié, nous aurons le mouvement, la couleur et la vie.

Certaines personnes parlent de donner la médaille d'honneur à M. Mercié. Assurément, cette récompense ne saurait être mieux placée, soit qu'on l'applique à une œuvre spéciale, soit qu'on l'applique à un ensemble de travaux. Nous connaissons le passé de M. Mercié. Ajoutons que la *Gloire des Arts* n'est pas le seul envoi qu'il ait à ce Salon. Les personnes qui aiment à tourner autour du rond-point central y découvriront aisément une petite Junon, haute d'un pied, taillée dans le marbre le plus rare, avec le ciseau le plus délicat. C'est un bijou de

cheminée, fait pour la pénombre d'un appartement. En l'exposant, M. Mercié a voulu montrer la diversité de ses aptitudes et que le grandiose ne l'éloignait pas du joli. Le tombeau de François Arago et celui de Michelet, dont il est chargé, nous montreront plus tard, sous de nouvelles faces, son talent si original et si français.

Puisque nous sommes dans la sculpture monumentale, voyons les autres commandes de l'Etat ou des villes. Cela se borne d'ailleurs à peu de chose, quelques bustes et deux ou trois statues : le *Lamartine* de Falguière, le *Berryer* de Chapu, le *Saint-Bernard* de Jouffroy.

Le *Lamartine* de M. Falguière, n'est pas bon. L'auteur l'a cependant amendé, corrigé avant de le faire passer dans le bronze, il n'a pas pu l'améliorer. Aussi est-il douteux que le public, quelque estime qu'il ait pour le grand talent de M. Falguière, revienne sur son jugement. Condamnée en première instance l'an passé, la malheureuse statue verra donc la sentence confirmée en appel. Il y a en effet nombre de choses qui ne s'expliquent pas. Est-ce le poëte où est-ce l'orateur qu'on a voulu représenter? La question reste indécise. Au point de vue de l'exécution, pourquoi le manteau et les bottes sont-ils de la même étoffe? Pourquoi le vent souffle-t-il avec tant de force dans ce manteau? L'auteur aurait-il voulu peindre les orages de la place publique? Cela ne serait pas sérieux. Enfin, pour dernière critique, la pose de la figure est assez inquiétante. Quand on l'aperçoit de loin, dans ce grand parallélogramme du Palais de l'Industrie, debout, dominant les statues et les bustes, le haut du corps légèrement penché en arrière, on croit voir venir à soi ce grand diable d'homme glissant sur des patins à roulettes. Lamartine patineur, c'est un côté de sa vie qu'on n'avait pas encore mis en lumière.

M. Chapu a hésité également sur le personnage de *Berryer*. Il a voulu faire du même coup l'avocat et l'orateur. C'était trop d'ambition. Il eût fallu choisir, se décider entre le costume de ville et le costume de tribunal, ou plutôt il eût fallu sacrifier résolument l'avocat et ne

garder que le tribun. Avec son double vêtement, le Berryer de M. Chapu est trop étoffé. Il lui faut une certaine force dans le biceps pour soulever l'amoncellement de plis qui pèse à son bras droit. En outre, cette main étalée sur son cœur est bien emphatique. Berryer, comme beaucoup de grands orateurs, mettait la main dans son gilet, ce qui était plus simple et ne produisait pas moins d'effet.

Arrivons au *Saint Bernard*, de M. Jouffroy, membre de l'Institut. Le livret se trompe assurément quand il dit que le *Génie des arts*, de M. Mercié, a été commandé par la préfecture de la Seine ; mais j'ai bien peur qu'il ne dise vrai quand il annonce que le *Saint Bernard* de M. Jouffroy a été commandé par l'Etat pour l'église Sainte-Geneviève, en langage républicain le Panthéon. Ce *Saint Bernard* est bien la statue la plus banale que l'on puisse rêver. Il faut être membre de l'Institut et exempt du jury d'admission pour se permettre de pareilles platitudes. Le pis, c'est que nous allons payer cela de nos deniers, et non-seulement le *Saint Bernard* de M. Jouffroy, mais tous les saints que dix, que vingt autres Jouffroys sont prêts à nous faire avaler : car c'est par pelotons que l'ordre moral a commandé les saints pour l'église Sainte-Geneviève.

Je sais bien que des statues, cela s'enlève. Quand la Chambre des députés qui commence à en avoir assez des empiètements de l'Eglise, aura rendu le Panthéon à sa destination patriotique, — imitant en cela Louis-Philippe, qui n'était pas un bien grand révolutionnaire, — nous ne serons pas embarrassés pour faire porter au garde-meuble les saints bons ou mauvais dont on l'aura empli. Mais nous les aurons payés, et c'est toujours trop. Si la commission du budget avait été énergique, elle aurait arrêté en germe toute cette décoration. Nous le lui avons demandé dès l'année dernière. Elle a laissé faire, exigeant seulement que les vierges de Lourdes commandées à M. Humbert fussent remplacées par des sujets historiques. Sa condescendance nous vaudra un monument horrible-

ment disparate. On ne décore pas un édifice comme le Panthéon en embauchant le même jour une armée de travailleurs : on le badigeonne.

Mais une statue que j'aperçois appelle mon attention sur les morts de l'année. Nous ne pouvons aller plus loin sans leur faire le salut obligatoire. Deux sculpteurs estimés, Perraud, Cabet, ont succombé à quelques mois d'intervalle dans la pleine maturité de leur talent. L'un et l'autre sont représentés dans ce Salon par des œuvres remarquables. Le bas-relief de Perraud, les *Adieux*, est certainement une des meilleures choses qu'il ait faites. S'il avait vécu, il aurait donné au marbre ce dernier travail qui est comme le frisson de la vie. Mais, même en l'absence de ce coup de main de l'auteur, l'œuvre frappe vivement par sa gravité, sa science et sa force expressive.

La statue de Cabet nous transporte dans une autre région de l'art. Une pensée patriotique aura été la dernière inspiration de cet excellent artiste. Il venait de symboliser la *Défense* dans cette statue de Dijon, que ses démêlés avec l'ordre moral ont rendu célèbre ; il a voulu représenter le deuil de la défaite, de l'invasion et de la mort. Une date lui a suffi pour cela, la date de *1871*, posée sur le piédestal d'une figure assise, qui pleure, la tête dans les mains, tout enveloppée de voiles funèbres. Admirez le beau travail du ciseau, la souplesse des draperies, la poignante justesse de l'attitude, et passez : cette douleur est de celles dont il a été dit qu'elles ne veulent pas être consolées.

C'est aussi une idée patriotique qu'exprime la *Cassandre* de M. Aimé Millet. Le palladium qu'elle invoque, c'est le génie de la patrie : tant qu'il sera debout sur son piédestal, la cité n'a rien à craindre. Quand à une pensée de cet ordre se joint la science et le talent, nous ne pouvons que louer. La *Cassandre* de M. Millet avec ses formes pleines, sa pose heureuse, la noblesse et l'harmonie de son mouvement, est une des meilleures statues d'un Salon qui en compte beaucoup de très bonnes.

Je n'ai pu comprendre l'allégorie de M. Maillet : u

César est étendu mort, le front ceint de lauriers, un poignard plongé dans le cœur ; sur sa poitrine se tient un vautour qui lui ronge le foie. Quel est ce vautour ? Que signifie ce mélange de César et de Prométhée ? L'auteur a-t-il voulu symboliser le remords qui ronge le cœur des fondateurs d'empire et des faiseurs de coups d'Etat ? S'il en est ainsi, je crains bien que, psychologiquement, il se soit trompé. Le remords est inconnu à certaines consciences, et, pour ne pas remonter plus haut que Napoléon III, celui-ci eût fait dix coups d'Etat plutôt que d'en regretter un seul.

Le succès a voué M. Chapu aux tombeaux. Après le monument d'Henri Regnault, le voilà chargé du monument de Daniel Stern. Il ne faut pas comparer l'un à l'autre. La *Pensée* est tout autre chose que la *Jeunesse*. Ce qui convenait au peintre frappé au début de la carrière eût été déplacé sur la tombe de l'écrivain qui a pu achever son œuvre. La nouvelle figure de M. Chapu est moins séduisante que la première, mais elle répond à une autre préoccupation, et n'est pas moins belle.

J'ai dit tout à l'heure que les très bonnes statues sont nombreuses. Citons : la *Musique*, de M. Delaplanche, œuvre d'un sentiment exquis ; l'*Ismaël*, de M. Just Becquet, qui respire toute la gracilité de l'adolescence ; l'*Amour taillant son arc dans un laurier*, de M. Prouha, dont le mouvement est si juste et les formes si flexibles ; la *Rosée*, de M. Captier, qui attire par la grâce de sa pose et le charme de son geste ; l'*Invocation*, de M. Truphème, dont l'expression est si douce et si persuasive. L'*Epave*, de M. Cougny, est aussi une statue jeune et aimable ; mais il est difficile de dire quelles pensées roule ce jouvenceau naufragé en regardant son crucifix. S'agit-il d'un naufrage moral ? Médite-t-il d'entrer dans un couvent ? S'il n'a d'autre dot que le vêtement qui l'abrite, je suis rassuré ; les religieux de nos jours, qui sont des gens pratiques, le mettront à la porte.

Une surprise, c'est le début de M. Gustave Doré en sculpture. Ceux qui ont applaudi, l'an passé, Mlle Sarah-

Bernhardt peuvent louer M. Gustave Doré. C'est à peu près le même groupe, avec cette différence que Mlle Sarah-Bernhardt l'avait assis et que M. Gustave Doré le met debout. Pour nous, nous constaterons avec tristesse que, mauvais dessinateur et mauvais peintre. M. Gustave Doré vient d'ajouter à sa réputation celle de mauvais sculpteur. Quel bénéfice en tirera-t-il ?

Une statuette amusante attire beaucoup la foule. C'est le petit *Pêcheur napolitain* de M. Gemito. Sans doute, l'auteur a eu l'idée coupable d'intéresser par son sujet, par l'anecdote même qu'il expose aux yeux. Il a tout fait pour que son pêcheur fruste, terreux, armé d'une longue ligne, attirât le regard et provoquât un rassemblement. Pour ce résultat, obtenu d'ailleurs, nous ne saurions blâmer trop M. Gemito : mais ce blâme étant donné, nous devons à la vérité de reconnaître que ce petit *pêcheur napolitain* est plein de qualités d'observation et de modelé. Celui qui a fait cette figure a le sentiment de la vie, et il sait animer la boule de terre qu'il pétrit dans ses doigts. Avec cela on est sûr de l'avenir. Nous attendons M. Gemito à sa seconde exposition.

Les bustes sont innombrables et beaucoup sont excellents. Arrêtons-nous devant le plus remarquable peut-être du Salon, Ingres, de M. Guillaume. Ce directeur de notre école est assez étonnant : faible et froid, quand il aborde les œuvres de grande dimension, comme le *Mariage romain*, il est fort, expressif, plein de couleur et de vie dans le portrait. Rappelez-vous l'archevêque Darboy. Le buste d'Ingres n'est pas moins beau. Gros, court, irascible, méfiant, brutal, l'homme est là dans toute sa vulgarité. Et les mains ! il faut les voir : c'est tout un poëme. Théophile Silvestre, qui faisait le portrait, lui aussi, à ses heures, a dépeint Ingres d'un trait : « Ce petit éléphant bourgeois, bâti de moignons informes. » Un terrible coup de pinceau ! il m'est revenu dans la mémoire, comme je regardais les larges mains modelées d'après nature par M. Guillaume.

PEINTURE

I

Les prix de Rome : Toudouze, Ferrier, Morot, Besnard, Comerre, Wencker. — Les prix du Salon : Lehoux, Cormon, Sylvestre. — Les prix de Florence : Albert Lefeuvre, Becquet. — Jules Breton, Paul Dubois, Laurens, Bonnat.

Quand un jardinier fait des semis, son premier soin, en visitant ses plantes, est de regarder si la graine a germé et comment se comportent les jeunes pousses. En art, c'est l'Etat qui ensemence pour tout le monde. Il est le jardinier des jardiniers ; a privilége pour semer, greffer. faire des boutures. Nous négligerions les intérêts du pays, si nous n'allions tout d'abord examiner les platesbandes officielles, contempler leurs richesses présentes et calculer leurs promesses d'avenir.

Hélas ! le sol est maigre et la végétation languit.

Voyez ces *Prix de Rome* faits depuis la guerre. Leur aspect n'est pas encourageant. Parmi eux, rien de robuste ; aucune individualité ne semble vouloir se dégager. Ne dites pas qu'ils sont trop jeunes. Il n'y a pour les arts d'imagination qu'une période qui compte, la jeunesse. Celui qui, à vingt-cinq ans, n'a pas encore inventé les idées qui doivent l'alimenter toute sa vie, celui-là ne sera jamais rien. Travail et longueur de temps ici font peu de chose. Avec eux, on peut devenir bon ouvrier, praticien expert : le don de nature seul fait l'artiste créateur.

Cherchons donc si, parmi les fronts qui nous entourent. il en existe un plus illuminé que les autres. Les voilà tous rangés par ordre de date : Toudouze, 1871 ; Ferrier, 1872 ; Morot, 1873 ; Besnard. 1874 ; Comerre, 1875 ;

Wencker, 1876. Quel est parmi eux l'homme prédestiné?

Voyons les œuvres :

D'abord MM. Ferrier et Comerre n'ont rien envoyé. Ils se dérobent par l'absence au contrôle de l'opinion. Quelle est la raison de cette inactivité? Le découragement? Cela ne m'étonnerait pas. Rome n'est qu'un exil pour le Parisien, et l'étude pour l'art en dehors des mœurs et de l'histoire, telle qu'on la pratique dans les écoles de l'Etat, est mortelle pour l'esprit.

M. Toudouze, avant de dire adieu à la ville éternelle, a voulu réunir toutes ses qualités dans une grande composition qui portât témoignage en faveur de ses études : il a peint la *Femme de Loth*. Le malheur est que les qualités de ce pensionnaire, même additionnées, ne s'élèvent pas à un gros total. La composition est nulle le dessin rare, la couleur absente. Qu'a-t-il donc appris depuis le temps qu'il étudie?

M. Morot nous envoie une *Médée*. Avez-vous vu dans les foires ces femmes-phénomènes, dont le tissu cellulaire s'est prématurément engorgé et qui ont pour principal attrait de peser 200 kilos? C'est un tel monstre que M. Morot place sous nos yeux. Un cou de taureau, des bras d'athlète, une panse à faire la râfle des primes au concours des animaux gras. L'aimable personne est si volumineuse, que le peintre a dû l'asseoir dans un fauteuil. Ainsi posée, elle regarde le public, tandis que son estomac descend en bondissant par ressauts tumultueux jusque sur ses genoux. Que signifient ces cascades charnues et ventripotentes? Est-ce une innovation basée sur de récentes découvertes archéologiques? Ont-elles pour but d'expliquer le prompt dégoût de Jason et le départ de l'inconstant vers des formes plus serrées de dessin? Répondent-elles à une conception nouvelle du beau idéal écloses sur les hauteurs apolloniennes du Pincio? C'est un problème que je pose, sans chercher à l'approfondir.

M. Besnard, lui aussi, a voulu innover. Il avait une

Source à faire, il l'a gratifiée d'un enfant. Pourquoi n'a-t-il pas amené tout de suite le séducteur? nous aurions eu la famille entière. On est vraiment surpris, parfois, de voir combien peu certains peintres réfléchissent. Il est certain que si l'art moderne accepte sans répugnance la vieille allégorie des Naïades, c'est qu'une figure nue, à la naissance d'un filet d'eau, est une façon heureuse de peindre le silence et la fraîcheur des fontaines qui sourdent parmi les herbes dans la solitude des bois. Un enfant n'a rien à voir dans une conception de cette nature. En mettre un, c'est déranger les idées, fausser la signification des choses. M. Besnard ne s'est pas contenté de son malencontreux bambin, il a jeté sur le gazon tout un déballage de robes, jupons, écharpes de gaze, chiffons de soie rose. Encore une anomalie. Le propre d'une *Source* est d'être nue et non déshabillée. Si vous placez une garde-robe à côté d'elle, ce n'est plus l'âme du bocage épais, l'habitante de ces lieux humides, c'est une promeneuse que le hasard a amenée et qui a eu la fantaisie de se dévêtir. Dans ce cas, l'urne doit disparaître pour que la composition reste intelligible. Plutôt que de s'abandonner à ces incohérences, M. Besnard eût mieux fait d'étudier l'exacte distribution de la lumière et d'interroger un coloriste sur ce qu'un corps de femme dans la verdure emprunte au feuillage environnant. Il eût pu en outre apprendre à préciser la substance des objets : je n'ai pu discerner si son urne est cuivre ou poterie.

Quant à M. Wencker, il s'est borné à exposer le portrait d'une fillette blonde, vêtue d'une robe de velours gris et se tenant debout dans un cadre. On sent là une réminiscence peu voilée de ces enfants de M. Paul Dubois, qui ont eu tant de succès au Salon dernier. Ce n'est pas la peine d'aller à Rome étudier les géants pour accoucher de ces mièvreries.

Tels se tiennent et comportent les plus récents lauréats de l'Ecole des beaux-arts. Peu de métier, pas du tout de sentiment, et nul instinct, semble-t-il, de l'objet

propre de la peinture. On voit que si cet art était, chez nous, en voie de perdition, le sauveur ne viendrait pas de ce côté.

Le désarroi n'est pas moindre dans le clan des *Prix du Salon*.

On se rappelle ce que devait être cette institution dans l'esprit de ses fondateurs : une prime donnée à l'art libre. Il s'agissait de prendre, loin des jeunes gens qui subissent l'influence de l'école, un sujet bien doué et, au moyen d'une pension, lui donner le loisir de développer ses qualités originales. L'exclusivisme du jury n'a pas permis à cette bonne pensée d'aboutir. Entre ses mains, le prix du salon, détourné de sa destination véritable, est devenu un supplément du prix de Rome. Comme celui-ci, on le décerne, non à l'originalité, mais à l'imitation; non à l'invention libre, mais à la routine.

C'est ainsi qu'on l'a donné à M. Lehoux et à M. Sylvestre, que rien ne distinguait, on en conviendra, des logistes de l'Ecole des Beaux-Arts.

M. Fernand Cormon semblait trancher, il est vrai, par ses inquiétudes de coloriste, sur ce classicisme étroit. La *Mort de Ravana*, qui lui avait valu le prix, était une inspiration directe d'Eugène Delacroix. Par ses proportions comme par ses affinités, cette œuvre dénotait une certaine noblesse d'ambition qui donnait véritablement de l'espoir. Ceux qui ont tablé là-dessus éprouveront une déception cruelle en regardant la *Résurrection de la fille de Jaïre*, Qu'est devenue l'audace de M. Cormon, et ses véhémentes figures, et son paysage tragique ? La *Résurrection de la fille de Jaïre* est un tableau de genre où, pour tout problème, l'auteur s'est ingénié à faire du front de Jésus le centre éclairant de la composition. Ces sortes d'effets ne sont pas neufs, et, même quand ils sont réussis, on sent trop ce qu'ils ont d'artificiel pour en être fortement ému. Ici, l'espèce d'harmonie sourde et étouffée que M. Cormon a obtenue, ne rachète pas suffisamment la faiblesse du dessin. Le Christ est trop long; les pieds et les mains des personnages sont sans

forme; les attitudes sont simiesques : il y a derrière le Christ tel spectateur qui s'agite et secoue les bras avec des mouvements de guenon. Seule la jeune ressuscitée a une expression intéressante.

Dieux! comme M. Lehoux doit s'ennuyer à faire la peinture qu'il expose! Il a l'air de trainer son prix du Salon comme un boulet. Chaque année, il arrive avec une toile immense qui suinte l'ennui, un vrai travail de prisonnier. Péniblement il l'a couverte de choses inutiles et absolument dépourvues d'intérêt. En 1875, il avait fait une espèce de *Samson* qui jetait les gens dans un escalier; l'année dernière, c'était un berger qui conduisait un bœuf parmi les étoiles, peinture éminemment zodiacale. Cette année, nous nous trouvons devant un *Saint Etienne, martyr.* Oh! l'étrange Saint Etienne! Il contient la plus étonnante collection de personnages qui se puissent voir. Le peintre y a certainement mis tous ses fournisseurs. J'aperçois un monsieur fraichement rasé, avec moustaches, qui pourrait bien être le garçon de l'épicier ou le mari de la fruitière. Au milieu du tableau, un homme chauve se baisse, un bras lancé en avant, l'autre rejeté en arrière, dans l'attitude exacte d'un nageur qui fait une coupe en pleine Seine. Dans l'angle de gauche, il y a deux torses soudés ensemble et montés sur une seule paire de jambes. A droite, adossé au mur et contemplant la scène, une espèce de philosophe romantique qu'on croirait emprunté à un drame de Musset, se drape dans un manteau noir, d'où il laisse passer deux jambes nues qui ne sont pas à lui. Enfin, cacophonie de tons s'ajoutant à toutes les cacophonies d'idées, par-dessus ces académies en pain d'épices, plus haut que le fruitier, que le nageur et que le philosophe, s'élève vers le ciel un ange d'un bleu éclatant, qui emporte dans chaque main, pour le montrer au Père Eternel, un échantillon de la brique avec laquelle on a lapidé le malheureux Etienne!

De M. Sylvestre, l'auteur du fameux esclave musclé de l'an passé, nous ne pouvons rien dire : M. Sylvestre se recueille.

Ainsi, de ce côté encore, nulle lueur. Les *prix du Salon* peuvent tendre la main aux *prix de l'École* et les appeler frères : ils s'équivalent.

Il est une troisième série de prix, de fondation privée, celle-là, qu'on appelle le prix de Florence. C'est un prix qui est décerné tous les deux ans. Jusqu'à ce jour, il ne l'a été que deux fois, à un sculpteur, puis à un peintre. Le sculpteur, M. Albert Lefeuvre n'a encore rien fait depuis son prix. Le peintre, M. Georges Becker, expose pour la première fois. Vous vous rappelez ce Becker qui avait, au salon de 1875, une *Respha* gigantesque défendant à coups de bâton le corps de ses enfants contre les oiseaux de proie? C'est le même. Les années ou le voyage paraissent l'avoir calmé. Un portrait de femme *Mlle F. B...*, debout dans un grand cadre, montre chez lui des instincts de modernité et certaines tendances coloristes. Florence, d'autre part, lui a communiqué une sorte de réalisme archaïque, qui semble pouvoir trouver son emploi dans certaines scènes religieuses. J'en vois une première application dans ce *Saint Joseph* qui donne une leçon de charpente au petit Jésus attentif. La scène est bien disposée, les objets rendus avec force, les expressions et les attitudes d'une remarquable justesse. Il semble qu'il y ait ici une légère espérance d'artiste : il faudra voir ce que cela deviendra. Quel succès pour les fondateurs du prix de Florence, si, seuls depuis sept ans, ils avaient eu la main heureuse en fait de lauréats !

Mais nous nous sommes trop attardés à ces pépinières d'élèves. Le moment est venu d'entrer dans la forêt profonde, de contempler les artistes de haute futaie.

J'ai entendu dire par les uns que le Salon de 1877 est inférieur aux Salons des dernières années; par d'autres, qu'il leur est supérieur.

Ces comparaisons sont inutiles, en ce sens qu'elles dépendent du point de vue où l'on se place. Ceux qui considèrent les anecdotes de M. Gérôme ou les pseudofresques de M. Puvis de Chavannes comme le point culminant de l'art, taxent nécessairement de pauvreté le Sa-

lon où ne figurent ni M. Puvis de Chavannes, ni M. Gérôme. Par contre, ceux qui ne connaissent rien au-dessus de M. Baudry ou de M. Meissonier vantent très fort le Salon où ces deux illustrations sont représentées. Rien de plus naturel que ce langage ; le cœur humain est ainsi fait. Mais moi, qui ne crois ni aux Gérôme, ni aux Puvis, ni aux Meissonnier, ni aux Baudry, qui suis convaincu d'ailleurs que, si nous excellons dans le paysage, notre peinture d'histoire est encore tout entière à trouver, je ne m'embarque pas dans ces comparaisons. Je considère notre art comme une armée puissante et bien outillée, mais à qui les grands généraux feraient défaut. Aussi les Salons m'apparaissent forts surtout dans leur moyenne, et chaque année je relève à peu près le même nombre d'œuvres remarquables.

Les Salons ne changent donc guère. Ce qui change, c'est la vogue et les courants de la popularité. Voyez, par exemple, M. Jules Breton. Sa *Glaneuse* est certainement aussi belle que celles qu'il exposait il y a quelque dix ans. On y trouve les mêmes qualités de dessin et de modelé. L'artiste n'a rien perdu de son charme poétique, ni de son sentimentalisme agreste. C'est bien toujours le même peintre, avec la même science d'exécution et la même mélancolie rêveuse. Et pourtant on ne s'occupe guère de lui. Son tableau, si intéressant qu'il soit, ne passionne pas. On passe devant, non sans le voir, mais sans le discuter : l'attention publique est ailleurs. L'année dernière, si vous vous le rappelez, le nom de M. Paul Dubois était dans toutes les bouches. C'était un grand sculpteur et un admirable peintre. Il avait fait des enfants comme on n'en avait jamais vus (ces enfants devaient avoir des petits, il y en a cette année dans toutes les salles). L'engouement fut tel que le jury, perdant la tête, lui donna deux médailles à la fois. Eh bien ! aujourd'hui personne ne s'occupe de M. Paul Dubois. Son *Portrait de jeune fille*, gras, souple et charmant, comme tout ce qu'il a fait dans ces petites dimensions, passe inaperçu, et l'on est surtout frappé par les défauts du

Portrait de Mme la princesse de Broglie dont la main gauche est visiblement en bois. Ainsi la foule se lasse et l'inconstante curiosité tourne sur elle-même en changeant perpétuellement d'idoles.

Cette année, c'est au *Marceau* de M. Laurens et au *Thiers* de M. Bonnat que vont tous les yeux, non sans raison d'ailleurs.

Le *Marceau* de M. Laurens est un tableau de premier ordre. On connait le sujet. Le général républicain vient d'être tué. Les soldats lui ont improvisé un lit funéraire dans une chambre de ferme. Revêtu de son uniforme vert, ceint de son écharpe, il repose, étendu sur son manteau de drap rouge, chaussé, éperonné, tenant dans sa main gantée la poignée de ce sabre qui mena si souvent les bataillons à la victoire.

Mais la fatale nouvelle s'est répandue chez l'ennemi, et voilà que l'état-major autrichien a décidé de rendre au vaillant soldat un suprême hommage. « Tous, dit le rapport officiel du 21 septembre 1796, pleins d'estime pour sa valeur et son beau caractère, s'empressèrent de le visiter. L'archiduc lui-même vint le voir. Kray, ce vieux et respectable guerrier, donna des marques touchantes de ses regrets, placé près du lit de Marceau. » Cette citation décrit exactement la scène reproduite par M. Laurens. Tandis que Kray, assis sur une chaise à la droite du lit, s'abandonne à sa douleur, et, pour ne pas montrer ses pleurs, cache son visage dans ses mains, à gauche, par une porte qui ouvre derrière le paravent, les officiers autrichiens entrent et sortent après avoir jeté sur le « héros tranché dans sa fleur » un regard ému. Comme il arrive toujours en ces circonstances, la pièce est trop étroite pour contenir ceux qui s'y pressent et on est un peu les uns sur les autres. M. Laurens était trop observateur pour manquer ce trait d'observation dont, par un renversement étrange, quelques-uns lui font reproche. Les physionomies des visiteurs ont été également comme il convenait, l'objet de son étude attentive. Certaines expressions sont saisissantes, comme celle de cet

officier autrichien, debout, qui sent l'angoisse l'étreindre à la gorge, et se tient le menton de la main gauche. Quant au vieux Kray, assis, le front dans sa main, à la droite du lit, c'est un morceau de modelé qui deviendra classique.

Il est difficile d'exprimer l'éloquence expressive d'une telle scène. Le général mort, qui en est le centre et le motif, garde dans la composition l'importance qui devait lui appartenir. Sa jeunesse, sa beauté, son teint de cire, son vêtement de guerre, sa destinée rapide, les souvenirs républicains qui flottent autour de lui, tout contribue à l'émotion. Il faut louer hautement le peintre qui, dans ce temps de réaction niaise et de coalition cléricale, n'a pas craint de demander un sujet à notre Révolution, et de glorifier l'esprit de nos pères par la représentation d'un des épisodes les plus touchants de leur histoire. Sans doute l'œuvre n'est pas sans reproche. Si je voulais critiquer, j'aurais plus d'un point défectueux à mettre en lumière. Le tableau manque un peu d'effet. Les figures des officiers autrichiens sont toutes peintes avec la même palette. Le jaune du paravent est criard et voudrait être apaisé. Le rouge du manteau lui-même n'est pas d'un ton absolument heureux. Tout cela se résume d'un mot : M. Laurens n'est pas tout à fait assez coloriste. C'est une lacune, évidemment; mais à côté de cette lacune, que de qualités! Le sentiment profond de la vie, l'amour du vrai, la noblesse des aspirations, et, comme moyen d'expression, la sobriété, le caractère et la force. Quelle différence, pour l'action sur le public, entre une composition réfléchie comme le *Marceau* et les improvisations légères auxquelles tant de peintres superficiels s'abandonnent! Décidément, la volonté est un élément des œuvres durables, et c'est peut-être pour l'art qu'a été inventée cette définition : « Le génie n'est qu'une longue patience. »

On doit un double éloge au portrait de M. Thiers par Bonnat : c'est celui-ci : Jamais l'artiste n'a mieux peint, et jamais l'homme d'État n'a été mieux représenté. Pour-

tant il me semble que la figure est un peu chocolatée. M. Thiers est plus jaune, va davantage vers le citron. C'est ainsi du moins qu'il m'apparut le jour où il fit aux électeurs sénatoriaux — dont il était — l'honneur d'assister à leur délibération. Quant au modelé du visage, il est prodigieux de finesse et d'exactitude. Le front, en pleine lumière, est très beau. Les mains paraissent avoir été faites d'après nature, ce dont je suis reconnaissant au peintre, car les mains jouent dans le portrait un grand rôle presque égal à celui du visage. Celles-ci sont particulièrement intéressantes. Dans celle qui pend, M. Bonnat a su rendre cette espèce de recroquevillement que finit par imprimer à la main droite l'habitude de tenir la plume. Quant à la main gauche, posée sur la hanche et bien en vue, elle montre que M. Thiers a les doigts spatulés. C'est un gage d'esprit pratique, comme on sait, et la chiromancie ne manquera pas de recueillir l'observation.

Après la tête et les mains, le reste est bien secondaire. Disons toutefois que la redingote boutonnée qui emprisonne le corps du modèle, est excellemment traitée. La réflexion en vaut la peine, parce que M. Bonnat ne s'est pas toujours tiré avec succès des étoffes : on se rappelle qu'il y a deux ans, il avait enveloppé Mme Pasca dans une robe de plâtre. Cette fois le peintre a été sobre et exact; et chose assez curieuse, parce qu'elle est rare, il a réussi à donner l'exacte proportion du personnage ; en regardant son tableau, on sent que l'on a affaire à un homme de petite taille. Maintenant, cet homme, quel est-il? En supprimant les accessoires, M. Bonnat vous a laissé le champ libre. C'est ce que vous voudrez, l'historien, l'orateur, le chef d'État; mais quel titre qu'il vous plaise de lui donner, c'est, avant tout, un homme de plume, un petit bourgeois, le premier des conservateurs de son temps.

II

L'ordre moral et le Salon. — M. Brunet, ministre des beaux-arts. — MM. Roll, Gervex, Lucien Mélingue, Daubigny, Ribot, Feyen-Perrin, Fantin-Latour, Bergeret, Henner.

Le nombre des visiteurs du Salon a subitement baissé. C'est l'inévitable contre-coup des événements politiques. Qui aurait le cœur assez dégagé pour continuer de s'intéresser aux problèmes de l'art, quand les destinées de la patrie deviennent elles-mêmes un problème? L'œuvre de l'artiste, aussi bien pour être goûtée que pour être faite, demande le calme et la paix. Le beau est une plante qui ne croit pas sur le penchant des précipices. Les vents orageux la courbent et les tempêtes la déracinent. Pour qu'elle acquière tout son développement, pousse toutes ses feuilles et toutes ses fleurs, il lui faut une atmosphère paisible, la tranquillité des esprits, la sécurité des intérêts. Si donc nos sculpteurs et nos peintres voient la foule se retirer d'eux et les acheteurs devenir rares, ils sauront à qui s'en prendre. C'est aux coryphées de l'ordre moral qu'ils devront cette faveur, aux hommes qui veulent de nouveau « faire marcher la France ». La révolution qui vient de s'accomplir a d'ailleurs un aspect inattendu. On a placé à la tête des beaux-arts un ancien juge, vraisemblablement plus versé dans le dépouillement des dossiers et l'interprétation du code que dans les mystères de la peinture à l'huile. En revanche, c'est M. de Broglie qui tiendra les sceaux et donnera des ordres aux magistrats des parquets. Le spectacle de ces étrangetés tire l'œil, comme disent les peintres; il détourne l'attention à son profit; et nous qui, dans l'accomplissement de notre tâche d'écrivain, sommes obligés de tenir compte des mouvements de l'opinion, nous n'avons plus qu'à hâter l'achè-

vement d'une revue tombée désormais au moindre rang des préoccupations publiques.

C'est une grande satisfaction que de rencontrer au Salon un tableau comme celui de M. Roll. Tandis que les prix de Rome, les prix du Salon et la plupart des jeunes gens s'acharnent aux mythologies païennes et chrétiennes, n'ayant d'autre ambition que de composer et peindre comme on leur a appris à l'Ecole, en voici un qui rejette tout cet insipide bagage, se pose résolûment devant la réalité, demande à la vie contemporaine le sujet de son œuvre. C'est bien, et j'applaudis. Les peintres qui ont le sentiment net de leur art et des choses auxquelles il s'applique sont si rares !

M. Roll a tracé en grand un épisode dn débordement de la Garonne en 1875. La rivière a franchi ses limites. Le flot tumultueux court au dessus des champs comme un cheval échappé. L'inondation monte, monte. Elle couvre les jardins, elle entre dans les maisons. Bientôt le rez-de-chaussée est envahi. Il faut se réfugier au premier étage, on montera sur le toit. C'est ici que commence la scène de désolation représentée par M. Roll. Une barque de sauvetage s'approche d'un de ces toits à demi effondrés, où hommes, femmes, enfants sont groupés pêle-mêle. Le courant est fort, la manœuvre est dure. On sent que le moindre choc jetterait dans l'abime ce toit chancelant et les malheureux qu'il porte. Aussi les bateliers font effort, tandis qu'un homme penché sur le toit essaie de saisir le bateau pour le diriger avec la main. A l'arrière-plan, sur le faîte, une jeune femme, flanquée d'un jeune garçon et portant une petite fille dans ses bras, attend avec une anxiété croissante le résultat de cette lutte.

Traitée dans une gamme de tons sombres et dramatiques, cette composition est d'un puissant effet. On a blâmé le cadavre couvert de boue : c'était une note obligée dans le lugubre concert, elle complète la pensée. Ce qu'il faut louer c'est, avec l'harmonie des tons, le dessin énergique et robuste, la justesse du mouvement des fi-

gures. L'effort des bateliers pour retenir la barque, la pose de l'homme qui se penche pour la saisir, sont des morceaux d'observation parfaite. Quant au groupe de la jeune femme, il est d'une grande beauté et l'anatomie de l'enfant renversé fait songer au jeune homme mort du *Naufrage de la Méduse*. On reproche à M. Roll d'être moins fort que Géricault, c'est une plaisanterie à laquelle il ne convient pas de s'arrêter. De telles critiques n'aboutissent à rien. Ce qu'il faut considérer dans un artiste, ce sont ses qualités et l'usage qu'il en sait faire. Hé bien ! il est certain que, comparé à lui-même, M. Roll est en progrès. Entre le *Combat de cuirassiers*, de 1875, et l'*Inondation*, de cette année, il y a un pas immense. M. Roll est sur le chemin qui mène au véritable but. Que manque-t-il à l'*Inondation* pour faire d'elle une page inoubliable ? Un effet plus concentré et plus de réalité passionnelle dans le paysage. Le ciel est pluvieux, il n'est pas effrayant. Il aurait fallu le mouvementer, lui donner un rôle approprié à l'action. Je fais à l'eau le même reproche. Elle est agitée, elle ne court pas ; on la sent profonde, on ne la voit pas violente. Du vent, une cime d'arbre encore debout et que la tempête secoue, des nuées rapides au ciel ; dans la rivière, des tourbillons, des remous, un immense entraînement de débris, tout ce qui, contribuant à l'harmonie générale, pouvait contribuer à l'expression, voilà ce qu'il fallait. Et surtout pas de bœuf, le bœuf n'a rien à faire ici, le bœuf est un remplissage dans l'idée comme dans le tableau ; il fallait supprimer le bœuf.

M. Gervex a voulu prouver que sa compréhension et son goût n'étaient pas limités à une seule sorte de sujets. Après l'*Autopsie* dans les salles basses de l'Hôtel-Dieu, qui a été l'an passé la révélation de son talent, il a voulu peindre une *Première communion* à la Trinité. Bien qu'elle se passe dans une église, la scène n'a rien de religieux, et il ne faudrait pas que le parti clérical l'inscrivît à son actif. Une atmosphère d'intérieur, influencée par des vitraux peints, des marbres et des ors, voilà ce

qui a séduit l'artiste. Le spectacle est purement pittoresque, et il n'a d'autre objet que de flatter les sensualités d'un œil mondain. Je reprocherai à M. Gervex de lui avoir donné des dimensions trop grandes. Mais ce défaut est racheté par le charme des détails et les qualités de l'enveloppe. Les costumes blancs sont d'une délicatesse ravissante. La gamme générale, claire, lumineuse, est d'une harmonie où rien ne détonne. M. Gervex est incontestablement en progrès, et nous l'attendons avec confiance à des œuvres de plus haut style.

Puisque je parle des arrivants, il faut faire place à M. Lucien Mélingue. Voici plusieurs années que ce jeune artiste expose des tableaux dont le sujet est généralement emprunté à l'histoire de notre pays ; je ne me souviens pas qu'une de ses œuvres ait sollicité jamais l'attention aussi vivement que le *Matin du 10 thermidor an II*.

On connaît la scène et l'on sait où elle se passe. C'est dans la grande salle du comité de salut public, au moment où on vient d'y transporter Robespierre, la mâchoire fracassée par le coup de pistolet du gendarme Meda. La civière, qui a servi pour le transport, est dans un coin à gauche, toute tachée de sang. On a déposé le blessé sur la table du comité, en écartant le tapis par précaution ; puis, comme il fallait un oreiller à cette tête mutilée, on a pris une boite remplie de pains de munition moisis qui se trouvait là par hasard. « Robespierre, raconte M. Louis Blanc, était sans chapeau et sans cravate ; son habit bleu de ciel entr'ouvert, — le même habit qu'on lui avait vu à la fête de l'Etre suprême, — laissait voir sa chemise ensanglantée ; il avait une culotte de nankin, et ses bas, rabattus, retombaient jusque sur ses talons. Il ne remuait pas, mais respirait beaucoup. Il portait souvent la main au sommet de sa tête ; de temps en temps, les muscles frontaux se rapprochaient, et son front devenait tout ridé. A cela seul, on devinait l'excès de ses souffrances, car pas un accent douloureux ne lui échappait. »

C'est dans cette position, et, j'imagine, avec ce texte sous les yeux, que le peintre a placé son principal personnage, disposé la partie centrale de sa composition. Cette partie centrale est fort belle. Le raccourci qui dessine le corps de Robespierre est d'une vigueur et d'une justesse extrêmes. Les détails des costumes sont traités avec une exactitude scrupuleuse et un véritable souci de l'histoire. A gauche du blessé, et par conséquent à la droite du spectateur, sont assis les survivants de la terrible journée. Le plus près est Saint-Just, avec son attitude gourmée, sa physionomie impassible et méprisante. Derrière, dissimulant ses membres paralysés, j'aperçois Couthon. Mais quel est cet autre conventionnel assis, les bras croisés, qui nous regarde d'une façon si fière? Je ne saurais le dire. Ce n'est pas Lebas : il s'est fait sauter la cervelle dans les derniers moments de la résistance. Ce n'est pas non plus Robespierre jeune : il s'est affreusement mutilé en se précipitant du haut d'une des fenêtres de l'hôtel de ville. Peut-être, est-ce Dumas ou Payan, qui furent amenés dans cette salle, à ce même moment, par les gendarmes. Quoi qu'il en soit, la figure est d'un dessin superbe et on ne l'oublie pas une fois qu'on l'a vue.

Le dessin, telle est la grande qualité de M. Lucien Mélingue. Il ne domine pas seulement dans les parties que nous venons de décrire, c'est encore lui qui fait le principal intérêt du groupe d'hommes armés qui emplit la gauche du tableau, et qui contient tant de figures intéressantes à étudier. Quel dommage qu'un artiste, si bien doué d'autre part, soit un aussi maigre coloriste! Sa peinture est veule, huilée, savonneuse ; elle rappelle par son aspect neutre et effacé les anciennes compositions des Vinchon et des Muller. M. Lucien Mélingue a trop de talent et il a conquis cette année trop de sympathies, pour ne pas chercher — quel que soit l'effort à faire — à compléter ses moyens d'expression.

Il me semble que le public ne regarde pas assez les deux paysages de Daubigny. D'abord il y en a un, la

Vue de Dieppe, qui est une merveille d'exécution dans la manière sobre et énergique du maître. Ensuite. le second, le *Lever de lune*, me semble rendre un des effets les plus étonnants et probablement les plus difficiles de la peinture. Daubigny a réussi à faire une lune qui éclaire elle-même. D'abord, elle n'est pas plaquée sur le fond, adhérente aux nuages, comme cela arrive le plus souvent : elle flotte, elle baigne dans une atmosphère réelle qui l'enveloppe de tous les côtés. Ensuite, ce qui tient du prodige, elle rayonne véritablement. Cette clarté qui frissonne dans l'air ambiant, descend des hauteurs célestes, glisse sur les herbes hautes, modèle dans le crépuscule du soir l'entre-croisement des sentiers. ce n'est pas de la couleur étendue sur une toile avec un pinceau, c'est de la lumière dérobée par l'artiste aux sources vivantes où la nature crée le jour. Regardez ce tableau de Daubigny pendant quelques minutes, vous verrez l'illusion se produire. Chose étrange, ce grand artiste devient plus audacieux à mesure qu'il vieillit. On m'a assuré qu'il avait ainsi un certain nombre de lunes. plus étonnantes les unes que les autres, destinées à l'Exposition universelle de 1878. Si le roi de Bavière vient nous voir, lui qui est un amoureux fervent de l'astre des nuits, il sera émerveillé.

Il y a longtemps que M. Ribot n'est plus contesté par les artistes, qui le regardent tous et avec raison comme un vrai peintre. Une partie du public résiste encore ; M. Ribot fait noir, dit-elle. — Et après ? C'est vrai, M. Ribot fait noir ; mais qu'avez-vous à y redire ? C'est sa manière à lui de comprendre l'humanité. Il considère la vie comme un fond sombre d'où saillissent, çà et là, en lumière. les têtes et les personnages. En quoi cette façon de voir est-elle déraisonnable ? Est-ce que l'ignorance et la misère, ou même des épreuves passagères comme le gouvernement de combat et le ministère de Broglie, ne suffiraient pas pour justifier ces ténèbres ? En allant plus loin et plus à fond, est-ce que nous ne sortons pas de l'inconnu ? Est-ce que nous n'allons pas à l'inconnu ? Est-

ce que l'inconnu ne nous accompagne pas tout le long de notre existence? Et si, cet inconnu, qui nous enveloppe et dont nous ne pouvons sortir, M. Ribot veut le représenter par du noir, qui pourra le reprendre? Il faut donc laisser les chicanes de côté, et prendre l'artiste tel qu'il est avec ses défauts, mais aussi avec ses qualités positives. M. Ribot est-il un peintre? Voilà toute la question. M. Ribot sait-il voir les objets, et, les ayant vus, sait-il les rendre? Tout est là. Eh bien! la réponse unanime de ceux qui s'y connaissent, c'est que M. Ribot est un grand peintre, qui a un sentiment exquis des choses et qui n'ignore rien de son art. Moi qui vous parle et vous fais son éloge, j'ai eu longtemps un préjugé contre lui. Je m'étais imaginé que ses tableaux, très beaux isolément, perdaient à être réunis, et que l'ensemble devait être monotone. Or, j'ai eu l'occasion, l'été dernier, de vérifier la valeur de mon préjugé. J'ai pu voir, d'un seul coup, une quarantaine de tableaux que l'artiste avait groupés dans son atelier disposé en galerie. C'était tout simplement admirable, et bien loin de perdre, les tableaux gagnaient en force et en éclat par le fait du rapprochement. Je n'ai jamais été si complètement subjugué. Depuis cette épreuve, sans plus chercher s'il fait noir ou blanc, j'admire sincèrement cet artiste fin, délicat, impressionnable, qui sait donner une vie si intense à ses personnages, et dont la peinture est solide comme celle des vieux maîtres. Voyez la *Bretonne de Plougastel* et le *Vieux pêcheur de Trouville* : quelle justesse de dessin! quelle puissance de modelé! quelle richesse de coloris! Chaque morceau est absolument complet, et si rigoureux analyste que vous soyez, je vous défie d'y trouver une lacune, d'y relever un défaut.

Un tableau plein de saveur, c'est la *Parisienne à Cancale*, de M. Feyen-Perrin. Le motif est des plus simples et si connu, si familier aux regards, qu'on s'étonne de le rencontrer traité pour la première fois. Tant il est vrai que la poésie nous entoure et que le plus souvent nous passons à côté d'elle sans la voir! Heureux ceux qui, comme M. Feyen-Perrin, la dégagent et ont le don de la fixer en

agréables images. Une jeune femme, une Parisienne, est debout, sur le quai de quelque cité maritime, se détachant en profil perdu et regardant la mer. A ses pieds, au revers du talus, des femmes du pays tricotent et causent en la contemplant avec curiosité. Cette jeune femme, venue de Paris, dont le costume noir tranche sur celui des pêcheuses et qui n'a d'autre occupation, entre les repas et le bal, que d'aller voir le flot monter, c'est l'oisiveté des bains de mer : un coup d'œil rapide jeté sur les mœurs du XIXe siècle. Ceci date le tableau et lui donne une importance historique ; mais ce qui fait sa valeur d'art, c'est le ciel, c'est l'Océan, c'est cette bouffée d'air salin qui vous arrive au visage, c'est cette vision de l'immensité que l'artiste déroule sous vos yeux.

M. Fantin-Latour n'est pas toujours égal à lui-même et sa réputation en souffre. Cette année, il se relève et obtient un beau succès avec la *Lecture*, tableau composé de deux figures, qui rappelle par sa disposition le *Portrait de M. Edwards*, le graveur, et de sa femme. Comme toutes les belles œuvres de l'artiste, la *Lecture* se recommande par le caractère résolument personnel de l'exécution. La couleur est charmante et le dessin sûr ; mais ce qui est incomparable et ce qui produit sur le public une si grande impression, c'est l'intimité, le calme l'honnêteté paisible de cet intérieur. Je ne sais rien de plus puissamment expressif dans ce genre. Il y a là une contagion du bien qui vous gagne. Après avoir contemplé, on se sent pénétré de meilleurs sentiments. Quelle en est la raison ? Pourquoi le spectacle de ces deux filles humbles et discrètes, produit-il cet effet sur moi, tandis que tous les Christ, toutes les Vierges, tous les Saint-Étienne et tous les Saint-Sébastien me laissent indifférent ou me font hausser les épaules ? J'indique le problème à ceux qui cherchent comment l'art pourrait exercer une action morale directe.

On me dit que M. Bergeret fait trembler Philippe Rousseau. Je le crois sans peine. Un gaillard qui, en deux ou trois ans, franchit la distance et atteint les

maîtres, n'a rien de rassurant pour les vieilles réputations. Dans tous les cas, l'auteur des *Crevettes* est aujourd'hui un peintre qui s'impose et il faut compter avec lui. Quel succès que ces *Crevettes* ! Elles ont fait du bruit dans tous les Landerneau du Salon. Il y a longtemps que les natures mortes n'avaient été à une telle fête. Tout le monde a voulu passer devant elles et les admirer. Le fait est que les crevettes crues, surtout, sont d'un rendu étonnant. L'étal et les différents objets qui sont posés dessus, les poissons, les huîtres ouvertes, les coquilles de moules, tout cela est très bien. Je note pourtant çà et là quelques duretés d'exécution, parce que je les retrouve plus nombreuses et plus accusées dans les *Apprêts du dessert*. Ce second tableau du même peintre, est de beaucoup le moins bon. Monsieur Bergeret, craignez l'habileté. Restez naïf, restez sincère ; ne faites rien sans la nature. Il n'y a pas de duretés dans la nature, il n'y a pas non plus d'escamotages. C'est là le grand modèle, qu'il faut toujours avoir devant son chevalet.

Si un génie flamboyant vous arrêtait brusquement, un soir, au moment où le Salon va fermer, et vous disait en étendant les bras : « Choisis parmi tous ces tableaux celui qui te plaira le mieux, il t'appartient, » lequel prendriez-vous ? Il est bien entendu qu'il s'agit d'art et non d'argent, d'un tableau pour être regardé, non pour être revendu. Vous hésitez ? Sans doute le *Marceau* de Laurens est beau ; le *Thiers* de Bonnat est superbe. Et puis, il y a tant d'œuvres admirables dans les paysages, dans les figures, dans les natures mortes. Je vois que vous ne savez pour qui vous prononcer. Eh bien ! moi, je n'hésiterais pas une minute. Je décrocherais le *Saint Jean-Baptiste* de Henner, et je le mettrais sous mon bras, bien assuré d'emporter du Salon la véritable perle artistique. Pour ceux qui aiment la peinture, c'est en effet là le morceau capital. L'auteur l'a modelé avec amour et uniquement pour le plaisir des yeux. Tout s'est rencontré dans la préparation de cette œuvre parfaite :

les bonnes dispositions chez l'artiste et l'aptitude chez le le modèle. Un ami, dont la physionomie semble prédestinée, a bien voulu prêter sa tête. Il est résulté de cet accord des choses un morceau de facture absolument prodigieux. Rien qui répugne ; le peintre avec raison, n'a pas insisté sur le côté horrible du sujet ; le sang se devine plutôt qu'il ne se voit. Mais toute la poésie qui attire. La tête n'est pas encore tout à fait sortie de la vie, n'a pas encore plongé tout à fait dans la mort. La peau garde un éclat qui va sur certains points jusqu'au frémissement. Les ombres violettes et les rigidités ne sont pas encore venues : les contours se fondent, la pâleur ombrée de la tête tourne dans l'atmosphère. La barbe et les cheveux ont des accents incroyables. Aux heures favorables, quand la lumière devient plus belle et plus souple, l'illusion est complète. Le visage se modèle avec une vigueur qui surprend ; l'air passe derrière et lui donne le relief des corps réels. Vous vous approchez, vous regardez, vous ne pouvez plus vous détacher de cette fine tête si galamment coupée par un caprice de femme. Ah ! c'est là le chef-d'œuvre et l'objet des méditations éternelles. Quel est celui de nous dont Hérodiade n'a pas demandé la tête ? Prenez ce tableau ; prenez-le, vous dis-je, emportez-le et placez-le dans votre cabinet, de façon à l'avoir constamment sous les yeux : la bonne peinture ne fatigue jamais.

DERNIÈRE VISITE

Dans la semaine qui vient de s'écouler, a eu lieu la distribution des récompenses.

Il est rare que, dans cette opération qui constitue le plus important et le plus décisif de ses actes, le jury ne se montre pas tel qu'il est, l'organe et l'expression d'une

infime coterie. Que lui importent le sentiment du public, l'opinion de la généralité des artistes? Il est irresponsable. Il ne doit ni ne rend de comptes à personne. Il n'est même pas tenu de motiver ses jugements. Au moins, se dit le public, le jury est élu par les artistes, et cette élection est une garantie. Illusion. D'abord, il n'y a que les membres de l'Institut, les prix de Rome, les prix du Salon, et les médaillés qui aient droit de suffrage. Cela fait à peu près le quart de la masse produisante. Et sur ce quart, c'est à peine s'il y en a un autre quart qui se dérange pour aller déposer ses bulletins dans l'urne. Ainsi, en peinture, on compte 760 électeurs : au scrutin de cette année, il y avait juste 182 votants. En sculpture, l'indifférence est presque aussi grande : sur 250 électeurs, il n'y a eu que 81 votants. Eh bien! je le demande aux hommes sincères, que représente un jury élu dans des conditions aussi défectueuses? Il ne peut pas dire qu'il représente la corporation des artistes, pas davantage la partie privilégiée de cette corporation. Nommé sans réunions préliminaires, sans mandat débattu, à une minorité dérisoire, il ne représente en réalité que lui-même, c'est-à-dire un composé peu recommandable de basses intrigues et de mesquines passions. Certes, parmi les membres qui le composent, il est des hommes loyaux et désintéressés, — j'en connais, — qui prennent à cœur leur mission et se donnent pour tâche de défendre les droits du talent méconnu ou opprimé. Mais pour deux ou trois de cette sorte que la jeunesse estime et à qui elle garde sa reconnaissance, combien n'ont d'autre préoccupation que de nuire à leurs rivaux ou de favoriser leurs protégés? Sur les vingt et un peintres médaillés cette année il y a neuf élèves de Cabanel et six élèves de Gérôme!

Telle est cette institution d'ancien régime, devenue à notre époque, par l'incohérence de ses décisions, le plus grand obstacle à la formation du goût public et à l'éducation artistique de notre pays. Il est urgent d'en réformer le personnel et par voie de conséquence, l'esprit. Ce

devoir s'impose aux premiers administrateurs républicains qui arriveront à la direction des Beaux-Arts, s'ils ne veulent que le mal devienne bientôt irréparable. Le remède d'ailleurs est simple et conforme aux données de la démocratie. il suffirait de généraliser le suffrage en faisant de tout exposant un électeur, et de rendre le vote obligatoire en subordonnant l'admission des œuvres à l'envoi du bulletin. De cette façon, le jury au lieu d'être nommé par 150 individus le serait par 3,000, et représenterait véritablement la somme des idées artistiques de notre temps. Jusque-là, ses jugements, expression des craintes ou des rancunes d'une poignée de privilégiés acharnés à se défendre, resteront entachés du vice radical qu'ils tiennent de leur origine et seront sans autorité.

Dans de telles conditions, à peine avons-nous besoin de dire ce que nous pensons de la façon dont les médailles d'honneur, les seules qui préoccupent réellement le public, ont été décernées.

A la surprise générale, celle de la sculpture est échue à M. Chapu, auteur d'un *Berryer* médiocre et d'une figure insuffisamment modelée pour le tombeau de Mme la comtesse d'Agout. Ce qu'il y a de plus particulier, c'est que c'est le *Berryer* qui a enlevé les suffrages, et non la figure de la *Pensée*. Comment expliquer ce vote invraisemblable, devant le mouvement d'opinion si légitime qui s'était produit en faveur du *Génie des Arts*, de M. Antonin Mercié, et de la *Musique*, de M. Delaplanche? Est-ce une adhésion à la politique du 16 mai, une avance faite à l'extrême droite? Assurément, en déposant la plus haute récompense du salon sur le portrait de celui qui fut le grand orateur royaliste, on a dû faire plaisir aux purs de la légitimité; mais les a-t-on désarmés? L'*Union*, qui trouvait insuffisant pour les siens le portefeuille offert à M. Depeyre et qui depuis ce jour fulmine contre M. de Broglie, l'*Union* se contentera-t-elle d'une médaille donnée à M. Chapu?

La médaille de peinture a été attribuée à M. Laurens,

pour son *Marceau*. Ce *Marceau*, dont nous avons fait l'éloge ici même, est une œuvre puissante, marquée au coin d'une réflexion forte et d'une volonté tenace. Mais ce n'est pas sur lui que se portaient les suffrages de l'opinion éclairée. Pourquoi? Par une raison bien simple et facile à déduire. Il se peut que dans vingt ans, dans cinquante ans, les goûts ayant changé, le *Marceau* n'ait plus qu'un intérêt secondaire; ceux qui savent que la *Scène du déluge*, de Girodet, qui est au Louvre, a obtenu le grand prix au concours décennal de 1810, me comprendront. Au contraire, le *Saint Jean-Baptiste*, de Henner, est beau de beauté absolue. Il eût été beau au xvi° siècle, il est beau aujourd'hui, il sera beau dans trois cents ans. Pour altérer l'admiration qui dès à présent lui est acquise, il ne faudrait rien moins que changer l'esprit de l'homme et transformer de fond en comble les conditions de l'art. Ce n'est qu'une tête, il est vrai, un morceau de toile large comme les deux mains; mais, en ces matières, la dimension ne signifie rien. Combien de tableaux ne donnerait-on pas pour la seule *Joconde* de Léonard de Vinci? C'est donc sans hésitation et en me portant fort pour tous les connaisseurs, que j'aurais donné la grande médaille au *Saint Jean-Baptiste* d'Henner.

Quant au prix du Salon, on l'a attribué cette année à la sculpture. Quel est l'homme d'esprit qui a suggéré cette résolution? Si je le connaissais, je lui enverrais mes remerciements et les vôtres. Ne commencez-vous pas à en avoir assez des élèves de Cabanel. Lehoux, prix du Salon de 1874, élève de Cabanel; Cormon, prix du Salon de 1875, élève de Cabanel; Sylvestre, prix du Salon de 1876, élève de Cabanel. Et ce n'était pas fini : on parlait pour 1877 de M. Dupain, élève de Cabanel. La *France dévorée par les élèves de Cabanel*, tel est le sujet de composition que je recommande à M. Guillaume pour le prochain concours à l'Ecole des beaux-arts.

L'attribution du prix à M. Henri Peinte, qui, étant sculpteur, n'est pas élève de Cabanel, coupe court à cette

litanie scandaleuse. Il n'y a rien à dire d'ailleurs contre l'œuvre récompensée. Le *Sarpedon*, malgré son inexplicable chevelure de femme, est une bonne figure d'école. En obtenant d'être envoyé à Rome, son auteur obtient de pouvoir pousser plus loin ses études, ce qui nous assure, au bout de quatre ans, sinon un créateur, du moins un praticien. Tout est donc bien de ce côté. La seule observation qui reste à faire, c'est que le prix du Salon se trouve absolument détourné de son objet. On l'avait créé en faveur de l'art libre, par opposition avec le prix de Rome que décerne chaque année l'Ecole des beaux-arts : ce sont malheureusement les élèves de l'Ecole des beaux-arts qui ont mis la main dessus; ils n'avaient qu'un prix de Rome, ils en ont deux désormais.

Nous engageons la commission du budget à se préoccuper de cette situation lorsque viendra la discussion du chapitre des beaux-arts. Son intervention sera d'autant mieux accueillie, que le prix du Salon, sans avoir rien produit encore d'utile, est devenu une cause de perturbation profonde. Dès que les élèves se furent aperçus que, grâce à l'obstination du jury, ce prix de Rome qui leur échappait à l'école, ils pouvaient le recouvrer au Salon sous un nom différent, ils n'eurent d'autre but que de l'obtenir. De là un débordement de grandes toiles, indifféremment païennes ou chrétiennes par le sujet. Si M. Albert Aublet, après avoir fait l'étonnante *boucherie* de 1873, se condamne à exécuter des tableaux comme la *Locuste* de l'année dernière, où l'esclave tombé ressemblait à un sac de laine, et comme le *Jésus* de cette année, où les apôtres ont les bras tendus à la façon des fils du vieil Horace dans le tableau de David; si M. Henri Delacroix gaspille des qualités sérieuses dans des compositions qui ne riment à rien, comme les *Anges rebelles* ou *Prométhée*; si M. Breham déballe tout un appareil archéologique dans des sujets purement légendaires, comme l'*Adoration des mages*, la faute en est à ce maudit prix et aux convoitises qu'il excite. Le moment est venu d'examiner s'il ne convient pas de le sup-

primer, ou tout au moins s'il n'est pas nécessaire de l'interdire à tout élève inscrit sur les registres de l'école. En agissant rapidement et avec fermeté, on peut arrêter ce flot croissant d'insanités grecques, romaines, gothiques ou orientales, sous lequel on menace de noyer l'art contemporain.

Le grand-prêtre qui préside à ces saturnales et qui les encourage, est M. Cabanel, ancien portraitiste de l'empereur, l'homme le plus médaillé et le plus décoré de France. On peut voir par son tableau de cette année à quoi est réduit ce talent anémique et malsain. Il ne se soutient plus que par la recherche de l'érotisme. *Lucrèce* avant le viol succède à *Thamar* violée. Froide, molle et lisse, cette composition, où tout est faux, le dessin, la couleur, l'expression, donne à peine une idée de la scène que le peintre a voulu représenter. Il faut une âme plus pathétique, une imagination plus brûlante que celle dont dispose M. Cabanel, pour se tirer de ces grands et terribles sujets. Entre sa petite machinette et la vraie peinture, il y a la même distance qu'entre une tirade de Ponsard et une apostrophe enflammée de Victor Hugo. De tous les académiciens, c'est M. Cabanel le plus descendu. La *Muse des bois*, de M. Hébert, est une muse en bois de buis, mais l'intention poétique est évidente. Quant à M. Bouguereau, l'instant que ses anciens défenseurs choisissent pour le contaminer est précisément celui où il paraît vouloir se relever. Dans son tableau de la *Jeunesse et l'Amour* il y a peut-être moins de convention que de coutume : la tête de la Jeunesse est moins fade, et dans le paysage j'aperçois des parties presque empreintes, Dieu me pardonne, de réalisme.

Puisque nous sommes revenus sur le terrain de l'histoire, signalons une œuvre charmante, pleine de style en sa modernité, la *Liseuse*, de M. Gonzague-Privat. Ce jeune artiste paye au détriment de sa peinture l'indépendance de ses opinions. Il tient quelque part un bout de plume qui n'a jamais ménagé la vérité aux puissants

de l'administration comme à ceux de l'Institut; aussi, quand il commet l'imprudence d'exposer, et il la commet toujours, on le place dans les combles! O jury! tête de Midas! tu seras donc toujours le même.

Le portrait fait partie de l'histoire. Dans la définition de Constable, il n'y a que deux genres : la figure, avec toutes les combinaisons qu'elle comporte; le paysage, avec tout ce qui lui est accessoire, animaux, fleurs, fruits, nature morte. Passons donc aux portraits ; nous en avons à foison. C'est plaisir de voir notre école multiplier ses tentatives en ce genre, et réussir sur presque tous les points. Si j'avais de la place, je déroulerais à vos yeux cette galerie si variée, et vous y prendriez intérêt, parce qu'elle n'a jamais été plus complète ni plus belle. Mais l'espace va me manquer; il faut terminer aujourd'hui cette revue, qui d'ailleurs, une fois les récompenses décernées, ne saurait avoir qu'une importance secondaire.

Au premier rang des bons portraits, il faut placer, pour la franchise et la sincérité de la facture, celui de M. *Gustave A...*, d'Amand Gautier. C'est un homme âgé, grisonnant, debout. une canne à la main, développant sa forte prestance dans un cadre proportionné à sa haute taille. J'espérais que ce portrait, accompagné d'un tableau de genre charmant. la *Sœur cuisinière*, aurait valu à son auteur, passé maître depuis longtemps et d'un talent aussi souple que varié, au moins une seconde médaille : les élèves de Cabanel ne l'ont pas permis. — M. Desboutins est aussi un vieux lutteur, que la faveur des jurys n'a jamais gâté. On connaît ses admirables études à la pointe sèche. Ce qu'on n'avait pas encore vu de lui, c'est une figure peinte de l'importance de celle de M. *Leclaire*, serrée de dessin, forte de modelé; comme exécution et air de vie, on ne peut aller au delà. — M. Bastien-Lepage se retrouve tout entier dans *Mes parents*, où le portrait de l'homme surtout éclate d'une vie singulière. — M Renard change sa manière; à tort. Le portrait de la *Grand'mère*, quoique détaillé comme un Denner, avait attiré la foule. Celui de M..., inquiète; ces

couches de peinture superposées, loin de donner de la vigueur au modelé, font disparaître toute construction intérieure. — M. Amand Laroche serre la nature de près et excelle à dégager le caractère du modèle. Le *Portrait de M. C...*, nous présente une figure de connaissance, dont la ressemblance est parfaite; belles mains, pose naturelle; le tout est simple, précis et distingué. — On a placé trop haut le *Portrait de Faure*, par M. Manet: il eût été intéressant d'étudier de près la finesse des tons et l'harmonie générale de la couleur.

Au premier rang des tableaux de genre, se placent les scènes militaires. M. de Neuville ne fond pas assez les détails de ses premiers plans : chaque chose est découpée comme à l'emporte-pièce, excepté dans l'angle de gauche, qui est d'un vrai peintre. Mais quel beau tapage ! et comme on se bat bien ! la fusillade retentit, les obus éclatent : on croirait vraiment entendre le bruit de cet « orage de fer ». — M. Detaille a éprouvé le besoin de faire savoir à la postérité, que, dans la guerre de 1870, nous avons fait quelque part une demi-douzaine de prisonniers. Rappeler ce souvenir ne semblait pas nécessaire : M. Detaille a la mémoire cruelle. Ceci dit pour soulager mon cœur, j'admire le mérite du *Salut aux blessés*. On en connaît la donnée. Dans un paysage trempé de pluie, un général français voit passer sur la route un groupe de soldats prussiens qu'emmènent des chasseurs à cheval. Il s'avance jusqu'au bord du fossé, suivi de son escorte, et salue en soulevant son képi. L'observation de M. Meissonier est dépassée. Quant à l'exécution, M. Detaille possède aujourd'hui un métier où la la largeur se combine à la précision dans une proportion que son maître n'a pas connue.

Je n'ai aucun goût pour les peintres qui procèdent de Fortuny, ni pour ceux qui procèdent de Zamacoïs. Je laisse volontiers à l'admiration des marchands de tableaux *la Sérénade* de M. Vibert, *la Fleur préférée* de M. Worms, *les Cadeaux de noces* de M. Gonzalez, et, dans un autre ordre, *le Montreur d'ours* de M. Firmin

Girard. En revanche, une page charmante comme *la Fin d'octobre* de M. Duez m'attire et me touche, parce qu'elle est l'œuvre d'un coloriste délicat, qui a au plus haut degré le sens du pittoresque, et sait les choses dont un tableau se compose. Je me plais à regarder cette *Sortie de messe*, esquisse si fine et si juste de la vie parisienne, que M. Jean Béraud a saisie un matin sur les marches de Saint-Philippe-du-Roule, et si je rencontre une scène populaire comme celle que M. Bonvin a représentée dans *le Couvreur tombé*, je me sens ému, même quand le peintre, comme il arrive cette fois, reste au-dessous de lui-même.

C'est la résurrection de la Grèce et la campagne de Morée qui ont donné naissance à notre petite école d'orientalistes. Des toiles de MM. Pasini, Berchère, Brest, Huguet, Guillaumet, Auguste Bouchet, Pierre Beyle, attirent encore les amateurs. Mais on sent que le genre vieillit et se démode. Le goût du public n'y est plus. La guerre d'Orient elle-même, qui vient de s'ouvrir, ne réussira pas à le raviver.

Les beaux paysages sont toujours en grand nombre. J'ai mis au premier rang ceux de Daubigny, si originaux et si puissants. Mais combien d'autres mériteraient une station prolongée, auxquels je ne peux plus consacrer que quelques mots rapides! Le *Bois de Quimerch*, de M. Camille Bernier, par exemple, est de toute beauté, avec ses superbes troncs d'arbres et sa rivière qui coule silencieusement dans le fond. — Il faut admirer la *Matinée de mai* de M. Lavieille, le *Matin à Meudon* de M. Berthelon, le charmant *Avril en fleurs* de M. Lansyer, et d'autres beaux paysages comme ceux de MM. Auguin, Pradelles, Tener, Pata. — Les *Falaises*, de M. Guillemet, et sa ferme aux *Environs d'Artemare* ont des accents d'une sûreté et d'une force sans égales. — M. Paul Vayson flotte aux limites du paysagiste et de l'animalier, ou plutôt il réunit les qualités des deux genres. Ses *Chiens de berger* dans la Camargue sont intéressants; mais comment dire le charme de ce joli groupe du *Printemps*,

composé d'une brebis et de deux agneaux, dont l'un est couché et l'autre tette ? C'est une idylle d'une grâce incomparable, où se rencontrent toutes les qualités qui font le peintre : la clarté du regard, la force du rendu et cette naïveté de sentiment qui est le don suprême.

Tel est dans ses traits généraux et dans ses principaux détails ce Salon de 1877, dont on a dit le premier jour qu'il était inférieur à ses aînés. Inférieur n'était pas le mot juste ; c'est moins significatif, qu'il fallait dire. Ce qui manque, en effet, au Salon, ce ne sont ni les œuvres de haute portée, ni la force des talents moyens, c'est le caractère et la direction. Il semble que la plus grande hésitation règne dans les esprits. D'abord les nouveaux venus font défaut, où plutôt ils sont occupés à se disputer le prix du Salon au moyen de grandes toiles dont ils ne croient pas un traître mot, ce qui les empêche de parler directement et de dire ce qu'ils pensent. Quant aux autres, leur embarras paraît grand. On dirait qu'ils ne savent pas à quoi sert l'art de la peinture et quelle est sa destination. Ceux-là mêmes qui possèdent à fond les secrets de leur métier, restent incertains sur l'application qu'ils en doivent faire. C'est ce qui explique la quantité de portraits que nous avons vus cette année. En faisant un portrait on est sûr de ne pas se tromper ; c'est la nature et c'est la vie. Le peintre trouve là un refuge, où personne ne viendra le blâmer, lui dire qu'il a eu tort. Mais on sent qu'en dehors du portrait, tout est trouble et confusion pour lui. Que peindre? L'antiquité, le moyen âge, les temps modernes? Tout cela est usé. La société contemporaine? On ne sait par quel bout la prendre. Et c'est ainsi que l'objet même de l'art échappant à l'artiste, il piétine sur place au lieu d'avancer. Le Salon de 1877 marque précisément ce point d'arrêt dans l'hésitation et la crainte.

Mais ce moment ne peut durer. Il n'y a pas de route plus droite ni mieux éclairée que celle qui est ouverte devant les peintres. Si ceux d'aujourd'hui ont le cœur trop timide, ceux de demain entreront en scène et feront l'étape.

SALON DE 1878

I

Le nouveau directeur des Beaux-Arts. — Ce que l'on peut attendre de M. Guillaume. — Ce que demande la République. — Réforme du jury. — Suppression du prix du Salon. — Organisation des concours. — Développement de l'art laïque. — La nomination de M. Guillaume est le triomphe de l'Institut et l'ajournement de toutes les réformes. — Le Salon : M. Bastien-Lepage, M. Vollon.

Au moment où s'ouvre le Salon de 1878, un changement s'accomplit dans la direction des beaux-arts : M. de Chennevières descend du pouvoir et M. Guillaume y monte.

Quelle est la portée de cette petite révolution et qu'y a-t-il à en augurer de profitable ou de contraire aux arts de la République ? Voilà ce que chacun est en droit de se demander.

D'après les journaux amis de l'Institut, M. le ministre de l'instruction publique ne pouvait faire un meilleur choix. « M. Guillaume, c'est le *Journal des Débats* qui parle, n'est pas seulement le sculpteur éminent qui tient un des premières places parmi les artistes contemporains ; il a montré comme directeur de l'École des beaux-arts des qualités administratives de premier ordre. C'est

à lui que l'Ecole a dû les progrès si remarquables qu'elle a faits depuis qu'il en a pris la direction. M. Guillaume a en toutes choses des convictions arrêtées, mais nous ne connaissons pas d'esprit plus ouvert et plus tolérant que le sien. Son caractère est un heureux mélange de bonne grâce et de fermeté, deux qualités indispensables pour présider au développement des beaux-arts et aussi des artistes qui en sont inséparables, et qui ne sont pas toujours faciles à contenter. Nous espérons que M. Guillaume y réussira. »

Nous connaissons la place éminente que M. Guillaume occupe dans la sculpture française, et nous sommes heureux d'apprendre qu'à un caractère bienveillant il joint un esprit ouvert jusqu'à la tolérance. S'il s'agissait de continuer les errements de MM. Charles Blanc et de Chennevières, d'étendre la domination de l'Institut, de pousser à l'accroissement de l'Ecole des beaux-arts, de répartir entre les élèves de l'Etat la manne des commandes officielles, nous ne mettons pas en doute que M. Guillaume ne s'en tirât aussi bien et même mieux que ses prédécesseurs. En défendant les priviléges de l'Institut, il montrerait plus de désintéressement que n'a fait M. Charles Blanc, puisqu'il est de la noble compagnie, et que M. Charles Blanc aspirait à en être. En soutenant l'Ecole des beaux-arts, il aurait plus d'ardeur convaincue que n'en a eu M. de Chennevières, puisqu'il dirige l'Ecole et que M. de Chennevières a toujours paru avoir plus de confiance dans la spontanéité individuelle que dans les enseignements académiques. Enfin en présidant au règlement des rapports qui unissent les artistes à l'Etat, il trouverait un terrain plus étendu pour l'application des belles facultés administratives que ses amis s'accordent à lui reconnaître.

Mais s'agit-il bien de cela ? Est-ce que le moment n'est pas venu d'introduire dans le domaine des beaux-arts les principes de démocratie et de liberté que nous avons fait prévaloir en politique ? Sans doute l'Etat républicain ne peut songer, pas plus que ne l'a fait l'Etat monar-

chique, à se désintéresser de la peinture et de la sculpture. Cette branche de la production nationale fait partie de notre gloire intellectuelle et entre ainsi dans la masse des intérêts généraux auxquels tous les gouvernements doivent leur sollicitude. Qui oserait dire cependant que le caractère de cette protection ne doit pas changer avec celui des institutions politiques? Qui oserait dire qu'il n'est pas temps, après sept années révolues, de mettre tous nos grands services publics d'accord avec eux-mêmes et d'accord avec le mouvement général des esprits en France?

Précisons les questions.

Les peintres qui exposent chaque année au Salon demandent la réforme du règlement en un point essentiel. Ce règlement, toujours le même depuis la chute de l'empire, dispose que, seuls, les membres de l'Institut, les peintres décorés ou médaillés, les lauréats du Salon ou de l'Ecole des beaux-arts élisent les jurés qui décident soit de l'acceptation des tableaux, soit de la participation aux récompenses. C'est donc un corps privilégié qui veille à la porte du palais des Champs-Elysées, reçoit qui lui convient, repousse qui lui déplait, dispose en un mot de cette publicité sans égale que l'Etat accorde aux œuvres d'art. Ce qui est particulièrement outrecuidant, c'est que les privilégiés investis de ce droit souverain, n'ont pas besoin de prendre part eux-mêmes à l'Exposition : qu'ils exposent ou qu'ils n'exposent pas, leur capacité électorale n'en est pas affectée. Est-ce là de la République? Est-ce là de la démocratie? Est ce là de la justice? Non. Si la République et la démocratie, c'est-à-dire si la justice avait voix au chapitre, elle dirait : « Tout exposant est électeur, et nul autre qu'un exposant ne peut être électeur. » Eh bien! je le demande, M. Guillaume est-il en situation de réaliser cette réforme, dont l'urgence est plus que démontrée? Evidemment non. Pourquoi? Parce que M. Guillaume est membre de l'Institut, ancien directeur de l'Ecole des beaux-arts. On ne peut pas lui demander de frapper sur le monde d'où il sort. Il

a beau avoir l'intelligence ouverte et le caractère affable, il ne peut amoindrir ceux au milieu desquels et par lesquels il a grandi, ceux qui aujourd'hui encore constituent son entourage immédiat. Cet entourage voulût-il faire un sacrifice, renoncer à ses priviléges, prendre l'initiative d'une nouvelle nuit du 4 août, lui, Guillaume. résisterait. Quoi, leur dirait-il, vous voulez remettre la nomination du jury au libre suffrage des exposants? Mais songez-vous au débordement et à la licence qui peuvent s'ensuivre? Toutes les garanties nous échappent à la fois. On sait assez ce qu'est la vile multitude. Du moment qu'on ouvre à tout le monde l'urne du scrutin, Manet peut-être élu, Manet peut devenir président du jury : Horreur et abomination !

Par les ambitions qu'il crée et les vocations factices qu'il détermine, le prix du Salon est la cause d'un grand trouble dans la jeunesse. Le point de départ de cette institution est une idée juste qu'on a faussée en l'appliquant. Dans la pensée de ceux qui l'avaient conçue — cela remonte loin — elle avait pour objet de contre-balancer le prix de Rome. On s'était dit : Pourquoi l'art libre n'aurait-il pas, lui aussi, ses lauréats? Si l'on trouvait parmi ceux qui répudient l'enseignement de l'école, un jeune homme bien doué, ne serait-il pas intéressant de l'envoyer à l'étranger pendant quelques années, voir comment les différents peuples ont compris l'art et étudier les éléments dont se compose l'originalité chez les grands artistes? Le jury, d'abord hostile à l'innovation, jugea peu après plus habile de la dénaturer, et il fit du prix du Salon un second prix de Rome réservé à ceux qui n'avaient pu obtenir le premier. De là ce débordement annuel de grandes toiles qui affligent l'esprit non moins que les yeux. On rivalisa à qui sera non pas le plus classique, mais le plus scolastique. A quoi peut servir un art où tout est convention? Les débauches de musculature de M. Sylvestre ont-elles un sens? Grand comme la main de bonne peinture ne vaudrait il pas mieux que ces exercices de rhétorique énorme? Sans doute. Hé bien ! je le demande

encore, M. Guillaume est-il résolu à couper court à ces désordres, à supprimer le prix du Salon ou tout au moins à le ramener à sa destination véritable? Tout le monde sait bien que, le voulût-il, il ne le pourrait pas, parce que, hier directeur et aujourd'hui protecteur de l'Ecole des beaux-arts, ce n'est pas à lui de dépouiller ses élèves d'un prix qui leur est advenu par surcroît, d'une façon inespérée, le jour où la débonnaireté d'un directeur a pu être exploitée par un jury peu scrupuleux.

Les concours sont de principe dans les démocraties. Je ne veux pas dire qu'ils doivent tout remplacer et que leur fonctionnement entraine la suppression des commandes. Nullement. Les commandes seront toujours nécessaires, et, faites au vrai talent, elles seront toujours légitimes. Il est constant, en effet, que les artistes d'un mérite reconnu n'aiment pas à se remettre en question. Le champ clos de la concurrence leur répugne. D'autre part, si l'Etat a besoin pour un édifice public d'une décoration peinte par Delacroix, d'un bas-relief exécuté par Rude,— je cite à dessein les plus grands noms, — il faut bien qu'il les commande; ce n'est pas le concours qui les lui procurerait. Ces cas exceptés — et on peut les étendre autant qu'on voudra puisqu'il s'agit de réputations acquises, — le concours devient la loi générale imposée par la justice démocratique. Dans une république, il est de droit rigoureux. Il a cela pour lui qu'il tient en éveil l'imagination populaire, en même temps qu'il relève la dignité de l'artiste que le favoritisme abaissait. On le retrouve à toutes les grandes époques de l'histoire et les œuvres hors ligne semblent son affaire exclusive. Chez nous, il donnerait du courage au pauvre, irait trouver le rêveur solitaire dans son atelier, provoquerait l'éclosion des idées, susciterait l'homme de génie. Nul doute qu'installé dans nos mœurs et fonctionnant avec régularité, le concours n'amène rapidement en France un exhaussement général de l'art. Eh bien! M. Guillaume peut-il s'instituer le champion du concours, l'imposer, le généraliser, en faire le mode naturel de distribution des tra-

vaux de l'Etat? Quoi ! vous voulez qu'il mette l'école des beaux-arts à la diète ? Les travaux de l'Etat ne suffisent pas à entretenir ses élèves, et vous voulez qu'il oblige ceux-ci à partager avec des inconnus, avec des gens non estampillés par l'enseignement officiel? Il ne le peut pas. L'Ecole des beaux-arts est la chair de sa chair, et l'os de ses os. Ses entrailles de père saigneraient à l'idée de sacrifier les intérêts de sa progéniture et ce serait cruauté vraiment que de lui imposer une aussi douloureuse immolation.

Il existe une tendance à l'art laïque que de nombreux symptômes ont révélée. J'entends par l'art laïque la décoration des édifices civils, mairies, collèges, écoles. Il est temps d'y arriver. La société est rassasiée de peinture religieuse. Depuis cinquante ans, il n'y en a eu que pour les églises. On les a enluminées sur toutes les faces. Ce que nous a coûté ce bariolage dépasse toute proportion. A Paris, la préfecture de la Seine faisait une véritable orgie de tableaux de sainteté ; il a fallu que le Conseil municipal mit le holà. Qu'ont rapporté au pays ces millions dépensés ? Deux ou trois noms illustres, Perin, Orsel, Flandrin ; le reste n'est pas sorti de la médiocrité. M. Guillaume veut-il être du côté du genre vieilli ou se jeter dans le courant nouveau ? Est-il homme à négliger la peinture religieuse pour pousser du côté de la peinture laïque ? Sa présence au milieu des membres du comité du Sacré-Cœur, entre M. Chesnelong et M. de Belcastel, répond suffisamment à cette question.

Je pourrais prolonger cette série de revendications, mais il faut abréger ; je conclus.

M. Guillaume ne peut donner satisfaction à aucun des grands intérêts artistiques en souffrance. Son éducation, ses idées, la situation qu'il occupe dans les arts lui sont autant d'obstacles. Il ne peut rien tenter de ce que la démocratie réclame, rien essayer de ce que nos institutions commandent. Il ne peut ni favoriser le développement de l'art laïque, ni commencer l'établissement des concours, ni réformer le prix du Salon, ni donner le suf-

frage universel aux exposants. Il a été, il est, il restera l'homme de l'école des Beaux-Arts et des intérêts attachés à cette école. Il cherchera, j'en ai l'assurance, à atténuer par l'urbanité de ses manières, la bienveillance de son accueil, ce que l'exercice de ses fonctions aura d'arbitraire et de violent. Il ira plus loin ; il saura réparer des erreurs, panser des blessures, rendre des justices individuelles. Mais cette justice collective, cette égalité de traitement, qui est le droit de la démocratie comme elle est la dignité de l'art, il ne peut pas nous la donner. Y fût-il résolu, il serait impuissant. Les influences qui l'ont placé là font de lui le représentant d'un groupe, d'une aristocratie. Pour dire d'un mot toute ma pensée, son avènement est le triomphe de l'Institut, par conséquent la continuation du privilège et l'écrasement de l'art libre. *Lasciate ogni speranza, poveri pittori* : le jour de la délivrance n'est pas encore venu.

Ceci dit en matière de préambule et avec un vif désir d'être démenti par les faits, entrons au Salon.

La richesse du Salon a surpris tout le monde. On savait que beaucoup de nos artistes avaient envoyé au Champ-de-Mars des ouvrages nouveaux, et l'on pensait que le palais de l'Industrie en aurait souffert. Il se trouve qu'il n'en est rien. Le Salon est aussi nombreux qu'à l'ordinaire et les célébrités n'en sont pas absentes. L'intérêt qu'il offre reste donc sensiblement le même que par le passé. Cet intérêt est nécessairement un peu confus et fort mélangé ; mais si l'exposition du Champ-de-Mars a le mérite du choix, celle des Champs-Elysées a le mérite de l'inédit.

Les fortes œuvres d'ailleurs n'y font pas défaut.

Une des plus fortes et des plus belles (car, il faut toujours le redire au public, ce n'est pas le sujet qui fait la beauté, c'est le style) est assurément la scène de fenaison envoyée par M. Bastien-Lepage. Tout le monde a vu maintenant cette admirable toile, d'un sentiment si profond, d'une exécution si savante. Les vers de M. André

Theuriet, dont le peintre s'est servi comme d'épigraphe, donnent une idée assez exacte du tableau :

> Midi! les prés fauchés sont baignés de lumière.
> Sur un tas d'herbe fraiche ayant fait sa litière,
> Le faucheur étendu dort en serrant les poings.
> Assise auprès de lui, la faneuse halée
> Rêve, les yeux ouverts, alanguie et grisée
> Par l'amoureuse odeur qui s'exhale des foins.

Voilà ce que dit le poëte, mais ce qu'il ne dit pas, c'est la simplicité de la composition, la vérité des attitudes, la puissance du modelé, la saveur et la finesse du paysage, le charme du bout de ciel, l'unité puissante de l'ensemble, et par dessus tout cette belle lumière claire et gaie qui inonde l'étendue. On a parlé de plein air : voilà du plein air, du meilleur et du plus juste, avec une incomparable science en plus. Depuis son début au Salon de 1874, le *Portrait de mon grand-père*, M. Bastien-Lepage tâtonnait, paraissait chercher quelque chose. Il a trouvé. La voie s'ouvre devant lui, large et féconde ; il n'a qu'à s'y avancer résolûment. Avec son sentiment, si particulier, d'une naïveté qui touche à celle de certains grands primitifs, avec la sûreté de son observation et l'habileté de sa main, rien ne lui sera impossible. Dès à présent il a réalisé un pur chef-d'œuvre. L'école française enregistre les *Foins* dans ses annales, à la bonne page. Quel tableau! Tout l'art de Jules Breton en pâlit, et depuis Courbet, personne n'avait donné une note aussi juste, aussi éclatante.

M. Vollon, quoique jeune encore, a depuis longtemps épuisé la coupe des éloges. Les coloristes sont si rares en France que, dès qu'il s'en présente un, on le couvre de fleurs. Mais cette fois il ne s'agit plus seulement de couleur, il s'agit de dessin. Admirez les noirs profonds de l'*Espagnol*, mais constatez aussi la sûreté de la construction et l'étonnante souplesse du modelé. Ce fumeur de cigarettes vit. Il pourrait descendre de son siège et marcher. Ses articulations joueraient, ses muscles rem-

pliraient leur office. Jamais M. Vollon n'a été mieux inspiré et n'a montré plus de savoir. Il voulait arriver à être peintre de figures ; son but est atteint. Avec la figure, le paysage, la nature morte, il tient maintenant tous les éléments de son art ; ce n'est ni l'audace ni la volonté qui lui manquent : à quand donc une grande composition empruntée à la vie contemporaine, et exprimée avec cette force qui est précisément le caractère du grand art ?

A côté de ce chef-d'œuvre, M. Vollon en expose un autre, un *Casque,* aussi détaillé que M. Desgoffe eût pu le rêver, mais peint avec quelle largeur et quelle puissance ! Ces morceaux d'exécution pure ne se décrivent pas. On les regarde, et celui qui a le sentiment de l'art en emporte l'image dans son cerveau pour ne l'oublier jamais.

II

Les grandes compositions : MM. Vibert, Carolus Duran, Ranvier, Lehoux, Comerre, Hermann-Léon, Ulmann, Meynier Courtat, Henner.

Parmi les grandes compositions, une de celles qui intéressent le plus le public est l'*apothéose de M. Thiers* Cette curiosité tient tout à la fois au passé du peintre et au caractère de son œuvre. Qu'était M. Vibert avant d'aborder ces vastes dimensions ? Un peintre spirituel, enlevant chaque année quelques succès faciles au moyen de petits tableaux anecdotiques lestement troussés. Le voilà qui escalade bravement les sommets de l'art et pour premier essai se lance dans les difficultés terribles de l'allégorie. Il faut le louer de ce courage et l'engager à persévérer dans la voie où il est entré.

Car tout ne se réduit pas à de bonnes intentions dans le tableau de M. Vibert, il y a quelques parties

réussies, dénotant chez l'auteur des qualités très sérieuses.

D'abord la conception générale est nettement intelligible, ce qui n'est pas un mince mérite. L'idée d'avoir placé M. Thiers sur un lieu élevé, d'avoir déroulé devant lui le panorama de Paris comme il l'eut sous les yeux du haut de la terrasse Saint-Germain, est une idée heureuse entre toutes. Elle permettait en outre d'être aussi clair que possible dans l'exposition du sujet. Le corps de M. Thiers occupe le centre de la composition ; il est couché en travers du tableau sur une sorte de lit de parade. Une femme en deuil, représentant la France, le couvre des plis du drapeau national, tandis qu'une renommée nue, ailes déployées, semble indiquer le ciel. Derrière M. Thiers, c'est-à-dire dans son passé, le siège et la Commune ; à ses pieds, c'est-à-dire devant lui, Paris et les funérailles toutes prêtes. Enfin dans les nuages pour compléter la pensée, une foule de figures esquissées vaguement rappellent les batailles de la République et de l'Empire qui ont fondé sa réputation d'historien.

La figure de M. Thiers est bien, sauf qu'on a eu tort de vider sur lui sa boite à décorations. Quand un personnage entre dans l'histoire, il y entre avec ses œuvres non avec ses honneurs ; titres et croix il faut qu'il laisse tout à la porte. La femme en deuil a pour elle l'unanimité des suffrages ; l'arrangement est élégant et l'expression touchante. J'aime peu la Renommée et même je n'en vois pas bien l'utilité. Il ne faut pas oublier que nous sommes d'un temps réfractaire à l'allégorie. Nous n'en pouvons prendre qu'une certaine dose. La femme en deuil c'était fort suffisant pour nous, notre éducation étant donnée ; le public n'a élevé aucune réclamation contre elle, parce qu'elle est vêtue, voilée, et qu'elle incarne sous une forme sympathique une idée presque sensible, l'idée de la Patrie. Mais ce grand diable de génie nu et dégingandé, que nous veut-il ? Qu'y a-t-il de commun entre lui et nous ? il a en même temps des ailes et des bras, ce que la Grèce était parfaitement en droit d'i-

maginer, mais ce que l'état actuel de la science ne nous autorise même plus à concevoir, puisque l'aile et le bras dans les théories modernes ne sont qu'un seul et même membre. M. Vibert est intelligent ; qu'il réfléchisse à ces objections, il verra qu'elles sont fondées. Il verra même plus, c'est qu'elles sont d'accord avec ses propres convictions : tel que je le connais par ses œuvres, il ne doit pas avoir le tempérament allégorique.

Pendant que M. Vibert sera à réfléchir, qu'il se demande aussi s'il n'aurait pas mieux fait de laisser de côté la Commune et son cortège de douloureux souvenirs. Je ne dis pas que la répression de la Commune ne compte pas dans la vie de M. Thiers, je dis qu'il faut prendre garde de fausser l'histoire en faisant des assemblages inconsidérés. Lorsqu'il met d'un côté le siège de Paris et les débris de la Commune écrasée, de l'autre le char prêt pour les funérailles, M. Vibert semble nous dire : « Regardez, ceci a été amené par cela. » Eh bien ! cela n'est pas. Le siège de Paris et la Commune n'ont été pour rien, cela se comprend du reste, dans l'apothéose de M. Thiers. Si Paris a fait à l'illustre homme d'État ces extraordinaires funérailles, c'est que, grandissant d'année en année et élargissant ses vues, il avait voulu fonder la République; que pour l'avoir voulu fonder, il avait été renversé du pouvoir; et qu'enfin, renversé du pouvoir, il n'avait cessé de lutter et de combattre pour l'établissement de la République.

Faut-il maintenant, quittant ces hauteurs, descendre à parler métier ? M. Vibert, on le sait, n'est point un coloriste. Dans son étalage de fleurs et de couronnes aux premiers plans, il y a certaines crudités de ton; mais c'est là un défaut que les années ne manqueront pas d'atténuer.

Plafonne-t-il? ne plafonne-t-il pas? C'est la question qu'on se pose devant l'immense plafond de M. Carolus Duran, *Gloria Mariæ Medicis*, destiné à l'une des salles du musée du Luxembourg. Question bien indifférente après tout, puisque la réponse ne pourra être faite que le

jour où la toile sera mise en place. Ce qui apparaît clairement quant à présent, c'est que M. Carolus Duran a fait une imitation de Paul Véronèse pour un palais qui garde surtout le souvenir de Rubens; c'est que cette imitation n'a ni la noblesse, ni l'ampleur, ni la sûreté de main du grand décorateur que le peintre français a pris pour modèle; c'est qu'enfin quelques fleurs éclatantes et quelques morceaux de brio ne sauraient compenser la vulgarité des figures les plus en évidence. Quant à cette coupole chancelante qui s'avance dans le ciel, portée on ne sait comment et toujours prête à chavirer, l'œil ne la suit qu'avec une véritable angoisse. Qu'adviendra-t-il le jour où, marouflée à la voûte d'une salle, elle menacera la tête des passants? Jusqu'ici on connaissait bien des genres de plafonds, mais on ne connaissait pas le plafond Damoclès. Il était réservé à M. Carolus Duran de l'inventer.

Si de l'*Apothéose de Marie de Médicis* on se retourne vers l'*Aurore*, de M. Ranvier, on éprouve un véritable soulagement. Ici tout est rayon, clarté, transparence aérienne :

> L'ombre fraîche se lève et, fuyant ses clartés,
> La nuit silencieuse emporte dans ses voiles
> L'indolent souvenir des molles voluptés
> Et les songes épais dans l'ombre et les étoiles.
>
> Debout! voici le jour, pur, ardent et joyeux.
> La vie, en s'éveillant, envahit l'air sonore
> Et ses bruits éclatants se mêlent, dans les cieux,
> A l'éclat rayonnant et calme de l'aurore.

Comme on le voit par ces vers, la légèreté était la loi et l'esprit même de la composition. Le peintre a rendu à merveille la pensée du poète. Au sommet, dans une atmosphère fraîche et matinale, l'*Aurore*, enveloppée d'une gaze flottante, tord ses cheveux d'où la lumière s'égoutte. Autour d'elle, deux génies jouent de la trompette pour réveiller la nature, et à ces accents répond le chant du coq qui appelle le travail. Pendant ce temps, la

nuit dort immobile sur un hamac de feuillage. Cette peinture fluide et lumineuse remplit absolument les conditions du genre. La figure de la nuit a un grand caractère et mérite tous les éloges. M. Ranvier n'avait pas encore fait un pareil effort. Son plafond est destiné au palais de la Légion d'honneur.

M. Lehoux paraît troublé et hésite dans la voie qu'il parcourait naguère avec une si aveugle confiance. Ce lauréat du Salon semble s'être aperçu que la convention académique n'aboutit à rien et il se rapproche de la réalité vivante. Son tableau des *Lutteurs* mérite des encouragements, sinon pour la couleur, qui n'est pas le propre de l'artiste, du moins pour le modelé. Il y a des parties étudiées avec soin et rendues avec une véritable énergie. Si M. Lehoux pouvait se convaincre d'une chose, c'est que la science qu'il possède n'est qu'un instrument qui lui a été mis dans les mains pour peindre, c'est-à-dire pour exprimer, pour traduire, pour manifester au dehors les idées pittoresques que le monde extérieur peut éveiller dans son cerveau ! Mais quoi, le langage que je lui parle a-t-il un sens pour lui ? Ce n'est point là ce que lui ont enseigné ses maîtres, et pourquoi me croirait-il, moi, passant, quand je viens lui dire qu'il s'est trompé toute sa vie, que toute sa vie il a pris pour le but de l'art ce qui n'en est que le moyen ?

Comme M. Lehoux, M. Sylvestre est un prix du Salon. Tout le monde a encore à l'esprit cet esclave empoisonné par *Locuste*, dont le dessin était si serré et le modelé si vigoureux. Dès ce moment on pouvait voir de quel côté M. Sylvestre penchait, et par conséquent augurer de quel côté il tomberait un jour. Les *Derniers moments de Vitellius César* montrent qu'il tombe du côté du dessin. Il n'en a pas l'amour, il en a la frénésie. Son tableau actuel, c'est le tableau d'il y a deux ans porté à la plus haute puissance. On connaît le sujet : Vitellius est traîné aux gémonies par une foule exaspérée. Faire une foule n'a jamais été facile.

Regnault en fait défiler une chantant et hurlant derrière

le portrait du général Prim ; avant lui, Delacroix en avait esquissé plusieurs de sa main fiévreuse et dramatique. C'est par le pittoresque et le mouvement que ces artistes les présentaient. Ici, rien de semblable. Les corps sont envisagés un à un au point de vue de la musculature qu'ils déploient. Ceux du troisième plan sont aussi modelés que ceux du premier. C'est dans toute la toile un ronflement de biceps à en être assourdi. Rien que pour exciter un roquet contre l'empereur déchu, un nègre se courbe avec le même effort que s'il fallait enlever d'une seule main un poids de cent kilos. Cette exagération n'est pas le seul défaut du peintre. Il s'est embrouillé dans les membres de ses Romains. Il y a des jambes qui seraient embarrassées de désigner leur torse et réciproquement. Je vois dans le coin de gauche une femme brune, à qui il sort une jambe d'homme de la poitrine, et qui a ses pieds si loin derrière elle, que je la défie bien d'aller les prendre. Ajoutez un coloris criard, des tons simples posés tels qu'ils sortent de la vessie, et vous aurez une idée de cette étrange production, fruit pur de notre école. Je ne sais où ce jeune peintre arrivera ; mais ce que je puis dire, c'est que jamais on n'eut moins que lui le sentiment du pittoresque, jamais on ne poussa plus loin la folie académique.

L'histoire raconte que Jéhu, entrant vainqueur dans la capitale d'Israël, aperçut aux fenêtres du palais la reine Jézabel qui, malgré son âge avancé, avait revêtu ses plus riches parures et couvert son visage de fard pour essayer de soulever le peuple. Sur l'ordre de ce prince, les eunuques qui se trouvaient auprès d'elle précipitèrent sous les pieds des chevaux cette princesse, dont le sang souilla les murs du palais, et dont les restes, dévorés en partie par les chiens, suivant la prophétie d'Elie, ne purent pas même recevoir les honneurs d'un tombeau. C'est cet aimable sujet qui a séduit M. Comerre, un de nos récents prix de Rome. Mais le sujet s'est trouvé plus dramatique que l'artiste. Celui-ci a eu beau supprimer les chevaux pour mettre tout de suite Jézabel vivante en présence des

chiens, il n'a pas su rendre l'horreur de cet effroyable repas. Ses chiens n'ont pas faim ; ils ne mordent pas, ils jouent. Evidemment Jézabel s'amuse avec celui qui lui pose la patte sur le sein et qu'elle écarte doucement de la main gauche. Dire d'un peintre qu'il n'a pas pu même atteindre au tragique du tendre Racine :

> Des lambeaux pleins de sang et des membres affreux
> Que les chiens dévorants se disputaient entre eux !

cela ne fait pas son éloge. Mais alors pourquoi M. Comerre a-t-il choisi ce sujet ? Tout sujet est bon, me répondra-t-il, à qui veut seulement dessiner et peindre. Soit ; mais alors il faut que je trouve dans l'exécution ce qui manque du côté de l'idée. Dans ce cas, pourquoi cet aspect plâtreux des chairs ? pourquoi cet impossible contournement du bras droit ? Pourquoi l'invraisemblable raccourci de la jambe gauche ?

M. Ronot, tout comme un élève de Rome, se plaît aux scènes d'histoire et aux vastes dimensions. Son tableau de cette année, les *Aumônes d'Elisabeth de Hongrie*, reproduit une scène dont les personnages ne sont pas bien liés entre eux ni empreints d'une forte nationalité : il y a cependant des parties intéressantes ; les têtes sont bien modelées et certaines expressions rendues avec vigueur. Mais ce qui domine comme exécution, c'est un chaudron de cuivre : était-ce la peine d'accumuler tant de personnages pour faire valoir un chaudron ?

La mythologie réjouit le cœur de M. Hermann-Léon, et il n'y cherche pas les sujets les plus faciles. C'est la *Mort d'Actéon* que le jeune peintre a voulu représenter. On sait que cet ardent chasseur, nourri à l'école de Chiron, s'étant égaré un jour dans l'épaisseur d'une forêt, vit Diane qui se baignait avec ses nymphes en une claire fontaine. La chaste déesse, irritée d'avoir été vue par un homme en un si léger vêtement, arrosa d'eau la tête de cet imprudent, le transforma en cerf, et lança après lui ses chiens qui le dévorèrent. M. Hermann-Léon nous représente la transformation en train de s'accomplir. La meute arrive en hurlant et se précipite sur le malheu-

reux devenu déjà cerf en partie. Il faut avouer que s'il n'appartenait pas à la mythologie, un tel sujet serait bien risible. M. Hermann-Léon l'a traité avec une conviction qui ne s'est pas un instant déridée, et il y a déployé des qualités de couleur vraiment intéressantes.

Le tableau de M. Ulmann, intitulé *Loreley*, est emprunté à une ballade de Henri Heine. L'inconvénient de ces peintures littéraires, c'est d'obliger à ouvrir un livre pour comprendre le sujet. Nous n'en ouvrirons pas. L'artiste a représenté son héroïne assise, peignant d'une main sa chevelure et de l'autre retenant sa draperie. La peinture est d'un modelé délicat et sûr. Toute la partie d'en haut est belle d'ailleurs. Pourquoi faut-il que par en bas le peintre ait paru se préoccuper du coloris et des rébus de M. Gustave Moreau? M. Gustave Moreau est un peintre intéressant pour tous ceux qui admettent qu'en art la fantaisie libre et sans frein peut primer impunément la réalité objective; mais ceux qui pensent au contraire que le monde extérieur est tout et que la vie seule a des charmes, attachent peu d'importance aux élucubrations de M. Gustave Moreau. Dans tous les cas, ses procédés sont à lui, et il faut les lui laisser, ainsi que ses énigmes.

Indépendamment de cette femme nue, M. Ulmann expose dans la section des dessins une aquarelle, qui fût devenue, croyons-nous, un beau tableau d'histoire si le peintre avait jugé à propos de l'exécuter en grand. Cette aquarelle a pour titre : le *Libérateur du territoire* et représente M. Thiers dans cette fameuse séance du 16 juin 1877, lorsqu'en réponse à un déni de justice de M. de Fourtou, toute l'assemblée se lève pour acclamer l'illustre homme d'Etat, et crie les mains tendues : « Voilà le libérateur du territoire! » De tels épisodes sont toujours difficiles à rendre, à cause de la multiplicité des personnages et de la multiplicité des groupes. Mais on comprend quel intérêt s'attache aux tableaux qui les reproduisent ; ils deviennent plus tard des témoins pour l'histoire et déposent auprès de la

postérité, non seulement de nos querelles, mais de nos costumes, de nos mœurs et de nos lois. Nous engageons donc vivement M. Ulmann à se mettre à l'œuvre et à transporter sur la toile une scène qu'il a ébauchée d'une façon si dramatique.

Il y a une certaine afféterie dans le tableau de M. Meynier, *Vénus fustigeant l'Amour*. On y voit une jeune femme essayant de retenir Vénus au moment où celle-ci va donner le fouet à l'Amour avec un bouquet de roses. L'idée est jolie, si l'on veut, mais bien frivole. Ce qui nous désarme, c'est la qualité de l'exécution. Le *Printemps*, de M. Courtat, est aussi une agréable peinture, quoique le type de la personne soit un peu vulgaire et ses formes lourdes. Mais ce dont je me plaindrai davantage, c'est l'obscurité du sujet. Sans le livret, ces sortes d'allégories seraient inintelligibles. Le *Printemps* ne peut être représenté par une jeune fille que dans une série où l'*Eté* serait représenté par une jeune femme, l'*Automne* par une femme mûre, et l'*Hiver* par une femme décrépite. C'est ce que M. Alfred Stevens a fait en Belgique pour le palais du roi Léopold. Ainsi posée dans tout son développement, l'allégorie se lit sans effort; tout le monde la comprend; elle est vraiment dans le « palais diaphane » que Lemierre avait rêvé pour elle. En dehors de la série, loin des termes avoisinants qui l'expliquent, la jeune fille n'est plus qu'une jeune fille. On a beau la faire aussi jeune que l'on voudra, jamais on ne lui fera exprimer l'idée du Printemps. Laissons donc ces charades de côté et soyons clairs. Quoique Voltaire n'ait pas été peintre, la clarté est une qualité en peinture aussi bien qu'en littérature.

Un esprit clair et droit, qui ne s'embarrasse pas dans les détails et ne subtilise pas avec l'idée, c'est M. Henner. Quoi qu'il veuille dire, sa pensée est simple, immédiatement accessible. Il est peintre dans le sens rigoureux du mot, et, avec des qualités de vérité et de distinction qui se rencontrent rarement, il ne procède jamais qu'avec les moyens de la peinture. On ne peut pas dire que chez lui

la couleur l'emporte sur le dessin ou le dessin sur la couleur. Ils sont mêlés l'un à l'autre et ne font qu'un, comme dans la nature même. Supposez un objet plongé dans la nuit, le même rayon de lumière qui vous révélera la forme, vous révélera la couleur. La sensation est une, comme le phénomène est un. C'est le cerveau de l'homme qui divise, ce n'est pas la nature.

Les envois de M. Henner doivent être comptés cette année parmi ses meilleurs.

Le *Christ mort* est tout à fait admirable. C'est un morceau de peinture d'un modelé extraordinaire. Quant au mouvement de la Madeleine, à cette sorte de baiser hésitant et convulsif qu'elle va déposer sur la main de son maître, il y a là un trait d'observation morale qui fait le plus grand honneur au maître. On reproche à M. Henner. dans ces sortes de tableaux, de s'en tenir à certaines parties du corps et de ne pas achever les personnages. Qu'importe? Que pourrait ajouter, je demande, au tableau que nous avons sous les yeux, les pieds de la Madeleine ou le prolongement des jambes du Christ? Tel qu'il est, le tableau est complet; le surplus serait du remplissage. Quand M. Henner a fait l'essentiel, il s'arrête et noie le reste dans le vague; je ne saurais l'en blâmer.

Si le *Christ* est une œuvre forte et puissante, la *Madeleine* est un ouvrage exquis. M. Henner l'a représentée assise, devant une grotte, la tête de profil, les jambes repliées sous elle; son beau corps nu est modelé dans la lumière avec une finesse incomparable; un coloris délicat et légèrement ambré l'enveloppe; c'est de la chair, c'est de la vie, c'est à dire ce qu'il y a au monde de plus difficile à rendre. « Ce blanc onctueux, égal sans être pâle ni mat; ce mélange de rouge et de bleu qui transpire imperceptiblement; le sang, la vie, voilà le désespoir du coloriste. Celui qui a acquis le sentiment de la chair a fait un grand pas; le reste n'est rien en comparaison. Mille peintres sont morts sans avoir senti la chair; mille autres mourront sans l'avoir sentie. » Ainsi parlait Diderot, et il disait vrai; aussi le plus grand éloge

qu'on puisse faire d'un peintre est-il de dire qu'il a senti la chair et qu'il l'a rendue.

III

MM. Humbert, Feyen-Perrin, Clairin, Maignan, Luminais, Jacquet, Dupain, Lucien Mélingue, Detaille, Benjamin Constant, Motte, Lira, Destrem, Emile Renard, Ribot, Garnier, Amand Gautier, Bastien-Lepage, Harlamoff, Leibl, Lecomte-Du Nouy, Mengin, Paczka, Jules Rousset, Bonnat, Glaize, Roll, Fantin-Latour, Valadon, Becker, Chaplin, Gill, Ravaisson, Barrias.

Parmi les peintres d'histoire, il en est qui empruntent leurs sujets à la mythologie, d'autres à l'histoire sacrée ou profane, d'autres à l'imagination, d'autres à la réalité vivante. Nous pouvons avoir, nous avons certainement nos préférences, mais dans ce compte rendu rapide, obligé pour aller vite de sacrifier les idées générales, nous accorderons à tous la liberté que nous réclamons pour nous-mêmes. Il suffira qu'un tableau présente des qualités pour qu'il ait droit à nos éloges.

L'*Enlèvement de Déjanire*, de M. Humbert, est d'un coloriste harmonieux et délicat. La *Mort d'Orphée*, de M. Feyen-Perrin, est plus charmante que dramatique ; à voir le joli paysage, le couchant doré et le chœur dansant des ménades, on ne croirait pas qu'un grand crime vient d'être commis ; mais l'idée d'avoir remplacé la tête du musicien par sa propre lyre est singulièrement gracieuse et touchante. Le *Moïse* de M. Clairin recule les bornes de la fantaisie ; il lui manque un parapluie retourné pour figurer au vrai un coup de vent. Le *Louis XI*, de M. Albert Maignan, manque de réalité ; la lèpre était, tout le monde le sait, une horrible maladie de peau ; il fallait ou renoncer au sujet, ou nous représenter la maladie dans toute son horreur ! Le roi a bien peu de mérite à s'ap-

procher d'un lépreux aussi ragoûtant ; cela ne vaut pas la canonisation, autrement il faudrait canoniser tous les internes de l'hôpital Saint-Louis.

M. Luminais s'attarde trop à ses sujets Gaulois. Sans doute il y met toujours ses belles qualités de dessin et de couleur. Ainsi, la *Chasse sous Dagobert*, avec ces deux cavaliers escaladant la berge d'un fleuve, égale ce que le peintre a fait de plus puissant et de meilleur. Mais ce sont toujours des guerriers barbares, et quelquefois le public se lasse d'entendre appeler Aristide le Juste.

M. Jacquet, dont on a trop admiré autrefois une œuvre fort artificielle, *la Rêverie*, semble s'engager dans des chemins sans issue. Sa *Jeanne Darc* est une création inacceptable. D'abord, il lui a fait les cheveux longs, alors que tous les documents sont d'accord pour déclarer que la Pucelle avait les cheveux « noirs et ronds », c'est-à-dire coupés suivant cette mode du quinzième siècle qui faisait de la chevelure une véritable calotte posée sur le crâne. La jupe de velours noir ne me paraît pas beaucoup plus authentique. Quant au coussin de velours bleu sur lequel cette petite personne sèche et froide est agenouillée, voilà bien du luxe pour une pauvre campagnarde. M. Jacquet aurait-il voulu faire la Jeanne Darc de l'évêque d'Orléans, celle dont quelques duchesses métamorphosées en dames de la Halle voulaient fêter l'autre jour le centenaire.

M. Dupain qui, l'année dernière, n'avait que des tableaux de sainteté, a pris cette année pour sujet un ancien usage du commerce de Bordeaux. Au XVIe siècle, paraît-il, tout capitaine, qui avait chargé de vin son navire, devait payer un droit au moment de quitter le port. Il lui était remis en échange une branche de cyprès qu'il attachait à l'un des mâts de son bâtiment. Cette branche indiquait au garde du port que l'impôt de sortie avait été payé, et le capitaine pouvait partir. A la bonne heure, voilà de la peinture laïque. Je serais fort heureux si un tel tableau avait été commandé par la chambre de commerce ou la municipalité de Bordeaux. M. Dupain y a mis un talent

véritable. La composition est bonne, et il règne dans l'ensemble un sentiment de réalité qui attache. Peut-être y a-t-il encore un peu d'esprit académique dans l'homme au torse nu qui roule un tonneau à gauche. Mais le groupe des marchands, l'échappée sur le port, sont des parties remarquablement traitées. Les villes riches devraient entrer dans cette voie, écrire leurs souvenirs locaux sur les murs de leurs édifices. Elles ouvriraient ainsi une nouvelle voie aux artistes et peut-être en finirions-nous avec cette écœurante peinture religieuse, qui a coûté tant d'argent à la France depuis le Concordat.

On se rappelle le Robespierre blessé du dernier salon, qui fut si remarqué et le méritait si bien. M. Lucien Mélingue a fait mieux encore cette année. Sa *Levée du siège de Metz par Charles-Quint* n'a plus aucune des inexpériences qui se pressaient dans le *Matin du 10 thermidor*. C'est une œuvre d'un grand aspect et d'un beau caractère, tout à fait à la hauteur des souvenirs qu'elle évoque. Il y avait un peu plus d'un an que le roi de France avait pris Metz, quand l'empereur Charles-Quint vint en personne essayer de le reprendre. La disproportion des forces étai flagrante. Charles-Quint amenait avec lui soixante mille hommes, cent pièces de canon, sept mille travailleurs et ses meilleurs généraux. Pour résister à ces masses, il n'y avait qu'une garnison de dix mille hommes, commandée par François de Lorraine duc de Guise. On résista cependant ; la défense fut à la fois héroïque et savante. Après deux mois et demi d'efforts, onze mille coups de canon tirés, Charles-Quint ayant perdu la moitié de son armée dans les combats, voyant que le reste allait périr dans la boue et la glace, leva le siège, abandonnant ses bagages, son artillerie, ses malades (1er janvier 1553). Où Bazaine avait-il donc fait son éducation et comment de telles histoires lui étaient-elles inconnues. Le tableau de M. Lucien Mélingue a le mérite d'une grande clarté, d'une composition simple et bien ordonnée. Le sol est couvert de neige le ciel roule des nuées menaçantes. En avant d'un panorama grandiose où se dressent les remparts de la ville

assiégée, on a amené la chaise de Charles-Quint. Le vieil empereur, soucieux et irrité, y monte soutenu par un chambellan. D'un côté, le cortège obligé des gentilshommes qui s'apprêtent à l'accompagner, et de l'autre le groupe des porteurs qui attendent impatiemment. On ne saurait exprimer plus clairement l'idée du renoncement à une entreprise.

Nous ne pensions pas rencontrer M. Detaille au Salon. On le disait du nombre de ces infortunés peintres de bataille, qu'on a dû immoler aux convenances politiques. La vérité est que M. Detaille cumule : il est martyr dans les salons de la rue Chaptal et triomphe aux Champs-Elysées. Triomphe n'est pas le mot juste. La manière sèche et froide de cet artiste ne va pas aux grands sujets. Une bataille ne se décrit pas comme le défilé d'un régiment. Pour jeter sur une terre embrasée des hommes comme Bonaparte, Kléber, Desaix, Dumas, Bessières, Caffarelli, il faut de la chaleur et un certain enthousiasme. M. Detaille n'a pas l'une et est incapable de l'autre. Son paysage manque de vérité locale et ses personnages d'animation. Tout cela est propre, rangé comme pour une revue. La mort elle-même est bien astiquée et peut affronter l'inspection. Soyons juste, cependant : les hussards juchés sur des dromadaires ont une tournure assez pittoresque, mais cela ne suffit pas pour un tableau.

La *Soif*, de M. Benjamin Constant, est une impression de nature saisissante. Des prisonniers marocains qu'on emmène enchaînés à travers le désert rencontrent une source dans un repli de sable. Ce n'est pas un mirage, c'est bien de l'eau. La troupe se précipite, et, agenouillé ou à plat ventre, chacun boit. L'exécution de cette toile est brutale et sommaire, mais la scène est si poignante, que cette brutalité sert à l'effet. M. Benjamin Constant n'a encore rien fait d'aussi simple, ni de mieux. Quant à son *Harem*, c'est une combinaison des *Femmes d'Alger* et de la *Noce juive au Maroc*, et pourtant cela n'a rien de commun avec le faire du grand peintre Delacroix.

M. Motte fait de la peinture qu'on pourrait appeler ar-

chéologique. Sa préoccupation principale est l'érudition. Il a atteint son but quand il a restitué dans toute la vérité de sa physionomie quelque grande scène de la vie antique. C'était autrefois et tour à tour le *Cheval de Troie*, la *Pythie de Delphes*, *Baal dévorant les prisonniers de guerre*, *Dalila coupant les cheveux à Samson*; cette année, c'est le *Passage du Rhône par l'armée d'Annibal*. « Ce qui donna le plus de mal, dit Polybe, ce furent les trente-sept éléphants. » M. Motte a choisi précisément ce moment du passage. On voit un éléphant énorme, surchargé de sa tour et de ses guerriers, défiler sur un radeau que manœuvrent non sans peine des rameurs gaulois. D'autres attendent et auront leur tour. C'est original et curieux. Mais est-ce bien de l'art? C'est au moins de la science, et j'imagine que de telles représentations auraient leur place toute naturelle dans nos lycées ou nos musées pédagogiques, le jour où nous commencerons à décorer nos écoles.

Comment passer devant le tableau de M. Lira, *Travail*, sans s'y arrêter? Voici un inconnu qui aborde la vie réelle par ses côtés les plus abruptes. C'est dans un chantier de construction qu'il a trouvé son sujet; c'est en attelant des hommes au plus dur de tous les labeurs qu'il dégage de la poésie. Ces ouvriers manœuvrant de lourdes pierres et tout entiers à leur action, ont de la grandeur. La lumière qui les enveloppe est juste. Dans toutes ces lignes et dans tous ces mouvements, rien de convenu, rien d'académique : le modelé est robuste, la couleur harmonieuse. Le sujet est trivial, diront les raffinés ; il est sain et vrai, répondrai-je. Ce jeune homme est à suivre, nous verrons ce qu'il fera l'an prochain.

M. Destrem comme M. Lira s'adresse à la vie réelle et la traite dans les dimensions de la nature. Sa *Bénédiction des animaux* dans la campagne du Languedoc manque de savoir, mais quel joli sentiment! On n'est pas plus naïvement vrai. J'ignore d'où vient ce jeune homme, mais des tentatives pareilles ne me laisseront jamais indifférent. Si ce n'est pas là ce qu'on appelle la

peinture, c'en est au moins la matière ; l'artiste est dès à présent dans la voie ; il n'a plus qu'à se fortifier et à mûrir.

Auprès de ces jeunes gens qui en quelque sorte débutent, M. Emile Renard est déjà un ancien. Il y a trois ans que son tableau de la *Grand'mère* lui a valu une médaille et son avenir reste incertain encore. Que cherche cet artiste ? On ne saurait le dire. Son envoi de cette année se compose de figures qui pleurent. Sans doute il y a des qualités de peintre dans la *Mauvaise nouvelle*, mais cette recherche de l'expression pour l'expression a je ne sais quoi de factice. Comment regarderai-je longtemps ce visage attristé, si vous-même prenez soin de détourner mon attention par quelque effet de lumière insolite. Et puis, êtes vous bien sûr que les sentiments violents conviennent à la peinture ? Dans la vie, les pleurs cessent ; dans la peinture, ils coulent éternellement. Pour moi, je ne consentirai jamais à garder sous mes yeux deux sources de larmes qui ne doivent point tarir. Les Grecs, ces admirables réalistes n'ont peut-être pas eu d'autre raison pour proscrire la douleur de leurs images.

M. Ribot a envoyé, comme l'an passé, deux de ces admirables toiles où il aime à déployer son savoir. Cette fois, ce sont deux vieilles femmes, types du peuple, où la vie a inscrit ses rides et marqué ses misères. La *Comptabilité* est un titre ironique. Si la respectable dame, assise à sa table, une plume à la main, paraît hésiter sur son addition, j'imagine bien que le chiffre total ne monte pas haut. Elevé ou non, d'ailleurs, elle y met toute son attention et est aussi complétement à son calcul qu'Erasme à son écriture dans le célèbre portrait d'Holbein. La tête, la main, le papier, tout l'essentiel est dans la lumière ; le reste plonge dans une ombre fluide et mouvante. La *Mère Morieu* présente de face son visage modelé dans le clair avec une vigueur et une précision surprenantes. Si j'avais à choisir entre ces deux toiles, c'est sans doute celle-ci que je prendrais. Mais toutes deux, il faut le dire, supporteraient le voisinage des plus

grands maîtres, tant leur exécution est admirable. Le public est-il apte à goûter de telles œuvres? Pas encore. Mais il suffit à l'artiste d'être apprécié des connaisseurs. Il a mis vingt ans à faire sa trouée, enfin il l'a faite; tous les vrais peintres aujourd'hui lui rendent hommage et reconnaissent en lui un maître.

Faut-il nous arrêter au tableau de M. Garnier, le *Libérateur du territoire*? On connaît cet épisode de notre histoire parlementaire. Protestant contre une parole de M. de Fourtou, toute la Chambre se lève et, se tournant vers M. Thiers, lui rend hommage. Ce tableau fait fureur. La foule s'y porte avec un empressement avide. Ce qu'elle y recherche, ce sont les ressemblances. Tout, en effet, n'est que portrait dans cette toile où les personnages se comptent par centaines. Ces portraits sont généralement d'une exactitude étonnante. Chaque arrondissement peut reconnaître son député et le désigner du doigt. Aussi le succès est énorme. A la vérité il ne pouvait être obtenu qu'à la condition de sacrifier le tableau. Mais l'auteur, je pense, ne s'est fait aucune illusion à cet égard et je n'ai pas à insister.

Comme il faut peu de chose cependant pour faire un tableau! Voici M. Amand Gautier qui nous montre un étal de poissonnerie: une raie, des éperlans, un homard, avec une femme assise dans le fond. Il n'y a pas de sujet plus humble, et pourtant l'exécution est si savante, si magistrale que la *raie* est certainement une des meilleures toiles du salon. C'est par la simplicité et la franchise que M. Gautier procède. Les résultats sont si frappants qu'involontairement le mot de Falconnet à Pigalle revient à l'esprit: « On peut faire aussi beau, puisque vous l'avez fait, mais je ne crois pas que l'art puisse aller une ligne au delà. » Avec ce tableau, M. Amand Gautier en expose un autre, le *Réfectoire*: des petites filles descendent un escalier, conduites par deux sœurs, et se dirigent au réfectoire, dont on entrevoit les tables par une porte entr'ouverte. M. Gautier, on le sait, est le peintre des sœurs. Il connaît leurs attitudes, leurs expres-

sions, leurs pensées même, et il a pour modeler leur visage résigné des accents d'une délicatesse exquise.

Les portraits sont nombreux au Salon. Naturellement ils sont très mélangés ; il y en a de bons et de mauvais, de communs et de supérieurs.

Un des plus fins et des plus délicats est celui de M. *André Theuriet*, le poëte, par M. Bastien-Lepage. Il est dans des dimensions fort restreintes, mais modelé avec un art prodigieux. Le front, les yeux, sont étonnants de vie. On sait, du reste, que M. Bastien-Lepage excelle dans le portrait ; avant son grand éclat de cette année, *Les foins*, c'est par le portrait qu'il avait fondé sa réputation.

M. Harlamoff a toujours eu ses admirateurs. Il me semble pourtant que ceux qui reprochent à son coloris de manquer de naturel, de rappeler un peu certains vieux procédés, n'ont pas tout à fait tort. Cette réserve faite, il faut rendre hommage à la façon magistrale dont ce jeune peintre interprète les physionomies et au goût sûr qu'il apporte dans la composition de ses portraits. Mlle M. V..., avec ses fleurs au sein et dans les cheveux est charmante de simplicité, et c'est par la sobriété que *M. Oneguine* atteint au caractère.

Comme M. Harlamoff, M. Leibl est un étranger. Seulement tandis que le peintre russe suit son chemin sans se laisser détourner ni à droite ni à gauche, le peintre allemand accomplit des écarts terribles. Nous l'avons quitté peignant par masses et par grands plans, ne craignant même pas de laisser certaines parties à l'état d'esquisse : cette année, nous le retrouvons serré comme un Holbein et minutieux comme un Denner. Il y a du talent d'ailleurs dans ces deux têtes d'homme, traitées en pleine lumière et où aucune difficulté n'est esquivée. Si M. Leibl veut entrer dans cette voie, qu'il y entre ; il est sûr d'y rencontrer bonne compagnie dans le passé et dans l'avenir : mais, une fois entré, qu'il y reste ; il faut en finir avec les sauts de carpe.

J'observe que nos illustrations de la science, des let-

tres et de la politique ne sont généralement pas les mieux traitées. Voici *M. Crémieux*, par M. Lecomte-Du Nouy ; le portrait est exact, mais sec à l'extrême. MM. *Ernest Renan* et *Claude Bernard*, par M. Mengin, manquent d'accent. M. *Ulbach*, par M. Puczka, semble un notaire de village ; et quant à l'honorable *M. Paul Bert*, on dirait que son peintre, M. Jules Roussel, l'a trempé dans du vin avant de l'exposer. Sur ce fond effacé se détache vivement le portrait de *M. de Montalivet*, par M. Bonnat. C'est un vieillard cloué dans un fauteuil par l'âge et les maladies. Son corps grêle danse dans un habit à boutons de métal. La tête, quoique semblable par le ton à une terre cuite, est bien étudiée et modelée avec force. M. Bonnat réussit mieux les portraits d'hommes que les portraits de femmes. C'est un ouvrier robuste, non un peintre délicat. Dans une femme, il modélera bien un bras, une épaule, mais la finesse d'une carnation ou d'une physionomie lui échappera toujours. Rappelez-vous *Madame Pasca*. L'artiste n'a jamais mieux fait, et cette année *Madame la comtesse de V...* reste beaucoup au dessous.

Un bon portrait, simple et franc, naturel de pose et bien exécuté est celui de M. *Auguste Glaize*, par son fils. Le portrait de M. *Jules Simon*, par M. Roll, mérite aussi d'être remarqué ; le jeune artiste a enlevé la tête et la ressemblance d'une brosse vigoureuse.

Nous connaissions les deux demoiselles ; cette année M. Fantin-Latour a jugé poli de nous présenter le père et la mère. La famille est complète, mais le tableau n'y a pas gagné. C'était pourtant un bien joli intérieur que cette *lecture*, d'un charme si profond, d'une intimité si pénétrante. Avec les nouveaux venus, le parfum s'est évaporé, et il ne reste plus que quatre personnages assez gauchement groupés et peints sans finesse ni éclat.

Je ne puis citer tout. Mentionnons à la hâte, le *comte de V...*, par M. Valadon ; M. *de W...*, par M. Georges Becker ; l'*ami Daubray*, par Gill ; les deux portraits de Chaplin, qui sont toujours un peu de la même famille,

et une charmante étude de femme, de M. Félix Ravaisson, un Belge, qui paraît être à ses débuts. Quant à M. Barrias, il s'est peint lui-même : peau bleue, barbe bleue et yeux bleus, têtebleu !

IV

Les deux médailles d'honneur. — Pouvait-on les attribuer toutes deux à la sculpture? — Violation du règlement par le jury. — Recours au ministre ou au conseil supérieur des Beaux-Arts. — Le genre : MM. Loustaunau, Louis Leloir, Worms, Ward, Albert Aublet, Butin, Gilbert, Perrot-Lecomte, Lhermitte, Gonzague-Privat, Degrave, Duez, Mlle Eva Gonzalez, Jean Beraud, de Nittis, Gœneutte, Passini, Buland, Beyle, van Haanen, Toudouze.

Le jury des récompenses, pour faire sa cour à M. Guillaume et fêter à sa façon l'avènement d'un sculpteur à la direction des Beaux-Arts, a décerné à la sculpture les deux grandes médailles d'honneur. Quand nous écrivions l'autre jour en parodiant une formule de Dante : *lasciate ogni speranza, poveri pittori,* nous ne pensions pas avoir si vite raison.

C'est la première fois, il faut bien le dire, que pareil fait se produit. La surprise a été d'autant plus grande, dans le public et parmi les artistes, que, de l'aveu général, la peinture est loin d'avoir démérité, cette année. Les beaux-arts du Champ-de-Mars n'ont pas fait tort aux beaux-arts des Champs-Élysées. Le Salon n'est inférieur à aucun de ceux qui l'ont précédé et les tableaux hors ligne s'y rencontrent comme à l'ordinaire. En donnant par exemple une médaille d'honneur à M. Henner pour sa

Madeleine, ou à M. Bastien-Lepage pour ses *Foins*, ou même à M. Vollon pour son *Espagnol*, on avait la certitude de couronner une œuvre éminente. La décision du jury en ce qui concerne la peinture constitue donc un véritable déni de justice.

Quant au salon de sculpture, son éclat est-il si vif que les récompenses ordinaires aient dû être jugées insuffisantes pour lui? Nullement. Le salon de sculpture est visiblement inférieur en nombre et en qualité à ce qu'il est d'habitude. En laissant de côté M. Delaplanche, à qui on eût dû donner une médaille d'honneur en 1876 quand il apporta le plâtre de sa *Vierge*, ou en 1877 quand il apporta le plâtre de sa *Musique*, je ne trouve parmi les œuvres nouvelles qu'un morceau absolument digne de la médaille d'honneur, et ce n'est pas celui que le jury a couronné. Le morceau exceptionnel à mon avis, et qui devait enlever tous les suffrages, c'est le *Paradis perdu* de M. Gautherin. Mais M. Gautherin n'a pas eu l'heureuse fortune d'être prix de Rome, et il est clair que M. Barrias qui l'a eue, devait lui être préféré par le jury.

Ainsi déni de justice en ce qui touche les peintres, favoritisme en ce qui touche les sculpteurs, voilà la délibération du jury. Ce n'est pas tout. Un vice plus grave l'entache et la dénonce : elle est contraire aux prescriptions du règlement; pour tout dire, en un mot, elle est illégale.

Pour s'en convaincre, il suffit de se reporter à l'origine de la double médaille d'honneur, et de rechercher quelles intentions ont présidé à son établissement.

Le système des deux grandes médailles d'honneur n'a commencé à fonctionner qu'au Salon de 1864. Avant cette date, il y avait une grande médaille unique consistant en une prime de 4,000 fr., dont le titulaire jouissait jusqu'à ce qu'un autre artiste eût été couronné à son tour. M. Yvon, auteur du tableau de la *Prise de Malakoff*, garda cette pension quatre ans de suite, de 1857 à 1861; M. Pils, auteur de la *Bataille de l'Alma*, la garda

deux ans, de 1861 à 1863. Pendant que les peintres de bataille remportaient ainsi la récompense suprême du Salon et encaissaient bon an mal an leurs deux cents louis, les sculpteurs, qui n'avaient aucun moyen de rivaliser avec eux, étaient délaissés. De là des plaintes et des récriminations. Pourquoi la sculpture, cette gloire de notre école, n'était-elle pas traitée aussi favorablement que la peinture ? pourquoi les deux arts n'étaient-ils pas mis sur un pied égal, n'avaient-ils pas chacun leur médaille ? Le gouvernement fit droit à ces réclamations et institua deux médailles d'honneur.

C'est en 1864 que le nouveau système reçut sa première application. Cette année-là, la peinture avait été ou avait paru faible. Que fit le jury ! S'avisa-t-il de reporter à la sculpture la médaille destinée à la peinture ? Pas le moins du monde. Il déclara qu'il n'y avait pas lieu de décerner la médaille de peinture, et il donna à la sculpture la médaille qui lui revenait. Les paroles que M. le maréchal Vaillant, ministre de la maison de l'empereur et des beaux-arts, prononça lors de la distribution des récompenses, expliquent parfaitement la situation. « Dans la peinture, dit-il, nulle œuvre n'a paru mériter une médaille d'honneur. Mais je crois traduire fidèlement le verdict de vos juges en avançant qu'il n'en reconnait pas moins l'importance de vos œuvres considérées dans leur ensemble ; la critique la plus sévère serait même forcée de reconnaitre que certains côtés de la peinture ont rarement fait preuve d'autant de sentiment, d'observation et de talent. Mais toujours est-il, que si le niveau général des œuvres de peinture s'est plus que maintenu, nous n'avons point vu apparaitre l'œuvre exceptionnelle, la grande œuvre dans toute l'acception du mot. Moins accessible aux variations du goût par son but même, qui est la beauté seule dans sa force ou son élégance, la sculpture a conservé cette fois encore la place élevée qu'elle occupe. Lui rendre hautement cette justice, c'est donc partager l'opinion unanime des juges les plus autorisés, et la statuaire antique pourrait s'honorer

de l'œuvre remarquable à laquelle le jury a accordé la première récompense. »

Tel est donc le sens de l'institution. Il y a deux médailles d'honneur, l'une pour la peinture, l'autre pour la sculpture. On ne les décerne qu'autant qu'il y a mérite exceptionnel. Si l'œuvre éminente se rencontre dans les deux arts, on décerne les deux médailles; si elle ne se rencontre que dans un, on décerne une seule médaille. On n'a pas plus le droit de les placer toutes les deux dans la même section, qu'on n'aurait le droit de les attribuer au même artiste, peintre ou sculpteur.

La pratique suivie confirme cette théorie.

Le système de la double médaille a fonctionné, sous l'empire, depuis 1864 jusqu'en 1870. Nous venons de voir qu'en 1864 une seule médaille avait été décernée, celle de la sculpture (l'œuvre couronnée était un *Mercure* inachevé de Jean-Louis Brian). En 1865, les deux médailles furent attribuées; M. Cabanel, peintre, eut l'une; M. Paul Dubois, sculpteur, eut l'autre. En 1866, pas de médailles. En 1867, médaille en sculpture : Carrier-Belleuse. En 1868, les deux médailles : Brion, peintre, et Falguière, sculpteur. En 1869, les deux médailles : Bonnat, peintre, et Perraud, sculpteur. En 1870, les deux médailles : Tony-Robert-Fleury, peintre, et Hiolle, sculpteur. Après une interruption de quatre années, qui dura tout le temps de la direction de M. Charles Blanc, le système des deux médailles est remis en honneur par M. le marquis de Chennevières, et, depuis ce moment, nous avons : 1874, deux médailles : Gérôme, peintre, et Mercié, statuaire; 1875, une seule médaille : Chapu, statuaire; 1876, une seule médaille, Paul Dubois, statuaire; 1877, deux médailles : J.-P. Laurens, peintre, et Chapu, sculpteur.

Comme on le voit, à aucun moment de ces deux époques les jurys n'ont essayé d'échapper aux prescriptions du règlement. Toujours ils ont scrupuleusement respecté la légalité qui régit les récompenses exceptionnelles. Pour la première fois aujourd'hui cette légalité est violée, violée au profit de la sculpture par le jury que préside M. Guil-

laume, en sa nouvelle qualité de directeur des Beaux-Arts. Laisser établir un précédent de cette sorte serait extrêmement dangereux. Cette année, l'illégalité est commise au détriment des peintres; vienne un autre directeur des Beaux-Arts, et elle pourra être commise au détriment des sculpteurs. Tous les artistes sont donc intéressés à intervenir. Qu'ils ne perdent pas un instant, qu'ils défèrent au ministre ou au conseil supérieur des Beaux-Arts la délibération illégale du jury : s'ils n'obtiennent pas satisfaction pour cette année, si on répond à leurs justes revendications par une fin de non-recevoir tirée du fait accompli, du moins leur agitation aura ses fruits pour l'avenir : il est légitime d'espérer que l'introduction d'une clause formelle dans le règlement empêchera le retour de semblables abus.

Mais que demandé-je là ? L'action à des artistes ? Des artistes se réunir, délibérer en commun, arrêter les termes d'une réclamation, la porter en corps au ministre ? S'ils allaient se compromettre !...

Qu'y a-t-il, cependant ? On se presse, on se foule ; c'est à qui s'approchera le plus de la cymaise. Porté par le flot, je m'avance à mon tour pour contempler la merveille. La merveille est un petit tableau de chevalet qui nous montre un mari à table, lisant ses journaux, pendant qu'à l'autre bout sa tendre moitié bâille. Cela s'appelle un *Mariage de convenance*, et a pour auteur M. Loustaunau, élève de Gérôme et de Vibert. Ce sujet, ce succès, cette généalogie de peintres, tout nous montre que nous entrons dans les terres privilégiées du genre.

Ici nous nous trouvons en plein courant populaire. La peinture anecdotique, c'est ce que la foule aime le mieux. Mais les membres de l'Institut, qui ont un jour donné la médaille d'honneur à l'auteur de l'*Eminence grise*, n'ont pas le droit de s'en plaindre. Il est évident toutefois que cette peinture n'a de valeur qu'autant qu'il s'y joint quelques qualités d'exécution. C'est ce qu'a compris M. Louis Leloir, un des maîtres de l'anecdote. Composition, dessin, couleur, M. Louis Leloir a tout, même l'esprit;

mais il lui manque l'esprit de sacrifice. Dans son tableau des *Fiançailles*, toutes les parties sont également finies. Si l'on découpait la toile autour de chaque tête ou de chaque groupe, on aurait autant de tableaux que de morceaux. M. Jules Worms (et en général tous les anecdotiers) a le même défaut. Son *Barbier distrait* ne vaut pas mieux, au point de vue de l'unité, que *Chaque âge a ses plaisirs*. Dans cette dernière toile, il y a autant d'actions séparées que de personnages différents. L'enfant attrape des mouches, le vieillard met un oiseau en cage, les amoureux se parlent d'amour ; chacun fait tableau à soi tout seul, ce qui veut dire que le tableau n'existe pas.

Il me semble que notre vieux culte pour l'Armorique se refroidit. Je ne vois plus autant d'intérieurs bretons qu'il y a quelques années. Qu'est devenu M. Eugène Leroux qui s'était fait une réputation en ce genre? Et M. Armand Leleux? et tant d'autres? J'en étais là de mes réflexions quand j'avise l'intérieur breton demandé. Voici le paysan aux longs cheveux et aux grandes braies. Il regarde un nourrisson que sa femme promène. L'artiste a appelé cette petite scène : *Fierté paternelle*. Tout y est bien, la composition, les attitudes, la couleur. Je m'approche pour lire sur la toile le nom de ce nouveau peintre bretonnant. O surprise! C'est un Américain, M. Ward. Notre vieux culte pour l'Armorique serait-il donc tout à fait refroidi?

Vous rappelez-vous cet étonnant *Boucher* du Salon de 1873, qui était en train de saigner un mouton dans sa cour? Depuis le jour où il a peint ce tableau, si réel et si fort, M. Albert Aublet a tourné à tous les vents. Il a fait un *Jardin de Marguerite*, où les fleurs étaient aussi minutieusement détaillées que dans un tableau de Firmin Girard. Il a fait une *Locuste* empoisonnant des esclaves de grandeur naturelle, comme s'il avait voulu disputer le grand prix du Salon à M. Sylvestre. Voici maintenant qu'il imite M. Comte et qu'il peint des scènes représentant le *Duc de Guise à Blois*. Le tableau n'est pas mauvais, mais j'aimerais mieux de l'Aublet tout pur.

Revenons à des choses plus près de nous. M. Butin est un peintre de côtes et de plages, observateur attentif des sentiments et des attitudes chez l'homme, des phénomènes de la lumière dans la nature. Son *Enterrement d'un marin à Villerville*, est pris sur le vif. La scène, dans son harmonie simple et contenue, provoque le recueillement. En ouvrant un jour sur cette âpre existence des matelots, qui n'est qu'un long combat contre la mer, elle en montre les misères et la grandeur. Le jury a donné une médaille de seconde classe à M. Butin, la récompense est méritée.

M. Gilbert est un nouveau venu qui s'annonce avec éclat. Sa *Marchande de vaisselle* est excellente de tout point. Les faïences, les porcelaines, les brosses, les éponges, tout est vivement peint, rendu avec esprit. La *Marchande de volailles* montre que M. Gilbert enlève aussi bien les personnages que les natures mortes. Il y a de l'étendue et de l'air dans ses toiles. Il est rare d'assister à un début aussi intéressant et aussi plein de promesses. Il est regrettable qu'une médaille de troisième classe ne soit pas venue le récompenser; mais M. Gilbert s'impose désormais à l'attention, nous ne négligerons pas de le suivre.

Un autre bon début, c'est celui de M. Parrot-Lecomte; rien n'est plus finement touché que l'intérieur de l'*Atelier de M. Meissonier*, à Poissy. Il est facile de reconnaître, à cette exécution même, de qui M. Parrot-Lecomte est élève, mais il ajoute, semble-t-il, à ce que son maître a pu lui apprendre, un certain sentiment que celui-ci ne possède pas. Tout est charmant dans le tableautin qu'il expose, le divan rayé, les études collées au mur : seuls, peut-être, les casques et les cuirasses disposés sur une étagère dans le haut sont trop finis, et ici nous retombons dans le vrai Meissonier.

M. Lhermitte vit tranquillement sur sa réputation établie, à laquelle son *Marché aux pommes* ne peut ajouter grand chose. Un petit enfant, jouant avec son chien auprès de son chat, tels sont les *Trois amis*, de M. Gonza-

gue-Privat. A ce charmant tableau est attaché le souvenir d'une touchante histoire que je ne raconterai pas; mais il me sera permis de signaler la grâce de la composition et l'harmonie délicate de la couleur. Quand il s'agit d'enfants, le nom de M. Degrave se présente tout naturellement à l'esprit. C'est lui qui coud des bandes de marmots aux jupons des religieuses dans les écoles et dans les salles d'asile. La *Mise au rang* montre comme toujours des qualités d'observation charmante, en même temps qu'une exécution libre et facile.

Avec M. Duez, nous faisons un pas vers l'*impressionnisme*. Mais l'*impressionnisme* n'est pas seulement un droit; dans certains sujets, dont le charme ne saurait être rendu autrement, il devient un devoir, n'est-ce pas, Duret? L'*Accouchée*, de M. Duez, étendue dans sa longue robe et recevant avec un sourire les soins qui s'empressent autour d'elle, enlève tous les suffrages. Que parle-t-on de faire et de pousser? Quand le peintre a rendu son impression, quand il a dit ce qu'il avait à dire, le tableau est fini, et y ajouter quelque chose serait le le gâter. *Miss et Bébé*, *En cachette*, de Mlle Eva Gonzalès, rentrent dans cette façon de comprendre la nature par aspects rapides. Ce sont des notes extrêmement séduisantes et qui retiennent le regard par des harmonies d'une délicatesse extrême. Dans un ordre d'idées voisin, je trouve la *Soirée*, de M. Jean Béraud, si spirituelle et si animée, qui semble un vrai tour de force avec ses lampes lumineuses, ses femmes en toilette et ses hommes en habit noir; le *Coin de boulevard*, de M. Nittis, qui a si délibérément transformé sa manière, ainsi qu'il appert de son envoi à l'exposition italienne du Champ-de-Mars; enfin, la *Noce débarque*, de M. Gœneutte, coloriste habile, qui prend volontiers pour théâtre de ses scènes populaires quelque rue ou quelque place de Paris.

Aimez-vous les turqueries? Pasini on a deux ravissantes: la *Porte d'un kan* et *Yechil-Turbé*, à Brousse. Ce sont deux tableaux de petites dimensions, traités avec

le goût et la sobriété qui distinguent le maître. Une toile de M. Buland a aussi attiré mon attention; elle représente une *Quête pour le marabout*, à Tlemcen. Comme compréhension de l'Orient, c'est du Regnault, mais du meilleur, du Regnault de la *Sortie du Pacha*. Néanmoins cela ne suffit pas pour permettre d'apprécier M. Buland; il faudra voir ce que ce peintre pourra faire quand il se décidera à marcher sans bâton.

Depuis plusieurs années, M. Beyle paraît avoir planté sa tente en Algérie. Encore un peintre qui a beaucoup tourné, beaucoup flairé la veine du succès. Il a peint de l'Orient et de l'Occident, du présent et du passé, de l'anecdote et de l'histoire. Je l'aimais mieux quand, jeune débutant, il peignait des saltimbanques. La *Parure de la mariée* est d'un vrai coloriste; l'artiste montre tous les progrès qu'il a faits. C'est un bon tableau contre lequel on ne peut élever aucun reproche; mais, au fond, je regrette le sentiment des saltimbanques.

Je ne puis guère que mentionner en passant la *Leçon de natation* de M. van Haanen, un Autrichien amoureux de Venise. La scène est charmante, quoique le lieu (un canal) soit assez mal choisi pour des bains; mais la faute n'en est pas à l'artiste, qui a peint les mœurs qu'il avait sous les yeux. C'est à Yport, c'est aux plages ensoleillées de l'Océan que M. Toudouze va chercher les baigneuses aux toilettes multicolores et l'air joyeux courant librement sur la grève. Il y a quelque mérite à M. Toudouze à entrer par ces côtés périlleux dans le monde contemporain. M. Toudouze est un prix de Rome, qui a abandonné le casque classique pour courir après la vie moderne. Félicitons-le de sa bravoure.

V

Genre. — Paysage. — Marine. — Fleurs. — Natures mortes.

Je dois réparation à M. Pierre Beyle. Ce que je lui demandais de faire, il l'a fait. A sa *Toilette algérienne*, étalage des plus riches couleurs, il a joint un épisode tiré de la vie des saltimbanques, le *Dernière étape de Coco*. C'est la note émue à côté de la note chatoyante. Dans le même ordre d'idées, se place l'*Enfant blessé* de M. Simon Durand, qu'un saltimbanque ramène meurtri dans la baraque, pendant qu'au dehors la parade continue indifférente.

Puisque j'en suis au chapitre des oubliés, je dois mentionner l'*Apprenti cordonnier* de M. Bonvin. Entouré de ses alènes et de ses cires, l'enfant travaille gaiement devant la fenêtre de son échope. Il n'y a pas de spectacle plus humble : mais le tableau est si bien composé, la lumière si bien distribuée qu'on ne peut s'empêcher d'admirer cet art simple et honnête qui va droit au cœur en s'adressant aux yeux. — M. Pierre Billet ne s'élève point. Elève de Jules Breton, il avait montré dès l'origine des qualités qui semblaient promettre un brillant avenir. Il s'est arrêté en route. Ses *Pêcheuses d'équilles* sont charmantes, mais ce n'est encore là qu'un tableau de genre. — Il y a chez M. Winter quelque chose qui pourrait bien devenir du style. Sa *Vieille femme en prière* est remarquable à plus d'un titre. Agenouillée, de face, elle égrène son chapelet en marmottant. C'est une analyse de la décrépitude tentée par un observateur attentif et servie par une exécution patiente. — Le *Fumeur*, de M. Baud-Bovy, est un portrait très serré de dessin, quoique libre et aisé dans sa pose ; la tête est modelée avec une vérité et une force surprenantes.

Le Salon contient deux paysages de Daubigny et rien de Courbet. Cette différence de traitement n'est reprochable à personne et nous n'avons pas à nous y arrêter

ici. Ce que nous voulons dire, en manière de salut à deux illustres mémoires, c'est que, absents ou présents, de tels noms n'en occupent pas moins la première place dans l'admiration universelle. Ils étaient les derniers de la génération héroïque. Depuis qu'ils sont allés rejoindre Rousseau, Millet, Corot, le paysage ressemble à une armée qui aurait perdu son état-major. Les grands chefs n'existent plus, et c'est aux hommes de second rang que la destinée passe la main. Mais ne nous y trompons pas, ces hommes de second rang sont déjà des artistes considérables et peut-être ne leur manquait-il, pour être tout à fait acceptés comme maîtres, que d'arriver plus en vue.

Ce qui fait plaisir et donne grand espoir, c'est que, parmi eux, nul ne s'arrête, nul ne se juge arrivé. Chaque année, c'est à qui frappera un coup plus fort, fera un pas plus avant vers l'originalité et le caractère. — La *Plage*, de M. Guillemet, avec son vaste déroulement de côtes, son ciel orageux, son atmosphère mouillée, est une toile puissante et superbe. — M. Pelouse, dans son *Passage de Lanniec à Concarneau* touche au fantastique. Cette noire tempête que chasse le vent et qui passe par dessus les huttes des pêcheurs, a une grandeur sombre qui émeut. — Il semble du reste qu'il y ait tendance à dramatiser la nature, à la passionner. C'est encore un orage que M. Emile Vernier nous représente avec une intensité poignante. Cet artiste est en progrès continu; chaque année ses tableaux sont mieux vus, rendus avec plus d'énergie. — J'en dis autant de M. Lavieille, dont la *Nuit* est si originale. C'est un effet de lune sans lune, mais il est si puissamment écrit dans le ciel, sur les maisons blanches du village, à la surface de la rivière, que sa justesse vous arrache un cri d'admiration. — M. Zuber semble vouloir faire une tentative du côté de ce qu'on appelait autrefois le paysage historique. Je doute qu'il y aboutisse sans s'écarter de la nature, sans tomber dans l'arrangement. Déjà on sent la composition dans le paysage de *Dante et Virgile*, et les verdures sombres faites

pour impressionner les deux voyageurs, ne font que paraître uniformes à ceux qui regardent le tableau. Pour ma part, j'aime mieux le *Soir d'automne* avec ses beaux arbres et son effet de lumière simple et franc.

M. Français expose un *Beau lac de Nemi*, savant et juste. — Le *Vieux noyer*, de M. Harpignies, a l'imposant aspect d'un géant du règne végétal. — C'est par ses grandes lignes simples que M. Pointelin attire et captive. Sa *Prairie dans la Côte-d'Or*, prise au soleil levant, est toute imprégnée encore des fraîcheurs de la nuit : effet charmant et vivement rendu. — M. Camille Bernier est le paysagiste en titre de la Bretagne; c'est à la représenter sous toutes ses faces qu'il a conquis sa réputation. Un gars faisant paître ses chevaux dans des ajoncs, voilà son tableau cette année : il n'en est pas de plus breton. — C'est aussi à la Bretagne que M. Lansyer a l'habitude de demander des inspirations. On retrouve dans les *Landes fleuries* tout ce que ce talent élégant et souple contient d'énergie et d'accents de nature. — M. Berthelon expose une *Vue prise du Tréport*, où l'on remarque de très beaux premiers plans, d'un modelé sûr et d'une vérité de ton tout à fait séduisante. Encore un artiste qui a monté vite! C'était un débutant il y a quelques années; le voici bien près d'être un maître.

Ce phénomène, d'ailleurs, n'est pas rare. Ce qui caractérise le Salon de 1878, c'est une marche générale en avant; on se hâte comme s'il s'agissait d'arriver le premier à un but non déterminé encore. Les artistes ainsi en progrès sur eux-mêmes sont nombreux. On ne peut jeter les yeux autour de soi sans en rencontrer. Voici M. Pata, élève de Courbet, que son tableau des *Falaises d'Étretat* met cette année en évidence; on en admire particulièrement les belles eaux. Sous le titre du *Pain de dix heures*, M. Paul Baudouin a peint des moissonneurs en plein soleil; les figures sont très justes comme valeur et comme mouvement; l'ensemble est joyeux et animé. M. Eugène Baudouin cultive l'amande et l'olive dans les paysages

de l'Hérault ; il met dans la distribution de ses plans de rares qualités de dessinateur ; mais qu'il prenne garde à ses personnages, ils sont immobiles et sentent la pose. C'est sur les bords de la Marne qu'opère M. Yon. Son *Petit bras avant la pluie* est excellent ; cet aimable artiste avait la grâce, il acquiert de plus en plus la fermeté.

Parmi les peintres qui soutiennent vaillamment leur réputation, je nommerai M. Hanoteau qui, cette année, indépendamment du paysage accoutumé, nous a fait la surprise d'un portrait, et un portrait de général encore ; M. Karl Daubigny, dont la manière ne se dégage pas toujours des procédés paternels ; M. Jean Desbrosses qui, lui, au contraire, s'est entièrement détaché de Chintreuil et trouve le caractère dans ses beaux paysages de la Savoie ; M. Jules Héreau, dont les *Croniers* renferment toutes les qualités de la peinture ; M. Auguin, qui a un sentiment si vif des beautés naturelles ; M. Stanislas Lépine enfin, dont les petites vues de Paris seront si recherchées un jour.

Semblable à l'empire d'Alexandre, l'art de Troyon s'est partagé et revit en plusieurs. M. Van Marcke élargit son cadre habituel et pousse pêle-mêle vaches et veaux vers le *Gué de Monthiers*. Ce défilé tumultueux, dans une plaine inondée, sous un ciel d'orage, n'est pas sans grandeur. M. Vuillefroy se montre puissant dessinateur dans ses *Bœufs surpris par le mauvais temps*. Que n'est-il coloriste au même degré ? Un artiste qui possède à la fois le dessin et la couleur, c'est M. Paul Vayson. Ses *Taureaux de la Camargue*, pourchassés dans l'eau par des piqueurs à cheval, fuyant et beuglant, forment un spectacle d'une originalité saisissante. Ajoutons la *Génisse*, de M. Edouard Vié, qui se recommande par de sérieuses qualités d'exécution, et nous aurons terminé avec l'espèce bovine. Quant aux moutons, la palme revient sans conteste à M. Théodore Jourdan, qui méritait assurément une médaille pour son *Passage du ruisseau*.

L'arrivée des fleurs devient chaque année plus consi-

dérable. Il ne faut pas s'en plaindre, car le genre est charmant. Il est facile aussi, et ceux qui s'y adonnent ne tardent pas à y exceller. Exemple : M. Georges Jeannin, dont les débuts remontent à quelques années ; sa *Hottée de fleurs* est d'un éclat, d'une richesse de tons incomparables. Mais pourquoi une « hottée » ici et une « brouettée » là ? C'est dépasser la mesure du goût français. Trop de fleurs, dit-on dans une de nos comédies. Le *Cerisier* et l'*Eglantier*, de M. Kreyder, sont d'une grande fraîcheur, quoique un peu durs comme toujours. Les *Roses* de M. Eugène Petit, sont d'un coloriste ; mais le dessin n'en est pas suffisamment écrit à mon gré. Au contraire, la *Bourriche de pensées*, de M. Paul Vayson, me satisfait complètement ; on dirait la nature même. M. Charles de Serres, dont j'ai oublié un excellent *Portrait de Boudouresque*, suspend au mur un vase de faïence orné de *Fleurs printanières* : c'est original et exquis.

VI

SCULPTURE

La grande sculpture est moins nombreuse cette année au Salon. Plusieurs sculpteurs de mérite sont absents ou ne sont qu'imparfaitement représentés. M. Paul Dubois a jugé à propos d'envoyer au Champ-de-Mars les deux nouvelles figures (la *Foi* et la *Méditation*), qui doivent compléter son tombeau du général Lamoricière. M. Chapu n'a qu'un buste. Quant à M. Mercié, occupé aux tombeaux d'Arago et de Michelet, il s'est abstenu d'exposer au palais des Champs-Elysées. Dans ces conditions, l'attribution des deux médailles d'honneur à la sculpture paraît particulièrement choquante.

J'ai dit que M. Delaplanche avait mérité la médaille d'honneur antérieurement, lorsqu'il avait produit le plâtre des deux statues dont il expose aujourd'hui le marbre, et que, quant aux groupes nouveaux de MM. Barrias et Gautherin, c'est à ce dernier qu'il eût fallu donner la récompense suprême. Le groupe de M. Barrias est beau assurément, mais il manque d'unité. La posture d'Eve étreignant douloureusement le cadavre d'Abel contrarie le mouvement d'Adam. Il est impossible d'ailleurs qu'Adam et Eve, dans la position qu'ils occupent, fassent trois pas. Aussi, Adam ne marche-t-il plus; il semble qu'il vient de s'arrêter pour donner à Eve le temps d'embrasser une dernière fois son fils. Tout cela est compliqué et laisse de l'incertitude dans l'esprit du spectateur. Rien que de simple, au contraire, dans l'œuvre de M. Gautherin. Le groupe se compose avec aisance et justesse, enfermé sur toutes ses faces dans des lignes souples et harmonieuses. Le corps d'Eve est de toute beauté. Le mouvement de terreur qui la rapproche d'Adam, comme si elle cherchait dans son sein refuge et protection, est d'une nouveauté saisissante ! L'expression de sa physionomie, où l'étonnement se mêle à la douleur, complète la pensée. Si le visage d'Adam était moins vulgaire, le groupe serait irréprochable de tous points. Aussi, plus je compare les deux envois, plus je m'enracine dans mon idée du premier jour : le *Paradis perdu*, voilà l'œuvre supérieure et celle qui devait être récompensée. Elle ne l'a pas été parce que, quand un sculpteur libre, même à talent égal, se trouve en concurrence avec un prix de Rome, c'est toujours le prix de Rome qui l'emporte.

M. Hector Lemaire, auteur d'un *Samson trahi par Dalila*, a été déclaré prix du Salon. Il y a des qualités dans ce groupe et beaucoup d'inexpérience. L'opération à laquelle se livre Dalila avec ses ciseaux est singulière. Elle s'applique à couper l'extrémité d'une des nattes de Samson, comme si elle était plus préoccupée de faire pousser les cheveux de l'hercule que de les tondre. Ces

nattes, dont j'ignorais l'existence historique, m'ont remis en mémoire le prix du Salon de l'an dernier, M. Henri Peinte, qui, lui aussi, avait donné des cheveux de femme à un guerrier. J'ai cherché son œuvre pour voir quels progrès il avait faits : M. Henri Peinte n'a exposé que le bronze de son *Sarpédon*, c'est-à-dire rien de nouveau.

Le goût et la distinction sont affaire à M. Jules Franceschi. Son *portrait de Mme C...*, statue destinée à figurer sur un tombeau, est une des meilleures œuvres du Salon. Aux mérites de l'exécution se joint celui d'une idée ingénieuse qui montre comment, avec de l'imagination et le sentiment de la vérité, on peut échapper aux banalités de l'allégorie.

Les deux figures de *Crocé-Spinelli et de Théodore Sivel*, destinées au tombeau qu'on leur élève au Père-Lachaise, ont produit dans le public une vive sensation. On oublie si vite à Paris que le souvenir de la terrible catastrophe était presque effacé. La vue de ces deux jeunes gens, étendus côte à côte dans la fraternité de la mort, l'a fait soudain revivre. Le parti adopté par l'artiste a heureusement traduit le sentiment commun. La disposition des figures, le réalisme de leur exécution aident encore à l'émotion produite. M. Dumilâtre, qui n'avait jamais eu de médaille, a obtenu du coup une première classe : l'opinion ratifie cette récompense.

M. Albert Lefeuvre a envoyé un groupe qu'il intitule *Après le travail*. Je dis groupe pour me conformer aux indications du livret; mais, en réalité, il n'y a pas groupe. Les deux figures sont placées l'une à côté de l'autre, et rien ne les relie entre elles que le besoin simultané de la soif. Sous cette réserve, l'œuvre, naïve de conception et bien exécutée, est des plus intéressantes.

Je n'aime point le *Ganymède* de M. Turcan, ni aucun Ganymède, d'ailleurs. La convention est trop violente ici pour que mon esprit l'accepte. Quand on me parle d'un enfant enlevé par un aigle, je ne puis le voir autrement que si c'était un mouton, et alors le groupe n'a rien de

sculptural. Une belle figure, bien composée, bien modelée, c'est le *Défi*, de M. Delhomme, œuvre qui aurait certainement dû rapporter une médaille à son auteur. Le *Persée*, de M. de Vauréal, est aussi une idée heureuse. Il y a de la nouveauté dans la pose du héros et dans le geste qu'il fait de rejeter loin de lui la tête de Méduse. Le *Général Foy*, de M. Hiolle, a grand aspect. Le *Pierre Corneille* de M. Falguière, semble un peu trop affiné comme exécution. Le *Moïse* de M. Victor Chappuy est extrêmement gracieux; exécutée dans un beau marbre, cette statue serait charmante.

Un mot à l'administration pour finir. Parmi les bustes exposés figure un certain *Portrait du prince L... N...*, avec la plaque de la Légion d'honneur au côté, et le manteau aux abeilles sur l'épaule. En 1874, sous le régime du 24 mai, nous avons dû subir au Salon le *Portrait du prince impérial*, de M. Jules Lefebvre. Mais aujourd'hui que les hommes du 24 mai ne sont plus là, et que la République existe, l'administration ferait sagement de profiter des remaniements qu'elle annonce pour éliminer un buste séditieux qui n'a que trop longtemps scandalisé le public.

SALON DE 1879

I

Tous les ans, on discute sur la valeur du Salon. Est-il égal, inférieur ou supérieur à celui de l'année précédente ? La question se pose le jour de l'ouverture et le plus souvent le Salon se ferme avant qu'on ait pu faire la réponse.

Nous négligerons cet ordre de comparaisons, nous contentant de dire que, à quelque point de vue qu'on l'envisage, le Salon de 1879 mérite d'être étudié.

D'abord, c'est le premier Salon du gouvernement républicain, et à ce titre il nous serait déjà cher. Mais il est traversé en outre par des courants de jeunesse qui indiquent le renouveau et donnent l'espoir de moissons prochaines. C'est plus qu'il n'est besoin pour mériter notre sollicitude.

On lui reproche de contenir trop de toiles. La belle misère ! Je voudrais qu'il en eût davantage encore. La République ne doit-elle pas à tous les artistes part égale de lumière et d'espace ? Puisque l'on s'est mis d'accord sur le principe d'un Salon triennal extrêmement restreint, quel mal y a-t-il à faire une exposition annuelle extrêmement ouverte ? Mille tableaux, deux mille tableaux de

plus, qu'est cela ? Les critiques feront la grimace, mais le public s'y retrouvera toujours.

On reproche encore au Salon de ne point compter, parmi tant d'œuvres exposées, un seul chef-d'œuvre. Qu'en sait-on ? Est-ce à nous, est-ce aux hommes du temps présent, qu'il appartient de faire le départ entre ce qui est chef-d'œuvre et ce qui ne l'est pas ? Nullement. Tout le monde sait bien qu'en cette matière la décision appartient à l'avenir. Si les contemporains proposent, c'est la postérité qui dispose. Or est-il sûr que dans cinquante ans, cent ans, tel tableau que nous avons là sous les yeux ne sera pas considéré comme un chef-d'œuvre ? Qui empêche, par exemple, que le portrait de Mlle Sarah Bernhardt, par M. Bastien Lepage, ou celui de Mlle V..., par M. Gervex, ne restent pour nos successeurs ce qu'ils sont déjà pour nous, des œuvres extraordinaires, commandant, imposant l'admiration universelle ? Rien, bien évidemment.

On reproche enfin au Salon de manquer de noms retentissants. Hélas ! Il est trop vrai. Les grands chênes de la forêt ont été abattus. Eugène Delacroix, Théodore Rousseau, Millet, Corot, Daubigny, Courbet, sont tombés l'un sur l'autre. Ceux qui viennent après, plus jeunes, n'ont pas l'autorité dont leurs anciens jouissaient quand la mort est venue les prendre. Mais laissons faire le temps, c'est lui qui lustre et qui délustre. Dans chaque catégorie de l'art, pour un chef disparu, j'en vois dix qui se montrent, également impatients de saisir le commandement. Patience ! dans quelques années, l'état-major de nos maîtres sera reconstitué.

Je ne trouve aucun défaut au Salon de 1879, et au contraire, je relève en lui une qualité sans égale : sa signification est nette et précise. L'évolution qu'accomplit l'art français, ou, pour particulariser, — car les arts plastiques n'obéissent pas tous aux mêmes formules — l'évolution qu'accomplit la peinture française s'y lit, comme si elle était écrite dans un livre. Les choses n'étaient pas arrivées encore à ce degré d'évidence. Chacun

voit clairement ce qui s'en va et non-moins clairement ce qui vient. Ce qui s'en va, c'est l'école académique, la convention dans le dessin et la couleur, les sujets empruntés aux vieux thèmes des mythologies païenne ou chrétienne ; ce qui vient, c'est l'école naturaliste, c'est-à-dire la modernité dans le sujet, l'exactitude dans le dessin, l'harmonie dans la couleur, la vérité en tout, dans le fond et dans la forme Le spectacle est curieux : sans apparence de combat, il y a substitution d'une chose à une autre : la vie prend la place de la mort.

On a parlé récemment de littérature naturaliste. Je n'entends pas bien ce terme. La littérature n'a aucune raison d'être naturaliste plutôt qu'idéaliste. Elle n'a pas pour moyen nécessaire, obligé, la reproduction des choses visibles. Dégagée du monde objectif, libre comme la pensée même, elle accepte tous les modes, revêt tout les caractères. L'imagination lui est aussi nécessaire que l'observation. Dante, Shakespeare, Byron, Victor Hugo ont autant de droits à ses yeux que Balzac ou Champfleury. La prétention de celui qui voudrait limiter la littérature, sous prétexte de la définir, soulèverait un rire énorme. C'est du reste le succès qu'a obtenu l'écrivain auquel je fais allusion, le jour où il a voulu ériger sa pratique personnelle en théorie générale.

Dans le domaine des arts plastiques, au contraire, le mot naturalisme a son application, on peut dire toute naturelle. Le peintre ne peut exprimer sa pensée qu'au moyen des formes et des couleurs. Il demeure donc, quoi qu'il fasse et quoi qu'il rêve, enchaîné aux réalités du monde visible. Ces réalités sont le livre qu'il a constamment sous les yeux, le langage dont il doit s'approprier les expressions et les tours. Ainsi le peintre est naturaliste par destination. Tout le problème pour lui consiste à se demander s'il doit chercher à ses risques et périls une source de poésie neuve dans l'interprétation des réalités que la vie lui apporte, ou s'il n'est pas plus sage, s'en tenant aux conceptions anciennes, de faire tourner le robinet connu des vieilles poésies my-

thologiques et religieuses, affaire de tempérament!

L'école naturaliste d'ailleurs n'est point née d'hier. Dans le développement des arts modernes, elle est même antérieure à l'école académique. Celle-ci se rencontre à la décadence des genres, l'autre à leur plus vigoureux essor.

Les primitifs chez tous les peuples ont été naturalistes, et il est des pays, comme la Hollande, qui n'ont jamais connu d'autre art.

Pour m'en tenir à la France contemporaine, — car, dans ce préambule déjà long, je ne veux pas remonter au temps des Clouet, le naturalisme chez nous date au moins d'un demi-siècle C'est sous la Restauration, dans le paysage, qu'il a débuté, alors que Paul Huet, Théodore Rousseau s'insurgèrent contre les *fabriques* et le *feuillé* du XVIIIe siècle. Ils prétendaient arriver à faire vivant, à donner la sensation de l'arbre qui tressaille sous la brise, du nuage qui vole dans le ciel. C'était comme s'ils avaient voulu créer une nouvelle nature, tant leur idéal différait de celui qu'ils voulaient remplacer. Ils y réussirent pourtant si merveilleusement que jamais il n'y eut, depuis, retour offensif de l'ancien système. La terre française ainsi conquise, Millet vint, qui fit sortir du sillon son terrible travailleur, l'*Homme à la houe*; Troyon promena dans tous les sens ses bœufs de labour; Courbet plus prudent et mieux doué, après avoir peint la simplicité villageoise et la corruption des villes, ouvrit aux regards ces immenses forêts de sapins où, au bord des eaux murmurantes, combattent les cerfs amoureux et s'ébattent les chevreuils légers. Tout un monde frémissant de vie prit ainsi naissance sous la baguette magique de quelques hommes.

Alors la bataille s'élargit. Le naturalisme devint à la fois une façon de comprendre l'art et un moyen de le réaliser. Du paysage, il s'étendit aux fleurs, aux fruits, à la marine, renouvelant chaque genre à mesure qu'il y touchait. Le voici aujourd'hui entré en plein dans l'histoire, opposant le nouveau à l'ancien, la réalité ambiante

à la fable transmise, perfectionnant les procédés de la peinture en même temps qu'il en modifie l'esprit, débarrassant la pratique de mille petites conventions inutiles, aspirant à la vérité dans l'exécution comme à la vérité dans le sujet, poussant enfin l'art tout entier vers la simplicité, la franchise, la lumière.

Telle est le sens de la formidable poussée que nous avons sous les yeux et où marchent pêle-mêle, confondus dans la colonne d'assaut, MM. Bastien-Lepage, Duez, Gervex, Renoir, Vayson, Manet, Butin, Buland et d'autres, dont les noms inconnus aujourd'hui seront célèbres demain.

Si l'on continue de ce train, la bataille ne sera pas longue. Sur tous les points du camp les troupes de l'ennemi semblent ébranlées. On cherche ce que sont devenus nos prix du Salon. A l'exception de M. Lehoux, qui, sous prétexte de baptiser un Saint-Jean, fait baigner des hercules forains dans une mare, on ne trouve plus personne. M. Cormon, le fin coloriste, et M. Sylvestre, le puissant dessinateur, sont également absents. Quant à nos récents prix de Rome, ils s'agitent dans l'incohérence et le vide. La grande bataille gauloise de M. Morot accuse sans doute l'énergie et la vigueur, mais quel invraisemblable fouillis! M. Comerre, dans son *Lion amoureux*, n'est guère plus intelligible. M. Besnard et M. Schommer se bornent à envoyer des portraits et M. Chartran n'envoie rien.

Seuls, MM. Bouguereau et Jules Lefebvre soutiennent la retraite avec vaillance. M. Jules Lefebvre a donné son plus grand effort dans sa *Diane surprise*; M. Bouguereau lui-même s'est surpassé dans la *Naissance de Vénus*. C'est par de tels maîtres que cet art, tout d'arrangement et de convention, pourrait vivre, s'il n'était anémique de naissance et fatalement condamné.

II

Quand on entre dans la salle qui fut autrefois le salon d'honneur et qu'on regarde devant soi, on a sous les yeux une grande toile représentant la *Famille* et destinée à la mairie du XIII⁰ arrondissement. C'est une composition de M. Lematte, prix de Rome. L'œuvre n'a rien d'attrayant. Le sujet est fait de banalités allégoriques mal cousues entre elles. Les poses sont des réminiscences de maîtres antérieurs; pour n'en citer qu'un exemple, le jeune laboureur qui s'appuie aux cornes de sa charrue semble un grandissement de Léopold Robert. Le paysage, qui aurait pu tout racheter par quelques accents vrais, manque de force et de réalité. Enfin la couleur est terne et l'aspect général attristant. Ce tableau est donc bien loin d'être un chef-d'œuvre. Si médiocre qu'il soit cependant et si pauvre en qualités, il a à nos yeux un avantage inappréciable : il témoigne de la révolution qui vient de s'accomplir.

Quelle ?

La sécularisation de la peinture.

Et en effet, sous l'ordre moral, comme sous l'empire que l'ordre moral continuait, un pareil tableau n'eût pas été fait. La préfecture de la Seine aurait commandé à Lematte une *Sainte Famille* quelconque, et le tableau achevé se fût engouffré dans une église. Qui ne se souvient de ce temps ? La mairie, le collège, l'école, tous les grands édifices par où s'affirme la vie nationale, étaient suspects, déshérités des choses d'art ; leurs murs devaient rester blancs. Seule l'Église avait qualité pour se vêtir de couleurs. L'art religieux tenait le premier rang dans la hiérarchie artistique. Les pouvoirs publics se tenaient à sa dévotion ; les critiques n'auraient pas osé commencer leur compte rendu annuel sans lui avoir rendu préalablement hommage. En vain quelques fâcheux annonçaient sa

fin prochaine, inévitable résultat, disaient-ils, du mouvement des idées en France, on se riait de leurs pronostics, on en faisait voir l'inanité en montrant la peinture religieuse attablée jusqu'au cou au double budget de l'Etat et de la ville de Paris. Pendant plus de trente ans, de 1840 à 1870, l'insatiable se gorgea ainsi de commandes et de travaux. Jamais on n'avait restauré autant de cathédrales, jamais on n'en avait autant enluminé. Pour faire face à la besogne, il fallut réquisitionner tous les bras. Les plus illustres de nos artistes furent embauchés au service de la Vierge et des saints. Eugène Delacroix, Chassériau, Perin, Orsel, Flandrin, Delaroche, Gigoux, Jeanron, Léon Cogniet, Lehmann, Couture, Jean-Paul Laurens, Bonnat, Lenepveu, eurent leur chapelle à faire dans les églises de Paris. On utilisa même les paysagistes : Corot, Daubigny, Français, ont signé quelque part des murailles où montent les verdures et où bruissent les eaux courantes. J'ai parlé de réquisitionner les bras, on réquisitionna même les peintres qui n'en avaient pas : Ducornet, le célèbre Ducornet, eut son morceau à illustrer dans un coin de Saint-Louis-en-l'Ile.

Qu'est-il sorti de ce vaste embrigadement de forces ? Beaucoup de travail réalisé, peu d'œuvres sérieuses. On cite, à Notre-Dame-de-Lorette, les décorations de MM. Perin et Orsel, exécutées avec un sentiment archaïque qui n'est point sans saveur ; à Saint-Vincent-de-Paul et à Saint-Germain-des-Prés, celles de M. Hippolyte Flandrin, qui rêvait je ne sais quel amalgame des primitifs et de Raphaël ; enfin, à Saint-Sulpice, celles d'Eugène Delacroix, qui, maître là comme ailleurs, rayonne en tous lieux d'originalité et de génie. Et après ? Rien, ni personne. Deux ou trois compositions intéressantes pour des kilomètres d'ennui, tel est le bilan de la peinture religieuse à notre époque. Est-il donc étonnant que l'opinion s'en soit si complètement détournée ?

Ajoutez que, de tous les édifices connus, les églises sont certainement les plus mal disposées pour recevoir de la peinture. La lumière y est détestable. En outre, dans

l'humidité meurtrière des nefs, le tableau moisit, la toile maroufiée se décolle. Le passant renonce bien vite à s'intéresser à des œuvres qu'il lui faut suivre dans des hauteurs inaccessibles et qui sont éclairées presque toujours au rebours de l'effet.

On a crié quand le conseil municipal de Paris a déclaré close la période d'ornementation des églises. Il faut reconnaitre aujourd'hui qu'il a fait acte de bonne administration. L'opinion publique est avec lui, et ce n'est pas l'état de la peinture religieuse au Salon qui lui fera regretter sa mesure.

Rien en effet, n'est plus pénible à voir. La peinture religieuse se débat contre un ennemi qui ne pardonne pas, la banalité. En vain, elle fait appel à la jeunesse. Ce n'est pas certainement M. Wencker avec sa peinture lisse ni M. Toudouze avec ses anges ridicules qui parviendront à lui donner quelque verdeur. En vain M. Leconte du Nouy appelle Eustache Lesueur à son secours, Eustache Lesueur était de son temps, et le tableau de M. Leconte-Du Nouy est du notre, sec, dur, désagréable et plat. Le *Christ consolateur*, de M. Albert Maignan, se présente à l'esprit comme une charade d'ordre composite. Le *Jacob chez Laban*, de M. Henry Lerolle, a des qualités d'harmonie dans la note grise, mais la toile est hors de proportion avec le sujet.

Quelques artistes se défendent contre la banalité avec des moyens particuliers. M. Lehoux, nous l'avons vu, a recours à la musculature; il fait de saint Jean un Crest et de Jésus-Christ un Rabasson. M. Henry Lévy demande à la couleur son charme et n'aboutit qu'à de médiocres imitations de Delacroix. Quant à M. Olivier Merson, il se défend par l'archaïsme de l'exécution et le raffinement de l'idée. Le *Repos en Égypte* est une conception ingénieuse, poétique même par certains côtés; le souvenir de Benozzo Gozzoli flotte sur *Saint-Isidore* et semble le protéger. Mais qui ne voit la fausse application morale ? Un laboureur priant pendant que son ange gardien conduit la charrue, c'est une prime donnée à la paresse. Elle

n'a rien qui étonne dans une religion de couvents et de moines, mais elle choquera singulièrement notre démocratie, pour qui le travail est la plus sainte des fonctions.

Une certaine recherche d'anecdotes curieuses, un ragoût de couleur, un dessin ronflant, tout cela ne suffira pas à ressusciter un art qui agonise. La peinture religieuse ne répond plus à rien dans notre temps : que l'Etat, suivant l'exemple de la ville de Paris, lui retire sa main puissante, qu'il cesse d'acheter ses produits, et l'année prochaine le Salon sera débarrassé de toutes ces non-valeurs.

III

Il y a des qualités dans le *Saint-Jérôme* de M. Ernest Carteron, et plus encore dans la *Déposition de la croix* de M. Poncet. Cette dernière toile même est remarquable. La composition y devient expressive par sa très-grande simplicité. Le peintre nous montre la Vierge contemplant, angoissée et sanglante, le Christ couché à terre sur un linceul blanc. M. Poncet est élève d'Hippolyte Flandrin et s'applique à le continuer. L'élève, on peut le dire, a ressaisi un peu du sentiment chrétien qui animait le maître. Le phénomène est trop rare pour n'être pas noté; d'autant plus que, cette année, les meilleurs tableaux de religion sont précisément ceux d'où l'esprit religieux a été le plus sévèrement banni. Je veux parler, du *Jésus au tombeau*, de M. Henner, et du *Saint Cuthbert*, de M. Duez.

Le *Jésus au tombeau* ne représente autre chose qu'un de ces torses, de pâleur ivoirine, que M. Henner excelle à enlever sur un fond noyé d'ombre. Le modelé, comme toujours, est admirable, malgré un défaut assez saillant

à l'humérus gauche. La tonalité générale, par son harmonie délicate et fine, sollicite si doucement le regard qu'on a quelque peine à s'en détacher. Pourtant l'œuvre n'obtient pas auprès du public le succès que son mérite semblerait lui valoir. J'en ai cherché la raison et il m'a paru qu'elle pourrait bien être dans le manque de parti-pris de l'auteur. M. Henner est sorti de la réalité sans entrer dans l'idéal religieux. Il s'est tenu à égale distance des deux éléments et n'a par conséquent le bénéfice d'aucun d'eux. On dirait que sa préoccupation unique a été, accouplant des idées inassociables, de faire un cadavre gracieux, conçu en dehors du temps et de l'espace, non daté ni qualifié, n'appartenant à aucune catégorie sociale ou céleste, un cadavre anonyme et généralisé, aimable d'ailleurs, bon voisin, plein de séductions et de caresses, n'éveillant point l'idée de la mort, c'est-à-dire de la décomposition et de la pourriture, un cadavre charmant, amical, fraternel, avec lequel on pourrait vivre s'il consentait toutefois à rouvrir les yeux et à se rhabiller. C'est comme qui dirait une variation sur la forme humaine. Musique? Peinture? Nul ne sait. Mais si l'attention est attachée, le cœur n'est pas ému. L'œuvre est le produit du dilettantisme pur. C'est de l'art pour l'art.

Le *Saint-Cuthbert* de M. Duez nous ramène vivement à la réalité. Rien n'est moins religieux, mais en revanche rien n'est plus vrai. M. Duez a eu le bénéfice de sa décision d'esprit; son succès a été très franc. On pourrait dire d'ailleurs à sa décharge que cette façon de traiter les tableaux de sainteté est autorisée par d'indiscutables précédents. C'est ainsi que les comprenaient les premiers et les plus grands des primitifs. Chez eux, nulle recherche de sentimentalité spéciale; la vie extérieure, le monde vrai fournissaient à la fois les personnages et le lieu de la scène. M. Duez a trouvé cette poétique suffisante. On me dirait qu'avant de mettre la main à son triptyque, il a fait une excursion dans les Flandres et longtemps regardé les Van Eyck, je n'en serais nullement

surpris. Or, quand on a pour soi de telles autorités, on peut bien négliger l'art mystique ou piétiste des Perin, des Orsel, des Flandrin. Mais à quoi bon plaider les circonstances atténuantes pour un artiste de cette valeur ? J'imagine bien que M. Duez ne va pas s'attarder longtemps dans les épisodes pieux. Il a l'esprit trop moderne et l'œil trop ouvert pour des sujets de cette sorte. Une fois en passant, pour essayer sa force, c'était acceptable ; un retour ne se comprendrait pas. Grâce à son *Saint-Cuthbert*, voilà l'artiste monté aux régions supérieures de l'art ; le meilleur moyen d'y rester, c'est de renverser son échelle.

La peinture décorative est noblement représentée au Salon par le *Paris* de M. Ehrmann : *Paris, sous les auspices de la République, convie les nations aux luttes pacifiques des arts et de l'industrie.* L'œuvre respire le plus pur patriotisme et l'exécution est fort distinguée. On sait avec quelle correction M. Ehrmann dessine les figures. Il a mis tout son savoir dans celle de Paris debout et de la République sous le dais. Quant au génie qui vole en développant le drapeau tricolore, il est aussi charmant qu'original.

Ce nom d'artiste alsacien m'en amène un autre à l'esprit. M. Gustave Doré a exposé, comme il le fait tous les ans, une de ces immenses toiles dont le vide et la nullité égaient les indifférents, en même temps qu'ils affligent les amis de l'artiste. Comment, en effet, quand on se souvient de tant d'œuvres d'autrefois, charmantes, spirituelles ou pathétiques, ne pas se sentir ému de compassion, en voyant un homme s'obstiner à ces compositions folles qui sont l'objet d'une universelle risée ? Celui dont la main impuissante retrace aujourd'hui l'incroyable *Mort d'Orphée*, a illustré autrefois les *Contes drolatiques* de Balzac, le *Pantagruel* de Rabelais, qui sont deux chefs-d'œuvre ; il a exécuté, lors de la guerre de Crimée, pour le *Musée anglo-français*, des dessins de bataille qui sont des pages d'histoire. Comment ne l'a-t-on pas arrêté sur la pente où il roule depuis si longtemps ? Hélas ! le malheur a voulu qu'il fût décoré et qu'on le

considérât comme exempt du jury d'admission. Mais
est-il exempt? Notez qu'il n'a jamais eu, au Salon, ni
mention, ni médaille, ni récompense d'aucune sorte. S'il
a la croix de la Légion d'honneur, ce n'est pas sur la proposition du jury qu'elle lui a été donnée. Les règles de la
hiérarchie artistique n'ont pas été suivies. C'est l'empereur qui, de son chef, en vertu de sa toute-puissance et
parce que tel était son bon plaisir, l'a décoré, un jour de
15 août. Est-ce qu'une croix tombée de ce ciel ou venue
par ce chemin peut rendre exempt? Je ne le pense pas;
ou alors il faudrait admettre que le peintre non récompensé, qui aura la bonne fortune d'être décoré comme
garde national sous Louis-Philippe ou sous la seconde
République, est exempt; il faudrait admettre que le militaire décoré qui rentre dans la vie privée, que dis-je, le
militaire? que tous les citoyens décorés, à quelque titre
que ce soit, pourront chaque année exposer leur petite
toile à la barbe des artistes et du jury également stupéfaits C'est absurde, n'est-ce pas? Il faut donc conclure
de là que M. Gustave Doré n'est pas exempt. Et alors
pourquoi le laisser entrer au Salon sans l'examiner? Quel
service on lui rendrait parfois en le laissant dehors!

IV

Les peintres considèrent volontiers l'histoire comme
un domaine à eux. Les uns s'y installent à résidence fixe,
d'autres y entreprennent des explorations lointaines;
ceux-là y pratiquent des fouilles à toutes profondeurs.
Quand, à force de lectures et de recherches, ils ont mis
la main sur un sujet qui leur parait à peu près neuf, ou
qui, étant déjà connu, leur semble comporter une expression nouvelle, ils n'hésitent pas à le prendre pour

thème et à y découper le motif de quelque composition dramatique ou pittoresque.

Nulle époque, plus que la nôtre, n'était propre à pousser les artistes dans cette voie. On a dit du XIX° siècle qu'il était le siècle de l'histoire. La proposition sera vraie même en art. Notre goût se détermine de plus en plus dans ce sens, et les événements s'arrangent, dirait-on, pour donner au mouvement une impulsion nouvelle. Il y a un an environ, une circulaire de M. Bardoux, ministre des beaux-arts, demandait aux préfets de faire dresser, dans chaque département, la nomenclature des édifices, palais, mairies, facultés, chambres de commerce, qui sont susceptibles de recevoir une décoration murale. En ce moment même, l'Hôtel de Ville de Paris se hâte vers un achèvement rapide avec l'intention annoncée de faire appel au savoir de nos meilleurs artistes. L'histoire fournira naturellement la matière des décorations projetées.

Assurément, qu'on se place au point de vue de l'intérêt ou au point de vue de la convenance, il n'y a rien de plus légitime que cette direction particulière de notre goût national. Il est certain tout d'abord que la représentation de faits historiques où notre nationalité a été mêlée agit sur nos esprits d'une façon plus effective que les fantaisies de la fable ou les idéalités de la religion. Nous sommes plus touchés par une peinture qui nous montre Etienne Marcel faisant massacrer aux pieds du roi les ennemis du peuple, que par une peinture qui représente Vénus sortant de l'onde, ou Persée coupant la tête de Méduse. Ensuite, la décoration étant en quelque sorte le commentaire imagé du monument, rien de plus naturel que de lui en faire raconter l'histoire. Si l'Hôtel de Ville de Paris, par exemple, ne devait pas résumer, sur quelques-unes de ses façades intérieures, les principaux traits de notre vie municipale, ou même les faits de notre vie nationale qui ont eu là leur aboutissement suprême et leur consécration, la population éprouverait une déception profonde.

Cependant, il faut bien le dire aux peintres, au risque

de troubler leur quiétude : il y a dans la peinture historique, quand elle s'applique aux évènements d'un passé déjà lointain, une contradiction, une antinomie, eût dit un polémiste célèbre, dont les deux termes sont irréductibles et qui, presque toujours, tiendra en échec le talent des peintres les mieux doués.

Je veux dire que, préoccupés d'être à la fois historien exact et artiste éloquent, ils ne parviendront à être l'un qu'au détriment de l'autre. La science archéologique et l'entente du tableau sont, en effet, deux choses qui ne vont pas ensemble, et cependant la sûreté dans l'information est devenue pour nos esprits une telle nécessité que nous ne saurions nous en passer, même en peinture. Un tableau d'histoire qui n'aurait pas la vérité du costume, de l'ameublement, de la scène, ne serait pas de l'histoire pour nous ; et s'il est exact dans tous ces détails, il y a gros à parier qu'à l'instant même il cesse d'être une œuvre d'art.

Tel est le sphinx qui a dévoré et qui dévorera éternellement les peintres qui font de l'histoire retrospective, au lieu d'en faire sur le vif des événements contemporains. Un dilemme les domine et les écrase : fidèles à la vérité, ils ne sont pas artistes ; artistes, ils ne reproduisent pas la vérité.

Entre peintre et savant, il faut choisir.

M. Lucien Mélingue a sacrifié l'érudition, mais mollement, sans netteté, sans décision, et son tableau reste encore tout embarrassé d'archéologie. Cette espèce de lit, qui n'est ni français ni du temps, mais qui semblerait plutôt italien du XVIe siècle, tient une place énorme. La tenture de lampas rouge qui coupe la scène en deux n'a pas de raison d'être. Les bourgeois armés qui suivent Étienne Marcel sont trop corrects dans leur attitude compassée. Tout cela rend l'ensemble froid, immobile. Ni le tumulte ni la terreur, qui devaient se dégager de l'horrible scène, ne sont suffisamment exprimés. L'interprétation morale du fait historique n'est même pas bien exacte. On dirait qu'en posant d'un geste aussi emphatique

le chaperon royal sur sa tête, Etienne Marcel savoure antérieurement l'espoir de je ne sais quel rêve ambitieux. Ce n'est pas là l'esprit de l'épisode. Etienne Marcel protège le Dauphin en le couvrant de sa toque aux couleurs bleue et rouge, voilà tout. Indiquer qu'il ait pu aspirer à la royauté, c'est dénaturer les caractères et fausser l'histoire. En somme, la tentative était noble et l'œuvre est consciencieuse ; il n'y manque qu'une chose, mais capitale. c'est le feu, le mouvement, la passion, la vie ! Le petit roi, pâle et frissonnant, est encore la meilleure figure.

M. Jean-Paul-Laurens ne se laisse pas embarrasser par le détail archéologique, mais il glisse dans un autre défaut : la recherche du sujet rare, de l'épisode curieux. Il en résulte que, pour savoir ce qu'il a voulu peindre, il faut recourir au livret et presque toujours lire un long récit. Lisez ; moi, pendant ce temps, je vais regarder le tableau. La composition a un certain aspect ; beau dessin, bonne couleur, ensemble grandiose. Est-ce cependant un Laurens très éclatant, un Laurens de premier ordre ? Non. La vie est absente, le mouvement fait défaut. Ce n'est pas ainsi qu'on démolit un mur. Il fallait aller voir comment les maçons s'y prennent. Les ouvriers de M. Laurens sont de faux ouvriers ; ils ne travaillent pas et ne pourraient pas travailler dans la situation qu'ils occupent. Il y a ensuite cette bizarrerie que les principales figures sont présentées de dos. Enfin l'élément essentiel et important de la composition a été oublié. Eugène Delacroix disait en parlant du célèbre bas-relief de *Diogène*, par Puget : il lui manque le principal personnage, celui qui explique la scène et qui la motive, le rayon de soleil. On peut dire de même devant le tableau de M. Jean-Paul Laurens : il y manque le principal personnage, celui pour lequel tout ce monde est réuni, qui justifie toutes ces expressions et toutes ces attitudes : c'est l'emmuré, ou les emmurés, mais un seul en la circonstance suffit. C'est lui, l'emmuré, qui est le tableau, c'est lui que je veux voir. Que me font ceux qui l'atten-

dent? Ils sont spectateurs comme moi. Ils m'intéresseront peut-être tout à l'heure, quand leur physionomie reproduira ce qu'ils auront ressenti à la vue de leur victime, mais jusque-là je n'ai que faire d'eux. J'attends l'emmuré. Est-il mort? Est-il vivant? S'il bondissait tout à coup des décombres et de la poussière et apparaissait devant ces magistrats, devant ce peuple, hâve, nu, décharné, avec une longue barbe blanche, quelle émotion soudaine et indescriptible! Comme on oublierait vite et Bernard Delicieux et le magistrat, et tous les autres! Ce qui prouve bien qu'il était le seul personnage, utile, indispensable. M. Laurens est passé près du succès sans le voir.

V

Ce n'est pas être trop familier que de dire des anciens Romains qu'ils sont nos grands-pères. Nous avons été élevés sur leurs genoux et nous avons appris à penser dans leurs livres. Leur esprit a pénétré le nôtre, au point que notre langue est presque tout entière faite de leurs mots. Une aussi étroite parenté explique bien des choses, et pourtant, sans la politique, elle serait impuissante à justifier l'engouement des choses romaines qui nous prit, il y a une centaine d'années, et qui tient encore aujourd'hui si fort nos académies et nos écoles. En effet, il est arrivé un jour que les sentiments de la Révolution française ont trouvé dans la vie et l'histoire de Rome des formules toutes prêtes et admirablement éloquentes. On eût dit que l'âme de ces temps grandioses, après plus de vingt-cinq siècles écoulés, revivait parmi nous et animait nos fiers patriotes. De là, l'immense popularité de Louis David et l'action prolongée de son école. Aujourd'hui, la politique et la passion sont également parties, ne laissant après elles que l'érudition froide. Notre enthousiasme

pour l'antique est évaporé : la Rome républicaine ne fait plus battre nos cœurs. Ce qui n'empêche pas qu'à l'Ecole des beaux-arts, entre tant de nombreux autels qui y sont dressés, il en est un sur lequel l'encens fume toujours en l'honneur des héros et des dieux du Capitole. Les vestales qui entretiennent ce feu sacré parlent entre elles de Romulus et de Remus, de Caton et de César, de Néron et de Locuste, comme si cela s'était passé hier. Il en résulte, au Salon, des peintres qui prennent goût à retracer ces vieilleries, des amateurs qui se reprocheraient de passer sans les regarder. Cette année, M. Blashfield, un Américain, élève de Bonnat, représente *les dames romaines prenant une leçon à l'école des gladiateurs*. On dirait le fonds de magasin ayant appartenu autrefois à M. Gérôme. Comment M. Blashfield a-t-il fait pour se procurer ce vieux stock d'archéologie, et qui le prend de rouvrir, longtemps après que M. Gérôme a fermé boutique ? Le tableau de M. Fernand Pelez, la *Mort de l'empereur Commode*, a plus d'ampleur que la leçon des dames romaines. On connaît le sujet : Marcia, femme de Commode, avertie que ce dernier avait résolu sa mort, le prévint en le faisant étrangler dans son bain par un athlète. Cette composition renferme des qualités sérieuses, attestant le travail et l'étude. Mais pourquoi les avoir perdues dans un tel sujet ? Que nous importe, à la distance où nous sommes, Commode et sa femme, et son bain, et l'athlète étrangleur de tyrans ?

Une scène non moins atroce, mais traitée avec un plus juste sentiment du pittoresque et une meilleure entente du tableau, c'est la *Mort de Chramn*, par M. Luminais. Quel était ce Chramn ? Un des fils de Clotaire I^{er}, d'après le livret. Il s'était révolté plusieurs fois contre son père. Fait prisonnier, il fut lié sur un banc, étranglé, puis brûlé avec sa femme et ses filles dans la maison où on les avait enfermés. Le tableau montre l'incendie qui commence. Le cadavre de Chramn est étendu garotté sur un banc. La femme attachée à un poteau, sent venir le feu à elle et a des soubresauts terribles. Tout à

l'heure on entendra les éclats du bois et le grésillement de la chair. L'ensemble est dramatique et d'un bel effet. M. Luminais, on le sait, est voué aux Gaulois et aux Francs. Dans un autre tableau, où il expose le *Départ pour la chasse dans les Gaules*, l'on voit un superbe groupe de cavaliers, de chevaux et de chiens : tout cela du temps de la reine Brunehaut. Bonne peinture d'ailleurs, franche, vigoureuse et d'une harmonie agréable à l'œil. Mais pourquoi toujours ces siècles reculés ? Les Mérovingiens nous ennuient à la longue avec leurs cheveux roux. M. Luminais croit, sérieusement, sur la foi de la chronologie, qu'il est plus moderne de peindre les Barbares, parce que les Barbares sont venus après les Romains. Erreur. Les dates n'ont ici rien à faire. Antérieurs ou postérieurs aux Romains, les Barbares sont mille fois plus loin de nous et mille fois moins intéressants. Il n'en faut plus.

M. Ponsan, qui travaille dans la matière religieuse, se rapproche : Saint Louis et les croisades, c'est la France du moyen âge, la France féodale, comme qui dirait le commencement de la France. Le sujet est horrible. Un jour saint Louis et son escorte rencontrèrent un certain nombre de cadavres en putréfaction. C'était des guerriers qu'on avait abandonnés là à la rapacité des corbeaux. Le pieux roi commande à ses gentilshommes de rendre à ces morts l'honneur de la sépulture, et comme chacun reculait de dégoût à l'idée de cette besogne nauséabonde, il descendit de cheval, prit bravement dans ses bras un des cadavres et donna l'exemple. Il faut que nos peintres aient bien peu le sens de la réalité pour se permettre des sujets pareils. Voyez-vous un artiste peignant, au vrai et pour tout de bon, un cadavre en pourriture ? Ce que ce serait ! M. Ponsan ne s'en doute même pas. Il peint d'une façon molle et terne des cadavres pleins de distinction : il ne faut pas choquer les belles dévotes qui s'agenouilleront devant le tableau à la cathédrale de la Rochelle.

Avec M. François Flameng, fils de l'éminent graveur,

nous entrons en plein dans notre histoire nationale. Voici la France de la Révolution, c'est-à-dire la vraie France. L'audacieux artiste n'a pas craint de représenter les *Girondins* interrompus dans leur banquet funèbre par l'appel des geôliers, le matin du 30 octobre 1793. C'était une tentative à faire reculer plus d'un brave. Mais il y a des grâces d'état pour la jeunesse. M. François Flameng s'est mis à la tâche et il s'en est tiré à son honneur. Assurément l'œuvre a des défauts. La composition est mal équilibrée, la couleur n'est pas bonne. Mais il y a du tempérament, de l'énergie, toutes sortes d'intéressantes promesses pour l'avenir.

Le jury a décerné à M. François Flameng le prix du Salon. Il a bien fait. Mais qui a fait mieux encore, c'est M. Turquet, l'intelligent sous-secrétaire d'Etat au ministère des beaux-arts : il a modifié l'article du règlement qui règle les conditions imposées au lauréat, et de cet article férocement académique, il a fait une prescription libérale et rationnelle. Primitivement le lauréat du Salon était astreint à un séjour de trois ans en Italie. C'était vouloir faire de ce prix la doublure même du prix de Rome. On avait bientôt senti les inconvénients de cette prescription, et on avait abaissé à deux ans l'obligation du séjour en Italie. M. Turquet vient de l'abaisser encore et de le fixer à un an. C'est la réalisation même de la pensée de Géricault: « L'Italie est admirable à connaitre, écrivait ce grand artiste à un de ses amis, mais il ne faut pas y passer tant de temps qu'on veut le dire. Une année bien employée me paraît suffisante, et les cinq années qu'on accorde aux pensionnaires leur sont plus nuisibles qu'utiles en ce qu'ils prolongent leurs études dans un temps où il serait plus convenable de faire des ouvrages. Ils s'accoutument ainsi à vivre de l'argent du gouvernement et passent dans le repos et la sécurité les plus belles années de leur vie. Ils sortent de là ayant perdu leur énergie et ne sachant pas faire d'efforts. Ils terminent comme des hommes ordinaires une existence dont le commencement avait fait espérer beaucoup.

C'est enterrer les arts au lieu d'aider à leur accroissement et, dans le principe, l'institution de l'école de Rome n'a pu être ce qu'elle est aujourd'hui. Aussi beaucoup y vont, peu en reviennent. Les vrais encouragements qui conviendraient à tous ces jeunes gens habiles seraient des tableaux à faire pour leur pays, des fresques, des monuments à orner, des couronnes et des récompenses pécuniaires, mais non pas une cuisine bourgeoise pendant cinq années, qui engraisse leur corps et anéantit leur âme. »

Voilà soixante-trois ans que ces lignes sont écrites. Que de fois n'ont-elles pas été justifiées ! Que de prix de Rome *ont terminé, comme des hommes ordinaires, une existence dont le commencement avait fait espérer beaucoup !* Il faut en finir avec ce fétichisme de l'Italie. On doit aller étudier l'art là où l'activité artistique est la plus grande, là où luttent les idées et les théories, là où se produisent les œuvres. C'est Paris qui, depuis un siècle, est le grand foyer créateur en matière d'art, et tout le monde cherche à nous imiter : c'est donc à Paris qu'il faut façonner son cerveau et sa main. En réduisant à un an l'obligation du séjour en Italie, M. Turquet a indiqué clairement que, l'année prochaine, l'obligation pourrait disparaître. Le lauréat libre de ses déplacements comme de ses séjours, visitant en voyageur attentif l'Italie, l'Espagne et les Flandres, mais gardant son atelier à Paris, y revenant chaque fois, y passant en un mot les quatre cinquièmes de son existence, voilà le but à atteindre. Encore un peu et nous y serons. L'art, c'est la vie, et la vie ne s'apprend pas chez les morts ; elle s'apprend chez les vivants.

VI

Nous avons dit que la poussée vers le moderne est formidable et qu'elle s'allie très généralement à une recherche des tons clairs. C'est là la caractéristique du

Salon de 1879. Aucun n'a jamais été plus expressif, aucun n'a jamais dit plus nettement ce qui s'en va et ce qui vient. Ce qui s'en va, c'est le poncif, le rabattu, les banalités mythologiques ou religieuses, les Hébreux, les Grecs, les Romains ; ce qui vient c'est la société contemporaine, la réalité vivante, ce qui est, en un mot, ce que chacun a sous les yeux et peut vérifier à tout instant. Quant à l'histoire, elle reste ; mais il semble qu'elle aussi éprouve le besoin de se rapprocher : la Révolution entre en scène, le moyen âge recule ou va reculer.

M. Henri Gervex pousse la modernité jusqu'à l'excès, certains diront jusqu'à la folie. Il est parti, comme tout le monde, de la convention. Si l'on cherchait bien, on trouverait quelques Bacchantes ou quelques Nymphes signées de son nom au musée du Luxembourg. Ce sont là œuvres d'école, péchés de jeunesse. Les humanistes faisaient des tragédies ; les élèves des Beaux-Arts font des Satyres tourmentant des Bacchantes, ou des Nymphes enlevées par des Fleuves. Comme intérêt, les deux choses se valent, sauf cependant que l'avantage de la fraîcheur reste encore à la tragédie. L'erreur de M. Gervex n'a pas duré longtemps. Son *Hôtel-Dieu*, avec le cadavre étendu et les internes en tablier de travail, marque la rupture entre l'école et lui. Depuis cette époque, chacun de ses tableaux, les *Communiantes*, *Rolla*, n'a fait que confirmer le divorce et élargir le fossé. Aujourd'hui M. Gervex nage en pleine actualité parisienne. Le *Retour du bal* est une scène de mœurs qui a pu se passer hier et chez vous-même. Monsieur est rentré de mauvaise humeur. Pourquoi? On ne sait, mais il est visible que, tout en se dégantant, il a fait quelque reproche à Madame. Madame s'est jetée sur le divan capitonné, le visage dans les mains, et elle pleure ; c'est la pluie après l'orage. L'anecdote est de trop, à mon avis. La peinture n'a pas besoin de s'alimenter dans les faits divers des journaux, ou dans les pages d'un roman ; elle se suffit à elle-même par la simple représentation des êtres et des choses. Mais, ce point mis à part, le tableau est char-

mant. Il est bien composé, bien dessiné, et peint dans cette gamme blonde et claire qui semble faite pour le plaisir des yeux. Le *Portrait de Mlle V...* était plus difficile ; il est plus réussi encore. C'est une jeune et svelte personne, — trop svelte peut-être, — en toilette de villégiature, représentée debout dans un jardin Vêtue d'un costume lilas, un chapeau blanc la coiffe, et sa tête se détache en clair sur le fond bleu de l'ombrelle qui la protège contre le soleil. Toutes les difficultés de l'art étaient réunies dans cette œuvre. M. Gervex s'en est tiré à merveille. L'air, le véritable air du dehors, transparent et léger, circule et imprègne toutes choses. J'ignore si le public a récompensé l'artiste en appréciant la nature de tels efforts, mais très certainement ils n'ont point échappé aux artistes, et ceux-ci n'oublieront de longtemps le portrait de la dame à l'ombrelle.

A cette blonde aux cheveux ardents, qui fait crier sous son pied le sable de l'allée, les deux charmantes filles que M. Fantin-Latour a réunies dans le tableau qu'il intitule *Portraits*, s'opposent directement. Ici c'est une scène intime, et non-seulement l'atmosphère extérieure, celle qui enveloppe les personnages, est changée, mais l'atmosphère morale est tout autre. M. Gervex peint la vie mondaine et les toilettes papillonnantes. Après nous avoir montré les communiantes à la Trinité, il ne craint pas de nous mener voir le lit défait de Marion. Au contraire, un sentiment chaste et pur, quelque chose de virginal et de discret, le charme profond de la vie de famille, je ne sais quel parfum d'intimité honnête, candide et loyale, monte des toiles de M. Fantin-Latour. Seul, entre les hommes de son temps, cet artiste original possède le don de moraliser sans prêcher. Sa peinture est vertueuse, et, en outre, excellente. Le dessin et la couleur s'y marient dans la proportion juste où il faut de l'un et de l'autre. Vous connaissez le sujet? Il représente deux jeunes filles, deux artistes, qui travaillent. L'une debout, dessine d'après un modèle qu'on ne voit pas ; l'autre assise, la tête un peu penchée, copie un

plâtre placé sur la table? Quel joli morceau d'exécution, ce plâtre, et aussi le vase de fleurs placé à côté. Je n'aime pas beaucoup le type de la brune restée debout, mais la figure assise, n'est-elle pas un morceau délicieux, un chef-d'œuvre dans un chef-d'œuvre?

M. Bastien-Lepage donne dans la *Saison d'octobre* une réplique à son tableau des *Foins* de l'an passé. C'est le même cadre et la même disposition de terrain montant, avec un horizon finement découpé et une bande de ciel par-dessus. Comme dans les *Foins*, il y a deux personnages. Une femme, celle-là même que nous avons vue autrefois assise près de son homme endormi, verse dans un sac les pommes de terre qu'elle vient de ramasser. La pose n'est pas gracieuse et l'occupation est vulgaire, ce qui déplait à certaines personnes. Ramasser des pommes de terre, quoi de plus trivial? Nous pourtant, qui ne sommes pas de cette école et qui trouvons noble tout travail utile, nous déclarons la pose d'une étonnante justesse. Elle est telle que la nature la donne, et cela suffit, quand il s'y joint l'énergie du modelé. Or, le modelé, chez M. Bastien Lepage, est toujours puissant: la tête, les mains de l'humble paysanne s'enlèvent sur le fond avec une vigueur qu'on ne peut dépasser. Le paysage, qui baigne dans la lumière, est traité tout à la fois avec ampleur et finesse. Je n'aurais pas hésité à donner à un pareil tableau la médaille d'honneur de peinture. Certes le portrait de M. Carolus Duran est beau et très beau. C'est une œuvre hors ligne, un chef-d'œuvre, si l'on veut. Mais d'abord il est le premier ouvrage d'exceptionnel mérite qui sorte des mains de l'auteur, et ensuite les qualités qui y sont déployées, presque entièrement d'exécution, ne sauraient balancer les qualités d'observation et de style que renferme un tableau comme la *Saison d'octobre*.

Les *Tricoteuses* de M. Feyen-Perrin nous emportent en pleine mer, dans la région des vents et des tempêtes. Les maris sont partis pour la pêche, voici de longs jours déjà, et, à la côte du village natif, les femmes attendent.

tricotant et devisant. Que font nos hommes à cette heure? Le temps les a-t-il favorisés? La pêche a-t-elle été bonne? Ne songent-ils pas à revenir bientôt? Ainsi les langues vont, tandis que l'aiguille noue la maille et chasse la laine. Ces scènes de la vie maritime, ont un pittoresque si varié, une saveur si pénétrante, que le grand public y a pris goût. Aussi le nombre de ceux qui s'en font une spécialité heureuse s'est-il beaucoup accru dans ces dernières années. M. Feyen-Perrin, qui a ouvert la voie, est resté maître du genre, ce qui tient à ce qu'il est un peintre complet et qu'il excelle aussi bien dans l'histoire et le portrait que dans le paysage de mer.

Dans le même ordre d'idées nous rencontrons deux jolies toiles de MM. Pierre Billet et Ulysse Butin. Un groupe de jeune fille s'est allongé sur la falaise en attendant que la marée descende; c'est ce repos préparateur du travail que M. Pierre Billet appelle *Avant la pêche*. La mer est douce et le groupe paisible; l'ensemble est des plus gracieux. Il y a plus d'animation et de drame dans la *Femme du marin*, de M. Ulysse Butin. La barque est chargée et le vent souffle de bout; il faut lutter pour avancer. Aussi la brave femme godille-t-elle avec énergie. J'ai confiance dans la solidité de son biceps : elle arrivera. M. Ulysse Butin est un peintre qu'il faut louer hautement. Je le vois marcher depuis plusieurs années : il est en progrès constant sur lui-même. Chaque Salon marque pour lui un pas fait en avant, et, ce dont je le félicite, c'est qu'il agrandit ses figures à mesure que le succès lui vient. Cette année, il a atteint à la dimension de nature, et le voilà tout à fait en situation de tenter quelque grande composition. Pourquoi ne l'essaierait-il pas? Il a la bonne volonté, le courage, et il est maintenant maître de son métier.

M. Manet nous ramène aux élégances de la vie mondaine et aux exercices du sport parisien. De ses deux tableaux, *En bateau*, *Dans la serre*, le dernier est le meilleur et absolument séduisant. Sur un banc de jardin, qu'abritent des palmiers et des plantes exotiques, une

jeune femme est assise, son ombrelle à la main. Accoudé au dossier du banc et se penchant pour lui parler, un homme d'un âge mûr, qui a la ressemblance du peintre, cause avec la jeune femme. Rien n'est plus simple que la composition, ni plus naturel que les attitudes. Une chose cependant mérite d'être louée d'avantage, c'est la fraîcheur des tons et l'harmonie de la coloration générale. Mais quoi? Les figures et les mains sont plus dessinées que d'habitude : M. Manet ferait-il des concessions aux bourgeois?

Au premier rang de ceux que tourmente l'esprit nouveau et qui cherchent dans la vie environnante la matière d'un art original, sans imitation ni ressouvenir, il faut placer M. Renoir. Nul n'a moins d'attaches visibles. D'où sort-il? Aucune école, aucun système, aucune tradition ne peut le revendiquer comme sien. Ce n'est pas un spécialiste, s'adonnant à un genre exclusif, paysage ou nature morte; c'est un peintre complet, peignant l'histoire ou les mœurs (qui seront de l'histoire dans un quart de siècle), et subordonnant les choses à l'être, la scène à l'acteur. On l'a vu parfois mêlé aux impressionnistes, ce qui a contribué à jeter quelque équivoque sur sa manière; mais il ne s'y attarde point, et c'est au Salon, concurremment avec le gros des artistes, qu'il vient demander sa part de publicité. La critique ne peut manquer de lui être favorable. Son *Portrait de Madame Charpentier et de ses enfants* est une œuvre des plus intéressantes. Peut-être les figures sont-elles un peu courtes, un peu ramassées dans leurs proportions; mais la palette est d'une richesse extrême. Une brosse agile et spirituelle a couru sur tous les objets qui composent cet intérieur charmant; sous ses touches rapides, ils se sont disposés et modelés avec cette grâce vive et souriante qui fait l'enchantement de la couleur. Pas la plus petite trace de convention, ni dans l'arrangement ni dans le faire. L'observation est aussi nette que l'exécution est libre et spontanée. Il y a là les éléments d'un art vivace, dont nous attendons avec confiance les développements ultérieurs.

Le tableau de M. Lahaye, *Sous les oliviers*, appartient au même ordre d'idées. C'est une scène à deux personnages empruntés à la vie courante. Ici encore la convention brille par son absence. Malheureusement le modelé manque de force et l'aspect général est inconsistant. M. Lahaye, dont je rencontre pour la première fois le nom sous ma plume, est-il un débutant? Je l'ignore; mais il doit serrer son exécution et la monter en vigueur. Plus tard, quand il possédera son métier à fond, il aura le droit de se relâcher, ou pour mieux dire de chercher un faire plus libre, à l'exemple de M. de Nittis, qui a commencé par un dessin très arrêté et qui peu à peu s'achemine vers l'impressionnisme pur. Mais M. de Nittis est un maître, et dans la donnée pittoresque où il se développe, il en est peu qui procèdent avec la même sûreté que lui. Sa pauvresse anglaise, ayant la Tamise pour fond et l'arche d'un pont pour abri, est un morceau des plus expressifs grâce surtout à la facture large et rapide.

Avez-vous remarqué cette singulière invention de triptyques: le *Saint-Cuthbert*, de M. Duez, l'*Origine du pouvoir*, de M. Sergent, les *Trois âges*, de M. Delance? Qu'est-ce que cela veut dire? Nos peintres s'imaginent-ils que le triptyque soit une disposition que rien ne règle et que chacun peut employer à sa fantaisie? L'erreur serait grossière. Le triptyque est un legs de l'histoire. Il a eu sa raison d'être, à une époque de violence comme moyen de préservation. Deux volets se refermant sur un troisième, on avait une boîte et la peinture placée à l'intérieur se trouvait protégée. On pouvait déplacer cette boîte, la joindre à ses bagages, l'emporter avec soi au camp ou à la guerre: on était sûr quand on l'ouvrait, le soir, d'y retrouver intacte l'image qu'on y avait fait tracer avant le départ. Tel était l'usage ancien, et il explique la forme donnée à l'objet; mais aujourd'hui à quoi bon des triptyques? Nos peintres se trompent fort, d'ailleurs, en croyant qu'ils en font. Le *Saint-Cuthbert* de M. Duez n'en est un qu'approximativement; les tablettes latérales ne pour-

raient pas en se refermant couvrir le tableau du milieu. De même chez MM. Sergent et Delance. Ces jeunes artistes ont mis trois tableaux dans le même cadre : ont-ils fait un triptyque? Nullement. Alors, quel a été leur but? Donner un croc-en-jambe au règlement qui ne permet d'envoyer que deux tableaux? Ce serait un grand enfantillage. Un jury quelque peu à cheval sur les textes pourrait bien s'en fâcher, et, coupant un aileron à ces irréguliers, ramener, l'année prochaine, le triptyque de contrebande au diptyque constitutionnel.

Ceci dit pour la sauvegarde des principes, je ne fais nulle difficulté de reconnaître qu'il y a de grandes qualités dans les trois tableaux de M. Delance. Ils sont bien composés, peints dans une gamme agréable et rendus avec force. M. Sergent, que j'ai nommé tout à l'heure, est loin d'avoir réussi au même degré. Il est vrai que son entreprise n'était pas sans quelque témérité. Pour représenter en peinture, au moyen d'allégories bien faites et facilement intelligibles, les trois origines du pouvoir en France, la *Force*, le *Droit divin*, le *Suffrage universel*, il faut beaucoup de substance grise sous le crâne et au bout des doigts une exécution qui ne doive rien à personne. L'œuvre de M. Sergent montre qu'il a encore à faire pour en arriver là.

Je ne sais depuis combien de temps M. Buland expose ; mais l'*Offrande* m'a frappé par son sentiment exquis. Les personnages, dessinés avec soin, s'enlèvent sur un fond où joue la pleine lumière. Les poses sont justes, les expressions touchantes, et il règne dans l'ensemble une certaine naïveté qui n'est pas sans charme. Si c'est un début, c'est un excellent début.

Tandis que la caravane artistique est ainsi poussée en avant et s'achemine un peu tumultueusement peut-être vers le monde nouveau qu'elle doit conquérir, lequel n'est autre que la représentation de la vie contemporaine, certains artistes s'arrêtent comme incertains du chemin à prendre et du but à poursuivre. M. Jacquet tourne sur lui-même, abandonnant Jules Breton après

avoir abandonné Bouguereau, et sa *Première arrivée* regarde du côté de Watteau pour voir si le succès ne serait pas par là. M. Emile Renard néglige les conseils de sa *Grand'mère* pour aller ramasser une *Epave* sur les grèves académiques. M. Roll enfin, qui avait si lestement gravi les hauteurs modernes, abandonne le terrain solide des événements contemporains, pour se précipiter, la tête baissée, en pleine mythologie grecque. A l'*Inondation* de Toulouse faire succéder presque immédiatement la *Fête de Silène*, qui eût imaginé jamais un tel écart? J'avoue, pour ma part, que je n'y étais point préparé, et que j'en suis encore frappé de stupeur. J'ajoute que le mode d'interprétation choisi par l'artiste n'est pas fait pour me rassurer. Carpeaux, en exécutant son fameux groupe de la *Danse*, avait pris du Rubens pour le traduire en marbre; M. Roll reprend à son tour le marbre de Carpeaux pour le reproduire en chairs de Rubens; mais il a bien soin d'exagérer tout à la fois et Rubens et Carpeaux. De là cette ronde de viandes secouées et d'appas titubants. Dans quelle boucherie, à quel étal a-t-on décroché ces énormes quartiers de victuailles? Où ira-t-on les reporter quand cette sarabande avinée aura pris fin? Du talent! sans doute il y en a, et beaucoup. Ce n'est ni l'entrain, ni le mouvement, ni les vaillants coups de brosse, ni les fortes parties de couleur qui manquent. Ce qui manque, c'est la mesure, c'est le goût, et c'est surtout la cause, la raison d'être. Pourquoi cette *fête de Silène*? à quoi rime-t-elle? Quel rapport y a-t-il entre les mœurs qu'elle révèle et les nôtres? Qu'a voulu M. Roll en caressant de son pinceau les rondeurs débordantes de toutes ces callipyges? Aspirait-il en secret au prix du Salon? Serait-il piqué, lui aussi, de la tarentule des trois ans de voyages à l'étranger? A-t-il simplement voulu prouver qu'il comprend mieux la mythologie que MM. Bouguereau et Lefebvre, qu'il a au moins le don de donner la vie à ses personnages? Je ne saurais répondre à ces questions; mais ce que je puis assurer, c'est qu'en ce qui touche la démonstration vis-à-vis de MM. Lefebvre

et Bouguereau, elle était superflue ; et qu'en ce qui touche le prix du Salon, M. Roll n'en a pas besoin. C'est à Paris que les artistes de sa trempe poursuivent leurs études et les achèvent.

FIN DU TOME DEUXIÈME

INDEX

A

Abbema (Louise) 183, 242.
Adan 183.
Alheim (d') 61, 63, 66, 67, 121, 268.
Allongé 121, 127.
Allouard 262.
Alma Tadema 41, 18, 22, 79, 81, 107, 114, 158.
André 87.
Appian 76, 121, 127, 271.
Arlin 61, 69.
Artan 259.
Astruc (Z) 126, 201.
Aublet (A) 50, 51, 54, 123, 184, 216, 221, 348.
Auguin 29, 75, 99, 119, 175, 251, 259, 314, 355.

B

Bail (J-A) 272.
Barillot 122, 271.
Barrias (E-L) 41, 96,
Barrias (Félix) 140, 343.
Bastien-Lepage 125, 166, 236, 312, 324, 341, 361, 364, 382.
Bartholdi 41, 134, 195.
Baud-Bovy 184, 240, 352.
Baudouin (E) 354.
— (P) 354.
Baudry (P) 225, 234.
Baujault 94, 194, 276.
Bayard 35, 37, 127.
Beaumont (de) 79.
Beauvais 15, 501, 75, 185.
Becker (E) 135, 142, 216, 342.
Becq de Fouquières (Mme) 127.
Becquet (J) 285.

Bellet du Poizat 77.
Benassit 61, 70.
Béraud (J) 182, 241, 260, 314, 350.
Bergeret 186, 258, 272, 304.
Berne-Bellecour 86, 99, 157, 272.
Bernier 50, 75, 99, 120, 267, 314, 354.
Bertaux 95, 276.
Berthelon 269, 314, 354.
Besnard 288, 364.
Beyle 83, 123, 351, 352.
Biard 11, 19.
Bida 127, 200.
Billet 75, 120, 265, 352, 383.
Bin 20.
Blanc (J) 92, 93, 216, 224.
Blashfield 376.
Bœtzel 61, 70, 127, 202, 203, 274.
Bonnat 82, 98, 103, 124, 135, 143, 163, 225, 232, 294, 305, 342.
Bonnegrâce 50, 41, 125.
Bonvin 82, 98, 99, 103, 163, 314, 352.
Bord (J. de) 122.
Bost (Mlle) 127.
Boudin 50, 77, 121, 176 259.
Bouguereau 31, 92, 99, 151, 225, 232, 311, 364.
Boulanger (G) 58, 150.
Bouvier (A) 259.
Breton (E) 50, 75, 119, 161.
Breton (J) 26, 50, 54, 60, 99 107, 110, 163.
Brielmann 185.
Brigot 271..
Brion 159.
Bruce-Joy 197.
Buland (J-E) 351, 364, 386.
Butin 185, 265, 349, 364, 383.

C

Cabanel 22, 90, 117, 145, 225, 230, 311.
Cabat 74.
Cabet 197, 284.
Caillebotte 206.
Caillou 75.

Callias (H. de) 21.
Cambos 131.
Capdevielle 260.
Carpeaux 37, 38, 42, 132, 197, 198.
Carrier-Belleuse 42.
Carteron 368.
Cartier 269.
Castan 270.
Castres 30, 74, 123.
Cathelineaux 122.
Chabry (L.) 119.
Chapu 192, 282, 285.
Chappuy 41, 96, 132, 359.
Charnay 15, 260.
Chatellier 61, 68.
Chatrousse 130, 276, 278.
Chenillon 196, 198.
Chenu 74.
Chintreuil 28, 50, 59, 74, 98, 99, 100.
Christophe 262.
Clairin 126, 242, 334.
Claude 50, 77, 122, 124, 272, 274.
Claudet (M.) 31, 42, 95, 132.
Clays 122, 171, 271.
Clère 42.
Clesinger 199.
Cock (C. de) 50, 74, 76.
Cocquerel (de) 258.
Colin (G.) 75, 175, 267.
Colin (P) 184, 252.
Comerre 182, 364.
Constant (B.) 242, 243, 337.
Cordonnier 189, 261.
Cormon 172, 216, 222, 290.
Cornu (J.-J.) 30, 120.
Cornu (S.) 22.
Corot 27, 50, 59, 98, 99, 101, 135.
Cot 92, 125, 241.
Cougny 42, 96, 197, 262, 285.
Courant 77, 171.
Courbet 11, 12, 13, 14, 35, 363.
Courdouan 201.
Courtat 182, 240, 332.

Courtry 203.
Coutan 261.
Couture 6, 11, 15, 16, 17.
Crauck 270.
Cugnot 133, 194.
Curzon (de) 99.

D

Daliphard 75, 125, 173, 266.
Damé 188.
Damoye 185.
Dantan 107, 114.
Darru 23, 50, 57, 69, 77, 122, 176.
Daubigny 27, 31, 50, 51, 59, 63, 73, 99, 107.
Daubigny (K) 120, 173. 250, 266, 301, 314, 355.
Debrie 131, 195.
Defaux. 76, 173, 266.
Degas. 206.
Degeorge. 187.
Degrave. 260, 350.
Dehodencq. 91.
Delacroix. 204, 260.
Delance. 385.
Delaplanche. 132, 285, 191, 275.
Delaunay. 150, 225, 233.
Delhomme. 190, 359.
Delobbe. 170.
Delort. 183.
Delpy. 175, 269, 270.
Denduyts. 267.
Denneulin. 61, 63, 67, 69, 183.
Desbois. 189.
Desboutin. 183, 203 312.
Desbrosses. 184, 259, 355.
Desgoffes. 22, 23, 107, 115.
Designe. 198.
Destrem. 273, 338.
Detaille. 35, 36, 37, 52, 99, 107, 111, 158, 201, 225, 343, 337.
Deully. 272.
Diéterle. 269.
Didier (J). 149.
Donzel. 61, 69.

Doré (G). 20, 285, 370.
Doublemard. 130.
Dubois (H). 124, 170.
Dubois (P). 91, 95, 131, 177, 197, 235, 253, 275, 293.
Dubos (Mlle). 127.
Duchesne (E). 14.
Duez. 273, 314, 350, 364, 368, 385.
Dumaresq (A). 33.
Dumas (M). 21,
Dumilâtre. 358.
Dupain. 182, 335.
Dupont. 186.
Dupray. 15, 33, 34, 98, 107, 111, 225.
Dupré (J). 265.
Duran (Carolus). 24, 50, 90, 107, 115, 132, 161, 163, 238, 326, 382.
Duran (Mme Carolus). 200.
Durand (Ludovic). 41, 96, 132.
Durand (S). 274, 352.

E

Epinay (d'). 131.
Edwin Edwards. 203.
Ehrmann. 370.
Escallier. 77, 122, 171.
Escot. 200, 274.

F

Falguière. 41, 96, 181, 194, 205, 216, 218, 282, 297, 359.
Fantin-Latour. 34, 77, 122, 167, 304, 342, 381.
Ferrier. 150, 225, 229.
Ferru. 262.
Feyen-Perrin. 50, 61, 69, 75, 107, 112, 164, 240, 266, 303, 334, 382.
Flahaut (L.). 121, 269.
Flameng (A.). 121.
Flameng (L.). 126, 203, 274.
Flameng (F.) 273, 378.

Fleury-Chenu. 30.
Foulogne. 170.
Français. 28, 116, 117, 125, 354.
Franceschi 41, 96, 194, 275, 282, 359.
Frère (C.) 61, 69.
Froment 203.
Fromentin 28, 31, 116, 117, 225, 234.

G

Gaillard (F.) 25, 127, 237.
Galbrund 127, 200, 274.
Gall (J.) 30, 176, 268.
Garnier 340.
Gautherin 357.
Gautier (A.) 99, 104, 124, 177, 239, 312, 340.
Gavarni 126, 201.
Gemito 286.
Geoffroy 189.
Gérôme 99, 225, 230.
Gervex 170, 216, 223, 299, 361, 364, 380.
Giacomotti 150.
Gilbert (V) 349.
Gill (André) 183, 273, 342.
Girard (F.) 24, 61, 63, 84, 206, 313.
Girardet (K.) 31.
Girardet (E.) 274.
Gironde (B. de) 14.
Glaise (L) 342.
Gœneute 350.
Gonzague-Privat 135, 136, 273, 311, 349.
Gonzalès 260, 313.
Gonzalès (Eva) 34, 61, 69, 127, 274, 350.
Goupil (J.) 50, 169, 173.
Granet (P.) 197, 198.
Gravesand (de) 126.
Grégoire 190, 199.
Greux 204, 274.
Grix 124.
Grolleron 183.
Grosclaude 200.
Gros (L.) 257.

Guès 87.
Guilbert 188.
Guillaume (E) 96, 97, 197, 286.
Guillemin 41.
Guesnet 92.

H

Hamon 50.
Hanoteau 28, 50, 120, 162, 269, 355.
Haquette (G.) 183, 273.
Harpignies 28, 50, 59, 74, 120, 125, 162, 200, 267, 274, 354.
Harlamoff 135, 143, 177, 239, 341.
Hébert 124, 145, 225. 311.
Hédouin 127, 204.
Henner 33, 50, 51, 55, 89, 98, 99, 106, 124, 152. 216, 217, 305, 333, 368.
Héreau (Jules) 28, 50, 59, 74, 120, 267, 355.
Hermann 330.
Hermans 216, 223.
Herpin 120, 184, 257.
Hiolle 130, 198, 277, 359.
Hoursolle 261.
Huas 200.
Hugoulin 262.
Humbert 92, 107, 112, 334.
Huot 202.

I

Iscard 262.
Isembart 184.
Itasse 41.

J

Jacquand (C) 21.
Jacquet (G) 35, 169, 173, 202, 239, 335, 386.
Jacquemart (Nélie) 1, 8, 9, 50, 89, 124, 134, 165, 195, 242.
Jadin 122.
Jalabert 50, 91.

Jeannin 272, 356.
Jeanron 120.
Jobbé-Duval 92.
Jongkind 61. 63, 68.
Jouffroy 282.
Jourdan (Th.) 29, 61, 68, 76, 270, 355.
Jubreaux 272.
Jundt 124, 264.

K

Kesel (de) 190.
Knyff (de) 116, 117.
Kock (C. de) 120.
— (X. de) 120.
Kreyder 24, 77, 122, 171, 356.

L

Lagier 202.
Lahaye 385.
Lalande (Mlle) 272.
Lalanne 126, 127, 201, 203.
Lalauze 274.
Lansyer 29, 50, 51, 58, 63, 76, 99, 125, 252, 314, 354.
Lanson 189.
Lançon 61, 63, 65, 122, 126, 186, 204, 274.
Laurent-Daragon 196.
Lapostolet (Ch.) 30, 124, 270.
Laroche (A.) 92, 124, 177, 313.
Laurens (J. P.) 22, 98, 107, 158, 216, 219, 242, 275, 204,
 305, 309, 374.
Lavieille (E.) 30, 75, 99, 120, 162, 267, 314, 353.
Lebourg (C-A) 42, 130.
Leclaire 24, 77, 258.
Lefeuvre 189, 261, 358.
Lecomte du Nouy 22, 61, 69, 201, 270, 312.
Lefort (H.) 203.
Lefebvre (J.) 150, 225, 234, 264.
Legros 168, 173, 203.
Lehmann 242.
Lehoux 160, 216, 291, 328, 361, 367.

Leibl 341.
Leloir (L.) 86. 347.
Lemaire 199, 357.
Lematte 256, 365.
Lenhoff 41.
Lenoir 187.
Lepic 126.
Lépine 29, 50, 61, 63, 68, 76, 121, 176, 252, 270, 355.
Lerat 203.
Leroux (E.) 171.
Leroux 133, 276.
Levy (E.) 150.
Lévy (H.) 20, 92, 107, 112, 367.
Leygue 202.
Lhermitte 127, 169, 202, 270, 319.
Lintelot 61, 70, 259.
Lira 338.
Loir (Luigi) 185, 259, 270.
Loire 126.
Loustaunau 347.
Luminais 84, 335, 376.

M

Machard 20, 116, 117, 150.
Mac-Nab 127.
Maignan 170, 256, 334, 367.
Maillard 92, 150.
Maillet 284.
Maillot 216, 224.
Maincent 270.
Maisiat 77.
Manet 28, 50, 89, 117, 118, 177, 313, 364, 383.
Marcelin 97.
Marchal 32, 74.
Margottet 92.
Marqueste 261.
Marquet de Vasselot 262.
Martin (F.) 195.
Martin 186.
Matejko 116, 117.
Masure 171.

Mathey 242, 260.
Mercié 37, 39, 128, 129, 190, 196, 276.
Meissonier 86.
Melila 87.
Melin (J) 272.
Melingue (L) 300, 336, 373.
Mengin 260, 342.
Merino 61, 63, 67, 98, 116, 117, 170.
Merson 92, 107, 150, 367.
Mery 77, 171.
Meslaz 116, 117, 121, 171.
Mesgrigny 185.
Meynier 170, 332.
Michel (E.) 150.
Michel (G-F) 188.
Millet (J-F) 135, 363.
Millet (A) 384.
Milet (J B.) 126.
Mols 187, 257.
Monchablon 150.
Monet (C.) 206.
Monginot 171.
Monziès 274.
Moreau (M.) 131.
Moreau (A) 183,
Moreau (G) 225, 227, 274.
Moreau Vauthier 188.
Morice 188.
Morin 201.
Morot 260, 288.
Morizot (Mlle) 206, 214.
Mortemart-Boisse (de) 259.
Mossa 61, 70.
Motte 273, 337.
Mouillon 75, 121, 184.
Moulin 41, 95, 190.
Mouchot 162.
Muller 145, 225, 228.
Munkacsy 84, 98, 99, 105, 160, 225, 226.

N

Nanteuil (C) 125.
Nazon 120.

Neuville (de) 33, 50, 51, 52, 98, 99, 102, 156, 225, 313.
Nicolet (Mme) 200.
Niewerkerke (de) 165.
Nittis (de) 15, 183, 260, 270, 350, 385.
Noble-Pijeaud (Mme) 272.
Noël (E.-A.-P.) 37, 40, 191, 194.

O

Olivié. 260.
Orchardson 260.
Ordinaire (M.) 185.
Oudinot. 269.

P

Pabst 124, 170.
Pallez 189.
Parfait (Noël) 126.
Pâris 262.
Parent (Et.) 275.
Parrot 241, 349.
Pasini 116, 117, 162, 350.
Pata 267, 314, 354.
Peinte (H.) 309, 358.
Pelez (F.) 376.
Peloux 15, 50, 75, 119, 251, 256, 353.
Penne (de) 185.
Perraud 284.
Perrault (Léon) 256.
Perrault 96, 193.
Perret 185, 272.
Perrey 96.
Petit (E.) 356.
Petit (L.) 83, 124.
Pierrat 272.
Pille 35, 123.
Pils 201.
Pipart (C.) 200, 274.
Pirodon 202.
Pissarro 206.
Plata 120.
Pointelin 251, 354.
Poirson 182.
Pollet 125, 201, 274.
Poncet 368.

Ponsan 377.
Ponsin 262.
Potémont 274.
Power 96.
Pradelles 30, 119, 314.
Préault 133, 193, 198.
Protais 33, 34.
Prouha 96, 285.
Puczka 342.
Puvis de Chavannes 11, 19, 92, 164, 216, 223.

Q

Quost 61, 63, 69, 122, 272.

R

Ragot 92.
Rapin 184.
Ranvier 305.
Ravaisson (F.) 343.
Regnault (H.) 244.
Renard (E.) 237, 260, 312, 339, 387.
Renaudot 190.
Renoir 61, 70, 206, 364, 384.
Ribot 116, 118, 167, 173, 225, 227, 241, 302, 339.
Richard 197.
Rixens 276, 221, 260.
Robert-Fleury (Tony) 92, 216, 222.
Robert (E.) 198.
Rochebrune 126, 203.
Rochenoire (de la) 300, 122.
Rochet 130.
Roll 182, 205, 298, 342, 387.
Ronot 257, 330.
Rosales 116, 117.
Ross 190.
Rouart 61, 67.
Roubaud 188.
Rousseau (Ph.) 24, 50, 77, 98, 106, 165, 200, 272.
Rousseau (Th.) 51.

Roussel (J.) 342.
Rozezenski 61, 69.
Rozier (A.) 259.
Rozier (D.) 258.

S

Saffrey 126, 203.
Sain (E-A.) 170.
Saint-Albin (de) 122.
Saint-Pierre 170.
Salmson 283.
Sautai 283.
Schommer 304.
Schoutteten 61, 68.
Sebillot 61, 68.
Segé 156, 161, 267.
Sergent 385.
Serres (de) 77, 122, 356.
Servin 75.
Sisley 206.
Soreuil 22.
Steinheil 183.
Stevens (A.) 332.
Sylvestre 216, 220, 255, 291, 328.
Saint-Marceaux (de) 198.
Sarah Bernhardt 276.
Schœneverk 41, 96.

T

Taiée 126, 203.
Taluet 41, 190.
Tener 314.
Teyssonnières 126, 202, 203.
Thiollet 77, 121, 175, 259.
Thirion 92.
Thompson 61, 69.
Tixier 61, 68.
Torrenz (S.) 182, 205, 273.
Toudouze 260, 288, 351.

Tournois 193, 194.
Tournoux. 262.
Troyon 363.
Truphême 41, 96, 132.
Turcan 358.

U

Ulmann 35, 36, 37, 84, 150, 242, 331.

V

Valadon 23, 242, 258, 342.
Van Haanen 260, 351.
Van Hemskerck 121.
Van Marcke 51, 58, 77, 122, 161, 271, 355.
Vayson (Paul) 15, 23, 50, 51, 57, 69, 76, 77, 185, 264, 272, 314, 355, 356, 354.
Vauréal (de) 359.
Veeck 132.
Vernier (E.) 28, 50, 76, 121, 127, 176, 202, 351, 353.
Velter 22.
Vibert 86, 87, 241, 274, 313, 324.
Vié 355.
Vigne (de) 189.
Villain 23, 272.
Vingtrie (de la) 262.
Vollon 23, 98, 90, 106, 163, 165, 206, 217, 323.
Vomanc (de) 92.
Vuillefroy (de) 50, 75, 174, 271, 355.

W

Ward 348.
Watelin 259.
Wencker 289.
Winne (de) 125, 164, 242.
Winter (de) 352.
Worms 86, 274, 313, 348.

Y

Yon 184, 203, 355.
Yvon 241.

Z

Zuber 184, 353.

TABLE DES MATIÈRES

	Pages
Salon de 1872.	1
Salon de 1873.	43
Salon de 1874.	98
Salon de 1875.	135
Salon de 1876.	206
Salon de 1877.	278
Salon de 1878.	316
Salon de 1879.	359
Index du Tome II	389

B. 927. — Paris. Typ. F. Imbert, 7, rue des Canettes.

G. CHARPENTIER et E. FASQUELLE, ÉDITEURS
11, Rue de Grenelle, Paris
Extrait du Catalogue de la BIBLIOTHÈQUE-CHARPENTIER
à 3 fr. 50 le volume

THÉOPHILE GAUTIER
PORTRAITS CONTEMPORAINS

Henry Monnier. — Tony Johannot. — Grandville. — Ingres. — Paul Delaroche. Ary Scheffer. — Horace Vernet. — Eugène Delacroix. — Hippolyte Flandrin. Tyr. — Simart. — David d'Angers. — Alphonse Karr. — Béranger. — Balzac. H. Murger. — Léon Gozlan. — Charles Baudelaire. — Lamartine. — Paul de Kock. Jules de Goncourt. — Jules Janin. — Mlle Georges. — Mlle Juliette. — Mlle Jenny Colon. — Mlle Suzanne Brohan. — Mme Dorval. — Mlle Mars. — Mlle Rachel. Rouvière. — Provost, etc. 1 vol.

THÉOPHILE GAUTIER
HISTOIRE DU ROMANTISME

Eugène Delacroix. — Camille Roqueplan. — E. Devéria. — Théodore Rousseau. — Froment Meurice. — Barye. — Frédérick Lemaître. — A. de Vigny. — Berlioz, etc., etc.. 1 vol.

HENRI REGNAULT
CORRESPONDANCE

Annotée et recueillie par Arthur Duparc, suivie du catalogue complet de l'œuvre de H. Regnault et ornée d'un portrait gravé à l'eau-forte par M. Laguillermie. Sommaire. — 19 Janvier 1871. — Enfance de Regnault. — Ses débuts dans la peinture. — Concours pour le prix de Rome. — Rome. — Retour à Paris. — Portrait de Mme D... — Second séjour à Rome. — Espagne. — Madrid. — La Révolution espagnole. — Portrait du général Prim. — Troisième séjour à Rome. — Judith. — Salomé. — Grenade. — L'Alhambra. — Tanger. — Retour à Paris. — Le Siège. — Exposition des Œuvres de Henri Regnault. — Catalogue complet de son œuvre. 1 vol.

PHILIPPE BURTY
MAITRES ET PETITS MAITRES

L'enseignement du dessin. — L'atelier de Mme O'Connell J. P. M. Soumy, peintre et graveur. — Eugène Delacroix. — Camille Flers. — Les Portraits de Ch. Méryon. — Théodore Rousseau. — Sainte-Beuve, critique d'art. — Gavarni. — Les Eaux Fortes de Jules de Goncourt. — J.-F. Millet. — Les Dessins de Victor Hugo. Diaz. — Les Salons de Diderot, etc. 1 vol.

AMAURY DUVAL
L'ATELIER D'INGRES

Une séance à l'Institut. — Première visite au maître. — Ouverture de l'atelier. — Madame Ingres. — L'Atelier des élèves. — L'Atelier du maître. — L'Ecole des Beaux Arts. — Le Plafond d'Homère. — Départ pour l'Italie. — Impressions de voyage. — Rome et l'Académie. — M. Ingres à Rome. — De Rome à Naples. — Pompéi et l'art antique. — La vie à Florence. — Maître et élèves. — Le Jury des Beaux Arts, etc., etc. 1 vol.

9821. — Imprimeries réunies, rue Mignon, 2, Paris.

RAPPORT 20

CETTE MICROFICHE A ETE
REALISEE PAR LA SOCIETE

M S B

1992

www.ingramcontent.com/pod-product-compliance
Lightning Source LLC
Chambersburg PA
CBHW070953240526
45469CB00016B/232